위대한 화가들의 은밀한 숨바꼭질

그림속으로
들 어 간
화 가 들

위대한 화가들의 은밀한 숨바꼭질

그림속으로 들 어 간 화 가 들

초판 인쇄 2023.8.16
초판 발행 2023.8.23
지은이 파스칼 보나푸
옮긴이 이세진
펴낸이 지미정

편집 문혜영, 강지수
디자인 송지애
마케팅 권순민, 김예진, 박장희

펴낸곳 미술문화
주소 경기도 고양시 일산동구 고양대로 1021번길 33, 402호
전화 02.335.2964 팩스 031.901.2965
홈페이지 www.misulmun.co.kr
이메일 misulmun@misulmun.co.kr
포스트 https://post.naver.com/misulmun2012
인스타그램 @misul_munhwa

등록번호 제2014-000189호 등록일 1994.3.30
인쇄 동화인쇄

한국어판 ⓒ 미술문화, 2023

ISBN 979-11-92768-12-0 03600

위대한
화가들의

은밀한
숨바꼭질

그림속으로
들 어 간
화 가 들

파스칼 보나푸 지음 · 이세진 옮김

숨쉬창

서문을 대신하여 이 제사題辭를 부친다.
리히텐베르크가 정의했듯이 "서문은 피뢰침이라 할 수 있어야" 하므로.

"화가는 문인이 작품 속에서 드러나는 만큼,
아니 그 이상으로 그림 속에 드러난다는 것을 분명히 알아두라."

드니 디드로, 「회화에 대한 에세이」

"내가 나라는 사람을 반듯하게만 다룬다면
스스로 지나치게 추어올리는 셈이 될 것이다.
나는 외려 그럴 수 없다는 것을 보여주고 싶기 때문이다."

블레즈 파스칼, 『그리스도교 변론 Apologie de la religion chrétienne』

"얼마나 희한한 책인가! 이 책은 나를 비웃는다.
그러기를 거듭한다. 나를 사방팔방으로 밀어붙인다."

장 콕토, 『무명 사내의 일기 Journal d'un inconnu』

"'직업으로서의' 예술에 대한 글을 쓰고, 분류하고, 철저하게 다루고, 요약하고,
체계를 세워 오류, 시간 낭비, 부질없고 잘못된 생각을
명확하게 가르쳐라. (…) 사유를 예술로 남기길 바라는 재능 있는
인간은 사유가 떠오를 때마다 마구 퍼뜨릴 수 있기를.
그가 자기모순을 두려워하지 않기를. 그가 몰두하는 작품 속에서는, 촘촘하게
걸러내고 잘라내는 조직성보다 설령 모순적일지라도
마구 흘러넘치는 사유가 더욱 풍부한 결실을 거둬들일 것이다."

외젠 들라크루아, 『일기 Journal』, 1852년 11월 1일 자

일러두기

- 인명이나 지명은 국립국어원의 외래어 표기법을 따르되, 일부 명칭은 일반적으로 널리 쓰이는 명칭을 따랐다.
- 본문에서 [] 안에 들어간 내용은 옮긴이가 추가한 것이다.
- 독자들의 편의를 위해 도판 위에 점선 동그라미로 화가의 위치를 표시하였다. 단, 일부 도판(4, 59, 60, 71, 73, 82, 88, 89, 105)의 경우 저작권 문제가 발생할 수 있어 해당 표기를 일괄 삭제하였으며 화가의 위치는 캡션 내용에 최대한 자세히 설명하였다.
- 『 』은 도서 및 정기간행물, 「 」은 영화나 신문, 〈 〉은 미술 작품, 《 》은 전시를 나타낸다.

신화와 현존

1. 카메오의 역사

아주 긴 역사임에는 의심의 여지가 없다. 오래전부터 다양한 작가들이 자기 작품 속에 존재하기를 원했다. 가면을 쓰거나 위장을 하고 숨어 있는 이들의 독특한 존재를 비밀스럽다고 해야 할지, 숨겨졌다고 해야 할지, 은밀하다고 해야 할지 모르겠다.

　나는 앨프리드 히치콕이 그러한 작가들의 전통에 속하게 된 것은 우연이 아니라고 생각한다. 「현기증」(1958)에서 한 사내가 조선소 입구 보도를 지나가고, 같은 남자가 「나는 비밀을 알고 있다」(1956)에서는 마라케시 제마 엘프나 광장에서 군중 틈에 섞여 공연을 구경한다. 「열차 안의 낯선 자들」(1951)에서 콘트라베이스를 들고 열차에 오르는 승객도 그 남자다. 그는 「새」(1963)에서 폭스테리어 두 마리를 끌고 나오고, 「염소자리」(1949)에서는 실크해트를 쓰고 나온다. 「레베카」(1940)에서는 공중전화 부스 앞에서 누군가를 기다리고, 「의혹의 그림자」(1943)에서는 객실 안에서 카드놀이를 한다. 「구명보트」(1944)에서는 신문의 다이어트 상품 광고에 똑같은 양복 차림의 뚱뚱한 모습과 홀쭉한 모습으로 실려 있다. 이 모든 영화에 단역으로, 혹은 아는 사람만 알아볼 수 있는 장난처럼 등장하는 이가 바로 히치콕이다.

　이렇게 히치콕처럼 슬쩍 나타나는 인물을 지칭하는 용어는 '카메오'다. 영화뿐 아니라 만화에도 카메오가 있다. 「아스테릭스와 가마솥」에는 다음과 같은 지문이 나온다. "저녁이 되자 극장은 최고로 잘나가는 자들로 가득 찼다. 로마 총독, 수비대장들, 주요 공직자들, 요컨대 한다하는 사람은 다 왔다." 이 관객들 중에는 「아스테릭스」 시리즈의 저자 고시니와 위데르조가 있다. 또 「땡땡」 시리즈의 저자 에르제는 「오토카 왕국의 지휘봉」과 「파라오의 시가」 같은 작품 속에 들어가 있다. 이 밖에도 다른 유형의 카메오들도 있다.

그렇다면 이러한 카메오들이 '도움 차원의in assistenza' 자화상을 계승한다고 보지 않을 수 있을까? 이 표현은 예술사가 앙드레 샤스텔이 1971년도『콜레주 드 프랑스 연보Annuaire du Collège de France』에 발표한「이탈리아 르네상스 예술과 문명」에서 제시한 것(정확히는 통권 제71호, p.537-540)으로, 어떤 사실을 전달하는 구성물 속에 위치한 자화상을 가리킨다.

2. 화가들의 초상을 재현하다

슬쩍 모습을 드러내는 작품 속 카메오는 '도움 차원의' 자화상으로서 작품의 서명 역할을 하는 것은 아닐까? 혹은 저자와 감상자 사이의 결탁을 나타내는 표시 역할이거나. 이러한 의문들은 비단 프레스코화, 회화, 제단화에만 해당하지 않는다. 여기에는 인물과 기법, 장르, 주제, 소재를 넘어서 전문가들만 알 수 있는 대화의 독특한 영속성이 있다. 소수의 전문가들만이 저자의 이목구비를 알고 작품 속에서 찾아낼 수 있다.

조르조 바사리는 1568년에『치마부에로부터 오늘날에 이르는 가장 탁월한 이탈리아의 건축가, 화가, 조각가 열전Vite de'più eccellenti Architetti, Pittori e Scultori italiani, da Cimabue insino a'tempi nostri』제2판 세 권을 발표했다. 여기에는 프레스코화나 제단화에 들어가 있는 화가들의 초상을 재현한 목판화 144점이 실려 있다. 바사리는 총 9권에 달하는『미술가 열전』에서 자신이 알아본 자화상들을 짚고 넘어가려 애쓰는데, 그중에는 피렌체에서 찾은 아뇰로 가디의 자화상이 있다.[1]

아뇰로 가디의 자화상은 산타 크로체 성당 알베르티 제실, 십자가를 진 헤라클리우스 황제를 나타낸 그림 속에 있다. 화가는 옆모습으로 등장한다. 턱에는 수염이 약간 있고 당시의 유행대로 머리에는 분홍색 두건을 덮어쓰고 있다.

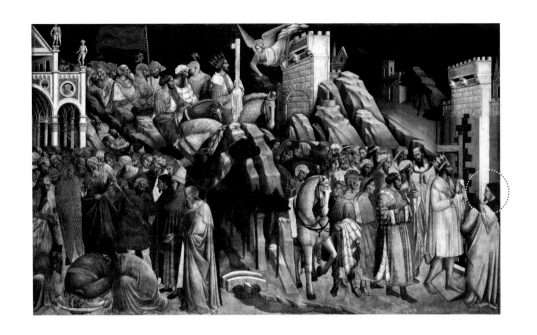

**아뇰로 가디,
〈성십자가를 지고
예루살렘에 입성한
헤라클리우스 황제〉**
1385-1387, 프레스코화,
피렌체, 산타 크로체 성당
알베르티 제실

분홍색 두건을 덮어쓴 가디는
오른쪽 하단에 옆모습으로
등장한다.

바사리는 피렌체에 있는 산타 마리아 노벨라 성당에서 도메니코 기를란다요도 찾아냈다. 요아힘이 성전에서 추방되는 장면을 그린 프레스코화[21]에서 "긴 머리에 푸른 옷을 입고 붉은 망토를 걸친 채 손을 허리에 얹고 있는 자는 도메니코 자신으로, 화가는 거울을 이용하여 자화상을 그렸다." 그는 프라 필리포 리피가 프라토 대성당에 그린 〈헤로데 왕의 연회〉에 대해서도 간단하게 언급한다.

옷매무새와 표정이 잘 묘사된 모습으로 식탁에 둘러앉은 수많은 인물 가운데 거울을 보고 그린 화가의 자화상이 있다. 그는 성직자의 검은 옷을 입고 있다.

반면 부오나미코 부팔마코의 자화상은 찾으려 애써봐도 소용없다. 부팔마코는 피사의 캄포산토Camposanto, 즉 납골당에 그린 프레스코화들에 "자기 모습을 보면서 그린 자화상을 장식에 집어넣었지만" 아무것도

남지 않았다. "프리즈의 중앙, 기하학적 문양 위로 두건을 쓴 그의 얼굴들이 있었다."

그보다는 훨씬 더 무뚝뚝한 언급도 있다. 루카 시뇨렐리에 대해서는 이 말뿐이다. "루카는 오르비에토에 있는 그의 친구들과 함께 등장했다. 비텔리 가의 니콜라, 파올로, 비텔로초. 그리고 조반 파올로, 오라치오 발리오니, 그 외 우리가 이름을 알지 못하는 다른 친구들." 그들의 얼굴을 알아보고 말고는 각자 알아서들 할 일이다.

바사리는 때때로, 가령 타데오 가디 같은 인물은 조심스럽게 지목한다. 「성 프란체스코가 난간에서 떨어진 아이를 살려낸 기적」에는 "어떤 사람의 설에 따르면 화가 자신의 초상이 포함되었다고 한다"고 말한다. 하지만 그를 어떻게 알아본단 말인가? 실제로 그가 지목한 화가들 중 다수는 오래전에 죽은 사람들이었다(타데오는 1366년 사망하였고, 바사리는 1511년에야 태어났다). 그렇다면 화가의 얼굴이 맞노라 증언한 자들의 기억을 믿어도 되는 걸까? 우리도 너무 잘 알다시피, 증언은 불확실성을 내포하고 있다. 바사리는 곧잘 이러한 구전口傳에 의거하여 자화상을 목판화로 제작하였으며, 때로는 자기가 들은 바를 믿을 수밖에 없었던 내력을 양심적으로 고백하기도 한다. 가령 "만토바에서 훌륭한 화가 페르모 기소니에게 로렌초 코스타의 자화상이라고 하는 초상화를 구입했다"라고 말하는 식이다.

화가의 진짜 자화상이 아닐 수도 있는 초상을 바탕으로 어떤 얼굴을 각인시키는 것은 따지고 보면 심각한 문제는 아니다. 바사리에게는 자신이 작품을 부각하고 생애를 다룬 미술가들에게 경의를 표하는 것이 근본적으로 중요했기 때문이다.

3. 자화상의 진품 여부

바사리는 실수를 범할 위험을 무릅썼고 자신이 실수했을 수도 있다고 인정했다. 교회가 확실치 않은 성유물聖遺物을 받아들일 때처럼 그 역시 자신에게 주어진 제안을 받아들인 것이다. 당시의 교회법이 진품일 가능성이 유력한 것과 그렇지 않은 것을 구분했다고 해서 어떤 성유물이 진짜라고 확신할 수 있는 것은 아니다. 1543년부터 칼뱅이 작성했던 『성유물론Traité des reliques』을 읽었다고 치면 "이탈리아, 프랑스, 독일, 스페인 등 여러 나라에 존재하는 성인의 유해와 유물을 목록으로 작성한다면 그리스도교에 참으로 유익한 경고가 되리라" 생각했던 그는 빈정거리듯 이렇게 지적한다.

푸아티에 교구의 샤루 수도원은 포피, 즉 할례에서 잘려 나간 피부를 소장하고 있노라 자랑한다. 복음서 저자 성 루카는 우리 주 그리스도께서 할례를 받으셨다 전한다. 그러나 그 포피를 성유물로 남겼다는 언급은 전혀 없다. 그렇다면 로마 산 조반니 인 라테라노에 있는 포피는 어떻게 되는 건가? 포피는 하나밖에 없을 게 확실하건만…… 주님의 세 번째 포피는 독일 힐데스하임에도 있다.

특히 십자가 나뭇조각들에 대해서는 그 수가 어찌나 많은지 "족히 300명은 진 게 아닌가 싶을 정도다!" 바사리도 아마 성유물이 전부 다 진품일 수는 없음을 알았거나, 적어도 의심은 품었을 것이다. 그러나 여기에서 중요한 것은 진품인지 아닌지가 아니라 사람들이 믿느냐, 그리고 그들의 신앙을 북돋을 수 있느냐다. 이처럼 지극히 성스러운 유물도 진짜가 아닐 수 있는데 하물며 지극히 세속적인 자화상이 항상 진짜일 수 있겠는가?

바사리는 자신이 화가의 얼굴을 알고 있거나, 비교할 수 있는 다른 초상화들이 있거나, 서명처럼 뚜렷한 생김새의 특징이 있을 때만 자화상을 확실히 파악할 수 있었을 것이다. 때로는 작품을 바라보는 시선과 맞부딪히는 작중 인물의 시선이 곧잘 자화상의 증거가 된다. 하지만 이것을 규칙으로 삼을 수는 없다. 어떤 일에 규칙이 있다면 그 규칙은 예외들에 의해 산산이 부서지기 마련이다. 일례로 산타 크로체에 있다는 아뇰로 가디의 자화상은 "문 옆에, 옆모습으로" 나타나지 않는가?

바사리가 최초의『미술가 열전』으로 예술사의 효시가 되었다는 데에는 모두들 동의할 것이다. 그가 암브로조 로렌체티, 안드레아 디 초네 오르카냐, 안토니오 베네치아노, 프라 바르톨로메오, 줄리오 로마노, 안드레아 델 사르토의 자화상을 찾으려 애쓴 데에는 그럴 만한 이유가 있다.

4. 태초에 자화상이 있었다

바사리는『미술가 열전』서문에서 그림의 기원에 대해 이야기한다. 그는 자신이 전하는 바의 진위를 의심치 않고 "플리니우스에 따르면 회화의 기술은 리디아의 왕 기게스를 통해 이집트에 전해졌다. 기게스는 불 가까이에서 자신의 그림자를 보다가 숯으로 그 윤곽선을 따라 그렸다"고 했다. 뭔가 믿기 어려운 주장이다. 최초의 화가가 그린 그림은 자신의 초상, 즉 자화상이었단 말인가?

바사리는 플리니우스를 인용한 반면 레온 바티스타 알베르티의 이론에 대해서는 함구한다. 알베르티의『회화론 *De pictura*』은 유럽에서 처음으로 등장한 회화 이론서로, 1435년에 출간되자마자 사본들이 나돌 만큼 크게 인기를 끌었다.『회화론』제3권은 이렇게 말한다.

나는 회화를 발명한 사람은 시인들의 말대로라면 꽃으로 변해버렸을

그 나르키소스라고 친구들에게 습관적으로 말하곤 한다. 회화가 미술의 꽃이라면, 나르키소스 우화는 회화에 완벽하게 들어맞는다. 회화란 샘의 표면을 껴안는 기술 아닌가?

회화의 발명가 나르키소스…… 회화의 발명가 리디아 왕 기게스…… 화가는 어떻게 나르키소스가 '샘의 표면'을 들여다보듯 거울을 보아야 한다는 생각을 할 수 있었을까?

애매한 구석을 남기지 않기 위해 분명히 말하자면 오비디우스의 『변신Metamorphoses』에 등장하는 나르키소스는 정신분석학과 무관하다. 파울 네케가 1899년에 만든 용어 '나르시시즘'과도 아무 관련이 없다. 이지도어 자드거는 1908년에 빈 정신분석학회에서 이 용어를 활용하였으며, 2년 후에는 지그문트 프로이트가 『성욕에 대한 세 편의 에세이Drei Abhandlungen zur Sexualtheorie』에서 주석으로 달았다. 여기서 회화는 전혀 문제되지 않았다.

화가라면 본디 기게스가 그랬던 것처럼 자기 자신을 그리지 않고는 못 배겼을 것이다. 그림을 고안한 사람들 틈에 끼고 싶은 욕구를 어떻게 누를 수 있겠는가? 자고로 화가들이란 끊임없이 따르기를 원하는 본보기들이 아닌가?

한편 바사리는 『미술가 열전』제4권에서 베노초 고촐리의 생애를 이야기하면서 이렇게 덧붙인다. 피사 캄포산토에는 사바 여왕이 솔로몬 왕을 방문하는 장면을 그린 프레스코화가 있었는데 화가 자신이 "검은 베레모를 쓰고, 특별함의 표시인지 자기 이름을 쓰려는 의도인지 모를 흰 종이를 들고, 말을 탄 대머리 노인의 모습으로" 등장한다. 그리고 같은 책 앞쪽에서 지나가는 말로 "메디치 궁전의 예배당을 동방박사들의 행렬로 장식했다"고 언급한다. 그 밖에 다른 말은 없다. 그 점이 자못 놀랍다.

5. 베노초 고촐리의 자화상

메디치는 아직 귀족 가문이 아니었다. 그렇기 때문에 1422년에 교황청의 특별 허가를 얻은 후에야 코시모 데 메디치가 궁 안에 예배당을 세울 수 있었다. 이곳의 수호성인은 동방박사들로, 코시모와 그의 동생이 후원하여 1444년에 완공된 산 마르코 수도원 방에는 프라 안젤리코가 그려 넣은 동방박사들이 있다.

코시모는 도미니크회 수도원에 기도를 하러 가면 당시 매우 힘 있는 평신도회였던 동방박사회Compagnia de' Magi 모임에 참석했다. 주현절[주님 공현 대축일의 줄임말. 아기 예수가 동방박사들의 방문을 받은 날-역자]을 특히 중요한 축일로 여겼던 메디치가 사람들이 예수께 처음으로 머리를 조아린 동방의 현자들과 자기들을 동일시하고 싶은 것은 당연지사다.

제단을 바라보려면 먼저 발타자르를 등져야 한다.[2] 오른쪽에는 가스파르, 왼쪽에는 멜키오르가 있다. 세 사람은 말을 타고 별을 길잡이 삼아 나사렛으로 향하고 있다. 배경에는 절벽과 협곡, 사냥하는 이들이 보이는 언덕, 그리고 요새와 성벽에 둘러싸인 도성이 있다. 세 사람 모두 관을 쓰고 진주와 보석으로 장식한 띠를 둘렀는데, 그 띠의 끝에는 가치를 헤아릴 수 없는 귀한 보석이 박혀 있다. 가스파르, 멜키오르, 발타자르의 화려한 의상이나 수행원들의 위용은 그들의 고귀한 신분을 입증한다. 그들은 왕족이면서 일종의 상징이다.

목덜미까지 오는 금빛 곱슬머리를 늘어뜨린 가스파르는 청년이고, 밤색 머리에 염소수염을 한 발타자르는 누가 봐도 중년층이다. 또 허옇게 센 수염을 가슴까지 늘어뜨린 멜키오르는 노인이다. 그들은 인생의 세 시기를 나타낸다. 베노초 고촐리는 1459년부터 1461년까지 메디치가의 예배당 작업을 맡는데, 여기서의 동방박사들은 그 당시 세계를 구분 짓던 세 대륙, 아시아, 아프리카, 유럽을 상징한다. 또한 그리스도교의 삼덕인

믿음, 소망, 사랑으로 볼 수도 있다.

한편 멜키오르와 발타자르에게서 콘스탄티노플 총대주교 요셉과 요안니스 8세 팔레올로고스 황제의 초상을 볼 수 있느냐는 그보다 불확실하다. 1054년 이후 교황과 총대주교 체제로 분리되어 반목하던 동방교회와 서방교회는 1438년에 페라라에서 열린 공의회가 이듬해 피렌체로 이어지는 동안 코시모의 유능한 외교술 덕분에 화합의 분위기를 냈다. 코시모가 그 일을 베노초의 프레스코화로 기념하고자 했을 것이라는 의견도 있다. 비록 공의회의 결의사항이 얼마 지나지 않아 재고되긴 했지만……그러나 전통과 전설에 속하는 동일시는 매우 불확실하다.

단, 검은 저고리 차림에 붉은 베레모를 쓰고 진정한 겸손을 입증하듯 평범한 노새를 탄 채 가스파르의 뒤를 따르는 남자가 코시모라는 것은 확실하다. 코시모 앞에는 그의 아들 피에로가 보인다. 비잔틴 금화 같은 여섯 개의 원형 무늬와 금빛으로 수놓은 가훈 'semper(항상)'이 적힌 마구馬具를 보면 알 수 있다. 여기에는 의심의 여지가 없다. 그들의 뒤를 따르는 행렬 속 연갈색 말 머리 위로는 피에로의 아들 로렌초와 줄리아노의 얼굴이 보인다('일 마니피코'로 통하던 로렌초는 주걱턱에 납작코였다고 한다). 그리고 그들 뒤로 붉은 모자를 쓴 사내가 고개를 들어 관람자에게 시선을 두고 있다. 모자에는 로만체 대문자로 'BENOTTI OPUS(베노초의 작품)'이라고 쓰여 있다.

어쩌면 화가는 메디치가가 완공을 기해 서둘러 초대한 높으신 분들이 예배당에 들어오면서 자신을 알아봐 주기를 바랐던 것은 아닐까? 그들 중 누군가는 화가가 계약서에 적힌 대로 '근면성실하게 손수 작품을 완성했구나' 인정하고 새로운 작품을 의뢰할지도 모를 일이다. 그러나 희한하게도 바사리는 고촐리의 자화상에 대해서는 아무 말도 하지 않는다.

프레스코화의 맞은편, 별을 따라가는 행렬 속에도 베노초가 있다는 점을 고려하면 바사리의 침묵은 더욱 이상한 일이다. 화가는 흰 띠를 두른

2 | **베노초 고촐리, 〈동방박사의 행렬〉**
피렌체, 팔라초 메디치 리카르디 동방박사
예배당

왼쪽에 'BENOTTI OPUS' 문구가 새겨진
빨간 모자를 쓴 사람이 고촐리다.

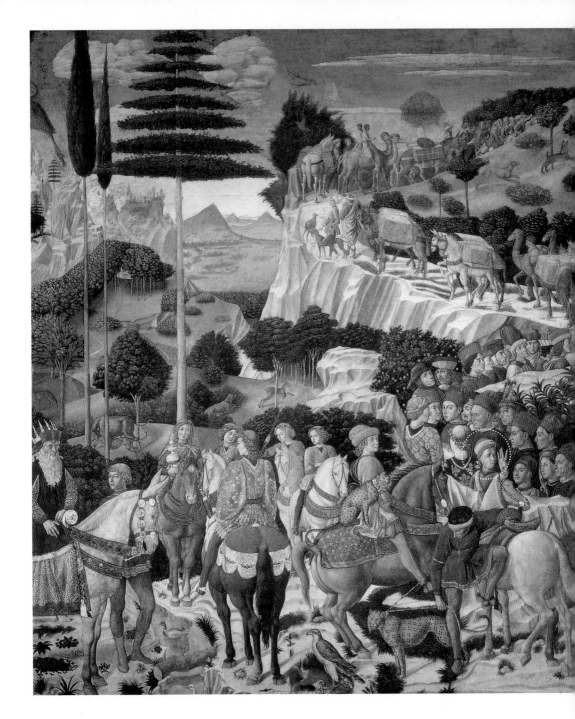

3 | **베노초 고촐리, 〈동방박사의 행렬〉**
피렌체, 팔라초 메디치 리카르디 동방박사 예배당
오른쪽에 파란 모자를 쓰고 손가락을 활짝 펼친 사람이 고촐리다.

파란 모자를 쓰고, 얼굴과 나란하게 손을 들어 손가락을 활짝 펼치고 있다.[3] 주위의 붉은 천 때문에 파란색 밀짚모자가 더욱 두드러져 보이고 귀는 가려져 있다. 이 지점에서 예술사와 예술사적 논쟁, 그 밖의 이론異論들이 끼어든다.

우선 첫 번째 자화상은 의심의 여지가 없다. 모자 테두리의 서명이 반박할 수 없는 증거다. 예술사가 다이앤 콜 알은 고촐리에 대한 책에서 이 서명이 "유명 작품들ben noti을 뜻하는 말장난으로, 예배당을 방문하는 이들에게 자신의 작품과 자기를 주목해달라는noti bene 암시"로 읽힐 수 있다고 주장했다. 저자는 또한 멜키오르 앞에서 손을 들고 있는 파란 모자의 자화상에 대해서 이렇게 언급한다.

> 그의 손짓은 화가가 프레스코화를 직접 그려야 한다는 계약 조항을 문자 그대로 회화적으로 표현한 것이다. 사실, 이렇게 든 손은 베노초가 행렬을 따라 산으로 올라가려고 작별 인사를 하는 것처럼 보이기도 한다. 예배당의 제단으로 향하는 이들의 무리를 이런 식으로 화폭에 남기면서 자신을 영생을 추구하는 모습으로, 이미 영생을 얻은 것처럼 행동하는 모습으로 그렸다.

이 두 자화상은 다이앤 콜 알의 『베노초 고촐리Benozzo Gozzoli』(예일대학교 출판부, 1996) 100쪽에 실려 있다. 크리스티나 아치디니는 자신이 책임 편집을 맡은 『베노초 고촐리, 동방박사 예배당Benozzo Gozzoli, La Cappella dei Magi』에 「행렬 속의 의사와 도시민, 한 사회의 초상」이라는 글을 실었다.

> 최초의 문제적 초상은 파란색과 흰색의 터번을 두른 사내의 얼굴이다. 나는 이것이 베노초 고촐리의 두 번째 자화상이라고 본다.

다이앤 콜 알은 전혀 의혹을 품지 않았던 반면 크리스티나 아치디니

는 두 번째 초상이 "같은 신념을 드러내는" 고촐리의 동료 화가라는 가설도 검토한다. 저자는 "그가 독자적인 길을 따라 그렇게 되었는지, 예배당과 관련된 밀담과 전문적 지식을 좇아 그리되었는지는 모른다"고 덧붙였다. 마지막으로, 저자는 같은 글에서 세 번째 자화상에 대해 언급한다.

별이 가리키는 목적지를 향해 걸어가는 무리 속에서 화폭 너머를 바라보는 듯한, 여행모를 쓴 인물이 고촐리의 세 번째 자화상이다.

자화상을 알아보려면 '밀담과 전문적 지식을 좇는' 편이 현명하다는 뜻이다. 이렇게 '학술적인' 식견을 갖추지 못하면 어떤 자화상이 진짜 화가의 자화상인지 지목하기 곤란한 법이다.

자화상을 지목하려면 '독자적인 길'도 거쳐야 한다. 나에게는 그 길이 때로는 지름길이었고 때로는 멀리 돌아서 가는 샛길이었다. 언젠가 화가를, 그리고 화가가 나에게 말해줄 수 있는 것을 신뢰한 적이 있다. 그 시작은 로마의 빌라 메디치 응접실에서 피에로 델라 프란체스카에 대해 이야기하던 중이었다. 화가 발튀스[프랑스의 화가. 젊은 시절 피렌체에서 초기 르네상스 회화의 대가인 피에로 델라 프란체스카의 작품을 연구하고 모사했다.-역자]는 아레초의 산 프란체스코 성당에서 그의 프레스코화를 보면서 시간을 보냈다. 우리는 책을 펼쳐 놓고 함께 그림을 보다가 그중 한 인물을 피에로 델라 프란체스코의 자화상으로 볼 만한 단서들을 꼽아보게 되었다. 물론 이 화가는 생전에 자화상을 남기지 않았기 때문에 확증은 불가능하다. 우리는 추론을 거듭하여 동일한 결론에 이르렀고, 그 결론을 실제 프레스코화와 그것이 놓인 공간에 가서 비교해야만 했다. 현장에 가보면 그림들이 우리의 추론을 확증하든가 반박하든가 할 것이다. 나는 피에로의 자화상을 지목하면서 발튀스가 산 프란체스코 성당에서 했던 말 외에는 다른 '증거'를 댈 수 없었다.

6. 화가의 존재는 언제나 은밀한 법이다

이 책에서는 화가가 스스로 '들어가 있는' 작품들을 보여줄 것이다. 그런 작품들이 매우 많기 때문에 모든 작품을 망라하는 목록을 작성하는 것은 불가능하다. 그러한 야심은 실패할 수밖에 없다. 화가의 존재는 언제나 은밀한 법이다. 그래서 우리의 선택은 임의성보다는 그러한 작품의 다양성을 보여주려는 의지에 좌우되었다.

프란체스코 페트라르카의 『승리』에 시인들의 이름이 넘쳐나듯 이 책에도 여러 이름들이 나열될 것이다. 호라티우스의 『시학』은 "회화도 시와 같다"고 했다. 즉, 그림과 시는 다르지 않기에 이 이름들은 서로 겹친다. 다음은 목록 작성의 한 방법이다. 『승리』의 첫 목록은 사랑의 목록으로, 알케우스, 핀다로스, 아나크레온 같은 시인의 이름들이 베르길리우스, 오비디우스, 카툴루스와 프로페르티우스, 단테의 이름과 함께 언급된다. 또한 "당시에 크게 인정받은 두 명의 귀도"도 언급된다.

이 책에 언급되는 화가들 중에는 "당시에 크게 인정받은" 이름들이 있는가 하면 페데리코 주카리나 아드리앵 사케스페처럼 "덜 유명한" 이름들도 있다. 페트라르카도 말한 바 "참된 영광은 드물다." 하여, 그는 탄식한다.

인간들, 그리고 연약한 나무들에게 마련된 것은 망각의 심연이니! 태양, 세월, 광휘는 구르고 굴러 언제나 인간의 정신을 굴복시킬 터이니, 그토록 넘치던 영광은 아무것도 남지 않으리라.

화가들은 이러한 '망각의 심연'에 빠지지 않기 위해 그림 속 장면에 자신을 그려 넣은 것일까? 아니면 시간을 거스르기 위해서? 역사의 '밀항자'와도 같은 자화상들을 통하여 우리를 그들의 시대로 데려가고 싶었던

것일까? 가나의 혼인 잔치, 바이마르 공화국의 프롤레타리아 집회, 파리에서 열린 황제의 즉위식, 네덜란드 의용대원들의 모임, 스페인 인판테의 궁, 몇 달간 포위당한 도시의 항복······ 그림을 관람하는 동안 우리는 자연스럽게 그 시대로 간다.

한편 이러한 행렬과 집회, 무리 속에 위치한다는 것은 시간이 폐기된 독특한 공간으로 들어가길 원한다는 뜻 아닐까? 페트라르카는 과거에도 없고, 미래에도 없을, 오직 현재에만 존재하는 시간, 그것이 응축되고 분할되지 않는 단 하루의 영원이라고 말한다. 수많은 얼굴 가운데 하나로만 남으려는 조심성은 화가의 놀이에서 어떤 역할을 할까? 복잡하고 모호하며 여러 가지로 해석되는 이러한 놀이에서 믿음과 야망은 오랫동안 서로 힘을 겨루었을 것이다. 이제 '위장된' 자화상들이 무엇에 결탁해 있는지 알아보도록 하자.

7. 아메데오 보키의 자화상

1914년, 파르마 저축은행 회의실 벽화를 의뢰받은 아메데오 보키는 무명의 화가가 아니었다. 파르마 출신의 그는 1910년, 베네치아 비엔날레에 작품 두 점을 출품하였으며, 이듬해 이탈리아 통일 50주년을 기념하여, 1464년 베네데토 벰보가 토레키아라 성에 꾸민 '금빛 방' 복원에 참여했다. 그리고 1912년에는 교육부에서 수여하는 금메달을 받았다. 따라서 파르마 저축은행은 서른한 살의 젊은 화가에게 가장 중요한 본사 회의실 벽화를 맡길 만한 확실한 가치가 있다고 믿었을 것이다. '가치'는 곧 '가격'을 뜻하기도 하니 은행 중진들의 구미가 당겼을 법하다.

계약이 체결된 다음 보키는 밑그림을 마쳤다. 그리고 머지않아 그가 구상한 프로젝트를 발표했다.

벽화를 그릴 때는 작은 그림을 재창조하지 않고 구성을 단순하면서도 명확하게 하기 위해 제3의 차원을 제거할 필요가 있다. 또한 방 전체로 풍부하게 퍼지는 금빛에 그림이 잘 녹아들 수 있게끔 프레스코화라야 했다.

창이 나 있는 동쪽 벽은 하나의 장식적 모티프로 충분했지만, 나머지 세 개의 벽은 주제로 구분이 되어야 했다. 맞은편에 있는 서쪽 벽은 저축이라는 주제를 취했다. "저축은행은 금빛 강으로 표현되는데 이 강의 수원水源은 민중에게 집단적 부의 축적을 독려하는 희망의 여신이다." 남쪽 벽의 주제는 풍요다. 풍요를 상징하는 것은 "금빛이 돋보이도록 돈을새김으로 표현된" 밀밭이다. "밀밭에는 벌거벗은 세 여인이 서 있다. 이들은 모든 선의 원천인 신의 선의를 상징하는 꽃들을 떨어뜨리고 있다." 마지막으로 북쪽 벽의 주제는 보호다. 보키는 이렇게 설명한다.

저축은행은 모든 인간 활동을 보호하는 거대한 날개로 상징된다. 한가운데는 기운차면서도 사려 깊은 인간의 거대한 형상이 자리한다. 그의 손아귀에 사유의 빛이 있고, 그 뒤로 농사꾼들과 쟁기를 끄는 소가 보인다. 왼쪽으로는 어머니와 아이들이 있다.

보키의 프로젝트는 발표 즉시 승인되었다. 사유의 빛으로 연대의 가치를 비출 뿐 아니라 모든 후원자 가운데 으뜸인 신에게 경의를 바친다는 구상을 어느 누가 퇴짜 놓을 수 있겠는가?

1916년, 마침내 벽화 작업이 완성되었고 그야말로 완벽했다.[4] 이탈리아 분리파라고 해도 좋을 법한, 미술계의 흐름을 잘 보여주는 작업이었다. 1910년 베네치아 비엔날레에는 빈 분리파 작품이 다수 전시되었으며, 1911년 국제미술박람회에도 〈키스〉, 〈자매〉, 〈마르가레트 스톤보로 비트겐슈타인의 초상〉, 〈에밀리 플뢰게의 초상〉이 전시되었으니 보키가

그런 흐름에 무감각했을 리 없다. 이 독특한 작품에 서명을 남기는 일에 보키는 아주 오래된 전통을 취했다. 희망으로 나아가며 저축에 이바지하는 사람들의 행렬 속에 자신을 그려 넣은 것이다. 그는 두 여자 뒤에 안경을 쓴 모습으로 나타난다. 그가 입고 있는 초록색 조끼에 노란색 글자로 아메데오 보키라는 이름과 16일이라는 날짜가 쓰여 있다.

8. 서명을 넣은 이유

조르조 바사리는 나의 길잡이가 되어주었다. 그가 전하는 정보가 중요함에도 때때로 드러나는 임의성은 경계해야만 했다. 『미술가 열전』 제4권

아메데오 보키, 〈저축〉
1916, 프레스코화, 파르마
저축은행 본사 회의실

보키는 두 여자 뒤에 초록색
옷을 입고 서 있다.

에서 전하는 베르나르디노 디 베토, 즉 핀투리키오의 생애는 경멸과 조롱의 대상이다. 바사리는 그가 "자격에 비해 큰 명성을 누렸다"고 말한다. "무능한 감식가들에게 잘 보이려고 화려한 효과를 내는 금빛 하이라이트를 과하게 사용했는데, 그거야말로 회화에서 가장 천박한 기법이다." 바사리는 그가 "페루자에서 대수롭지 않은 작품들을 그렸다"면서 발리오니 예배당 프레스코화에 대해 아무 말도 하지 않는다. 따라서 그 프레스코화 속의 자화상에 대해서도 당연히 언급이 없다. 바사리는 기회가 될 때마다 자화상을 짚고 넘어가는 저자인데 말이다.

바사리는 기껏해야 표절 정도를 의심했을 것이다. 핀투리키오가 발리오니 예배당에 자화상을 그렸다는 사실을 표절의 근거로 삼을 수도 있다. 예배당 왼쪽 벽에는 〈수태고지〉[5]가 있다. 궁전에 가까운 장소에서 성모는 독서대에 책을 펼쳐 읽다가 천사의 방문을 받는다. 그 위에는 천사들에게 둘러싸인 성부 하느님이 젊은 여인에게 성령을 쏘아 보내고 있다. 여인의 오른손에는 방금 그녀가 들은 말씀에 대한 답이 적혀 있다. 『루카의 복음서』1장 38절에 따르면, "저는 주님의 종이오니 말씀대로 내게 이루어지이다"가 그 답이다.

성모의 뒤에는 그로테스크한 벽기둥이 있다. 기둥에는 판이 하나 붙어 있고 그 판에는 날짜가 적혀 있다. MCCCCCI. 1501년. 베르나르디노가 작품을 완성한 연도다. 책과 촛대를 올려놓은 선반 아래에는 초상화 하나가 걸려 있다. 선반에 매달린 흰색 스카프는 닫집 역할을 한다. 아마도 이 그림으로 시선을 끌기 위함이리라. 초상화 아래 서명이 들어간 패널이 액자에 들어가 있다. 베르나르디누스 + 픽토리시우스 페르시누스 + 그리고 걸이에는 세 개의 붓이 걸려 있다. 여기에서 페르시누스는 '페루자 사람'이라는 뜻으로, 화가가 페루자에서 어떤 본보기를 찾았으리라는 짐작을 낳는다.

한편 경제적으로 중요한 역할을 인정받아 푸블리코 궁전 내에 자리

핀투리키오(본명 베르나르디노 디 베토), 〈수태고지〉
1500-1501, 스펠로, 산타 마리아 마조레 성당 발리오니 예배당

핀투리키오는 그림의 오른쪽, 선반 아래 액자 속에 있다.

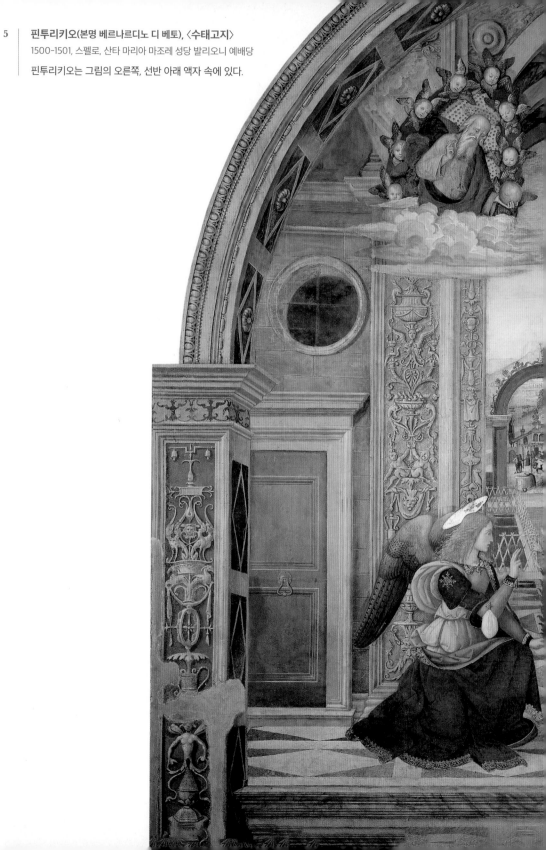

잡은 페루자 상업 및 어음교환소는 1496년 1월 26일, 피에트로 디 크리스토포로 바누치에게 작업을 의뢰한다. 페루지노, 즉 페루자 사람이라는 별칭으로 더 유명한 이 화가는 접견실 벽과 궁륭에 그림을 그렸다. 여기서는 보기 드물게 콰트로첸토 초기부터 인문주의자들이 힘을 쏟았던 종합을 부각했다. 고대로부터 계승한 미덕들이 그리스도교의 계시와 합치되는데, 신, 변모한 그리스도, 성모, 무녀, 예언자 들이 유피테르, 아폴로, 메르쿠리우스, 마르스, 디아나, 베누스와 한 공간에 존재해도 아무 문제가 되지 않는다.

페루지노는 기둥들로 나뉘어 있는 공간을 구성했다.[6] 예배당 오른쪽 벽에는 신중과 정의의 여신, 그리고 고대의 여섯 현자가 있다. 첫 번째 기둥 너머로는 힘과 절제의 여신이 고대의 여섯 영웅과 함께 등장한다. 기둥을 중심으로 여섯 현자(퀸투스 파비우스 막시무스 베루코수스, 소크라테스, 누마 폼필리우스, 마르쿠스 푸리우스 카밀루스, 미틸레네의 피타쿠스, 트라야누스)와 여섯 영웅(루키우스 리키니우스 크라수스, 타란토의 레오니다스, 호라티우스 코클레스, 스키피오 아프리카누스, 페리클레스, 루키우스 퀸크티우스 킨키나투스)이 두 공간에 배치되어 있고 기둥 위에 페루지노의 자화상이 걸려 있다. 자화상 아래의 패널에는 이렇게 쓰여 있다.

피에트로 페루지노, 걸출한 화가. 사라졌던 회화 예술을 그가 되찾았다. 결코 발명되지 못했던 그 예술을 그가 우리에게 주었다. 구원의 해 1500년.

알브레히트 뒤러는 페루자에 간 적이 없고, 당연히 그 패널을 읽지도 않았을 것이다. 하지만 베네치아에 다시 갔을 때 페루지노가 자기 초상화 밑에 써놓은 오만한 문구에 대해 들어봤을지도 모른다. 뒤러는 1505년부터 1507년까지 꽤 오랜 기간 베네치아에 머물렀다. 당시 베네치아는 세상에서 일어나는 일에 무척 밝은 도시였으니 그런 일이 일어나지 않았으

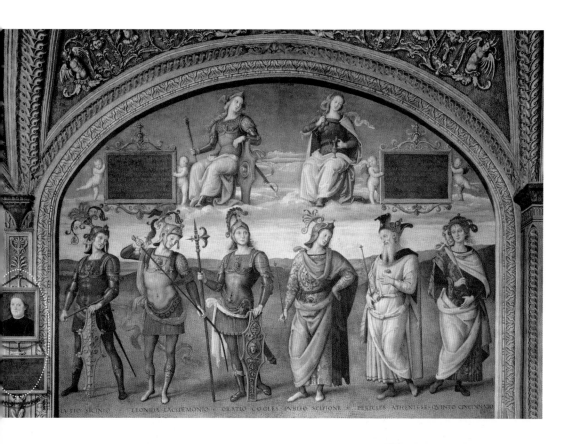

페루지노, ⟨여섯 영웅의 용기와 절제의 알레고리⟩
1496-1500년경, 프레스코화, 페루자, 콜레조 델 캄비오

7 | **알브레히트 뒤러, 〈로사리오 축일의 성모〉**
1506, 패널에 유채, 162×192cm, 프라하 국립 미술관

뒤러는 그림의 오른쪽, 모피 깃에 머리카락을 늘어뜨리고 있는 인물이다.

리라는 법도 없다. 1506년 1월 6일, 뒤러는 친구 빌발트 피르크하이머에게 이렇게 썼다.

> 독일인들을 위해 그려야 할 그림이 있는데 사례비로 110플로린을 받았네. 지출은 5플로린밖에 하지 않았어. 여드레 동안 백색 도료와 긁개로 작업 준비를 했고, 곧장 그림을 그렸네. 주님의 뜻이라면 부활절 한 달 후에는 제단 위에 그림이 그려져 있어야 하거든.

그러나 뒤러가 이 그림을 완성하는 데는 예상보다 긴 시간이 필요했다. 1506년 9월 8일, 은행가 푸거와 뉘른베르크 상인회가 의뢰한 그림에 대해 이렇게 썼다.

> 내 그림을 보려면 1두카트를 내야 한다는 걸 알아두게. 아주 아름답고 좋은 색을 썼네. 그 그림으로 많은 찬사를 받았지만 나에게 실제로 돌아오는 건 별로 없어. 그동안 200두카트를 벌 수도 있었을 거야. 엄청난 일을 해치웠으니 집에 돌아갈 수도 있었겠지. 나는 화가들의 입을 막아버렸어. 그들은 내가 판화 솜씨는 좋지만 색을 쓸 줄 모른다고 떠들어댔지. 지금은 다들 이렇게 아름다운 색은 처음 봤다고 해.

그로부터 한 달 전인 8월 18일, 〈로사리오 축일의 성모〉[7]를 마무리하는 동안에도 피르크하이머에게 이렇게 썼다. "베네치아에서 나는 신사가 되었어." 그림의 오른쪽, 나무 아래에 자신을 그려 넣은 것이 이러한 변화의 단서다. 넓은 모피 깃이 달린 근사한 외투는 그의 신분을 암시한다. 한편 그가 손에 들고 있는 종이는 좀 더 알아차리기 어려운 또 다른 단서다. 종이에 적힌 'Exegit quinquemestri spatio Albertus Dürer Germanus MDV(게르만 사람 알브레히트 뒤러가 1505년에 다섯 달 만에 작품을 완성하다)'는 그의 솜씨를 부각한다. 고작 다섯 달이라니! 이 다섯 달이 실상은

열 달 가까운 기간이었고 1506년에야 작업이 끝났다는 것을 감히 누가 의심이나 했겠는가. 뒤러가 그래도 1506년을 넘기지 않고 끝냈다는 사실은 1506년 9월 8일에 피르크하이머에게 보낸 편지로 확인할 수 있다.

2년 후, 뒤러는 작선 선제후 프리드리히 3세에게 〈만 명의 순교〉[8]를 넘겼다. 프리드리히 3세는 303년에 페르시아 왕 샤푸르 1세가 디오클레티아누스의 뜻을 따르기 위해 비티니아에서 일으킨 그리스도교도 학살의 성유물을 자신이 소장하고 있다고 믿었다. 그림 속에서 샤푸르 1세는 터번을 두르고 홀로 말 위에 앉아 학살을 집행하는 특권을 누리고 있다. 사람들을 절벽 아래로 내던지고, 목을 자르거나 목을 매달고, 십자가에 못 박고, 돌로 쳐 죽이고 난리도 아니다. 그들 중 한 명은 마치 그리스도처럼 가시면류관을 쓰고 있다. 그가 못 박힐 십자가는 바닥에 놓여 있고, 양 옆으로는 골고다에서 강도들이 달렸던 것과 같은 십자가들이 보인다(그레고리오 13세의 명으로 편찬되고 우르바노 8세와 클레멘스 10세가 인정한 『로마 순교학Martyrologium Romanum』은 1583년에 나왔으나 이미 준비 작업 중이었다. 이 문서는 당시 순교자들의 고통을 잘 기술하고 있다).

"베네치아에서 산 프랑스식 외투" 차림의 뒤러는 학살에 무심한 표정으로 친구와 걸어가는 모습이다. 누구는 이 친구가 빌발트 피르크하이머라고 하고 누구는 콘라트 첼티라고 하지만, 어쨌든 그 친구가 천공기에 눈알이 뽑힌 백인대장 아카시우스(주교관을 쓴 모습)를 가리키고 있다는 사실은 변하지 않는다. 뒤러가 든 지팡이에는 종이가 걸려 있는데 여기에 'Iste faciebat ano domini 1508 Albertus Dürer aleman(서기 1508년에 독일인 알브레히트 뒤러가 이것을 그렸다)'는 서명이 들어가 있다. 무심한 모습의 자화상은 화가와 그가 그린 것을 엄격히 구분한다는 의미일까?

1511년에 뒤러는 부유한 상인 마테우스 란다우어에게 의뢰받은 뉘른베르크 알러하일리겐 예배당의 〈삼위일체 경배〉[9]를 완성한다. 성령의

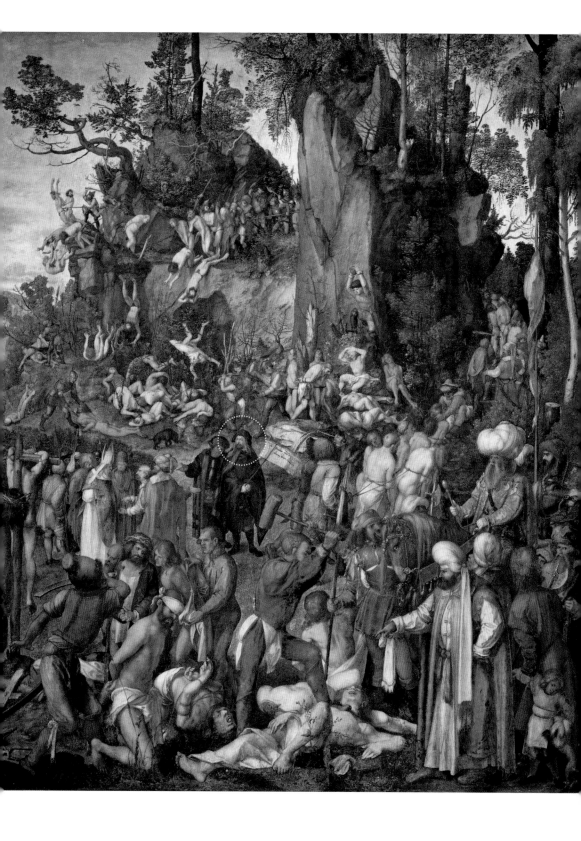

좌우로는 천사, 세라핌, 케루빔, 대천사가 날고 있으며, 그 아래에는 영원하신 성부께서 성자가 매달린 십자가를 붙잡고 있다. 성 삼위일체의 오른쪽에는 성모께서 성녀, 순교자 들을 인도하고, 그 반대쪽에는 세례자 요한이 예언자, 무녀 들과 함께한다. 아래쪽 하늘에는 교황, 황제, 왕, 기사 등이 보인다.

여기서의 '신국神國'은 최후의 심판이 이룩할 하느님의 나라가 아니다. '천국의 궁전'과 '그리스도교도 공동체'는 아직 합쳐지지 않았다. 아벨이 세우고 그리스도가 다스리는 '하느님 나라civitas Dei'와 카인이 세우고 악마에게 넘어간 '세속의 나라civitas terrena'. 뒤러는 이러한 아우구스티누스의 교리를 바탕으로 작품을 구성했다. 그림의 가장 아래쪽에는 호수와 먼 곳의 도시가 보이고, 그 옆으로 붉은 베레모를 쓴 남자가 서 있다. 긴 머리의 남자는 모피 깃 외투를 입었는데 구부린 왼팔로 옷자락이 늘어져 있다. 오른팔로는 바닥에 놓인 패널을 잡고 있는데, 거기에 대문자로 서명과 제작연도가 나타나 있다.

ALBERTVS·DVRER·
NORICVS·FACIE·
BAT·ANNO·A·VIR·
GINIS·PARTV·
1511·

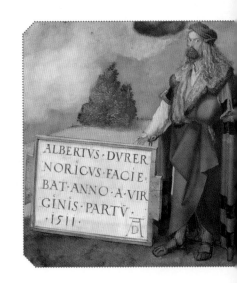

오른쪽 하단, 제작연도 옆에는 A와 D를 합쳐 만든 모노그램이 보인다. 뒤러라는 이름은 주로 게르만 사람, 독일인, 북부 사람 등으로 출신이 명시된다. 뉘른베르크로 돌아온 그는 이탈리아에서 배운 대로 서명을 통해 자신이 신성로마제국의 시민이자 독일인이며 북부 출신이라는 사실을 알려야 했다. 그리고 그가 이탈리아 화가들

알브레히트 뒤러, 〈삼위일체 경배〉

1511, 패널에 유채, 135×123.4cm, 빈 미술사 박물관

못지않게 존경을 받을 만하다는 사실을 말이다.

피에르 레오네 게치가 빌라 팔코니에리 응접실에 그린 자화상[10]은 그가 처음 그린 자화상도, 마지막으로 그린 자화상도 아니다. 하지만 그가 서명을 넣어야겠다고 생각한 유일한 자화상인 건 맞다. 그가 앉아 있는 난간의 기둥에는 다음과 같이 쓰여 있다. 'GHEZZIUS HIC FACIEM GESTUS SE PINXIT ET ARTEM SED MAGNUM INGENIUM PINGERE NON POTUIT MDCCXXVII(게치가 여기에 자신의 초상을 그렸으나 자신의 빼어난 지성까지 그리지는 못했다.)'

이보다 25년 전인 1702년, 그는 자화상을 그린 화폭 뒷면에 시간과의 대결을 노래하는 짧은 시를 쓰기도 했다.

그(시간)는 도망가고 결코 멈추지 않지만
나는 나의 초상에 영생을 주어
그를 비웃고 빠져나가네.

1674년에 태어났으니 이 시를 쓸 때 게치는 자신의 힘을 의심치 않는 창창한 나이였다. 프라스카티에서 그린 자화상이 그 힘의 새로운 증거다. 그는 세월이 자신의 얼굴에 남긴 흔적을 그대로 그리지 않았다. 2년 전인 1725년에 그린 자화상과 비교하면 그 차이를 알 수 있는데, 머리에 눌러 쓴 삼각모가 이마의 주름을 감춰준다.

게치는 한동안 일기를 썼는데, 1731년 1월 10일 자 일기에 이렇게 명시되어 있다. "금빛 장식줄을 단 의상을 맞췄다. 옷감은 팔코니에리 추기경께서 하사하신 물건이다." 이탈리아의 유명한 극작가 카를로 골도니의 『휴양지의 모험*Le avventure della villeggiatura*』에도 이런 말이 나온다. "멋이란 인물들을 확연히 구별 짓는 것이다." 베네치아에서든 로마에서든 그러한 멋은 늘 통한다.

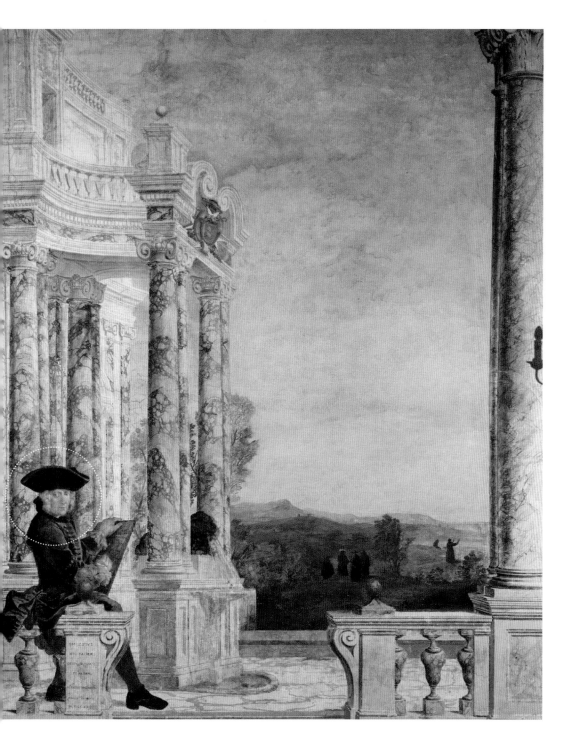

피에르 레오네 게치, 〈무제〉
1727, 프레스코화, 프라스카티, 빌라 팔코니에리

알렉산드로 팔코니에리 추기경도 휴양지 체류를 삼가지 않았다. 그는 프라스카티의 빌라 팔코니에리를 자주 찾음으로써 추기경이 로마를 벗어나더라도 농촌의 고질적 병폐인 도적 떼와 불량배를 두려워할 필요가 없음을 몸소 보여주었다.

장 도미니크 카시니가 1778년에 발표한 『이탈리아를 여행하는 외국인 안내서 *Manuel de l'étranger qui voyage en Italie*』에도 이렇게 나와 있다. "추기경들조차 로마를 벗어나 시골집에서 며칠 지내다가 도시로 돌아오곤 했지만 험한 꼴을 당한 적은 없다." 책에는 이런 추천도 있다. "로마에 체류하는 동안 티볼리, 프라스카티, 알바노 호수와 치비타베키아에 나들이를 다녀와도 좋다." "티볼리를 보았다면 다음 행선지로는 로마 근교에 위치한 프라스카티(라틴어로는 투스쿨룸)가 좋다. 로마에서 으뜸가는 인물들의 자택과 별장이 여기 있는데 그중 주요한 곳들을 방문할 수 있다." 카시니도 빌라 팔코니에리에 가보았을까?

카시니는 책의 서문에서 "예술가나 예술에 조예가 있거나 예술 이론에 정통한 애호가에게는 딱히 가르쳐줄 것이 없다. 그러나 대다수의 여행자들은 우리가 그림과 조각에 대해서 말하는 것을 읽고 요긴한 도움을 얻을 것이다"라고 한다. 그리고 '들어가는 글'에서 첫 번째 가르침을 준다.

조각가나 화가가 초안을 잡거나 작품을 마무리할 때 그들의 목표는 무엇일까? 자연을 모방하는 것이다. 그렇다면 작품을 관람자에게 보일 때의 야심은 무엇일까? 눈을 현혹하는 것, 모방을 원본으로 착각하게 하는 것이다. 또 부동의 작품이 말을 거는 것처럼, 어떤 작용을 하는 것처럼 느끼게 하는 것이다.

게치는 응접실 벽화에서 이 같은 현혹을 연출했다. 그는 프랑스에서 유래한 패션의 매력을 부각하려 했던 것 같다. 18세기 초 파리 테아트르 프랑세 무대 의상과 흡사한 그림 속 두 여자의 드레스는 파리는 물론 유

럽 전역에서 유행했다. 궁정의 예의범절과는 거리가 멀지만 휴양지의 매력에는 부합하는 옷차림이었다는 점도 한몫했다.

게치는 바이올린과 하프시코드를 잘 다루었고, 눈 깜짝할 사이에 캐리커처를 그리는 등 사교계에 활력을 불어넣을 재주란 재주는 다 가지고 있었다. 그는 1725년부터 비아 델 코르소의 팔라초 만치니에 자리한 로마 소재 프랑스 아카데미에 체류하는 예술가들과도 자주 만났기 때문에 파리 사교계에 관한 모든 것을 알고 있었다. 어쩌면 프랑스어도 구사했을 것이다. 그랜드 투어의 필수 코스가 된 국제도시 로마의 사교계에서 누가 프랑스어를 쓰지 않을 수 있었을까? 『이탈리아를 여행하는 외국인 안내서』도 그 점을 짚고 넘어간다.

이탈리아에서 3, 4개 국어를 완벽하게 구사하는 러시아인들을 만났다. 독일인, 스웨덴인, 영국인 같은 외국인들도 이탈리아어를 완벽하게 쓴다. 하지만 프랑스인의 4분의 3은 이탈리아어를 한마디도 못 한다. 무능해서인가, 게을러서인가? 잘 모르겠다. 이 사실을 깨닫고서 모욕감을 느낀 적이 한두 번이 아니었지만 사실이 그런 것을 어쩌겠는가. 현재 프랑스어가 워낙 널리 퍼져 있어서 어느 나라를 가든 프랑스어가 통한다. 이탈리아 귀족, 독일 제후, 스웨덴 신사의 교육에 프랑스어가 필수적으로 포함된다는 말이 우리가 프랑스어를 배운다고 하는 말보다 낫다.

'카펠마이스터'이기도 했던 게치는 추기경에게 초대받은 손님들에게 라틴어를 사용했다. 라틴어가 전문가들의 언어로서는 으뜸이었기 때문이다. 자화상 속 서명도 라틴어로 써서 '게치가 여기에 자신의 초상을 그렸으나 자신의 빼어난 지성까지 그리지는 못했다'는 사실은 오래오래 알려질 것이다. 혹은, 전도자의 "헛되고, 헛되니, 모든 것이 헛되도다"라는 탄식을 오래오래 떠올리게 될지도. 하지만 꼭 그럴 필요가 있을까?

9. 화가는 역사에 개의치 않아야 한다

나르시시즘은 정신분석학에서 명명되기 전부터 생명력의 증거들을 보여주었다. 인문주의는 언제나 더욱 위대해지고자 '교양 있는 신사'를 추구했지만, 16세기에 베네치아에서 발명된 거울이라는 물건을 인간에게 들이미는 치명적 실수를 저질렀다. 결국 교만과 그의 친구 허영은 오랜 시간 인간에게로 향했다.

발레리는 한 강연에서 "역사는 반복되지 않는 일들에 대한 학문"이라고 했다. 그 말만으로도 자화상의 역사는 학문이라는 것을 증명하기가 상당히 어렵다는 것을 추론할 수 있다. 시간은 무언가를 무너뜨리거나 망가뜨리고 죽이기도 한다. 그러므로 시간에 맞서고 시간을 쫓아내는 시도라면 무슨 수단을 써도 좋다. 그러한 수단 중 하나가 시대착오다. 시대착오는 명백한 역설로, 역사화에 작용할 때만 온전히 효과가 있다. 그런데 레온 바티스타 알베르티는 1435년에 이렇게 말했다. "화가의 중요한 작품은 역사다." 사람들은 이 말을 수백 년 동안 명심했다. 그러나 내가 감히 말하자면, 시대착오라는 역설은 일리가 있다. 시대착오가 석고나 템페라처럼 굳어지려면 화가는 역사에 개의치 않아야 한다. 즉, 자기 그림이 자료보관소에서 찾아볼 수 있는 계약서나 문서 같은 고증자료가 되는 것을 거부해야 한다.

화가들은 우리가 지켜볼 수 없었던 사건의 증인 같은 존재다. 그러므로 화가들을 다룬다는 것은 결국 다음의 가정을 받아들이는 것이다. 만약 내가 헤라클리우스의 예루살렘 입성을 보았다면, 동방박사들이 베들레헴에 도착하는 것을 보았다면, 브레다가 함락당할 때 그 자리에 있었다면, 소련에서 일어난 태업의 공개 재판을 지켜보았다면, 스페인 인판테의 곁에 있었다면, 성 마르코가 노예를 구하는 현장을 직접 목격했다면 여러분은 나를 믿을 수 있는가?

어쩌면 화가가 들어와 있는 그림들을 작품이 아니라 현상으로 간주해야 할지도 모르겠다. 현상은 비정상적이거나 놀라운 사건과도 같으니. 화가가 어떤 장면 속에 들어가면 그리스도교 신자, 즉 성경을 즐겨 읽는 독자든 이야기를 들어서 알고 있는 문맹이든 응당 그 내용을 기억하고 있을 테니 화가는 신자의 기억에 말을 거는 셈이다. 화가는 그림을 보는 이가 새로운 기억을 창조하게끔, 또 화가 자신을 기억하게끔 이끈다. 이렇게 화가는 조립식 기억을 만든다. 그리고 그림은 백 년에 한 번 오가는 시계추가 시차를 낳을 수밖에 없는 특별한 시공간을 만들어낸다.

그러므로 그림을 본다는 것은 시대착오와 영속성을, 지치지 않고 반복되는 이 현존을 마주하는 것이다. 발레리는 이런 말도 했다. "거울이 자신을 들여다보는 낯모를 이에게 하는 대답: 인간Homme이구나." 발레리가 인간이라는 단어를 대문자로 썼다는 것 자체가 역사는 인간에게 영향력이 없다는 암시다. 역사는 화가Peintre에게 영향력이 없는 것처럼.

시간에 맞서겠다는 야심을 품은 작품 속에 존재한다는 것은 사도 바울이 고린도인들에게 보낸 첫 번째 편지 속의 명령을 따르겠다는 의지가 아닐까? "부패할 육신이 썩지 않음을 덧입어야 하고, 필멸의 육신이 불멸을 덧입어야 합니다." 그러자면 인간들의 기억에 남는 것이 최선이다.

10. 조토의 자화상

바사리가 『미술가 열전』에서 조토에게 특별히 중요한 자리를 할애한 것은 "200년 동안 폐기되었던, 실물을 보고 초상을 그리는 기법을 도입함으로써 오늘날의 화가들이 그리는 것과 같은 아름다운 그림의 전통을 부활시켰다"고 보았기 때문이다. 내가 만약 시대적 순서에 연연했다면 조토에서 시작했을 것이다. 바사리는 조토의 자화상을 세 점이나 언급한다. 첫 번째 자화상은 아시시의 성 프란체스코 대성전 하부 성당에 있다. "여

기 그려진 장면들 중 하나에 조토의 매우 아름다운 초상화가 있다." 두 번째 자화상은 나폴리의 인코로나타 성 교회에 있다. "유명인들의 초상화가 많이 걸려 있는데, 그중 조토의 자화상이 있다." 세 번째 자화상은 가에타의 수태고지 성당에 있다. 조토는 이곳에 "신약성서의 몇몇 장면을 그리는 임무를 맡았다. 이 그림들은 세월을 이기지 못해 훼손되었지만 거대한 십자가 옆에 그려진 아름다운 자화상을 못 알아볼 정도는 아니다."

하지만 안타깝게도 아시시의 하부 성당에 그려진 그림들은 치마부에와 토리티의 작품으로 밝혀졌고, 나폴리의 그림들은 바사리 본인이 전한 대로 "알폰소 1세의 침공 때 파괴되었다." 그러면 16세기 당시 기준으로도 세월에 훼손됐다고 바사리가 말했던 "신약성서의 장면들"만 남는다. 결론적으로 오늘날 조토의 자화상 세 점 중 어떤 것도 찾아볼 수 없다.

그렇지만 우연하고 무모한 연구라도 치밀하게 밀고 나간 결과, 조토가 파도바 스크로베니 예배당에 자화상을 남겼다는 가설에 도달할 수 있었다. 〈최후의 심판〉[11] 그림에서 왼쪽, 그러니까 영광 속의 그리스도 오른편에 선택받은 이들의 행렬이 있다. 십자가 밑에는 엔리코 스크로베니가 천사들에게 바치는 제물처럼 그려져 있다. 그는 단테가 『신곡*Divina Commedia*』에서 지옥에 보내버린 고리대금업자이자 자기 부친인 리날도의 영혼을 구원하기 위해 스크로베니 예배당을 지은 인물이다. 한편 조토는 행렬 중앙에 푸른 깃이 달린 붉은 옷을 입고 노란 모자를 쓴 모습으로 나타난다. 물론 이 그림이 자화상이라는 것은 어디까지나 '추정'이다.

일부 주장에 따르면 자신을 작품에 등장시킨 화가로 맨 처음 확인된 인물은 콜라 페트루치올리다. 트레첸토의 마지막 해, 페루자 산 도메니코 교회에 그려진 〈성모의 생애〉를 감싸는 두루마리꼴 장식 속에 화가의 자화상이 있다.[12] 보닛을 쓰고 수염이 덥수룩한 화가는 한 손에 붓을, 다른 손에는 작은 물감 그릇을 들고 있다. 그는 자신이 그린 무리 속에 들어가 있지 않고 한쪽에 따로 떨어져 있다.

내가 이러한 추정을 조건법 시제로 내비쳤음에도 불구하고 즉각적으로 반박이 쏟아졌다. 하지만 키케로의 말을 어떻게 무시할 수 있겠는가?

페이디아스는 페리클레스의 전능함에도 불구하고 파르테논의 미네르바 상에 자기 이름을 새길 수 없었다. 그는 결국 우회적인 방법으로 방패에 자기 얼굴 비슷한 인물을 새겼다가 변상을 하게 됐다.

키케로의 주장에 아무런 증거를 댈 수 없음에도 예술사는 이러한 인용을 문제 삼지 않았다. 기원전 106년에서 43년까지 살았던 키케로가 기원전 430년에 이미 사망한 페이디아스에 대해 어떻게 알 수 있었는지 알아보려 해봤자 소용없다. 키케로가 그렇게 알고, 그렇게 믿고, 그렇게 썼으니까 우리는 믿는 것이다. 비밀스러운 자화상에 대한 언급은 이뿐만이 아니다. 대大 플리니우스도 알렉산드로스 대왕의 정부 캄파스페의 초상을 그리던 "화가 아펠레스가 자기 얼굴을 그림 안에 집어넣었다"고 전한다. 키케로와 플리니우스의 말을 감히 누가 의심하겠는가?

내가 고대에서 얻은 유일한 깨달음이자 확신은 이것이다. "그림은 속임수다. 모든 이미지는 현실이 아닌 허구다." 결국 이미지라는 허구에 대한 글을 쓰려면 나 역시 허구를 써야 하는 게 아닐까? 이제 우리는 예술사가 확실한 사실을 전설이나 신화와 한데 섞고 엮는다는 것을 인정해야 한다. 전설이나 신화는 증명될 필요가 없다. 그런데 이것들이 시도 때도 없이 내 머릿속을 맴도는데 난들 어쩌겠는가?

발튀스는 빌라 메디치에서 나와 대화를 나누던 중에 이렇게 고백했다. "자화상만큼 존재와 외견의 차이를 잘 드러내는 건 없지요." 그는 자화상이라는 골치 아픈 의문들의 지뢰밭에 들어간 이유를 몇 번이고 물었는데, 그 모습이 흡사 「스카팽의 간계」 2막 7장에서 "죽어라 힘들 텐데 뭘 하겠다는 거야?"라는 말을 반복하는 제롱트 같았다. 하루는 그가 괴테의 말을 인용하여 "인간은 한 가지에 집착하면 안 돼요. 그랬다가는 미쳐버

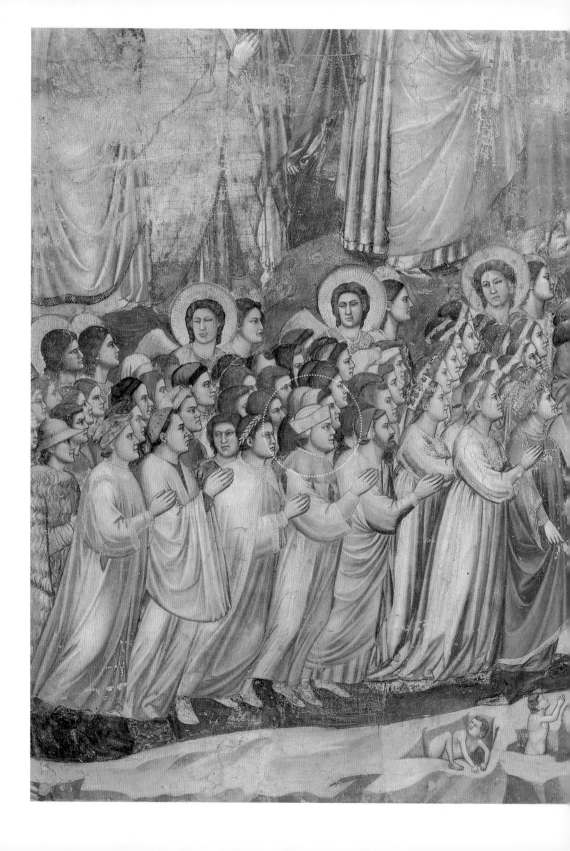

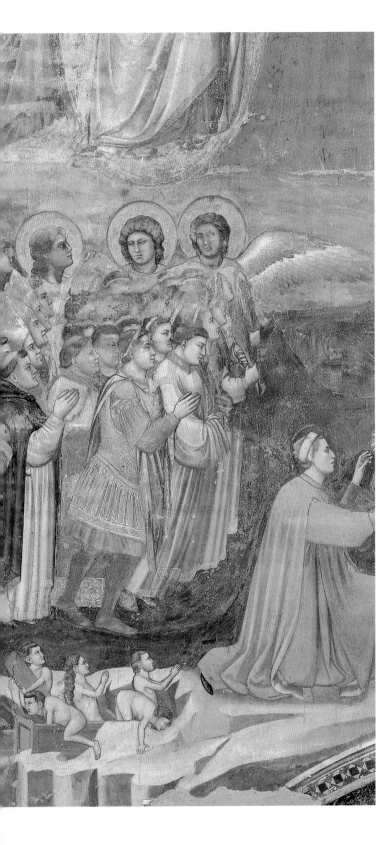

조토,
〈최후의 심판〉(세부)

1306, 프레스코화, 파도바,
스크로베니 예배당

조토는 맨 앞줄에 푸른
깃이 달린 붉은 옷을 입고
노란 모자를 쓴 채 두 손을
모으고 있다. 옆모습으로
그려져 있다.

12 | **콜라 페트루치올리, 〈자화상〉**
1400년경, 프레스코화, 파도바, 산 도메니코 교회

릴 겁니다. 머릿속에 많은 생각들을 염두에 두고 혼란에 빠져야 하죠"라
고 했다. 그리고 이렇게 덧붙였다. "당신은 운이 좋아요. 자화상이라는 주
제 하나만으로도 충분히 혼란스러울 겁니다. 하지만 이 혼란은 풍요의 뿔
일 테니 충분히 그럴 만한 가치가 있지요." 여기서의 풍요는 '은밀한' 자
화상들의 풍요를 말하는 것이었다.

11. 취사선택의 기준

이 책은 앤솔러지로, 잊히거나 임의적인 부분도 분명 있을 것이다. 또한 무지도 고려해야 한다. 이러저러한 작품 속 자화상들을 모두 알아보고 지목했다고 어떻게 자신할 수 있겠는가? 그럴 수 없었기에 나는 놀라움과 경탄을 길잡이 삼아 선택을 했다.

우선 몇몇 작품을 빼야 했다. 안드레아 델 사르토의 〈동방박사들의 경배〉 속 자화상이나 요하네스 로젠하겐의 물병에 비친 자기 모습, 덴마크 화가들에게 둘러싸인 콘스탄틴 한센…… 그 밖에도 많은 화가의 작품을 뺐다. 가령, 암스테르담 신교회에는 파이프오르간이 있다. 1655년에 마르틴 쇼나트라는 사람이 여섯 개의 음전, 두 개의 건반, 페달, 천장까지 솟은 파이프들로 이루어진 이 악기를 인도했다. 파이프오르간에는 보이지 않게 닫아놓을 수 있는 덧문이 있는데, 여기에 얀 헤리츠 판 브론코르스트라는 화가가 다윗 왕의 생애라는 주제로 그림을 그려 넣었다(다윗 왕은 으레 하프나 키타라와 함께 그려짐으로써 성경 속의 어떤 예언자보다 음악적인 인물로 각인되었다). 그림에는 여러 인물이 등장한다. 브론코르스트는 덧문 중 하나에 쉰두 살의 자기 모습을 그려 넣고 그가 화가임을 보여주기 위해 서명을 넣어 '1655년 작'이라고 썼다. 하지만 그는 자신을 따로 떼어놓았기 때문에 나도 이 책에 넣지 않았다.

17세기 네덜란드 화가들 중에서 비슷한 선택을 해야만 했던 경우도 있다. 사실 나는 17세기 네덜란드 공화국 부르주아 도시민들의 옷소매와 목깃의 레이스 무늬에 별 관심이 없었다. 그런데 의용군 혹은 시민군으로 모여 있는 인물들을 관찰하다 보니 그러한 세부 사항을 꼼꼼히 따지게 되었고, 결론적으로 이런 유의 자화상은 너무 많아서 선택하기가 곤란했다. 1533년에 의용대원들의 연회 장면을 그리면서 자신을 좌중에 집어넣은 코르넬리스 안토니스를 선택했어야 했을까? 나의 선택은 프란스 할스였

다. 할스 작품의 만듦새가 다른 작가들, 즉 바르톨로메우스 반 데르 헬스트, 코르넬리스 코르넬리츠 반 하를럼, 호페르트 플링크, 다비트 바일리 등과 비교했을 때 자유로움을 통하여 회화에 대해 더 많은 말을 하기 때문이다. 그러나 한 가지 의문은 남는다. 할스가 자기 그림 속에 들어가지 않고는 배길 수 없었던 것이 다른 사람들과 같은 이유였을까? 어떤 작품 앞에서 이런 유의 질문을 던져야 한다는 것이 나로 하여금 그 작품을 붙들게 했다. 그리고 답을 못할 수도 있다는 위험을 무릅쓰게 했다.

12. 가장 완벽한 장소에 자신을 그려 넣다

이 책은 독자들을 색다른 산책길로 이끈다. 수 세기를 넘나들 듯 벽화와 화폭을 오가면서 그 작품들을 바라고 구상한 장소들로 인도하는 것이다. 오래전, 나는 팔라초 메디치 리카르디의 예배당에 있는 고촐리의 자화상을 시작으로 화가들이 숨어든 작품들을 찾아 피렌체 이곳저곳을 돌아다니게 되었다. 하지만 당시 나에게는 안내서가 없었다. 더군다나 "누가 이런 거에 관심을 갖겠어?"라는 의문은 나의 사기를 꺾었고, 글을 써보려는 마음을 단념시켰다.

그때 펼쳐본 바사리의 책은 결정적이었다. 그는 "어떤 작품은 특정 장소에서 아름답게 보이지만 다른 곳에 옮겨져 조명이나 설치 위치가 달라지면 전혀 다른 효과를, 원래와는 정반대의 효과를 낸다"고 말했다. 프레스코화가 원래 있어야 할 자리, 즉 작품이 의미를 갖는 곳에서 본연의 모습으로 있는 것을 보기 위해서, 가령 피렌체에서는, 산타 마리아 델 피오레, 산타 트리니타, 산타 크로체, 아르노 강 건너편의 산타 마리아 델 카르미네…… 그 밖에도 여러 장소를 가봐야 한다. 화가는 예배당이라는 공간, 빛이 들어오는 창이나 문의 위치 등을 모두 고려해서 자신을 그려 넣을 위치를 정했을 것이다.

이 여정의 유일한 위험은, 아름다움에 충격을 받은 나머지 심장이 빨리 뛰고, 현기증이 일어나면서, 숨이 가빠지는 스탕달 신드롬에 빠질 수 있다는 것이다. 이탈리아의 여의사 그라지엘라 마게리니의 『스탕달 신드롬*La sindrome di Stendhal*』은 건강 염려증 환자들에게 추천할 만하다.

나는 미술과 정열적 감정이 불러일으키는 천상의 감각들이 맞부딪히는 경지에 이르렀다. 산타 크로체에서 나오는데 심장이 미친 듯이 뛰고 죽을 것 같아서 이러다 쓰러지지 않을까 생각하며 걸었다.

따라서 미술관에서 작품을 감상할 때는 그 작품이 유배된 것이라는 사실을 기억해야 한다. 바사리가 하는 말은 반박할 수가 없다.

정확히 말하건대, 특정 장소를 위해 만들어진 작품을 다른 장소에 두는 것보다 최악은 없다. 예술가는 작업을 하면서 그림이나 조각이 놓이게 될 위치의 조도照度와 감상 각도를 고려한다.

1681년, 코시모 3세는 삼촌이 1675년에 사망하면서 물려준 자화상 컬렉션을 우피치 갤러리에 모아 놓았다. 그는 그런 식으로 "세기의 가장 명예로운 예술 후원가"라는 별칭을 받을 자격이 있음을 모두에게 보여주었다. 또한 산타 마리아 델 피오레 대성당에서 미사를 봉헌하는 중에 페데리코 주카리의 〈큐폴라〉[13]를 바라보며 화가의 자화상을, 저고리 깃에 남긴 화가의 서명을 찾기도 했을 것이다. 이 서명은 화가들이 벽화 속에 남긴 자화상을 통해 피렌체에서 그들 자신의 존재의 필요성을 증명했음을 보여준다. 그들의 작품이 신앙의 신비에 다가갈 수 있게 하고, 그들이 자처할 수 있는 영광을 정당화하기 때문이다.

물론 그게 유일한 이유는 아닐 것이다. 오래전부터 피렌체의 탁월함을 입증하기 위해서라면 모든 수단이 허용되었다. 1541년 2월 설립된 아

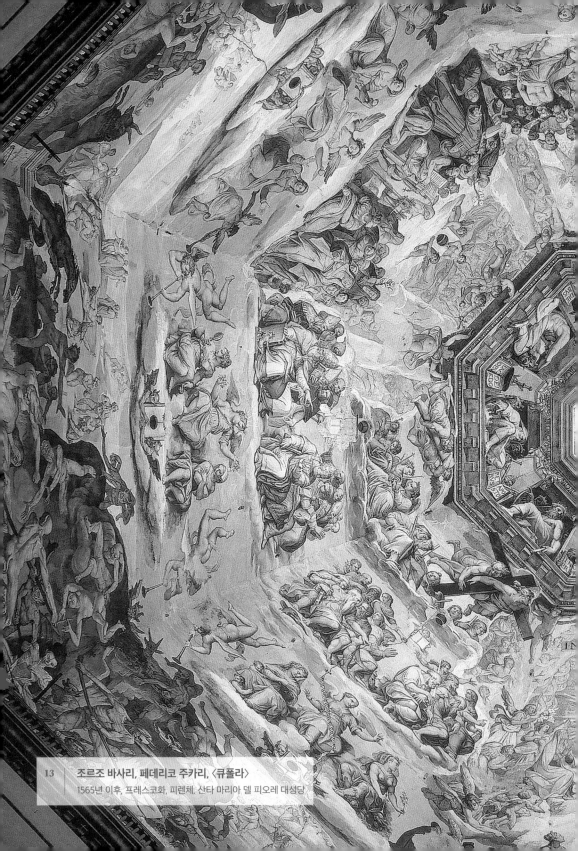

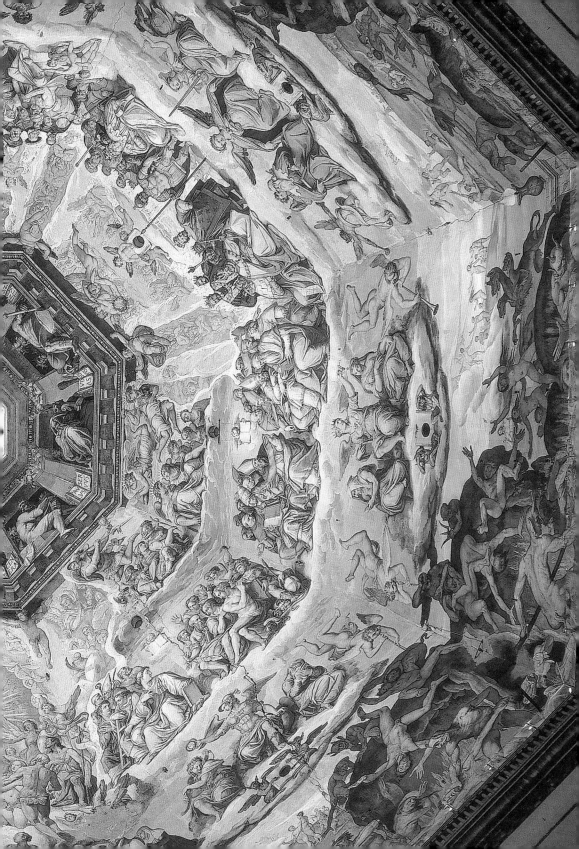

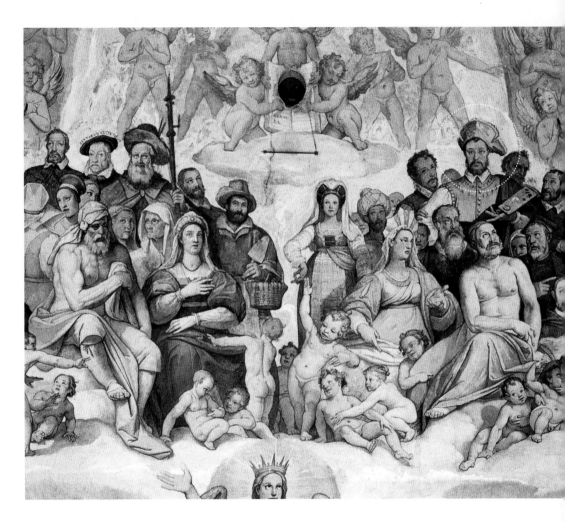

13-1 **조르조 바사리, 페데리코 주카리, 〈큐폴라〉(세부)**

1565년 이후, 프레스코화, 피렌체, 산타 마리아 델 피오레 대성당

바사리는 그림의 오른쪽에 팔레트를 손에 들고 있는 인물이다.

카데미아 피오렌티나의 몇몇 회원은 '괴물'로 불리었고, 1549년 안톤 프란체스코 그라치니는 그들을 '아람인'으로 불렀다. 그들은 토스카나어가 아람 지방에서 쓰는 칼데아어에서 파생되었다고 주장했다. 그것이 노아가 피렌체를 건설했다는 반박할 수 없는 증거라나. 그들은 로마의 입을 다물게 하고 싶어서 그런 주장을 펼쳤다. 베르길리우스가 『아이네이스 *Aeneis*』에서 로마의 건설자 아이네이아스의 입을 통해 했던 말을 꾸짖을 근거이기도 했다.

> 그는 곧 이렇게 말하였다. 운명이 내게 주었던 땅이여, 안녕! 그리고 너희, 트로이의 충실한 수호신들이여, 안녕! 여기가 너희의 거처, 너희의 조국이다!

즉, 자화상 컬렉션을 한 도시에 모아 놓는다는 것은 코시모 데 메디치가 주장한 대로 '자기 자신을 그린 모든 화가'가 출신과 관계없이 피렌체라는 도시 덕분에 인정받을 수 있었음을 상기시키는 의미가 있다.

13. 성자의 모습으로 나타나다

장차 후원가가 될 수도 있는 왕족과 고위 성직자, 예술 애호가들에게 자신이 어떤 작품의 작가임을 알리는 것은 분명 중요한 일이었다. 오해의 소지를 없애기 위해 서명을 하는 것이 좋고, 자신의 초상과 찬사에 가까운 말을 집어넣는다면 더 좋다. 하지만 가장 결정적인 것은 스스로를 아펠레스나 성 루카로 그리는 것이다. 당시 두 인물은 완벽한 보증이나 다름없었기에.

조반니 바티스타 티에폴로는 1725년 혹은 1726년에 자신을 아펠레스의 모습으로 그렸다. 그로부터 15년 뒤인 1740년경에는 다시 한번 알

렉산드로스 대왕과 그의 정부 캄파스페(이 여성의 이름은 출처에 따라 판카스페라고도 한다)를 바라보며 화판을 마주하고 있는 모습으로 그렸다.[14] 그런데 플리니우스는 『박물지』(VII, 125)에서 "알렉산드로스는 아펠레스 외에는 그 어떤 화가도 자신을 그려서는 안 된다는 명령을 내렸다"고 한다. 또한 알렉산드로스 대왕은 아펠레스를 "높이 평가한다는 징표로, 자신이 가장 총애하는 미녀 판카스페의 나체화를 맡겼다. 아펠레스는 그림을 그리다가 그녀와 사랑에 빠졌고, 그 사실을 알게 된 알렉산드로스는 판카스페를 화가에게 선물로 주었다."(XXXV, 86) 이와 같은 알렉산드로스의 명령을 통해 당시 화가의 위치를 짐작할 수 있다. 대왕이 자기 정부를 선물했다는 사실만으로도 화가에 대한 배려와 관용이 분명하게 나타나지 않는가?

콰트로첸토의 인문주의자들이 인용한 『박물지』의 이 내용은 예술가가 자신의 권리를 주장할 수 있는 기반이 되었다. 하지만 콰트로첸토는 유럽 그리스도교 사회에서 성 루카의 존재가 중요하다는 것 역시 잊지 않았다. 8세기에 콘스탄티노플 성 소피아 성당의 부제를 지낸 크레타의 안드레는 성상파괴론에 맞서 복음서 저자 성 루카도 성모의 모습을 그렸다고 주장했다. 루카를 성인으로 인정하는 로마 가톨릭교회와 동방 정교회는 그의 주장을 문제 삼지 않았다. 성 루카는 이미 수백 년 전인 84년 테베에서 죽었지만 어쨌든 성인이 오류를 범할 리 없으니 성화와 성상은 우상숭배의 죄를 낳지 않는다는 것이다.

로마의 산타 마리아 마조레 성당에 있는 성화 〈로마 백성의 구원〉은 오랫동안 전례 없는 영광을 누렸다. 그림 속 성모자聖母子를 성 루카가 직접 그렸다고 전해지기 때문에 더욱더 그렇다. 그러니 바사리가 피렌체의 산티시마 안눈치아타 대성당 루카회 예배당의 제단화 〈성모를 그리는 성 루카〉[15]를 그리면서 자신을 화가들의 수호성인으로 그리고 싶지 않았겠는가?

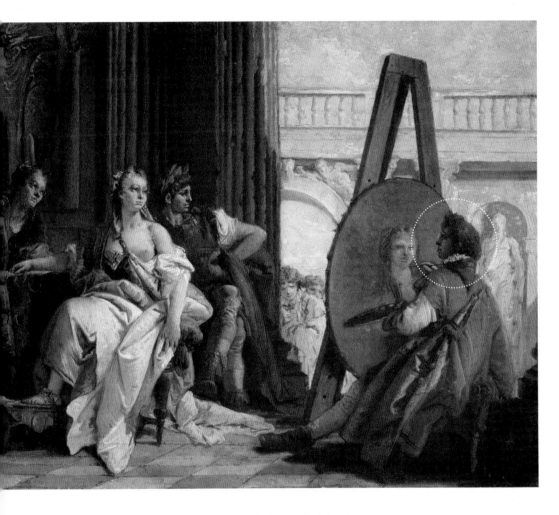

조반니 바티스타 티에폴로, 〈아펠레스의 작업실에 있는 알렉산드로스와 캄파스페〉
1740년경, 캔버스에 유채, 42.5×54cm, 파리, 루브르 박물관

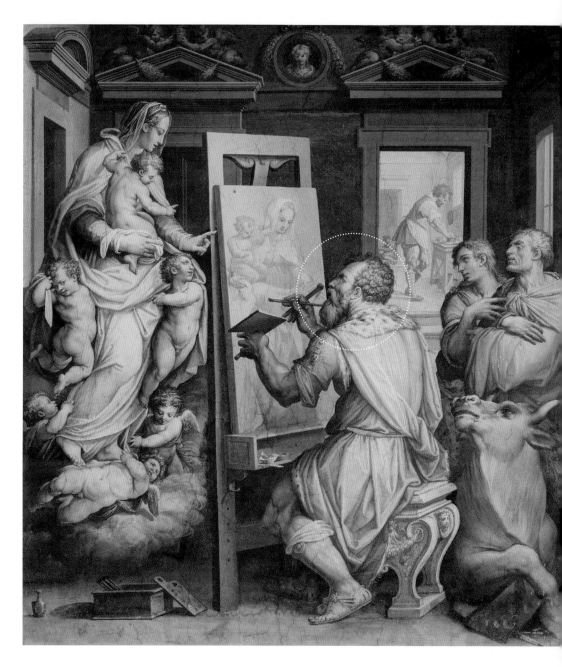

바사리, 〈성모를 그리는 성 루카: 신의 백성〉(세부)
1740년경, 캔버스에 유채, 42.5×54cm, 파리, 루브르 박물관

한편 1579년에 작성된 목록에 따르면 로마의 산 루카 아카데미아 소장품 중에는 라파엘로의 그림이 한 점 있었다. 화가는 성모를 그리는 성 루카 뒤에 서 있는 모습으로 자신을 그렸다. 1595년에 아카데미아에서 교장을 지냈던 페데리코 주카리가 해당 그림을 기증한 것으로 추측된다. 그리고 피에르 미냐르가 1635년에 로마에 왔을 때 라파엘로의 그림을 보았을 가능성이 있다. 오늘날에는 아무도 그 그림을 라파엘로의 것으로 보지 않지만, 당시 그림의 진품 여부를 의심하는 사람은 아무도 없었다.

미냐르는 프랑스로 돌아와서 오랫동안 샤를 르 브룅과 가혹한 경쟁 구도에 시달렸다. 1649년 시몽 부에는 1391년에 설립된 생뤽 아카데미를 다시 부흥시키면 좋겠다고 생각했다. 이 단체는 당시 설립된 지 얼마 안 된 왕립 회화조각 아카데미와 맞섰는데, 르 브룅은 왕립 아카데미의 대표적 인물이었다. 미냐르는 곧 생뤽 아카데미의 수장이 되었다. 루이 14세가 1665년 개혁으로 조각과 회화 교육을 왕립 아카데미에만 허가했음에도 생뤽 아카데미는 없어지지 않았다. 왕의 개혁안은 왕립 아카데미 회원이 아니었던 예술가들을 회원으로 입후보하도록 강요했지만, 미냐르는 그러지 않았다. 1683년 콜베르가 사망하자 르 브룅은 물러났고, 미냐르가 그의 후임이 되었다.

그로부터 12년 후인 1695년, 미냐르는 〈성모를 그리는 성 루카〉[16]에서 아기 예수를 무릎에 앉힌 성모의 초상을 그리는 성 루카 뒤에 자신을 세운다. 그는 그해 5월 30일 사망했고 고작 몇 달 전, 혹은 몇 주 전에 작품에 착수했기 때문에 직접 완성하지는 못했다. 그렇다면 이 그림은 옛날에 로마에서 본 라파엘로의 추억이 아닐까? 가령, 미냐르가 그때 화첩에 모사를 해두었다든가…….

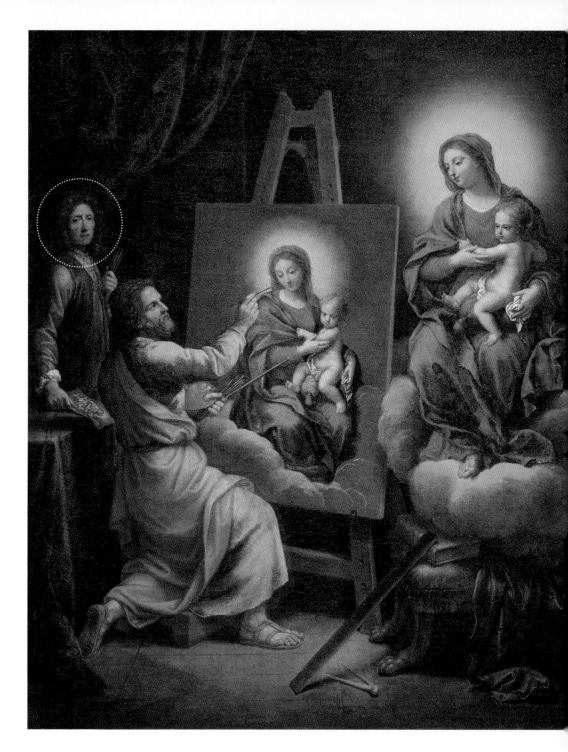

16 | **피에르 미냐르, 〈성모를 그리는 성 루카〉**
1695, 목판에 유채, 트루아 미술관

미냐르는 성모의 초상을 그리는 성 루카 뒤에 서 있다.

14. 전기傳記의 무용성

나는 이 책에서 언급하는 화가들의 생애를 별도로 다루지 않고자 한다. 화가 한 사람만의 자화상을 다룰 때는 의뢰를 받아서 그리는 경우가 드물기 때문에 전기가 의미가 있겠지만, 내가 이 책에 모아 놓은 자화상은 그런 유가 아니다. 대부분은 주문을 받아 후원자나 일시적 발주처의 계획에 맞게 그려진 작품이기 때문에 초기의 의도를 고려해야 한다.

마르셀 프루스트는 『생트뵈브에 반하여Contre Sainte-Beuve』에서 "작품을 작가와 분리해서 생각하지 않는 방법"을 비판했는데, 나는 오래전부터 그러한 비판이 몹시 타당하다고 믿었다. 프루스트는 "그러한 방법은 우리 자신을 좀 더 깊이 만날 때 배울 수 있는 것을 무시한다. 책은 우리가 습관, 사회, 악덕으로 드러내는 자아와는 또 다른 자아의 산물"이라고 말한다. 이때 '책'이라는 단어를 '그림'으로 대신해도 달라지는 것은 없다.

필리포 리피의 경우를 보면 생트뵈브의 방법이 어불성설임을 알 수 있다. 프라토의 산타 마르가리타 수녀원 전속 사제가 된 프라 필리포 리피는 루크레치아 부티라는 수녀를 납치했다. 두 사람 사이에서 1457년에는 아들이, 1465년에는 딸이 태어났다. 수녀원의 규율을 어긴 화가가 코시모 데 메디치가 피우스 2세에게 선처를 부탁할 정도로 인정받은 비결은 무엇이었을까? 특별한 비결은 없다. 화가보다 서른 살 이상 어렸고 작품의 모델로도 자주 섰던 아름다운 루크레치아가 비결이라면 모를까.

15. 도소 도시의 자화상

쉿! 조용! 제우스를 방해하면 안 됩니다! 헤르메스가 입술에 검지를 대고 미덕의 여신에게 침묵을 명한다.[17] 제우스는 자신의 발치에 삼지창을 내려두고 화폭 위의 나비 날개에 미지의 색을 칠한다. 그를 방해하거나 작업을 중단시켜서는 안 된다. 날개 달린 샌들과 투구를 갖춘 헤르메스의 명령은 그림을 그리는 행위가 침묵 속에서 이루어질 수밖에 없고 그림 자체가 침묵이라는 사실을 일깨운다.

젊은 여인은 신들의 우두머리에게 어떤 메시지를 전하려는 듯하다. 하지만 한 손으로 가슴을 짚은 여인이 설명대로 미덕의 여신이 맞을까? 머리에 쓴 금빛 면류관으로 짐작하자면 그녀는 칼리오페일 것이다. 아름다운 목소리를 지닌 칼리오페는 제우스와 기억의 여신 므네모시네 사이에서 태어난 뮤즈 중 하나로 유창한 말과 서사시에 영감을 주는 여신이다. 그렇다면 헤르메스가 그녀에게 침묵을 명하는 것도 이해가 간다. 그녀는 미덕의 여신일까? 아니면 칼리오페일까? 이 물음은 결코 완전한 답을 얻을 수 없을 것이다. 한편 제우스의 작업대 위로 무지개가 솟아 있다. 헤르메스와 마찬가지로 전령의 신인 무지개의 여신 이리스를 뜻하는 것일까? 제우스가 아직 그림을 다 그리지 않았기 때문에 무지개도 완성되지 않은 걸까? 답을 얻지 못할 또 하나의 물음이다. 그림의 오른쪽, 가을빛이 완연한 나무와 수풀 너머로 도소 도시가 여러 귀족의 명을 받드느라 체류했던 페라라, 피렌체, 만토바에서 보았을 법한 두 개의 탑이 보인다. 화가는 왜 그림의 주제와 시대가 맞지 않는 건축물을 그려 넣었을까?

이 그림은 결코 답을 얻지 못할 질문들을 쉴 새 없이 던진다. 가령, 이런 질문들이다. 도소 도시는 왜 자신을 제우스로 그리기로 마음먹었을까? 불확실한 답들이 잡히지 않는 나비처럼 날아오른다.

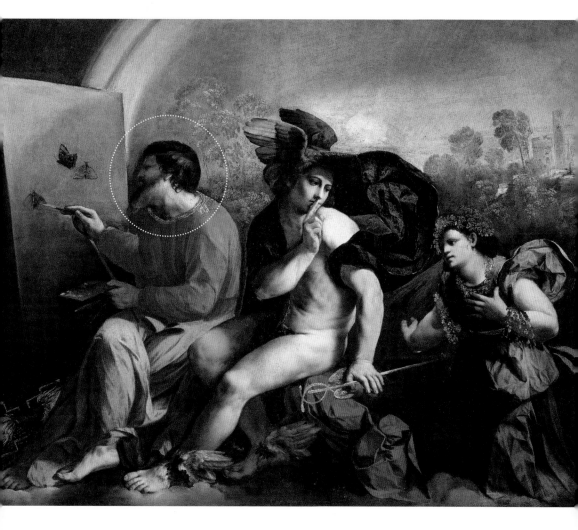

도소 도시, 〈제우스, 헤르메스, 그리고 미덕의 여신〉
1524, 캔버스에 유채, 111.3×150cm, 빈 미술사 박물관

죄와 기도

16. 브랑카치 예배당의 자화상

마사초는 코시모 데 메디치가 유배에서 돌아온다는 소리를 듣고 피렌체로 왔다. 바사리는 이렇게 전한다. "마사초는 산타 마리아 델 카르미네 성당의 브랑카치 예배당 벽화[18]를 완성하라는 명을 받았다. 마솔리노 다 파니칼레가 작업을 하던 중에 사망했기 때문이다." 그러나 마사초 역시 스물여섯 살에 요절했고, 미완의 벽화들을 남겼다. 1484-1485년에는 필리피노 리피가 예배당 벽화를 완성하기 위해 돌아왔다. 마솔리노가 벽화를 그리기 시작한 해가 1424년이고, 마사초는 1428년에 죽었다. 바사리는 필리피노 리피가 "마솔리노가 시작했고 마사초가 세상을 떠나는 바람에 완성하지 못한 피렌체 카르미네 성당의 브랑카치 예배당을 마무리했다"고 전하면서 "성 베드로와 성 바울로가 황제의 조카를 부활시키는 장면"을 완성했다고 덧붙인다. 그러나 이 진술은 격렬한 논쟁을 불러일으켰다. 누가 어디까지 구상을 하고 그렸는지, 누가 어느 시점에서 어느 벽화를 이어서 그렸는지 규명하기 위해 학술적이고 전문적인 분석이 수도 없이 나왔으나, 결론들은 재고되거나 반박당하고 폐기되었다.

마사초가 예배당에 남긴 자화상도 논란이 되었다. 발단은 바사리의 글이었다. "특히 주목할 만한 것은 성 베드로가 주님이 시키는 대로 성전세를 바치기 위해 물고기를 잡아 그 안의 은화를 꺼내는 장면이다. 제자들 가운데 가장 마지막에 있는 사람은 마사초가 거울을 보고 생생하게 그려낸 자기 자신이다." 하지만 이 제자는 마사초가 아니다. 그의 본명은 톰마소 디 조반니 카사이, "성품은 선량했으나 너무 무식해서" 마사초(둔하고 서툰 사람)라는 별명으로 알려졌다.

강단에 올라 두 손을 모으고 하늘을 처다보는 성 베드로의 왼편에 네 남자가 서 있다. 우선 벽화의 가장자리, 어깨까지 늘어지는 검은 모자를 쓴 사람이 브루넬레스키다. 그 앞에 옆모습으로 서 있는 사람은 마솔리노

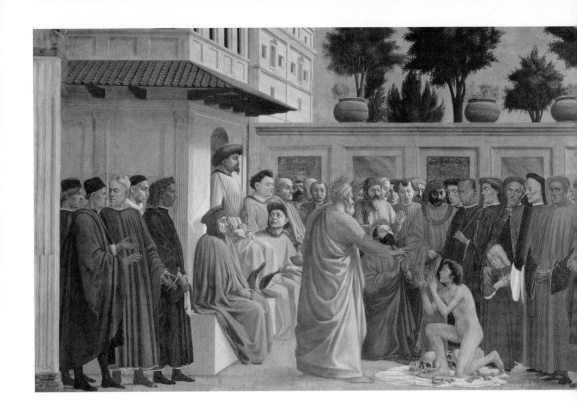

고, 벽화 밖을 바라보듯 고개를 돌리고 있는 사람이 마사초다. 마사초의
어깨 너머로 조그맣게 보이는 옆얼굴은 레온 바티스타 알베르티다.

맞은편 벽에서는 필리피노 리피의 자화상이 화답한다.[19] 바사리는
이 초상이 "젊었을 때의 모습"으로 그려졌다고 명시할 필요를 느꼈다.
"그가 다시는 그림에 자신을 그려 넣지 않았으므로 우리는 그의 나이 든
얼굴을 알 수 없다." 마사초가 성 베드로 옆에 있었다면, 필리피노 리피는
네로 황제 옆에서 벽화 밖을 바라보고 있다. 그렇다면 마사초와 필리피노
리피의 시선은 어떤 시선에 도전하는 게 아닐까?

브랑카치 예배당에 필적할 만한 곳은 어디에도 없다. 브루넬레스키
와 레온 바티스타 알베르티의 조언 덕분에 마사초는 원근법이 지배하는

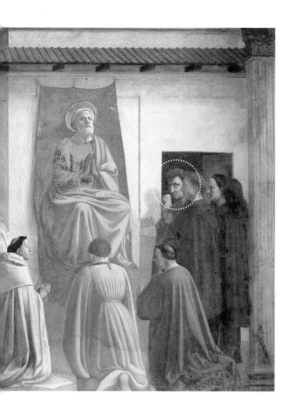

공간을 처음으로 활용했다. 1418년경, 필리포 브루넬레스키는 산타 마리아 델 피오레 대성당의 큐폴라를 설계하면서 구멍이 뚫린 평평한 판이라는 독특한 장치를 디자인했다. 대성당 앞에서 판의 구멍을 통해 세례당을 정면으로 바라보면서 판의 뒷면과 나란하게 세운 거울을 통해 브루넬레스키가 그린 세례당 그림과 실제 세례당이 완벽하게 맞아 들어가는 지점을 찾을 수 있었다. 그로부터 몇 년이 지난 1435년, 레온 바티스타 알베르티는『회화론』첫 권에서 브루넬레스키가 직관으로 알았던 원근법을 수학적으로 증명해 보였다.

브랑카치 예배당의 벽화들은 콰트로첸토 초기의 원근법이 지배하는 공간을 정의한다. 그 공간들은 이후 400년 이상 모든 시각 미술의 공간이 될 터였다. 바사리는 이렇게 말한다.

필리피노 리피, 〈성 베드로와 시몬 마구스의 대결〉

프레스코화, 피렌체, 산타 마리아 델 카르미네 성당 브랑카치 예배당

리피는 오른쪽 기둥 옆에 서서 관람자와 시선을 마주한다.

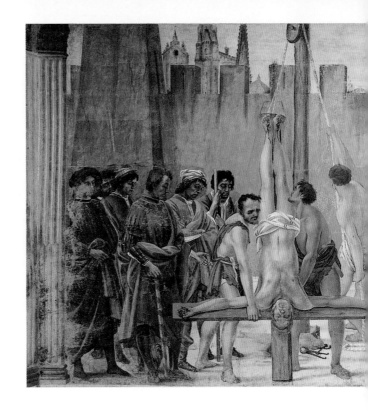

이 때문에 오늘에 이르기까지 수많은 화가와 거장들이 브랑카치 예배당을 찾는다. 어떤 초상들은 살아 있는 것처럼 생생한데 마사초만큼 현대적인 미술 기법에 접근한 사람은 아무도 없다. 따라서 그의 노력 가운데 우리 시대의 아름다운 방식을 만들어낸 점은 아무리 칭찬해도 지나치지 않다. 실제로 마사초를 계승한 화가들과 조각가들은 이곳에서 연구하고 연습하여 명성과 실력을 쌓았다. 특히 프라 안젤리코, 프라 필리포, 알레소 발도비네티, 안드레아 델 카스타뇨, 안드레아 델 베로키오, 도메니코 기를란다요, 산드로 보티첼리, 레오나르도 다 빈치, 피에트로 페루지노, 프라 바르톨로메오 디 산 마르코, 마리오토 알베르티넬리, 그리고 신과 같은 미켈란젤로 부오나로티가 그렇다. 라파엘로 역시 아름다운 양식의 원류를 이곳에서 찾았다. 그라나치, 로렌초

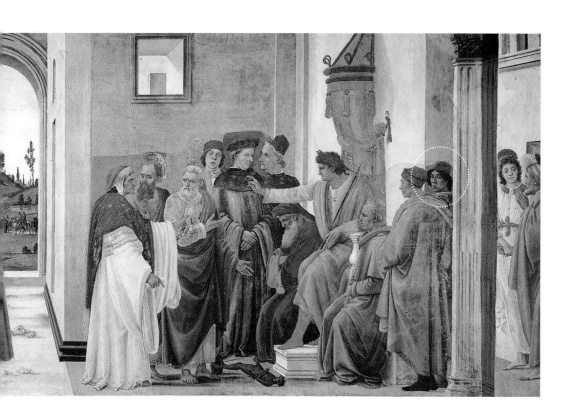

디 크레디, 리돌포 기를란다요, 안드레아 델 사르토, 로소 피오렌티노, 프란치아비조, 바치오 반디넬리, 알론소 스파뉴올로, 자코포 다 폰토르모, 페리노 델 바가, 앤서니 토토. 요컨대 예술을 습득하고자 하는 모든 이는 마사초가 그린 인물들로부터 훌륭한 작업의 가르침과 규칙을 발견하기 위해 끊임없이 예배당을 드나들었다.

바사리는 마사초가 "영예를 바랐다"고 말한다. 그러나 영예를 바란 이는 또 있었으니 바로 필리피노 리피다. 리피가 "다시는 작품 속에 자기를 그려 넣지 않은 이유는" 마사초가 죽은 지 60여 년 만에 후임자로서 작업을 마무리하면서 그 예배당이 화가들에게 중요한 순례지가 되었고 자신의 자화상이 거기 있는 것만으로도 충분함을 알았기 때문이리라.

17. 자화상의 존재 이유

그렇다면 화가는 자신을 어디에 두는가? 그가 선택한 자리가 무리 속이나 군중 틈일 때 즉각 다른 질문이 떠오른다. 화가가 왜 여기를 선택했지? 이때 모든 경우에 매끄럽게 들어맞는 유일한 답은 없다. 단 하나의 이유를 고집하면 사리에 맞지 않는 이유가 되기 때문이다.

작품 속 자화상의 존재 이유를 이것 아니면 저것으로 딱 잘라 설명한다면 이는 대단히 자의적일 수밖에 없다. 나는 반박이나 모순, 이의 제기를 차단하는 결론을 경계한다. 해석의 다양성은 작품이 '말하고 싶은' 것을 해독하기 위해 물고 늘어지는 결론들의 엎치락뒤치락 난장판을 낳겠지만, 다양하게 해석되는 작품이 진정 힘 있는 작품이다. 그리고 그 힘이 역사화를 풍속화나 정물화와 구별 짓는다. 이때 세속의 역사와 종교사, 고대사와 현대사 같은 종류는 중요하지 않다. '유파'나 '운동'도 더는 중요하지 않다. '마니에리스모', '낭만주의', '초현실주의', '바로크' 같은 말은 기껏해야 하나의 단서일 뿐 '화가가 왜 이 자리에 자신을 세웠을까?'라는 물음에 포괄적이고 확실한 답을 줄 수 있는 것은 어디에도 없다.

나는 몇 번이고 위험을 무릅쓰고서라도 어떤 답이라도 제시해보려 했다. 그 답이 더도 덜도 아닌 하나의 가설에 지나지 않을 것을 알면서도 말이다. 어쩌면 이런 질문들은 가설들로 만족해야 하는지도 모른다. '이런 유의 자화상은 역설 아닌가? 자기를 감추면서 동시에 드러내다니 뭘 어쩌자는 거야? 모르고 지나치길 원치 않으면서 숨는 이유가 뭐지?'

18. 피렌체 화파의 행보

바사리에 따르면 도메니코 기를란다요는 그의 부친 토마소가 "피렌체 젊은 여성들에게 인기 있는 '화관ghirlanda' 제작자였기 때문에" 이러한 성姓을 물려받았다. 그래서 나는 엉뚱한 가설이긴 하지만, 도메니코가 피렌체에서 자화상들을 화관처럼 엮는 구성을 시도한 게 아닐까 생각한다. 1479년에서 1490년 사이에 화가는 산타 트리니타에서 산타 마리아 노벨라로 건너갔다. 성당 현장에서 벽화를 완성하는 한편, 작업실에서는 나중에 여러 예배당에 자리 잡게 될 그림을 캔버스에 작업했다.

그는 작업을 발주한 프란체스코 사세티의 수호성인 성 프란체스코의 생애 중에서 "하늘에 나타난 성인이 죽은 소년을 부활시키는 장면을 택했다. 〈스피니가의 아이를 살려낸 아시시의 성 프란체스코〉[20]에 모여 있는 여자들의 얼굴에는 소년의 죽음 앞에서 느끼는 괴로움과 부활의 순간에 느끼는 경이감이 잘 나타난다. 그 밖에도 십자가를 들고 성당에서 나오는 수도사와 묘혈을 파는 인부가 매우 자연스럽게 그려졌다. 사람들이 기적을 보고 경탄하는 모습이 그림을 보는 이에게도 즐거움을 준다." 사세티가家 사람들이 벽화를 보고 기뻐할 이유는 또 있었는데, 도메니코는 소년의 몰락과 기적의 무대를 산타 트리니타 광장으로 잡았다. 오른쪽에는 교회 정면이 보이고 그 끝에는 이제 막 장식이 끝난 예배당이 있다. 왼쪽에는 스피니 궁전의 정면이 보인다. 기적에 대한 바사리의 설명은 피렌체 명사들의 이름으로 마무리된다. 하지만 벽화의 끄트머리에서 허리에 손을 얹고 있는 도메니코의 이름은 언급되지 않는다.

그 반면, 조반니 토르나부오니를 위해 산타 마리아 노벨라 성당에 그린 그림에 대해서는 언급이 있다. 토르나부오니는 리치 가문으로부터 이 예배당을 넘겨받았는데, 안드레아 오르카냐의 기존 벽화는 침수로 인

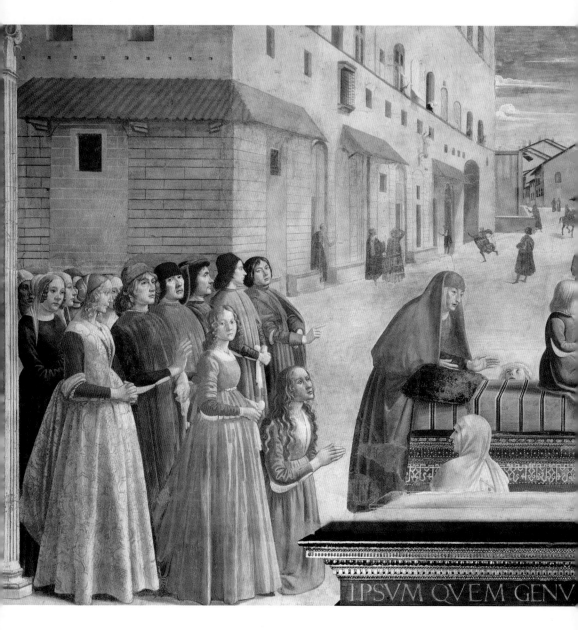

IPSVM QVEM GENV

20 **도메니코 기를란다요, 〈스피니가의 아이를 살려낸 아시시의 성 프란체스코〉**
패널에 템페라, 285×240cm, 피렌체, 사세티 예배당

기를란다요는 왼손을 허리에 짚은 모습으로 오른쪽 가장자리에 서 있다.

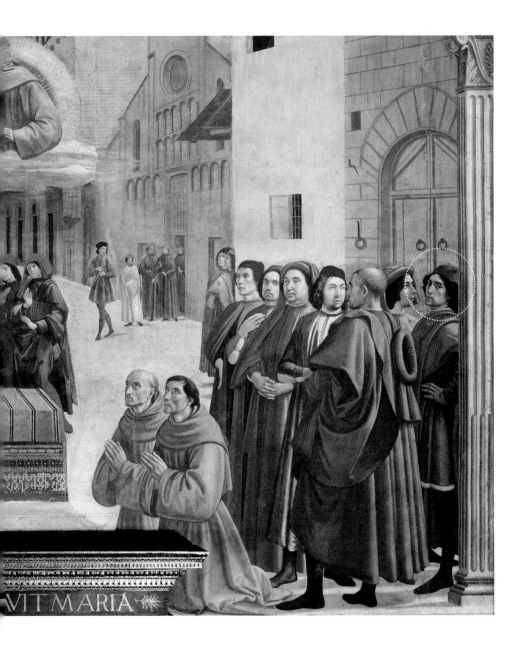

해 파괴된 상태였다. 바사리의 기록에 따르면 도메니코는 "두카트 금화 1200닢, 작품이 마음에 들면 200닢을 더 받는 조건으로" 계약을 맺었다. 〈성전에서 추방되는 요아힘〉[21]에서 "긴 머리에 푸른 옷을 입고 붉은 망토를 걸친 채 손을 허리에 얹고 있는 자는 도메니코 자신으로, 화가는 거울을 이용하여 자화상을 그렸다. 덥수룩한 머리에 입술이 두툼한 사내는 화가의 제자이자 매부 바스티아노 마이나르디다. 머리에 작은 모자를 쓰고 등을 돌리고 있는 사람은 도메니코의 형제이자 같은 화가인 다비데 기를란다요다. 아는 사람들은 그 셋이 놀랄 만큼 닮았다고 했다." 혼동을 피하려는 듯, 오른손을 가슴에 얹은 자세로 이 인물이 도메니코임을 확실히 알려준다.

벽화에 옮겨진 성모 이야기 중 '성전에서 추방되는 요아힘'은 빼놓을 수 없는 장면이다. 요아힘이 성모의 어머니 안나의 남편이기 때문이다. 야코부스 데 보라기네가 쓴 『황금전설 *Legenda Aurea*』 127장에서는 "성모 마리아는 영광스럽게도 유다 족속 다윗 지파에서" 태어났고 모친 안나는 결혼한 지 20년이 되도록 "자손을 낳지 못했다"고 전한다. 요아힘은 자식을 보겠다는 희망으로,

자기 족속 사람들과 성전 봉헌 축일에 예루살렘에 가서 제단에 올라 공물을 바치려 했다. 그러나 대사제가 그를 보고 분노하며 어찌 감히 하느님의 제단에 다가가느냐고 꾸짖었다. 대사제는 율법의 저주를 받은 자는 율법의 주인께 공물을 바치는 것이 마땅치 않으며, 자식을 못 낳은 자는 하느님의 백성을 조금도 늘리지 않은 격이니 자식을 낳은 자들과 함께 어울려서는 안 된다고 했다.

그 무렵에 도메니코는 작업실에서 제단화 두 점을 완성했다. 하나는 오스페달레 델리 인노첸티 예배당을 위한 〈동방박사들의 경배〉[22]고, 다른 하나는 사세티 예배당의 제단화 〈아기 예수의 탄생〉이었다. 1419년

프란체스코 다티니의 요청으로 지어진 오스페달레 델리 인노첸티는 고
아들을 위한 자선 기관으로, 1445년 2월 5일에 문을 열자마자 버려진 신
생아들을 받아들였다. 피렌체의 부유하고 신심 깊은 가문들은 후원을 아
끼지 않았는데, 아마 그들은 미사 때마다 『고린토인들에게 보낸 첫째 편
지』(13장 4-7절)의 이 말씀을 자주 읽고 들었을 것이다.

> 사랑은 오래 참고, 사랑은 온유하며, 시기하지 아니하며, 사랑은 자랑
> 하지 아니하며, 교만하지 아니하며, 무례히 행하지 아니하며, 자기의
> 유익을 구하지 아니하며, 성내지 아니하며, 악한 것을 생각하지 아니
> 하며, 불의를 기뻐하지 아니하며, 진리와 함께 기뻐하고.

도메니코는 성경의 문자적 진실에 대해 자유로운 해석을 가하기를
주저하지 않았다. 왼쪽은 나사렛을 표현한 것 같은데 중세풍 성벽 앞에
무고한 아기들이 학살당하는 모습을 그렸다. 복음서에 따르면 영아 학살
은 성가정이 이집트로 도망친 후에 일어난 일이다. 그러므로 무고한 아
기들의 순교와 동방박사들의 경배는 시기적으로 다르다. 동방박사 두 사
람이 무릎을 꿇고 있고 마리아는 그들에게 아기 예수를 소개한다. 한 사
람은 수염과 머리칼이 허옇게 셌고, 다른 사람은 수염과 머리칼이 갈색
이다. 세 번째 동방박사는 선물을 내밀고 있는데, 수염이 없고 붉은 머리
를 길게 늘어뜨렸다. 이것은 인간의 세 연령에 대한 명백한 암시다. 세례
자 요한은 화가 앞쪽에 무릎을 꿇고 있다. 『루카의 복음서』에는 대천사
가브리엘이 즈카리아에게 그의 아내 엘리사벳이 세례자 요한을 낳을 것
이라 알렸고 그로부터 여섯 달 후 마리아에게 수태고지를 했다고 나온
다. 그런데 예수와 여섯 달 차이밖에 나지 않는 세례자 요한이 여기서 성
인成人으로 나오는 데 아무도 당혹해하지 않는다. 요한은 오른손을 들
어 예수를 가리키고, 하늘의 천사들이 들고 있는 현수막에는 "지극히 높
은 곳에서는 하느님께 영광(GLORIA IN EXCELSIS DEO)"이라고 쓰여

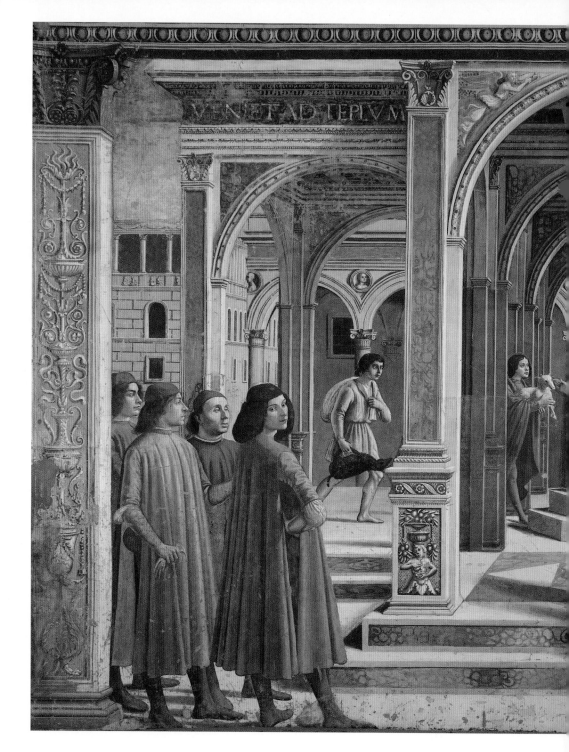

도메니코 기를란다요, 〈성전에서 추방되는 요아힘〉

1485-1490, 프레스코화, 피렌체, 산타 마리아 노벨라 토르나부오니 예배당

기를란다요는 왼손을 허리에 짚은 모습으로 오른쪽 가장자리에 서 있다.

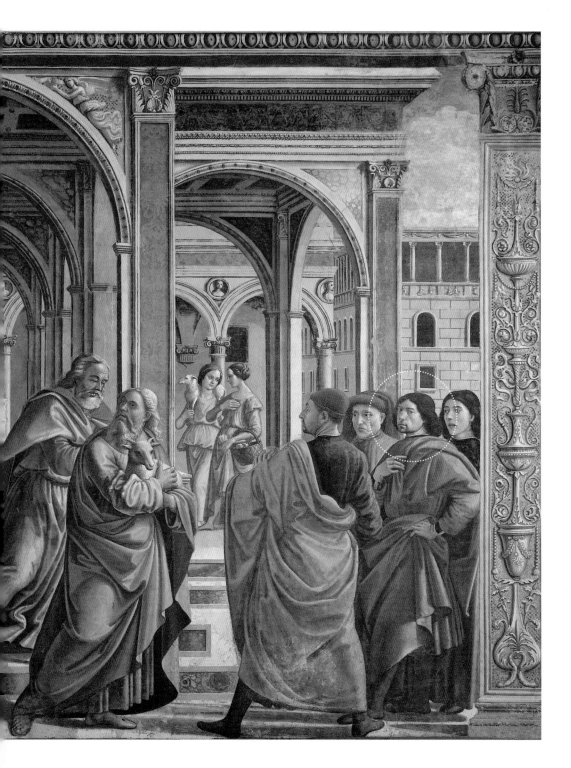

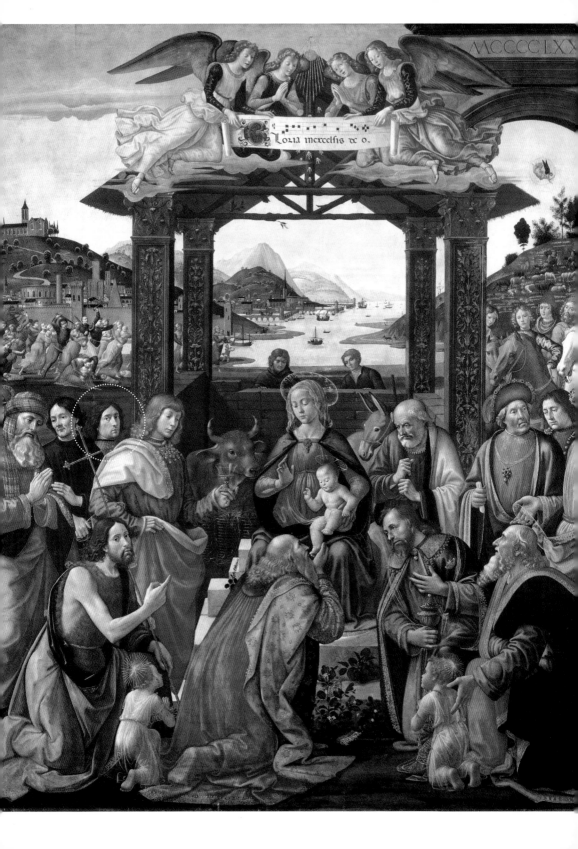

도메니코 기를란다요,
〈동방박사들의 경배〉
1488, 패널에 템페라,
285×240cm, 피렌체,
오스페달레 델리 인노첸티
예배당

기를란다요는 그림의 왼쪽,
무릎을 꿇고 있는 세례자
요한 뒤에 서서 우리를
바라보고 있다.

있다. 요한의 시선은 예배당을 찾은 이에게 아이들을 위한 기도를 권하는 듯하다. 그림의 전면에 무릎을 꿇은 두 아이가 있는데, 그들의 머리에는 후광이 드리워 있다. 요한이 들고 있는 십자가 너머, 그의 어깨에서 수직으로 올라가면 요한처럼 관람자를 바라보는 얼굴 하나가 보이는데 그가 바로 화가 도메니코 기를란다요다. 화가는 그림 오른쪽 상단의 아치에 MCCCCLXXXVIII(1488)이라고 그림의 제작연도까지 표시했다.

도메니코는 자화상을 그릴 당시 마흔이 채 되지 않았다. 그는 1494년 1월 11일에 페스트로 사망했다. 그의 무덤은 예배당 후진 벽화를 작업했던 산타 마리아 노벨라에 있는데 묘비에 이런 시가 새겨져 있다.

너무 빠른 죽음이 명성의 날개를 잘랐네.
그 명성이 별까지 뻗어나가
제욱시스, 파라시오스, 스코파스, 아펠레스를
넘어설 줄 알았건만.

하느님의 영광을 위해 그리는 작품은 영생을 얻기 위한 기도이지만 후세에게 인정받기 위해 작품 속에 자기를 그려 넣지 말라는 법은 없다. 여기서 다음의 경구를 언급하지 않을 수 없다. '모든 화가는 자기를 그린다(Ogni dipintore dipinge sè).' 시인이자 인문주의자 안젤로 폴리치아노에 따르면 코시모 1세가 남긴 문장이라고 한다. 사실상 판단에 가까운 이 문장은 마르실리오 피치노의 포고에 쐐기를 박는다.

시각적·청각적 예술작품은 예술가의 정신을 표현한다. 회화와 건축에서 우리는 예술가의 지식과 솜씨를 본다. 또한 그의 기질과 정신적 이미지도 볼 수 있다. 그 이유는 예술가의 정신은 마치 거울을 들여다보는 사람의 얼굴처럼 작품 속에 비치고 표현되기 때문이다.

폴리치아노와 피치노, 이 두 사람의 초상은 피렌체 산타 마리아 노벨라 토르나부오니 예배당에 도메니코 기를란다요가 그린 벽화 속에 남아 있다. 무슨 우연인지, 기를란다요의 자화상은 예배당 건너편에서 그들을 마주 보고 있다. 화가는 〈성전에서 추방되는 요아힘〉의 오른쪽 가장자리에 있고, 폴리치아노와 피치노는 〈즈카리아에게 고지하는 천사〉의 왼쪽 가장자리에 있다.

기를란다요는 이 마주 봄을 통하여 그림에 거울이 보증하는 생김새의 닮음을 초월하여 화가의 영혼까지 비친다는 철학자의 결론을 확인하고 싶었던 걸까? 한 가지 분명한 것은, 화가의 일이 기계적이라고 무시당하는 시대는 이제 끝났다.

19. 성서의 장면 속으로 들어가다

수 세기 동안 유럽에서 회화는 신앙의 행위였다. 신자들에게 전례와 신앙생활이 제시되는 구약성서나 신약성서의 장면 속에 들어가고 싶지 않은 화가가 누가 있겠는가? '지고의 숭배latrie'는 신에게만 바칠 수 있지만 '경배dulie'는 천사나 성인에게도 바칠 수 있고 '특별 숭배hyperdulie'는 나사렛의 마리아, 즉 성모에게만 바친다.

1431년 테오도시우스 2세가 소집한 에페소스 공의회는 나사렛의 마리아를 신의 어머니로 인정했다. 영혼의 구원이 최후의 심판관이신 그리스도에게 달렸다면, 전쟁과 역병으로 죽음이 창궐하는 세상에서 어찌 그분의 어머니인 성모에게 중보를 청하지 않을 수 있겠는가?

타데오 디 바르톨로는 성모에게 중보를 청하는 죄인들을 위하여 〈성모 승천, 삼면 제단화〉[23]를 그렸다. 두 손을 모으고 천사들에 둘러싸여 하늘로 올라가는 성모의 모습이 삼면 제단화의 중앙부를 차지한다. 고개를 들어 수직으로 시선을 이동하면 어머니에게 관을 씌우는 그리스도의 모

습과 성령이 보인다. 왼쪽에는 대천사 가브리엘이 있고, 오른쪽에는 여인들 가운데 선택된 마리아가 있다. 중앙 패널 아래쪽에는 제자들이 텅 빈 성모의 무덤을 들여다보는데, 그중 한 명만 고개를 들어 성모승천을 바라보고 있다. 왼손으로 오른손 약지를 꼬집고 있는 인물. 머리를 감싼 후광에 제자의 이름이 있으므로 그가 성 토마스라는 것을 알 수 있다.

그런데 이 성인의 얼굴은 화가 타데오 디 바르톨로의 얼굴이다. 화가가 자신을 성 토마스와 동일시한 것은 우연이 아니다. 『요한의 복음서』 20장 24-29절에서 성 토마스는 예수께서 십자가에 못 박혀 땅에 묻히는 것을 보았다는 제자들에게 이렇게 말한다. "내 손으로 그분의 못 자국을 만져보고 옆구리에 손을 넣어보기 전에는 믿을 수 없습니다." 여드레를 지나 예수는 그에게 나타나 "네 손가락을 내밀어 내 손을 만져보고, 네 손으로 내 옆구리를 만져보아라. 의심을 버리고 믿는 자가 되라" 하니 토마스가 비로소 "나의 주님, 나의 하느님!"이라고 외친다. 그러자 예수는 "너는 나를 보고서야 믿는구나. 나를 보지 않고도 믿는 자는 복되다" 말한다.

이는 신자들에게 굉장히 중요한 말씀이다. 진정한 신앙은 보지 않고도 믿는 것이다. 보여주기 위해 존재하는 화가가 이러한 가르침을 주다니, 역설적이지 않은가?

어쩌면 40년 전에 완성된 오르카냐의 부조 〈성모의 죽음과 승천〉[24]이 타데오 디 바르톨로에게 본보기가 되었을 수도 있다. 바사리는 『미술가 열전』에서 이렇게 말한다.

> 열두 제자의 대리석 조상 중 하나는 수염을 깎고 머리에 수건을 두르고 얼굴이 동그란 노인이었는데 화가가 자신을 모델로 삼아 만든 것이었다. 그 아래에는 다음과 같은 글자가 새겨져 있다. '피렌체 화가 안드레아 디 초네가 이 작은 예배당의 건축을 책임지고 1359년에 완성하였다.'

24 안드레아 디 초네 오르[...]
〈성모의 죽음과 승천〉[...]
1355-1359, 대리석과 모[...]
피렌체, 오르산미켈레 성[...]

오르카냐는 부조의 오른[...]
하단의 끝부분, 두 손을[...]
모으고 있는 인물 위쪽[...]
있다.

혹시 오르카냐가 자신과 동일시했던 이 제자도 성 토마스일까? 〈수태고지〉를 통해 가브리엘이 마리아에게 나타난 곳에 자기 초상화를 걸기 원했던 핀투리키오도 그렇고, 성모의 대관식을 지켜보던 필리포 리피도 그렇고, 지상에서나 천상에서나 성모의 생애에는 모든 순간 화가가 함께 하는 듯하다.

25 페루지노,
〈동방박사들의 경배〉

1470-1473 혹은 1476,
캔버스에 유채, 241×180,
페루자, 움브리아 국립
미술관

페루지노는 왼쪽
가장자리에서 관람자를
바라보고 있다.

대표적인 그림으로 페루지노의 〈동방박사들의 경배〉[25]가 있다. 화가는 그림의 왼쪽 가장자리, 가장 젊은 동방박사 뒤에 서 있다. 발타자르, 가스파르, 멜키오르의 뒤에 섰던 화가는 보티첼리였다.

동방박사들이 경배를 드리는 방 밖에서 창턱에 손을 얹고 구경한 화가는 한스 멤링[26]이고, 〈성전에서의 아기 예수 봉헌〉의 증인은 조반니 벨리니였다.

그리스도와 성모가 참석한 〈가나의 혼인잔치〉[27]에서 비올을 연주한 악사는 파올로 베로네세였다. 예수와 성모는 잔칫상 중앙에 있고 주위의 손님들은 오른쪽에서 물이 포도주로 변하고 있음을 모르는 듯하다. 하인 뒤에 서 있던 한 사람만 믿을 수 없다는 표정으로 잔을 바라보고 있다.

〈성령의 강림〉[28] 왼쪽 가장자리에서 성령이 성모를 둘러싼 여인들과 사도들에게 임한 현장을 보고 놀라는 이를 지그시 바라보는 사람은 샤를 르 브룅이다. 1654년 12월 16일, 르 브룅은 생쉴피스 신학교에 그림 열 점을 그려주기로 올리에 사제와 계약서를 썼다. 그중 맨 먼저 완성된 것이 바로 이 그림이다. 1862년에 출간된 『올리에 사제의 생애와 생쉴피스 신학교에 대한 보드랑 씨의 회고*Un Mémoire de M. Baudrand sur la vie de M. Olier et sur le séminaire de Saint-Sulpice*』에는 이렇게 나와 있다.

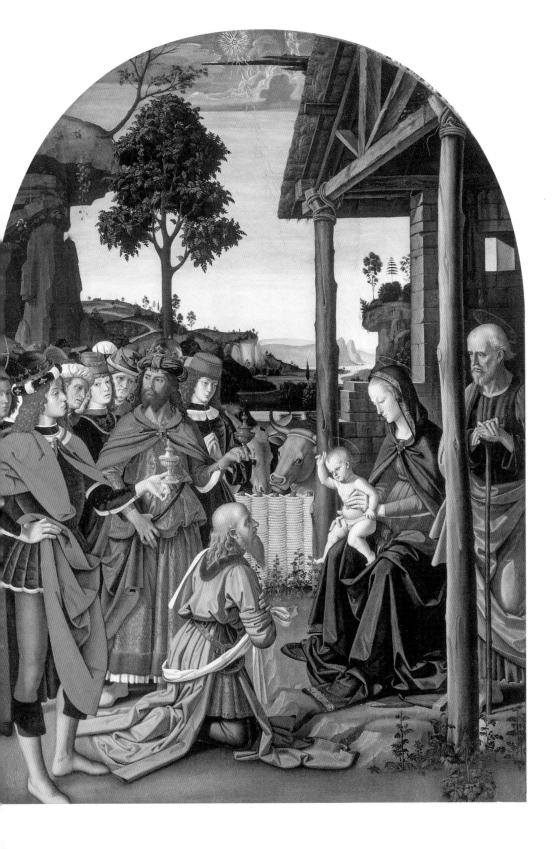

한스 멤링,
〈동방박사들의 경배〉

1479, 패널에 유채, 95×271cm,
마드리드, 프라도 미술관

세부 도판에서 화가의 자화상을
엿볼 수 있다.

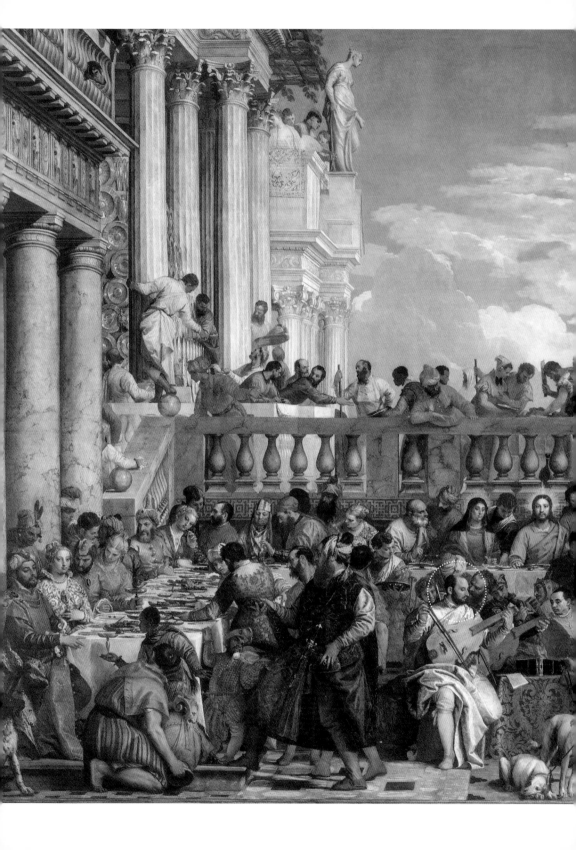

27

**파올로 베로네세,
〈가나의
혼인잔치〉**

1563, 캔버스에
유채, 667×994cm,
파리, 루브르 박물관

베로네세는
그림 중앙에서
비올라 다 감바를
연주하고 있다.

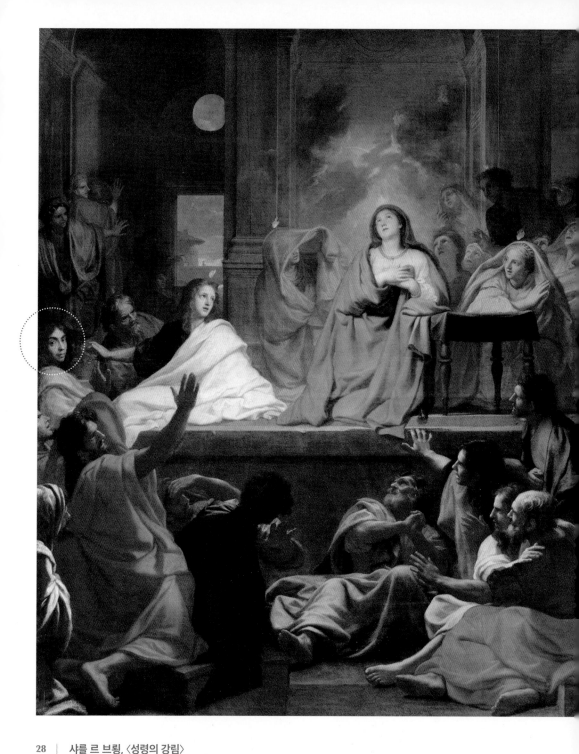

샤를 르 브룅, 〈성령의 강림〉
1656, 캔버스에 유채, 111.9×73.5cm, 파리, 루브르 박물관

르 브룅은 왼쪽 가장자리에서 관람자를 바라보고 있다.

르 브룅 씨는 그림 속에 있는데, 올리에 사제에게 자기를 그려 넣어도 되는지 사전에 허가를 구했다. 허가를 받은 화가는 자신을 사도 중 한 사람으로 그렸지만 그의 시선은 관람자를 향해 있다. 그림에 시선을 던지는 순간 화가를 알아볼 수 있도록, 그래서 작품이 누려 마땅한 평가와 칭송이 화가에게 돌아오게끔 하기 위함이었다.

〈성모의 대관식〉[29]에 참석한 화가는 프라 필리포 리피다. 이 그림은 프란체스코 마린기 수도원장이 주문한 것으로, 피렌체 산탐브로조 성당의 제단화 중 하나였다. 프라 필리포 리피는 아무에게도 허가를 구하지 않고 자기를 그렸을 것이다. 그리고 삭발 수도승의 모습으로 턱을 괴고 무심하니 관람자를 바라보는 그를 보고 아무도 놀라지 않았을 것이다.

여기서는 성모와 자신을 함께 그린 화가들의 명단을 작성하는 것이 목적이 아니므로 한 사람만 더 언급하고 끝내겠다. 요한 프리드리히 오버베크는 〈예술에서 승리한 종교〉[30]에서 성모자를 둘러싼 무리 속에 있다. 그 무리가 하늘의 뜻으로 영생을 얻었거나 지상에서 후세가 영원히 기릴 만한 사람들이라는 점은 분명하다. 하늘 왼쪽에는 예언자들이, 오른쪽에는 복음서 저자들이 모여 있다. 맨 앞자리에서 무릎을 꿇고 화판의 역할을 하는 소뿔을 잡은 사람은 성 루카다. 땅에는 위대한 예술가와 후원자들이 모여 있는데, 화가는 자신이 전면에 나서기는 적절치 않다고 여긴 듯하다. 하지만 이 무리에 낄 기회를 어찌 마다하겠는가? 그렇다면 그림의 가장자리, 왼쪽 뒤 구석에 검은 모자를 쓴 모습으로 슬쩍 끼어든대도 누가 그를 비난할 수 있을까?

29 | **프라 필리포 리피, 〈성모의 대관식〉**
1439-1447, 패널에 템페라, 200×287cm, 피렌체, 우피치 미술관

프라 필리포 리피는 왼쪽 아래편에서 한 손으로 턱을 괴고 무심하게 관람자를 바라보고 있다.

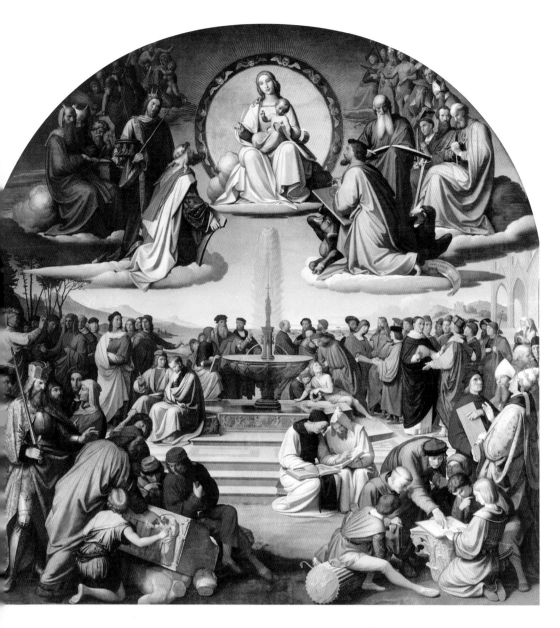

요한 프리드리히 오버베크, 〈예술에서 승리한 종교〉
1831-1840, 캔버스에 유채, 392×392cm, 프랑크푸르트, 슈테델 미술관

오버베크는 왼쪽 가장자리, 하얀 옷을 입은 단테 뒤에 있는 세 사람
중에서 가운데를 차지하고 있다.

20. 렘브란트의 자화상

1630년, 네덜란드 연방공화국의 총독 오라녜 공 프레데리크 헨리크의 비서관이었던 콘스탄테인 하위헌스는 레이던에 갔다가 렘브란트를 발견했다. 그는 1629년 작품 〈은화 30닢을 돌려주며 후회하는 유다〉를 보고서 이렇게 썼다.

나는 프로토게네스, 아펠레스, 파라시오스도 방앗간 집 아들로 태어난 이 풋내기 화가만큼 인물에 감정을 잘 담아내고 완성도 높은 그림을 그려낼 수는 없으리라 생각한다. 설사 그 화가들이 다시 태어난대도 말이다. 이 글을 쓰고 있는 지금까지도, 나는 경탄을 주체할 수가 없다. 렘브란트, 그대에게 영광이 있기를!

이 찬사를 보면 하위헌스가 총독에게 렘브란트를 추천한 것도 납득이 간다. 1636년 2월, 렘브란트는 하위헌스에게 다음의 편지를 썼다.

고마우신 하위헌스 나리, 총독님께 제가 열심히 그림을 그리고 있다고 알려주시기 바랍니다. 총독님께서 친히 주문하신 '수난'을 주제로 하는 작품들, 즉 〈그리스도의 십자가를 세움〉과 〈그리스도를 십자가에서 내림〉을 함께 두기 위한 세 작품, 〈그리스도의 매장〉, 〈부활〉, 〈승천〉은 최대한 빨리 완성될 것입니다.

렘브란트의 입장에서는 수난을 주제로 하는 두 작품에 자기를 그려 넣지 않을 이유가 없었다. 총독에게 인도할 정도의 작품은 이후 판화로 사본이 만들어져 더 많은 미술 애호가들을 만날 것이고, 그러한 작품 속에 등장한다는 것은 하위헌스가 인용한 영광스러운 이름들, 즉 프로토게네

스, 아펠레스, 파라시오스 같은 최고의 화가들에 필적하기 원한다는 의미다. 렘브란트는 그러한 영광을 진심으로 갈망했다.

〈그리스도의 십자가를 세움〉[31]에서 파란색 베레모와 밝은색 옷차림으로 환한 빛을 받으며 서 있는 렘브란트는 십자가에서 그리스도의 발이 못 박힌 부분을 붙잡고 있다. 그의 옆에는 십자가를 세우는 형리들이 있다. 그리스도의 머리 위에 박혀 있는 종이는 『요한의 복음서』19장 19-20절로, 빌라도가 손수 쓴 패다.

빌라도가 패를 써서 십자가 위에 붙였는데 '유대인의 왕 나사렛 예수'라고 쓰여 있었다. 그 명패는 히브리어와 라틴어, 그리스어로 적혀 있다. 예수께서 십자가에 못 박힌 곳이 예루살렘에서 가까웠기 때문에 많은 유대인이 와서 그것을 읽었다.

『마태오의 복음서』27장 37절에는 '이 자가 유대인의 왕 예수다'라고 적혀 있고, 『마르코의 복음서』15장 26절에는 '유대인의 왕'으로 더 짧다.

렘브란트가 판화로 제작한 〈그리스도를 십자가에서 내림〉[32]에는 빌라도가 쓴 패가 아예 보이지 않는다. 하지만 렘브란트는 여전히 등장한다. 그는 사다리 위에 서서 사망한 그리스도의 오른팔을 붙잡고 있다. 성모가 아니라 그리스도 옆에 자신을 그려 넣은 것은 그의 신앙이 낳은 선택인 듯하다. 그리스도께서 죄인을 위하여 돌아가셨다는 칼뱅의 확신에 그가 어떻게 경도되지 않을 수 있었겠는가? 그는 자신이 죄인이라고 믿었고, 그렇기 때문에 그리스도를 십자가에 못 박은 형리들의 자리에 서야 했다. 렘브란트는 자기 영혼의 구원이 '오직 그리스도'에게서 온다고 믿었다. 어쩌면 야코부스 레비우스의 시가 렘브란트에게는 기도와도 같았을 것이다.

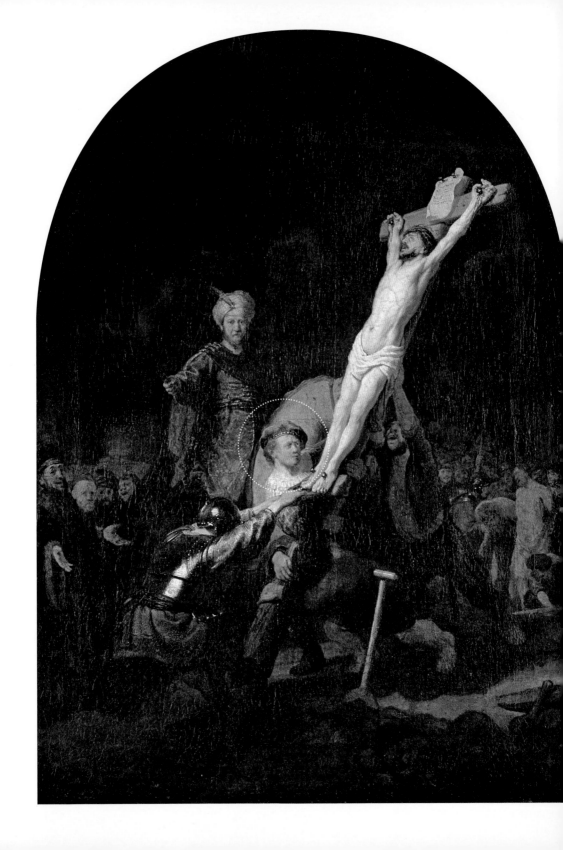

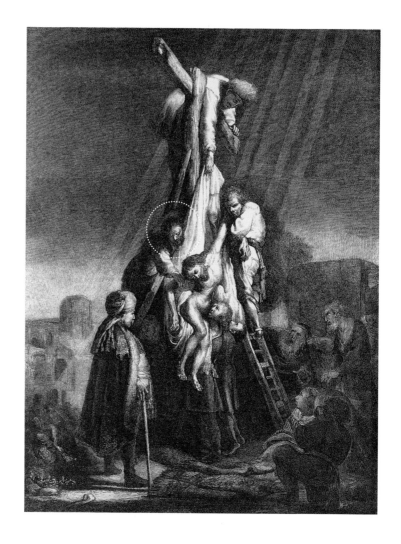

오, 주여, 제가 당신을 이리로 이끌었습니다.

제가 당신이 져야 하는 무거운 십자가입니다.

제가 당신을 나무에 묶은 줄입니다.

채찍, 못, 망치, 창,

당신이 쓰고 피 흘리신 가시 면류관,

그건 전부 저의 죄였습니다.

당신이 저를 위해 하신 일이었습니다.

21. 산드로 보티첼리의 자화상

바사리는 산드로 보티첼리의 〈동방박사의 경배〉[33]에 대한 해설을 이렇게 마무리했다.

> (…) 색채와 데생과 구도가 놀랄 만큼 우수하고 실로 완전하여 지금까지도 모든 예술가의 경탄을 자아낸다. 그의 명성이 피렌체 안팎으로 높아져 교황 식스투스 4세가 로마의 궁에 건설한 예배당의 장식을 그에게 일임하기에 이르렀다.

이 작품은 "작은 패널에 4분의 3브라차[1브라차는 약 60센티미터-역자] 크기의 인물이 여럿 그려져 있다." 작품의 발주자 가스파레 디 자노비 델 라마는 메디치가 사람들과 같은 환전 조합에 속해 있었는데 이 조합은 평소 사람들 사이에서 수상쩍은 곳으로 소문이 나 있었다. 조합원들의 나쁜 평판에는 그럴 만한 이유가 있었는데, 그들이 종교화에 많은 돈을 쓰는 이유는 오직 자기 영혼을 구원하려는 바람 때문이었다.

보티첼리가 1475년경에 그린 제단화는 주현절에 봉헌할 산타 마리아 노벨라 성당 예배당에 걸리기로 되어 있었다. 가스파레는 메디치가와 확고하고 밀접한 관계를 유지하려는 목적으로 그들에게 경의를 표할 방법을 찾고 있었다.

그렇다면 과연 가스파레가 프라 안젤리코가 산 마르코 수도원 코시모의 방에 그린 동방박사들에 대해 모를 수 있겠는가? 그가 어떻게 비아라르가의 메디치 궁에서 베노초 고촐리가 그린 동방박사의 행렬을 보지 않을 수 있었겠는가? 필리포 리피가 자기 제자인 산드로 보티첼리를 메디치가에 소개했기 때문에 가스파레는 이 화가가 동방박사들을 코시모 1세, 피에로, 조반니로 그릴 수 있을 만큼 돈을새김, 소묘, 초상을 충분히

가지고 있으리라 믿었다. 그 셋은 다 죽은 사람이었으니…… 그런 자료가 없다면 어떻게 얼굴을 확실히 알아볼 만큼 잘 그려낼 수 있겠는가? 그래서 가스파레는 산드로 보티첼리를 선택할 수밖에 없었다.

제단화가 공개되고서, 그리스도 앞에 머리를 조아리는 동방박사들이 메디치가 사람들이라는 것을 모르는 사람은 아무도 없었다. 코시모는 금줄 장식이 들어간 스카프로 성모의 오른쪽 허벅지에 놓인 아기 예수의 발을 닦고 있으며, 피에로는 중앙에서 자기 오른쪽에 무릎을 꿇고 있는 조반니를 돌아본다.

한편 가스파레는 자신이 그들과 견줄 수 없음을 나타내기 위해 뒤쪽에 그려주기를 요청했다. 백발의 가스파레는 자기 사람들과 함께, 공작새가 앉아 있는 돌담 앞에 서 있다. 그는 자신이 묻힐 예배당에서 관람자를 바라보는 몇 안 되는 인물 중 하나다. 오른쪽 끝에는 품이 넉넉하고 옷 주름이 깊이 파인 황토색 망토를 두른 금발의 젊은이가 관람자를 바라보고 있는데, 그가 바로 서른 살의 화가 산드로 보티첼리다.

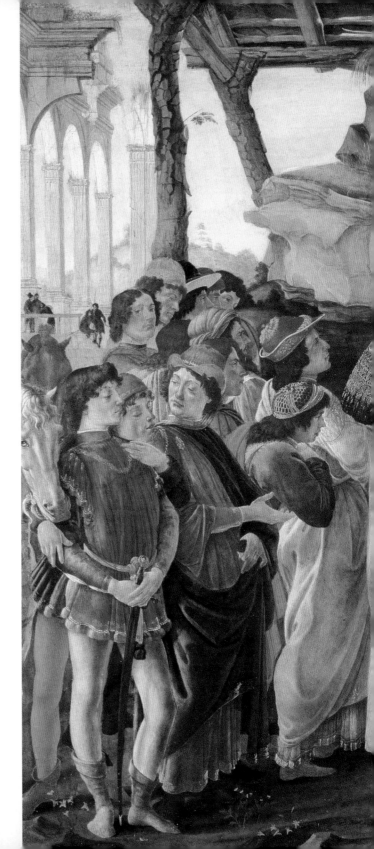

산드로 보티첼리,
〈동방박사의 경배〉
1475년경, 111×134cm, 피렌체,
우피치 미술관

보티첼리는 오른쪽 가장자리에
서서 관람자를 바라보고 있다.

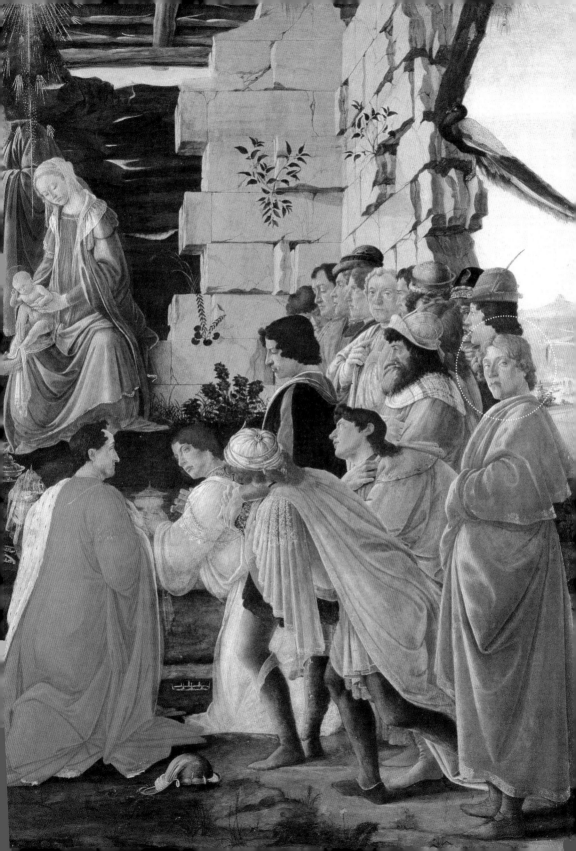

22. 〈성전에서의 아기 예수 봉헌〉

〈성전에서의 아기 예수 봉헌〉[34]은 『루카의 복음서』 2장 22-23절에 나오는 일화를 담고 있다.

> (…) 모세의 법대로 정결 예식을 치르는 날이 되자 부모는 아기를 데리고 예루살렘으로 올라갔다. 이는 "누구든지 첫아들을 주님께 바쳐야 한다"는 율법에 따라 아기를 주님께 봉헌하기 위해서였다.

오랫동안 이 주제를 다룰 때는 성전을 그리든가 적어도 성전을 연상시키는 공간을 그렸다. 배경이 예루살렘 성전인 데다 예수가 이 성전에서 봉헌되고 몇 년 후 다시 올라와 율법학자들과 토론을 나누기 때문이다.

그런데 당시 서른 살이 채 되지 않았던 안드레아 만테냐는 아기를 에워싸고 서 있는 인물들만으로 배경을 삼았다. 가장 중요한 기본만 살려서 그린 것이다. 성모는 아기를 사제에게 선보이고 이 광경을 지켜보는 이는 많지 않다. 화면 구성의 중앙부, 짧고 덥수룩한 흰 수염의 요셉은 사제를 보고 있고, 사제는 온몸에 붕대가 칭칭 감긴 아기를 향해 손을 내민다. 만테냐는 이 사제를 1454년에 결혼한 아내 니콜로시아의 아버지이자 베네치아파의 유명 화가 야코포 벨리니의 얼굴로 그렸다.

건축적 단서가 전혀 없는 검은 배경에 인물의 상반신만 보여주는 구성은 지금껏 아무도 구사하지 못한 자유로운 표현이었다. 안드레아가 취한 자유가 그의 처남 조반니 벨리니의 눈에 띄지 않았을 리 없다. 조반니와 그의 형 젠틸레는 "서로 자기가 형제만 못하다고 겸손해했으며 그들의 부친에게 가장 큰 존경을 표했다." 조반니는 매형 안드레아도 같은 마음으로 대했던 것 같다.

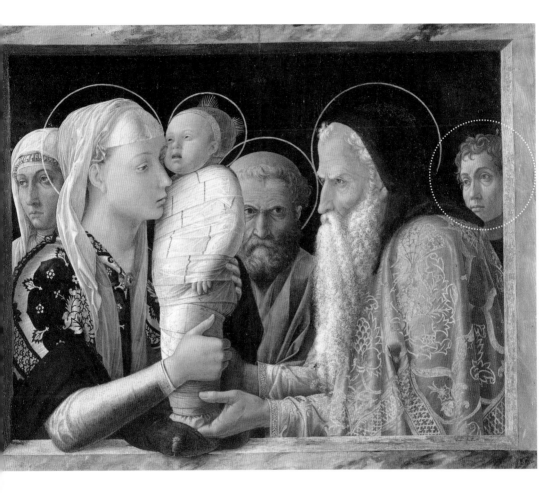

안드레아 만테냐, 〈성전에서의 아기 예수 봉헌〉
1460, 패널에 템페라, 67×86cm, 베를린 국립 회화관

만테냐는 오른쪽 가장자리에 있다.

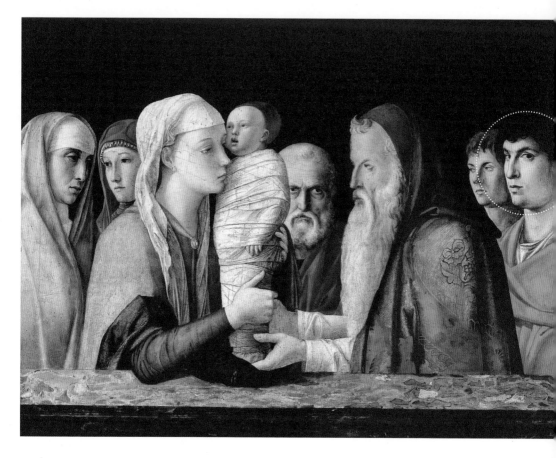

35 조반니 벨리니, 〈성전에서의 아기 예수 봉헌〉
1460-1464, 패널에 템페라, 80×105cm, 베네치아 퀘리니 스탐팔리아 재단
벨리니는 오른쪽 가장자리에 있다.

여기서 〈성전에서의 아기 예수 봉헌〉의 변형이 나온다.[35] 마찬가지로 중앙은 야코포 벨리니의 초상이고 전체적 구성도 같다. 다만 성모 옆에 여자가 한 명 더 있고, 오른쪽에는 화가의 자화상이 더해졌다. 이 자화상을 어떻게 이해해야 할까? 여섯 살 연상의 매형 안드레아에 대한 오마주일까? 그가 그림 속에 자화상을 그려 넣었기 때문에 자기도 그렇게 했을까? 아니면, 예루살렘 성전에서 대리석 난간밖에 보여주지 않는 차이점을 자신의 것으로 주장하고 싶었을까? 존경의 표시인가, 경쟁심의 고백인가? 그것도 아니면, 그들의 공모 의식을 드러내는 걸까?

23. 천장화를 그린 화가들

사제 마우루스 베클의 뜻에 따라 1716년 시작된 벨텐부르크 베네딕트 수도원 교회의 공사는 1751년에 마무리된다. 여기서 아삼 형제가 등장한다. 코스마스 다미안 아삼은 화가였고, 에기드 퀴린 아삼은 조각가이자 미장공이었다.

건물의 어둑한 구석, 거대한 제단 위에 고개를 처든 용을 제압하는 성 게오르기우스의 기마상이 있다. 오버발츠 지역에서 용은 18세기까지도 지속되는 루터파의 위협과도 같았고, 이에 맞서는 로마 가톨릭은 '교회 밖에는 구원이 없다(Nulla salus extra ecclesiam)'라고 경고했다. 한편 용은 튀르크인들이 유럽에서 나타내는 위협이기도 했다. 1699년 초에 카를로비츠에서 오스만 제국과 평화조약이 체결되긴 했지만 1683년의 빈 공방전을 잊은 사람은 아무도 없었다. 그래서 수도원 교회 천장화는 '승리의 교회Ecclesia triumphans'에 영광을 돌렸다.

성모의 대관식은 큐폴라에 나타나는 또 다른 주제로, 창으로 들어오는 빛을 가로막는 것은 코니스 하나밖에 없다. 큐폴라를 환하게 비추는 햇빛은 교회의 지상적 어둠과 대비되는 천국의 빛과 같다. 신도라면 성부

하느님 곁에 예언자, 복음서 저자, 성인과 순교자가 모여 있고 천사들이 날아다니는 이 천국에 어떻게 경탄하지 않을 수 있을까? 큐폴라는 비견할 데 없는 구경거리다. 큐폴라…… 천장은 사실 평평하다. 오히려 아래로 살짝 휘어 있다.

코스마스 다미안은 이러한 환시를 구현하기 위해 예수회 수사 안드레아 포초가 1693년에 발표한『화가와 건축가의 원근법*Perspectiva pictorum et architectorum*』을 공부했을 것이다. 여기에는 원근법으로 가능한 기만, 환시, 눈속임이 모두 규명되어 있다. 아삼 형제는 자신들의 뛰어난 솜씨에 사람들이 경의를 표할 기회를 마련하고 싶었을 것이다.

코니스 가장자리에 가발을 쓰고 붉은 옷을 입은 남자가 연필을 들고 씩 웃고 있다. 그가 코스마스 다미안이다.[36] 동생 에기드 퀴린이 회반죽으로 부조를 만들었다. 코스마스 다미안은 자기 왼쪽에 금발 머리를 길게 기른 동생의 초상을 넣었다. 형제는 신도를 내려다보고 있다. 형제의 배려가 만들어낸 '크로스' 자화상인 셈이다.

그 무렵에 조반니 바티스타 티에폴로는 두 아들 지안도메니코와 로렌초를 데리고 카를 필리프 폰 그라이펜클라우 주교후가 머물 뷔르츠부르크 주교관의 벽화를 작업하고 있었다. 1750년 12월 12일에 뷔르츠부르크에 도착한 화가는 겨울 동안 작업을 중단하고 전하께서 명하신 그림의 주제를 연구할 시간이 있었다. 주실主室에 마주 보게 그려진 두 벽화는 2년 만에 완성되었다. 그리고 그 방은 '황제의 방'이 되었다.

황제의 방에 이제 막 완성된 티에폴로의 벽화들은 더할 나위 없이 훌륭했지만 웅장한 계단 천장은 텅 비어 있었다. 그림이 더 필요했다. 그라이펜클라우 주교후는 티에폴로와 그의 아들들이 베네치아로 떠나게 둘 수 없었다. 한편 요한 발타자르 노이만이 설계한 계단을 두고 호사가들은 곧 무너지고 말 거라고 떠들어댔다. 이에 노이만은 그러한 의심을 잠재울 만한 확실한 증거를 보여주고자 했다. 포병 장교를 시켜 계단 밑에 대포

코스마스 다미안 아삼,
에기드 퀴린 아삼,
〈자화상〉
벨텐부르크 베네딕트
수도원 교회

를 설치하고 축포를 쏘게 한 것이다. 그러나 계단에서는 돌조각 하나, 석고 덩어리 하나 떨어져 나오지 않았다. 티에폴로가 작업을 맡은 천장이라면 건축가의 위용이 이 정도는 되어야 한다.

　누구나 쳐다볼 수밖에 없는 천장에 천국 아니면 무엇을 그리겠는가? 티에폴로가 구상한 천국에는 방향을 트는 아폴로의 전차가 있다.[37] 이교의 태양신이 주교후의 영광을 높이고, 아기 천사들은 원형 저부조에 새겨진 주교의 초상을 들고 간다. 그 영광은 네 개의 대륙에 비친다.

　천장에는 코끼리와 타조, 원숭이와 악어, 종려나무, 호랑이와 앵무새, 깃털 모자를 쓴 인도인, 터번을 두른 튀르크인, 가슴을 드러낸 누비아 여인들이 흩어져 있다. 이러한 위업을 실현한 화가들을 몰라봐서는 안 되기 때문에, 티에폴로는 자신을 모자를 쓴 모습으로, 아들 지안도메니코는 분칠한 가발을 쓴 모습으로 그려 넣었다. 물론 요한 발타자르 노이만도 잊

37 │ **조반니 바티스타 티에폴로,
〈뷔르츠부르크 주교관의 계단
천장화〉**

1752, 프레스코화, 30×18m, 뷔르츠부르크
주교관

세부 도판에서 티에폴로와 아들의 자화상을
엿볼 수 있다.

지 않았다. 티에폴로는 노이만을 포가砲架 위에 앉아 있는 포병대장의 모습으로 그렸다.

벨텐부르크 베네딕트 수도원 교회 천장화와 뷔르츠부르크 주교관의 계단 천장화는 영광이 천국에 약속되어 있음을 보여준다. 그러므로 천국을 지배하는 영광을 지상에서 알아보는 것은 매우 중요하다. 눈을 들어 티에폴로와 아삼의 천장화를 바라본 이들은 라 브뤼예르의 체념 어린 말에 동의할 것이다. "그리스도의 말씀은 구경거리가 되었다."

24. 자화상의 독특한 영속성

역사적 상황이 결정하고 강요하는 것을 방해하는 듯한 독특한 영속성이 있다. 우선 마사초와 오토 그리벨, 그리고 앵그르는 공통점이 전혀 없다. 마사초는 원근법이 지배하는 공간을 구상했고, 오토 그리벨은 바이마르 공화국의 혼란과 우유부단이 불러일으킨 정치적 투쟁에 참여했다. 그리고 앵그르는 제정, 왕정복고, 공화국을 거치며 요리조리 방향을 잘 바꿔가면서 이력을 쌓았다. 그들의 지식, 신념, 사회적 위치, 참고 기준 등은 겹치지 않을지언정 그들 모두 한 번쯤은 작품 속에 자신을, 여러 단역 중하나로 등장시키기로 작정했었다.

독특한 영속성…… 이러한 영속성은 역사에 해명해야 한다는 사실에 개의치 않는다. 역사는 끝없는 변신이라고들 한다. 기도와 회개로 천국에 들어가려는 소망과 혁명으로 계급이 사라진 사회에서 살아보고 싶다는 소망은 그렇게 상이할까? 이것은 항상 믿음의 문제다. 희망의 공유라는 문제. 그러한 희망은 공동체와 소속감의 토대다. 자기를 신자들 속이나 투사들 속에 그려 넣는 것은 소속을 인정하고 연대와 고독을 연결하는 행위다.

114

25. 페루지노와 미켈란젤로의 자화상

교황 식스투스 4세는 바티칸의 시스티나 성당 장식을 맡기기 위해 페루지노를 불러들였다. 그는 로마에 어떤 험담이나 비방, 중상이 나돌든 간에 아무도 도전할 수 없는 교황의 권력을 성당 벽화를 통해 드러내고자 했다. 실제로 친족 등용, 성직 매매, 동성애 추문 등 식스투스 4세를 둘러싼 말이 많았다. 1477년 12월 10일에 그가 자기 종손 라파엘레 산소니 리아리오를 추기경으로 임명한 것도 우연이 아니리라. 라파엘레는 그해 5월 3일에 겨우 만 16세가 되었고 잘생긴 얼굴 덕에 추기경직을 얻었다는 말이 돌았다. 물론 교황은 이러한 말에 신경 쓰지 않았다. 그는 1471년 8월 9일에 선출되었으므로 그의 권력은 유효했다. 교황은 그리스도에게 이 말씀을 들은 베드로의 후계자다. "베드로야, 너는 반석이니 나는 이 반석 위에 나의 교회를 세울 것이다."

〈교회의 열쇠를 받는 성 베드로〉[38]에서 베드로는 한쪽 무릎을 꿇고 오른손을 내밀어 그리스도가 건네는 금 열쇠와 은 열쇠를 받는다. 오늘날에도 교황의 장식 휘장 뒤에는 이 두 개의 열쇠가 나타난다. 벽화의 오른쪽 가장자리, 머리에 후광을 쓰고 있는 제자들의 옆쪽으로 칙칙한 옷을 입은 두 남자가 서 있다. 직각자를 든 사람은 교황청의 예배당을 설계한 조반니 데 돌치고, 건축 실무자 바치오 폰텔리는 컴퍼스를 들고 물러나 있다. 원근법에 맞게 포석이 그려진 광장에는 팔각형의 예루살렘 성전이 보인다. 세례당을 연상케 하는 팔각형은 땅의 사각형과 하늘의 원을 완벽하게 중재한다. 양쪽으로는 콘스탄티누스 개선문을 닮은 두 개의 개선문이 서 있다.

콘스탄티누스 황제는 313년에 밀라노 칙령으로 그리스도교 박해에 종지부를 찍고 337년 5월 22일 임종의 병상에서 세례를 받았다. 이로써 식스투스 4세가 어떤 권력을 자기 것으로 요구하는지 분명히 알 수 있다.

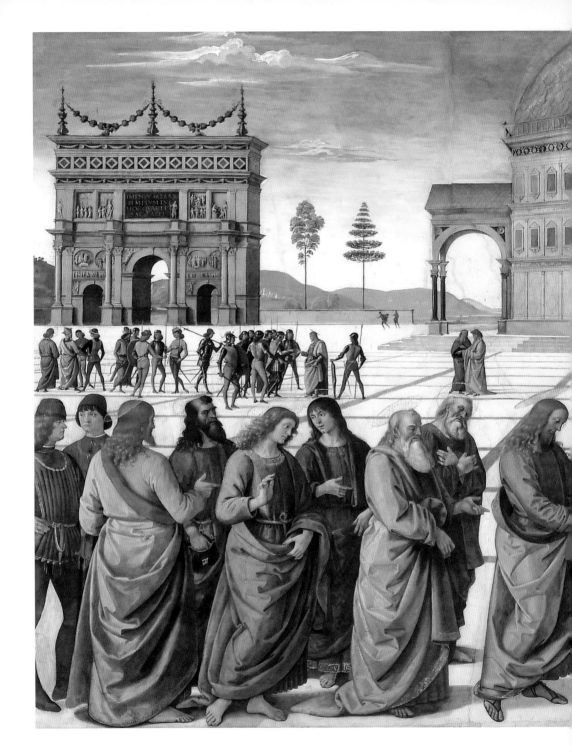

38 | 페루지노, 〈교회의 열쇠를 받는 성 베드로〉

1481-1482, 프레스코화, 335×550cm, 로마, 시스티나 성당

페루지노는 오른쪽에 붉은 모자를 쓴 남자 옆에서 관람자를 바라보는 검은 모자의 사내다.

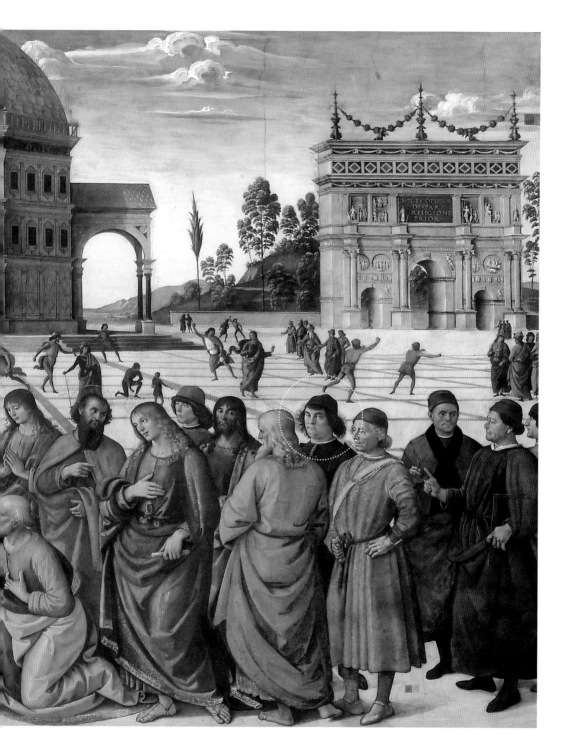

페루지노는 붉은 모자를 쓴 사람과 황토색 토가를 두른 제자 사이에 서 있는 검은 모자의 사내다. 그는 교황 식스투스 4세의 흠잡을 데 없는 종으로서 유일하게 그림 속에서 시선을 들어 관람자들과 눈을 맞추고 있다.

한 세기가 조금 더 지나 미켈란젤로가 바오로 3세의 명으로 예배당 벽화를 그리면서 자화상을 집어넣을 때도 그림의 주제는 베드로였다. 그리스도와 같은 방식으로 죽을 자격이 없다며 십자가에 거꾸로 매달린 〈성 베드로의 순교〉[39]가 바로 그 작품이다. 왼쪽 벽에는 역시 바오로 3세가 주문한 〈사도 바울로의 회심〉이 자리 잡고 있다. 일흔다섯 살이 넘은 미켈란젤로는 이렇게 썼다.

나는 그림을 그리면서 살 수밖에 없다. 그림은 손이 아니라 뇌로 그리는 것이니, 자기 뇌가 없다는 것은 수치스러운 일이다. 하지만 그림으로 돌아가려면 바오로 교황을 거역해선 안 된다. 나는 불만스럽게 그림을 그리고 불만스러운 작품을 낳게 될 것이다.

바오로 3세는 1549년 11월 10일에 죽었다. 그는 죽기 직전에 미켈란젤로가 완성한 벽화를 보았다. 교황은 미켈란젤로가 자기를 그려 넣은 그림이 〈사도 바울로의 회심〉이 아니라는 것을 눈치챘을까? 화가가 하늘에서 쏟아지는 신성한 빛에 놀란 군중 속에 자신을 나타내지 않은 것에 당황하거나 심기가 상했을까? 한 가지 분명한 점은 미켈란젤로가 사도 바울로가 아닌 베드로의 옆을 택했다는 사실이다.

1505년에 율리우스 2세의 부름을 받아 로마로 건너온 미켈란젤로는 1564년 2월 18일에 사망할 때까지 레오 10세, 하드리아누스 6세, 클레멘스 7세, 바오로 3세, 율리우스 3세, 마르첼로 2세, 바오로 4세, 비오 5세까지 여덟 명의 교황을 모셨다. 미켈란젤로는 피렌체 카르미네 성당 브랑카치 예배당에서 강단에 선 베드로 옆 마사초의 자화상을 기억하고 있었을

미켈란젤로, 〈성 베드로의 순교〉

1546-1560, 프레스코화, 로마, 파울리나 예배당

미켈란젤로는 그림의 왼쪽, 말을 탄 세 사람 사이에 파란 모자를 쓰고 있다.

까? 베드로가 못 박힌 십자가를 세우는 광경을 지켜보는 군중 속에 자기를 그려 넣음으로써 마사초에게 경의를 표하고 싶었던 걸까?

미켈란젤로는 그림의 왼쪽, 자신을 돌아보면서 손가락으로 베드로를 가리키는 백인대장 뒤에 수염을 기르고 파란 터번을 두른 모습으로 나타난다. 그는 마지막으로 추기경들을 바라보기 위해 고개를 든 베드로를 더 잘 보기 위해 고개를 살짝 숙이고 있다. 추기경들이 새 교황을 선출하기 위해 시스티나 성당으로 물러나기 전에 이 파울리나 예배당에 모여서 그들의 의무를 다시금 되새기기 때문이다. 베드로의 시선은 콘클라베[교황을 뽑는 전 세계 추기경들의 모임-역자]를 앞두고 보내는 경고로, 성령께서 새로운 교황에 대한 선택을 이끌어주시기를 바라는 마음이 담겨 있다. 베네딕토 16세는 2009년 예배당 재건 공사 이후에 이러한 설교를 했다.

[베드로와 바울로의] 두 얼굴은 마주 보고 있습니다. 베드로의 얼굴은 정확히 바울로의 얼굴로 향해 있고, 바울로는 누구를 보는지 모르지만 그의 안에 부활하신 그리스도의 빛이 있습니다. 베드로는 최후의 시련 속에서 바울로에게 참된 신앙을 주었던 그 빛을 찾는 듯 보입니다.

26. 순교자와 함께하다

돌에 맞다

야코부스 데 보라기네는 『황금 전설』에서 정확한 날짜를 언급한다. "스테파노는 예수 그리스도가 승천한 그해 8월 초, 셋째 날 아침에 돌에 맞아 죽었다." 『사도행전』은 그가 '평판이 좋고 성령과 지혜가 충만하여' 사도들에게 뽑힌 자라고 명시하며, "기도를 하고 안수按手를 했다"고 말한다. 프라 안젤리코가 베드로 앞에 무릎을 꿇고 교회의 첫 집사 중 하나로 임명받는 스테파노의 모습을 그리는 데 별다른 증거는 필요치 않았다.

120

한편 스테파노의 발언은 유대교 회당에 모여 있던 자들에게 공분을 불러일으켰다. "너희 조상들이 선지자들 중의 누구를 박해하지 아니하였느냐 의인이 오시리라 예고한 자들을 그들이 죽였고 이제 너희는 그 의인을 잡아 준 자요 살인한 자가 되나니."(『사도행전』 7장 52-53절) 사람들은 크게 소리를 지르며 귀를 막았다. 그리고 스테파노에게 달려들어 성 밖으로 끌어내고는 돌로 치기 시작했다. "그들이 돌로 스테파노를 치니 스테파노가 부르짖어 이르되 주 예수여 내 영혼을 받으시옵소서 하고 무릎을 꿇고 크게 불러 이르되 주여 이 죄를 그들에게 돌리지 마옵소서 이 말을 하고 자니라."(『사도행전』 7장 59-60절)

1625년에 스무 살이 채 되지 않은 렘브란트가 그린 것이 바로 이 순간이다. 렘브란트는 초대 교회의 순교자 스테파노 집사의 무릎을 돌로 내리치는 자의 겨드랑이 밑에 자기 얼굴을 그려 넣었다.[40] 역사를 그린다는 것은 가장 중요한 예술가 중 하나가 되는 확실한 방법이다. 역사화는 명성을 얻는 최단의 지름길이었고 역사화를 그릴 만한 실력은 초상화를 주문하는 사람들이 요구하는 보증이기도 했다.

보라기네는 스테파노가 그리스도께서 십자가에서 했던 말 "주님, 이 죄를 저들에게 지우지 마옵소서"를 외치고 "주님의 품에서 잠들었다"고 했다. "그는 잠들었으나 죽지 않았다. 스테파노는 이 사랑의 희생을 감수함으로써 부활 때에 다시 깨어날 희망을 품고 잠들었기 때문이다."

프라토의 산토 스테파노 대성당의 '카펠라 마조레' 제단 뒤에는 프라 필리포 리피의 그림이 있다. 그는 조력자들의 도움을 받아 1452년부터 1465년까지 스테파노의 생애를 그림으로 그렸다. "경건한 사람들이 스테파노를 장사하고 위하여 크게 울더라."(『사도행전』 8장 2절) 이 문장을 참조하여 예배당 왼쪽 벽에 그린 〈성 스테파노의 장례식〉[41]에는 성인의 유해를 둘러싼 무리 중 검은 옷을 입고 오른쪽 끝에 서서 예배당에 들어오는 신자들을 바라보는 화가가 있다.

렘브란트, 〈성 스테파노의 투석 형벌〉

1625, 목판에 유채, 89×123cm, 리옹 국립 미술관

렘브란트는 팔을 번쩍 든 사람의 겨드랑이 밑에 있다.

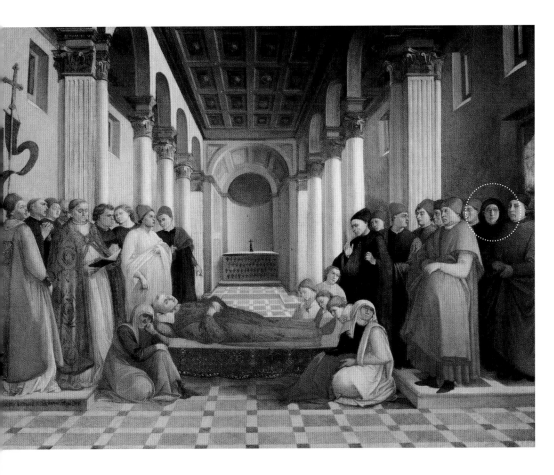

프라 필리포 리피, 〈성 스테파노의 장례식〉
목판에 유체, 프라토 시립 박물관

검은 옷을 입은 리피는 오른쪽 끝에 서서 관람자를 정면으로 응시한다.

콰트로첸토 후반기에 『사도행전』의 단 하나의 짧은 문장이 그림의 주제가 된 것은 놀랍지 않다. 그림을 보는 이들도 장례식의 배경이 포석과 천장과 기둥머리까지 엄격한 원근법으로 그려진 교회라는 사실에 동요하지 않는다. 무슨 명분으로 개연성을 따지겠는가? 신앙은 그런 것에는 관심이 없다.

화살에 맞다

한스 발둥 그린은 〈성 세바스티아노의 순교〉[42]를 그릴 때 고작 스무 살 남짓이었다. 그의 출생 연도가 1484년인지 1485년인지는 확실치 않고 (1484년 7월 28일에서 1485년 7월 27일 사이에 태어난 것은 확실하다), 출생 장소도 바덴뷔르템베르크 주의 슈베비슈그뮌트인지 알자스의 바이어스하임인지 확실치 않기 때문에 그가 어떻게 스트라스부르의 화실에서 그림을 접했는지 알 수가 없다. 그는 1503년에 알브레히트 뒤러의 뉘른베르크 작업실에 들어갔고, 1507년에 그곳에서 수련을 마치고 첫 의뢰를 받았다. 마그데부르크 대주교가 할레에 있는 마리아 막달레나 예배당 삼면 제단화를 그에게 주문한 것이다.

『황금 전설』에서 세바스티아노의 생애와 순교를 전하는 보라기네에 따르면, 그는 "프랑스 남부 나르본 출신으로 밀라노에 살았다." 디오클레티아누스 황제와 막시미아누스 황제가 그를 "총애하여" "친위대장으로 임명하고 늘 곁에 두었다." 얼마 뒤, 그리스도교도라는 사실이 발각되어 형을 선고받자 세바스티아노는 황제에게 말한다. "저는 당신을 위하여 예수 그리스도를 섬겼고 로마 제국의 존속을 위하여 하늘에 계신 하느님을 우러러보았습니다." 그러나 황제는 "그를 들판 한복판에 묶어 세워두고 궁수들에게 활을 쏘아 죽이라고 명했다."

세바스티아노를 그려온 당대 화가들이 그랬듯이 발둥 역시 이 순간을 화폭에 담았다. 첫 번째 이유는, 그 어떤 장면보다 시각적으로 볼 만하기 때문이다. 세바스티아노는 "고슴도치처럼 보일 만큼 온몸이 화살로

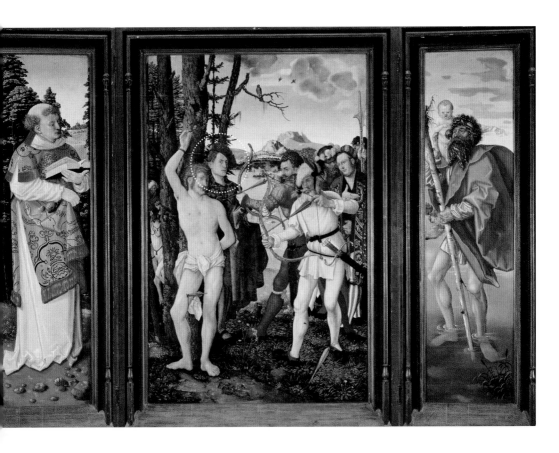

한스 발둥 그린, 〈성 세바스티아노의 순교〉
1507, 목판에 유채, 121.4×78.7cm, 뉘른베르크, 게르만 국립 박물관

발둥은 성 세바스티아노 뒤에 초록색 망토를 입고 서 있다.

뒤덮여서도" 숨이 붙어 있는 동안 황제가 그리스도인들에게 행한 수많은 악을 비판했다. 그는 죽을 때까지 채찍질을 당하고 그의 시신은 황제의 명에 따라 그리스도인들이 장례를 치르지 못하도록 시궁창에 버려졌다. 두 번째 이유는, 세바스티아노의 벌거벗은 몸이 콰트로첸토의 화가들이 되살려낸 안티노우스나 아폴론을 모델로 삼기 때문이다. 안토넬로 다 메시나가 그린 것처럼 나무에 매여 있거나, 피에트로 페루지노가 그린 것처럼 기둥에 매여 있는 성 세바스티아노의 육체는 교회가 신성시하는 아름다움을 드러내야만 했다.

오른쪽에서 두 궁수가 활시위를 당기고 있다. 화살 하나는 이미 세바스티아노의 허벅지를 꿰뚫었다. 고통을 느끼지 못하는 듯한 성인의 시선은 궁수들을 무시한 채 자기를 바라보는 관람자들에게로 향한다. 성인의 뒤에는 초록색 망토를 두르고 빨간색 모자를 쓴 남자가 서 있는데, 이 남자가 바로 화가 한스 발둥 그린이다. 그린…… 초록색을 즐겨 써서 프리슬란트어로 '초록'을 뜻하는 이 단어가 별칭이 되었다고 한다. 뒤러가 지어준 별칭 그뤼한스Grünhans와도 크게 다르지 않다. 다른 화가들의 그림과 비교했을 때 한스 발둥의 그림에 초록색이 많이 쓰였나? 확실치는 않다. 그가 처음 주문받은 작품에 초록색 망토를 입은 모습으로 등장했기 때문에 이런 별칭을 얻었을 수도 있다.

화가로서의 이력을 시작하는 작품에 자신을 그려 넣은 데는 의미가 없지 않을 것이다. 이 작품은 그가 왕족의 기대에 부응할 실력이 있음을 증명한다. 비록 1509년에야 스트라스부르에서 부르주아지의 권리를 취득했고, 1510년에야 '대가' 자격을 얻게 되지만 말이다.

칼에 베이다

에티오피아의 나다베르에서 마태오는 에기포스 왕의 죽은 아들을 살리는 기적을 일으켰다. 이에 왕과 왕비, 그의 백성이 모두 그리스도교로 개종했다. 얼마 지나지 않아 "왕의 딸 이피게니아가 하느님께 서원을 하고

마태오의 제자가 되어 200명이 넘는 처녀들을 이끌었다." 보라기네의 『황금 전설』136장은 왕위를 계승한 히르타코스가 이피게니아를 아내로 원했다고 전한다. 마태오는 선대 왕에게 그랬듯이 매주 일요일마다 히르타코스를 교회로 초청했다. 새 왕은 마태오가 이피게니아를 설득해 자신과 결혼시켜주리라 믿었지만, 오히려 이런 말을 들었다.

아시다시피 결혼은 서약에 충실할 때 좋은 것입니다. 만약 왕을 모시는 자가 감히 왕의 아내를 취한다면 그는 왕의 분노를 사고 죽음을 당해 마땅합니다. 그 이유는 결혼이 나쁜 일이어서가 아니라 주군의 아내를 훔쳐서 결혼 서약을 범했기 때문입니다. 왕이시여, 당신의 경우도 마찬가지입니다. 이피게니아는 이미 영원하신 왕과 결혼하여 신성한 베일로 구별된 몸인데 어찌 왕께서 자기보다 더 강한 자의 아내를 탐하고 그녀와 혼인을 맺으려 하십니까?

이 말을 듣고 화가 머리끝까지 난 왕은, 미사 전례가 끝난 후 형리를 보내어 두 팔을 하늘로 벌려 기도하던 마태오의 등을 칼로 찔러 죽였다. 마태오는 순교자로 축성되었다.

1599년에 산 루이지 데이 프란체시 성당 콘타렐리 예배당은 카라바조에게 그림 두 점을 주문했다. 1592년 3월 5일, 프란체스코 마리아 델 몬테 추기경이 몇 달 전 카라바조에게 인도받은 〈메두사〉를 교황 클레멘스 8세에게 보여준 것이 결정적 계기였을 것이다.

카라바조는 〈성 마태오의 순교〉[43]를 그릴 때 보라기네의 글에 얽매이지 않고 자유롭게 표현했다. 성직자의 옷을 입은 마태오는 바닥에 쓰러져 있다. 방금 미사를 마쳤기 때문에 제의를 갖춰 입은 모습이다. 그는 형리가 아니라 왕이 보낸 살인 청부업자에게 칼을 맞았다. 그림 왼쪽에 있는 자들은 마태오를 따랐던 자들일 텐데 오른쪽에서 비명을 지르는 소년과 마찬가지로 큰 충격을 받은 듯하다.

도망치는 소년 아래쪽으로 남자의 벌거벗은 등이 보이는데, 미켈란젤로가 시스티나 예배당 천장에 그린 이그누디ignudi 즉, 남성들의 누드와 다를 바 없다. 자신과 이름이 같은 미켈란젤로 부오나로티의 프레스코화가 던지는 도전에 미켈란젤로 메리시 다 카라바조가 응한 것일까? 그렇다면 두 발로 서 있는 살인자의 몸은 미켈란젤로가 시스티나 천장에 그린 아담의 비스듬히 누워 있는 육체를 모델로 삼지 않았을까? 하지만 카라바조는 그 몸을 전혀 다른 빛으로 그렸다.

교회는 트리엔트 공의회 이후 종교개혁이 채택한 성상 파괴를 받아들일 수 없었다. 1563년 12월 3일과 4일, 공의회의 25차 회기에서 '성인 숭배, 성상, 성유물에 대한 칙령'이 작성되었는데 그 내용은 다음과 같다.

우리는, 특히 교회는, 그리스도와 하느님의 어머니 성모 마리아와 그 외 여러 성인의 이미지를 간직하고 그에 합당한 공경을 바쳐야 한다. 과거 우상 숭배를 했던 이교도들처럼 그러한 이미지에 숭배를 정당화하는 미덕이나 신성이 깃들어 있다고 믿어서가 아니라, 이미지에 무엇을 청하거나 믿음을 두어야 한다고 생각해서가 아니라, 이미지가 누리는 영광이 원래 모델에게 돌아가게 하려 함이다. 또한 우리가 입 맞추고 우리 자신을 드러내며 머리를 조아리는 이미지들을 통해 그리스도께서 경배를 받으시고 성인들이 공경을 받으시게 하려 함이다.

(…) 그리스도가 베푸신 은혜와 선물을 만백성에게 가르칠 뿐 아니라, 성인들이 행한 하느님의 기적과 그들이 보여준 구원의 본보기를 신도들이 눈으로 보고 이해할 수 있게 하기 때문에 우리는 모든 성스러운 이미지에서 크나큰 결실을 거둘 수 있다. 이로써 신도들은 주님께 영광을 돌리고, 성인들을 본받는 삶을 살며, 주님을 사랑하고 공경하며 신앙을 갈고닦을 수 있다.

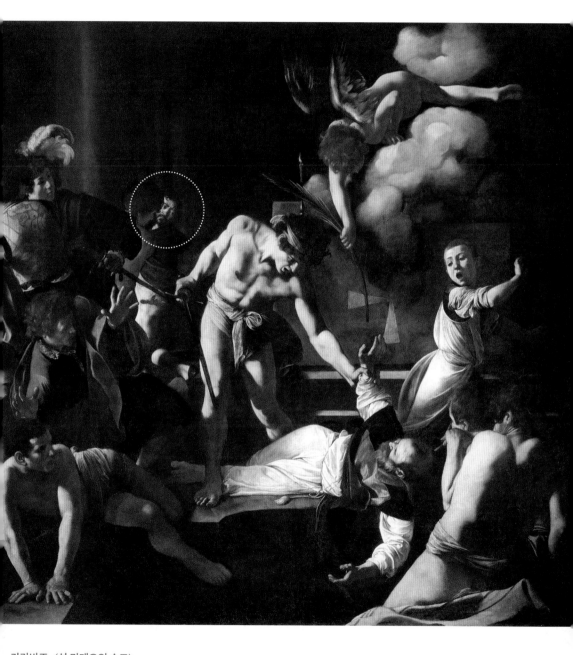

카라바조, 〈성 마태오의 순교〉

1599-1610, 캔버스에 유채, 323×343cm, 로마, 산 루이지 데이 프란체시 성당 콘타렐리 예배당

카라바조는 마태오를 죽이는 자의 왼편에 빛을 받고 서 있는 검은 머리와 검은 수염의 사내다.

종교개혁으로 신앙이 흔들렸을 수도 있는 신도의 의심을 해소하는 수단이라면 뭐든 좋다. 그들의 마음을 사로잡고 황홀에 빠뜨려 단 하나의 참된 교회이기를 소망하는 로마 가톨릭으로 끌어당겨야 한다. "내가 세상의 빛이로다"(『요한의 복음서』 9장 5절)라고 말씀하시는 그리스도의 빛이 기적의 극장을 밝힌다. 제단 위에는 머리띠로 동여맨 살인자의 곱슬머리 너머로 촛대 하나가 보인다. 빛의 쉼표 같은 불꽃 하나가 아무것도 비추지 않은 채 어둠 속에 떠 있다. 카라바조는 빛이 어둠을 만나면 더욱 강렬해진다는 사실을 처음으로 이해한 사람 중 하나였다.

마태오를 살해한 반라의 사내는 한 손으로 천사가 내미는 순교의 종려잎을 향해 뻗은 사도의 손을 붙잡고, 다른 손에는 사도를 내리칠 검을 쥐고 있다. 살인자의 왼편으로 어둠 속에서 빛을 받고 있는 얼굴 하나가 보인다. 검은 수염을 기른 검은 머리의 사내가 바로 카라바조다. 그의 몸 앞에 살인자의 행동을 막으려는 듯한 손이 보인다. 그는 자신이 바라는 구원의 빛을 받는 듯하다.

단검에 찔리다

1555년 5월 23일에 즉위한 교황 바오로 4세를 설득하여 〈최후의 심판〉[44]을 폐기하는 일은 쉽지 않았을 것이다. 클레멘스 7세가 미켈란젤로에게 주문한 이 프레스코화가 완성된 때는 1541년, 즉 바오로 3세 치세였다. 바오로 4세는 벽화가 완성되기 전부터 그림을 보러 왔는데, 그때마다 교황 의전과 비아지오 다 체세나가 동행했다. 체세나는 미켈란젤로의 나체화에 펄쩍 뛰며 이런 그림은 성스러운 장소보다 공중목욕탕이나 선술집에 더 어울릴 거라고 혹평했다. 이에 미켈란젤로는 그림으로 복수를 시도했다. 비아지오 다 체세나를 뱀에 휘감겨 성기를 물어뜯기는 미노스 왕의 모습으로 그린 것이다.

여기에는 진위를 알 수 없는 또 다른 일화가 전해진다. 체세나가 자기 초상을 알아보고 놀라서는 교황에게 이 모욕을 철회할 수 있도록 도와

달라고 청했는데 교황은 이렇게 대답했다나. "그대가 있는 곳에 대해서는 나도 어찌할 수가 없소." 만약 바오로 4세가 이 벽화를 폐기했더라면 1544년에 사망한 비아지오의 사후 복수가 되었을 것이다.

미켈란젤로의 임종을 지킨 충실한 제자 다니엘 다 볼테라는 스승의 유지를 받들어 신성모독 아니면 외설이라는 평을 듣는 이 나체들의 주요 부분을 교묘하게 가리는 천조각을 덧그리면서 슬픔을 느끼지 않을 수 없었을 것이다. 그러나 성스러운 위선에 참여하는 작업도 가장 중요한 본질은 바꾸지 못했다.

그리스도를 바라보는 바르톨로메오는 허벅지에서 사타구니로 흘러내리는 검은 천 외에 아무것도 바뀌지 않았다. 피에트로 아레티노의 이목구비 그대로다. 이 초상은 아레티노가 1545년 11월에 미켈란젤로에게 썼던 편지에 대한 복수이기도 하다. "〈최후의 심판〉을 위한 밑그림을 보면서 나는 마침내 라파엘로의 우아함을, 그 창의성의 사랑스러운 아름다움을 이해하게 되었소." 미켈란젤로에게 이러한 비교는 참을 수 없는 모욕이었다. 더욱이 화가 자신이 1533년에 이런 편지를 썼으니 더욱 참을 수 없었을 것이다. "저와 율리우스 2세 간의 불화가 생긴 이유는 브라만테와 라파엘로가 저를 점점 시기했기 때문입니다. 교황의 무덤 공사가 생전에 계속될 수 없었던 이유도 그 때문이었습니다. 그들은 제가 망하기를 원했는데, 그럴 만합니다. 라파엘로가 예술에 대해 아는 것은 전부 저를 통해 배운 것일테니까요." 그러나 아레티노의 편지는 다음과 같은 비난으로 이어진다.

그래서 놀라운 명성의 미켈란젤로, 신중하기로 유명한 미켈란젤로, 모두가 우러러보는 미켈란젤로는 종교에 대한 불신과 완벽한 회화의 본보기를 세상에 제시하려 했는가? 그대는 신과 같은 본성을 지녀 감히 인간들의 무리에 속하지도 않는가? 어찌 감히 하느님의 가장 큰 성전, 예수의 첫 번째 제단, 세상에서 가장 존귀한 예배당에서 그런 짓을 하

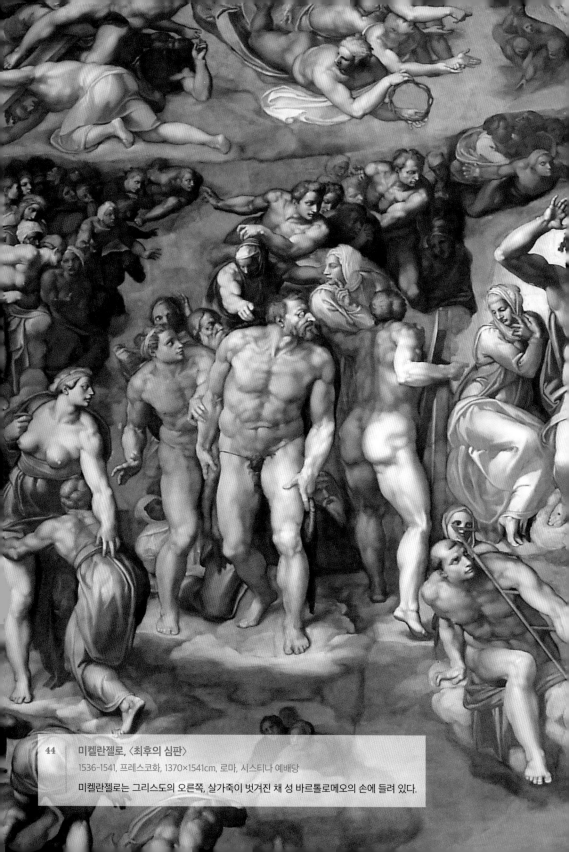

44 미켈란젤로, 〈최후의 심판〉
1536-1541, 프레스코화, 1370×1541cm, 로마, 시스티나 예배당

미켈란젤로는 그리스도의 오른쪽, 살가죽이 벗겨진 채 성 바르톨로메오의 손에 들려 있다.

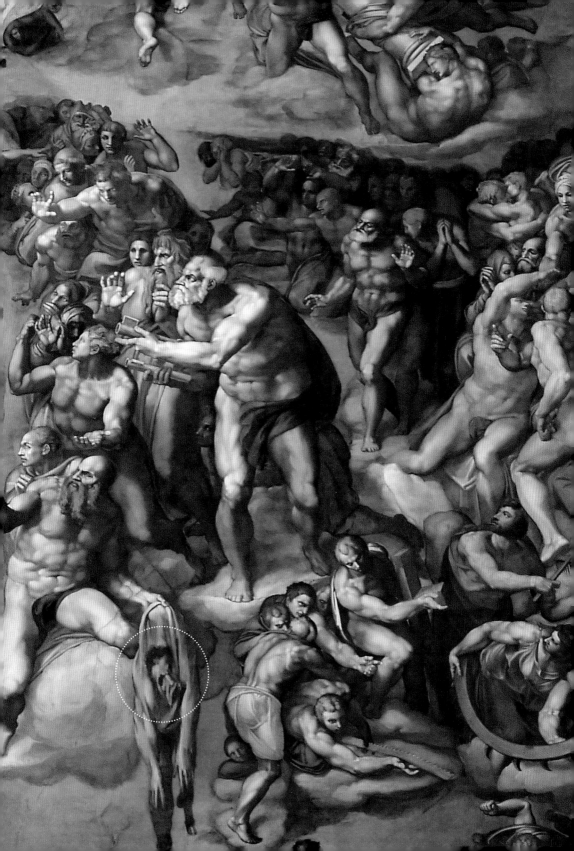

는가? 교회의 높으신 추기경들, 존경받는 성직자들, 그리스도의 대리인이 가톨릭 전례와 수도회와 거룩한 말씀 속에서 그리스도의 몸, 곧 그분의 거룩한 살과 피를 고백하고 관조하고 우러르는 곳에서 어떻게 그럴 수 있는가?

그대는 천사와 성인을 벌거벗겨 인간적인 염치도, 하늘의 장식도 없는 모습으로 그렸소. (…) 그러한 그림으로 이웃의 신심을 깎아내리려 했다면 그대의 악은 차라리 작을 것이오. (…) 그대는 지옥 불에 타는 죄인과 햇살 속의 복자를 한데 그리면서 수치스러운 것들의 이름을 우리의 기억에 일깨우고 말았소.

성 바르톨로메오는 오른손에 든 칼로 순교자의 살가죽을 벗긴 다음 왼손에 쥐고 있다. 그런데 순교자의 얼굴을 자세히 들여다보니 다름 아닌 미켈란젤로다. 브라만테와 라파엘로의 편에 선 피에트로 아레티노가 미켈란젤로의 '가죽을 벗겨' 들고 있는 셈이다. 어떤 사람들은 이러한 설명이 너무 진부하고 경박해서 신과 같은 미켈란젤로에게는 어울리지 않는다고 주장한다. 그보다는 미켈란젤로가 시달렸던 신비주의 발작 때문에 이런 그림을 그렸다고 주장하는 이들도 있다. 두 사람 사이에 풀어야 할 감정이 있었다고 해서 미켈란젤로가 아레티노의 소네트 가운데 이 삼행시를 기도처럼 중얼거리곤 했다는 사실이 신빙성이 없는 것은 아니다.

　세상의 좋은 것들로써 내가
　연마하고 드높였던 아름다움을 증오하게 해 주시오.
　죽기 전에 영생을 얻을 수 있도록.

도끼에 찍히다
프랑스 대혁명 당시 이 그림은 파리 그랑 조귀스탱 수녀원에 있었다. 어

쩌다 이 그림이 그곳에 가게 되었을까? 그림을 주문한 사람은 누구일까? 이러한 의문들은 쉽게 풀리지 않는다. 화가에 대해 알아보자면, 아드리앙 사케스페에 대한 정보는 거의 남아 있지 않다. 교구 대장에 기록된 바, 그는 노르망디 코드베크에서 태어나 1629년 1월 17일에 세례를 받았다. 또한 오를레앙 공의 1653년 11월 15일 자 편지로 그가 이듬해 루앙에서 '대가' 자격을 얻었음을 알 수 있다.

1659년에 그는 자신의 수호성인 〈하드리아누스의 순교〉[45]를 완성했다. 이 성인은 예술작품에 잘 등장하지 않는다. 보라기네의 『황금 전설』에 따르면 285년에 부제(카이사르)가 되고 이듬해에 정제(아우구스투스)가 된 마르쿠스 아우렐리우스 막시미아누스 헤르쿨리우스, 즉 막시미아누스 황제는 니코메디아에서 우상에게 제물을 바치기를 거부하는 그리스도인들을 잡아들이라는 명을 내렸다. 그리하여 서른세 명의 신자가 황제 앞에 끌려왔는데 위협에도 눈 하나 깜짝하지 않고 황제의 명령을 우습게 여겼다. 화가 난 막시미아누스는 "힘줄이 다 드러날 정도로" 채찍으로 칠 것을 명했고, 그 후에는 돌로 그들의 입을 쳐 으깼다.

당시 황제의 군대 장교였던 스물여덟 살의 하드리아누스는 그들의 용기에 감복하여 그토록 모진 고문을 견디면서까지 바라는 것이 무엇이냐고 물었다. 그는 신자들의 대답을 듣고 이렇게 고백했다. "저도 그중에 있기를 바라옵니다, 저도 그리스도인입니다." 하드리아누스는 즉시 옥에 갇혔다. 보라기네가 전하는 바, 그의 아내 나탈리아는 "기뻐하며 옥사로 달려가 남편과 다른 죄수들의 사슬에 입을 맞추었다. 그녀 역시 그리스도인이었지만 박해 때문에 공개적으로 드러내지 않았던 것이다." 하드리아누스의 기나긴 순교는 황제의 채찍질로 시작되었다. 그는 사슬에 묶여 다시 감옥에 들어갔다. 마침내, 막시미아누스가 커다란 모루를 가져오게 하고 "그 위에서 순교자들의 허벅지를 절단해 죽였다. 나탈리아는 다른 사람들이 형벌 받는 것을 보고 남편이 배교를 할까 봐 형리에게 자기 남편을 제일 먼저 죽여달라 청하였다."

아드리앵 사케스페,
〈하드리아누스의 순교〉
1659, 캔버스에 유채,
217×121cm, 루앙 국립
미술관

사케스페는 그림 전면에서
관람자를 돌아보고 있다.

그림에 담긴 것은 바로 이 순간이다. 나탈리아는 하드리아누스의 발치에 무릎을 꿇고 남편의 왼발을 잡고 있다. 하드리아누스는 하늘에서 내려오는 아기 천사들을 평온하게 바라본다. 한 천사는 순교자의 종려잎을 들었고 또 다른 천사는 이미 후광이 드리운 순교자의 머리에 씌울 면류관을 들었다. 힘이 들어가 있는 다리 위에서 형리는 도끼를 쳐들고, 형벌을 결정한 황제는 얼굴을 돌린다.

그림 전면의 아드리앵 사케스페는 연극 무대에 서 있는 듯하다. 그림을 보는 사람들 쪽을 돌아보며 무대에서 펼쳐지는 비열한 광경을 보라고 하는 것 같다. 그의 표현은 완곡하다. 보라기네는 "내장이 몸 밖으로 튀어나올 정도로" 격렬한 채찍질이었다고 말하는데 그림 속 성인의 몸에는 피 한 방울, 상처 하나 보이지 않는다. 황제의 사악함은 어디에도 드러나지 않는다. 하드리아누스의 창백한 몸은 손상을 입지 않았다. 화가가 내민 손 바로 위, 순교자가 앉아 있는 네모진 돌에는 이렇게 쓰여 있다. "ADRIANUS SACQUESPEE INVEN ET PINXIT 1659(아드리앵 사케스페가 구상하고 그리다 1659)." 화가가 선 자리 바로 앞단에는 하드리아누스가 장교였을 때 착용했던 것으로 짐작되는 무기들이 놓여 있고 돌에는 이런 글자가 새겨져 있다. "CERTAMEN FORTE DEDIT ILLI UT VINCERET(격렬한 싸움이 벌어졌을 때 그에게 승리를 주었다)." 순교자가 싸움에서 승리했다는 증거다. 여기서의 승리는 단지 신앙의 승리일까?

그림이 그려진 1659년은 사케스페가 아직 '화가 직인 감독'으로 선출되기 전이며, 그는 1660년에야 이 직함을 가질 수 있었다. 그가 서른 살 때 루앙에서 무명화가는 아니었다면 다른 화가들과 경쟁을 해야 하지 않았을까? 그는 이 그림을 루앙에서 주문받았을까? 누구에게, 어떤 연유로? 아니면, 화가가 스스로 이 그림을 그리기로 결정했을까? 파리와 궁정에서 멀지언정 수호성인과 오를레앙 공의 보호 아래, 그의 재능은 궁정에서 선택받은 자크 스텔라나 로랑 드 라 이르 같은 화가들에게 뒤지지 않는다는 것을 증명하려고? 모두 검증할 수 없는 가설일 뿐이다.

27. 성인들이 선보인 기적 이야기

성 베네딕투스의 기적

바사리는 조반니 안토니오 데 베르첼리의 생애를 이야기하면서 그의 성품부터 짚고 넘어간다.

그의 생활 태도는 한마디로 방탕하고 파렴치했으며 어린 소년이나 젊은이들과 어울리며 그들을 지나치게 좋아했으므로 소도마Sodoma라는 별명을 얻었다. 그러나 이를 부끄러워하기는커녕 재미있어하고 시와 절을 만들어 류트 연주에 맞춰 노래까지 불렀다. 또한 오소리, 곰, 다람쥐, 원숭이 등 기이한 동물들을 집에 모아놓고 즐겼다.

그 동물들은 소도마의 의지와 기분에 휘둘려 1313년경에 세워진 몬테 올리베토 마조레 수도원 벽화에 자리하게 된다. 굉장히 드물고 독특한 익살이자 무시할 수 없을 만큼 불편한 장면으로…… 바사리의 상세한 설명이 필요한 지점이다.

롬바르디아 사람 도메니코 다 레치오 신부가 몬테 올리베토 수도원 원장으로 부임하자 소도마는 시에나에서 15마일 거리의 수도회 본당 몬테 올리베토 디 키우수리에 가서 그를 방문하고 루카 시뇨렐리 데 코르토네가 일부 그려놓은 성 베네딕투스의 생애 장면을 완성하도록 설득했다.

특히 593-594년경 사망하고 30여 년이 지난 후 황제 그레고리우스 1세가 그의 경건한 삶을 전했기 때문에, 성 베네딕투스의 첫 번째 기적을 그림에서 보여주지 않는다는 것은 안 될 말이었다. 그레고리우스 1세는

열의를 다하여 이렇게 이야기한다.

그는 어려서부터 지혜가 깊은 까닭에 노인과도 같은 마음을 품었다. 누르시아의 명망 높은 가문에서 태어났고 수사학 공부를 위해 로마로 상경했다. 하지만 그는 로마의 타락한 분위기에 빠질 위험이 있음을 깨닫고 공부를 중단한 채 성스러운 삶의 방식을 추구하기 시작했다. 그래서 은둔하며 지혜로운 무지와 현명한 무식에 만족하였다. (…) 학업을 중단하고 사막으로 가기로 결심하였는데 그의 유모만 따라갔다. 그들은 에피데라는 곳에 도착했고 그곳에서 명망 높은 사람 몇몇이 자애를 베풀어 두 사람은 산 피에트로 교회에서 유숙하게 되었다. 유모가 밀가루를 거르려고 체를 하나 빌려왔는데 안타깝게도 체가 바닥에 떨어져 완전히 두 동강 나고 말았다! 유모는 부서진 체를 보고 뜨거운 눈물을 흘리며 울었다. 그때 경건하고 신실한 아이 베네딕투스가 눈물 흘리는 유모를 보고 측은한 마음이 들어 부서진 체 조각을 가져와서는 자기도 눈물을 흘리며 기도를 하기 시작했다. 기도가 끝나고 고개를 들어보니 체가 완벽하게 원상 복귀되었으며 부서졌던 흔적조차 찾을 수 없었다. 그래서 베네딕투스는 당장 유모를 따뜻하게 위로하고 체를 돌려주었다.

소도마가 자화상을 그려 넣기로 결심한 그림은 바로 이 베네딕투스의 첫 번째 기적 장면이다.[46] 유모는 부서진 체와 흩어진 곡식을 내려다보고 있고, 소도마는 그림의 중앙 그로테스크하게 장식된 기둥 옆에 서 있다. 암탉과 수탉은 땅에 떨어진 곡식을 쪼아먹고, 젊은 성인은 두 손을 모아 하늘을 쳐다본다. 화가는 흰 장갑을 낀 손으로 어떤 무리를 가리키는데, 아마 그레고리우스 1세가 에피데에서 "명망 높은 사람들"로 칭했던 무리일 것이다. 화가가 벽화의 중심 주제를 등지고 이러한 몸짓을 하고 있다는 점도 수도사들의 눈에는 기행으로 보였을 것이다.

소도마, 〈체의 기적〉

1505-1508, 프레스코화, 몬테
올리베토 마조레 수도원

소도마는 그림 중앙에 흰
장갑을 끼고 서 있다.

그가 작업을 하는 동안 벌였던 기행을 수도사들은 재미있어했고, 덕분에 그는 새로운 별명을 얻었다. 마타초Mattaccio, 머리가 약간 돈 사람이라는 뜻의 애칭이다. 바사리는 이렇게 전한다.

마타초가 이 그림을 그릴 때 밀라노 출신의 귀족 한 사람이 수도원에 입회했다. 그는 당시의 유행대로 검은 장식이 달린 황색 망토를 걸치고 있었는데, 그가 성직자의 옷을 입게 되자 수도원장이 그 망토를 소도마에게 주었다. 소도마는 그 옷을 입고 거울을 보면서 성 베네딕투스가 망가진 체를 고치는 기적 장면에 자신의 초상을 집어넣었다. 그리고 자신의 발치에 까마귀, 오소리, 그 외의 동물들을 그려 넣었다.

성 마르코의 기적

빠른 작업 속도에 대한 우려에도 불구하고, 스쿠올라 그란데 디 산 로코가 선택한 화가는 바로 야코포 로부스티였다. 그는 염색공의 아들이었기 때문에 금세 틴토레토라는 별칭으로 널리 알려졌다. 스쿠올라의 수호성인은 성 로코였지만 그 도시 베네치아의 수호성인 성 마르코에게도 경의를 표해야 했다.

보라기네의 『황금 전설』에도 성 마르코의 기적 이야기가 하나 전해진다. 어느 '프로방스 귀족의 노예'가 주인의 허락 없이 성 마르코의 유물에 기도를 올리러 베네치아로 순례를 떠났다. 이에 주인은 엄벌을 내려,

(…) 그의 눈알을 뽑으라고 명했다. 포악한 주인의 뜻을 받든 무자비한 사내들은 주님의 종을 바닥에 내동댕이치고 그의 눈알을 뽑으려고 송곳을 들고 왔다. 노예는 성 마르코의 이름을 울부짖었다. 사내들은 온 힘을 다했으나 송곳이 저절로 구부러지고 부러지니 소용없었다. 이번에는 주인이 노예의 다리를 부러뜨리고 도끼로 발을 잘라내라고 명하자 단단한 철이 납처럼 물렁물렁해졌다. 주인은 망치로 노예의 얼굴을

치고 치아를 부숴버리라고 명했다. 그러나 하느님의 권능으로 망치도 그 힘을 잃고 말았다.

주인이 노예에게 가하는 고문을 묘사하는 것이 서른 살의 틴토레토가 천착한 주제였다. 〈노예를 해방하는 성 마르코의 기적〉[47]은 많은 이의 반감을 샀다. 한편 피에트로 아레티노의 음란한 소네트, 풍자, 비방은 베네치아를 피난처로 삼을 수밖에 없었고, 실제로 베네치아는 1528년 교황의 공소로부터 그를 보호했다. 아레티노는 1548년 4월 틴토레토에게 이렇게 썼다.

여론의 찬사는 내가 스쿠올라 데 산 마르코의 대형 그림에 대해 당신에게 피력했던 의견을 확고히 해주었습니다. 내 판단이 옳았다는 것도 기쁘고 당신의 예술이 그 이상으로 빼어나다는 사실이 기쁩니다.

그는 틴토레토의 작품이 "그림보다 현실 같은 느낌을 준다"고 인정했다. 그렇지만 "신과 같은 아레티노"라는 양반이 따끔한 충고 한 번 내리지 않고 편지를 마무리할쏘냐.

그렇다고 교만해서는 안 됩니다. 그랬다가는 더욱 완벽한 단계로 올라가기를 거부하는 것밖에 되지 않아요. 신속한 작업 속도를 끈기 있는 구현으로 이끌어간다면 당신의 명성은 더욱 높아질 것입니다. 세월이 차츰 도와줄 거예요. 사실, 나이를 먹는 것만으로도 젊은 날의 성급함이나 거침없는 기세가 누그러지는 효과가 있지요.

1852년에 2년간의 여행을 마치고 돌아온 테오필 고티에는 『이탈리아*Italia*』를 발표한다. 이 책은 틴토레토의 그림에 더없이 잘 들어맞는 설명을 제공한다.

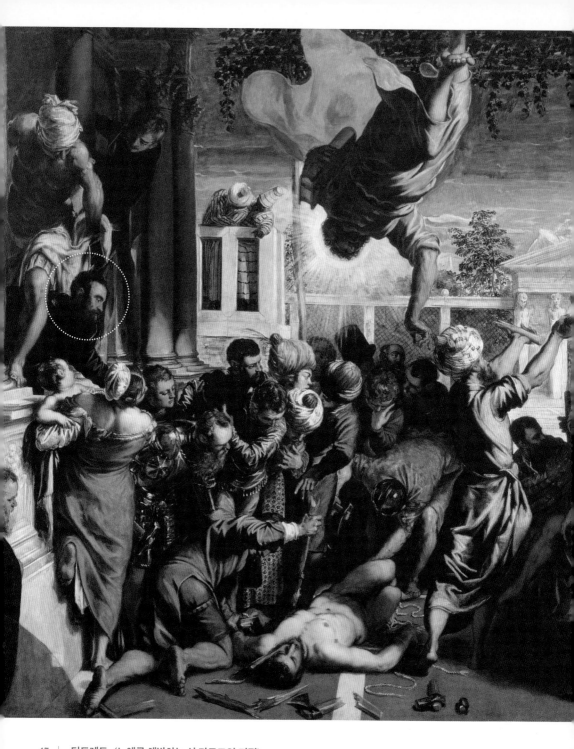

틴토레토, 〈노예를 해방하는 성 마르코의 기적〉

1547-1548, 캔버스에 유채, 415×541cm, 베네치아, 아카데미아 갤러리

틴토레토는 왼쪽 가장자리, 아기를 안고 있는 여성 위쪽에 수염이 덥수룩하고 검은 옷을 입은 모습으로 나타난다.

호기심 많은 이들이 서로를 보고 놀라 속닥거린다. 높이 앉아 있는 심판관은 어째서 자기 명이 이행되지 않는지 궁금해하며 고개를 쭉 빼고 있다. 비견할 데 없는 일필휘지로 그려진 성 마르코는 하늘에서 거의 수직으로 내려오고 있다. 주위에는 구름도, 날개도, 케루빔도, 성인들을 그릴 때 허공에 으레 그려 넣는 그 무엇도 없다. 그는 자기를 믿는 자를 구하러 왔다. 몸집이 유독 크고 운동선수처럼 근육이 잘 잡힌 원기 왕성한 이 인물은 새총으로 쏜 돌멩이처럼 허공을 가르고 독특한 효과를 자아낸다. 힘차게 단번에 솟아난 데생 덕분에 성인은 '시선에 고정되어 있고 떨어지지 않는다.' 솜씨가 정말로 대단하다. 그림의 색조가 급격하게 고조되어 명암이 두드러지고, 확실한 지방색, 요란하고 기복이 심한 붓놀림을 보자면 카라바조와 야성적인 스페인 화가들조차 다소 감상적으로 느껴질 지경이다. 이 그림은 그러한 야만성에도 불구하고 부수 장치를 통하여 베네치아 화파 특유의 화려하고 풍성한 건축적 측면을 간직하고 있다.

그림의 리듬처럼 혈기가 넘치는 이 글에는 부족한 것이 하나 있다. 바로 틴토레토의 자화상을 전혀 언급하지 않았다는 점이다. 그림의 왼쪽, 기둥에 올라가 있는 남자의 다리 뒤로 수염이 덥수룩한 검은 옷의 사내가 상체를 내밀고 있다. 바닥에 쓰러져 있는 노예 쪽으로 내민 손은 아기를 안은 여인에게 가려 보이지 않는다.

누가 알겠는가? 어쩌면 베네치아 사람답게 성 마르코의 보호로 자신이 무사하리라는 확신을 나타낸 것인지…… 이 모든 것들이 검증 불가능한 가설일 뿐이지만 말이다.

성 스테파노와 성 아우구스티누스의 기적

약 2세기 후 오르가스 영주 곤살로 루이 데 톨레도는 그의 기부 덕분에 재건될 수 있었던 산토 토메 성당에 묻혔다. 그런데 톨레도의 장례식에 성 스테파노와 성 아우구스티누스가 하늘에서 내려와 친히 고인의 시신을 관에 안치했다는 이야기가 전해 내려온다.

1586년 3월 15일, 엘 그레코는 산토 토메 성당 주임사제이자 톨레도 시장을 지낸 안드레스 누녜스에게 작품 의뢰를 받았다. 사제는 톨레도의 장례식에 참석한 성직자들과 조문객 옆에 두 성인이 반드시 그려져야 한다고 말했다. 또한 그 무리 위로 "영광 속에 열린 하늘"이 그림으로 표현되어야 한다고도 했다.

엘 그레코는 모든 요구사항을 완벽하게 준수했다. 〈오르가스 백작의 장례식〉[48]에서는 두 성인이 톨레도의 시신을 들고 있다. 성모 발치에 있는 천사가 창백한 빛 무리로 표현된 그의 영혼을 안고 그리스도에게로 나아간다. 시신을 안고 있는 두 성인을 혼동하지 않도록 오른쪽 성인에게는 주교관을 씌웠는데, 바로 그가 히포 주교를 지낸 성 아우구스티누스다. 맞은편 수염 없는 젊은 성인은 성 스테파노다. 금빛 자수가 놓인 상제의 하단에 성 스테파노의 목숨을 앗아간 투석형 장면이 그려져 있다. 엘 그레코가 안드레스 누녜스에게 경의를 표하는 뜻에서 두 손을 펴고 하늘을 바라보는 사제나 그 옆에서 책을 펼쳐 든 사제를 그의 얼굴로 그렸는지는 알 수 없다.

흰옷 입은 사제가 바라보는 하늘에는 그리스도를 중심으로 복자, 성인, 예언자가 모여 있고, 그들의 앞쪽에 성모가 있다. 성모 바로 뒤에는 그리스도에게 두 개의 열쇠를 받은 베드로가 있고, 아래쪽에는 하프를 켜는 다윗 왕과 자기 목을 자른 칼을 든 바울로가 있다. 성모의 맞은편에서 그리스도에게로 몸을 돌리고 있는 인물은 세례자 요한이다. 그는 톨레도의 영혼이 그리스도에게 임할 수 있도록 중재하는 역할을 한다.

지상에는 수도승 한 명이 두건을 둘러쓰고 고개를 숙인 채 기도를 한

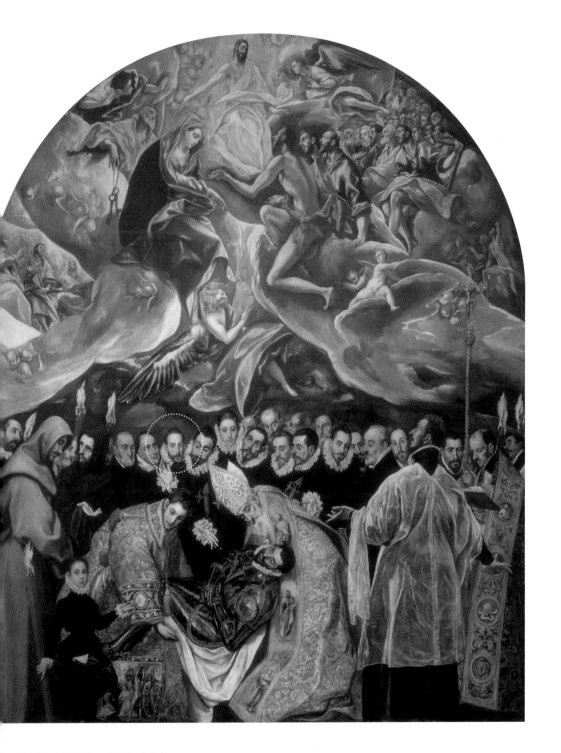

엘 그레코, 〈오르가스 백작의 장례식〉

1588, 캔버스에 유채, 480×360cm, 톨레도, 산토 토메 성당

엘 그레코는 그림 중앙에 검은 옷을 입은 무리 중 한 명으로, 손을 들고 관람자를 바라보고 있다.

다. 다른 수도승은 그에게 어서 눈을 뜨고 이 믿을 수 없는 광경을 보라고 말하는 듯하다. 그 앞에 한 아이가 관람자를 마주 보고 있다. 아이의 왼손은 손바닥을 편 채 긴장되어 있고, 성 스테파노는 자신과 성 아우구스티누스에게 모두의 시선을 집중시키고 싶은 듯 아이를 돌아본다. 이 아이는 엘 그레코의 아들 호르헤 마누엘 테오토코풀리다. 주머니에서 삐져나온 손수건에는 아이의 출생 연도 1578이 새겨져 있다.

엘 그레코가 1588년에 그림을 완성했을 당시 이 아이는 열 살이었다. 아이의 오른손에는 횃불이 들려 있다. 그림 왼쪽에 세 개, 오른쪽에 두 개 더 있는 횃불은 어둠 속에서 하늘을 향해 타오른다. 횃불들은 엘 그레코가 임의로 배치한 빛을 더욱 두드러지게 한다. 횃불은 기적의 증인들을 비추는 것도 아니고, 하늘을 밝히는 것도 아니다. 그것이 그리스도의 몸을 밝히는 빛이 아닌 것처럼, 횃불은 성모가 앉아 있고 세례자 요한이 무릎을 꿇고 있는 구름을 비추지도 않는다.

그림 속의 빛은 엘 그레코가 1570년경에 그린 〈성전에서 환전상들을 추방하는 그리스도〉의 빛과 비교해볼 수 있다. 그는 그림 하단에 파르네세 가문을 통해 접했을 라파엘로와 줄리오 클로비오, 그리고 1566년 고향 크레타를 떠나 베네치아로 건너왔을 때 작업실에서 만난 티치아노와 미켈란젤로를 그렸다. 도메니코스 테오토코풀로스는 이탈리아에서 '일 그레코(그리스인)'라는 별명으로 불리었고, 이후 스페인으로 건너가면서 정관사 '일(il)'이 '엘(el)'이 된 것이다. 그의 아들이 〈오르가스 백작의 장례식〉에서 성 스테파노와 성 아우구스티누스가 백작의 시신을 안치하는 영광스러운 기적으로 관람자의 시선을 이끄는 역할을 한다면, 엘 그레코는 사람들이 자신을 알아볼 수 있도록 손을 들고 있다. 검은 옷을 입은 무리 모두 고개를 숙이고 있는 반면, 화가만 자기 작품을 감상하는 이들을 바라보고 있다.

28. 초자연적인 일

카르파초가 성녀 우르술라 이야기를 그리면서 참조한 것은 보라기네의 『황금 전설』중 '일만 천 명의 처녀'다. 이 이야기는 이렇게 시작한다.

> 우리에게 전해지는 일만 천 명의 처녀 수난 이야기는 이것이니, 브르타뉴에 노투스 혹은 마우르라고 하는 그리스도교 신앙이 깊은 왕이 있었는데 그가 딸을 낳고 이름을 우르술라라고 붙였다. 우르술라 왕녀는 행실에 위엄이 넘치고 지혜와 아름다움이 빼어나 그녀의 이름이 만방에 널리 퍼졌다. 그런데 여러 민족을 다스리는 권세 높은 잉글랜드 왕이 그녀의 소문을 듣고 자기 외아들과 혼사를 맺고자 했고, 마침 왕자도 그렇게 되기를 원했다. 그는 우르술라의 부친에게 사절단을 보내면서 일이 잘되면 후하게 상을 내릴 테지만 그렇지 않으면 가만 두지 않겠다고 엄포를 놓았다.

카르파초가 1490년에서 1496년까지 스쿠올라 산토르솔라를 위해서 그린 아홉 점의 그림 중 첫 번째가 바로 〈잉글랜드 대사들의 도착〉[49]이다. 보라기네는 우르술라의 이야기에서 잉글랜드 왕의 이름을 명시할 수 없었기에 도시명을 밝힌다. 우르술라가 교황을 만난 곳은 로마, 그리고 훈족에게 죽음을 당한 곳은 쾰른이다. 세레니시마('가장 평화로운 곳'이라는 뜻) 공국, 즉 베네치아는 한 번도 언급되지 않는다. 그렇다면 베네치아 사람인 카르파초가 손을 쓸 수밖에 없지 않은가?

그림에서 브르타뉴 왕이 잉글랜드 대사들을 맞이하는 외랑外廊은 베네치아의 운하와 접해 있다. 그리고 왼쪽 끝, 창살에 둘러싸인 호위대들의 바깥쪽으로 한 남자가 홀로 서 있다. 품이 넉넉한 붉은색 망토를 두르고 흰 손수건을 든 남성의 이름은 바사리의 『미술가 열전』에서 비토레 카

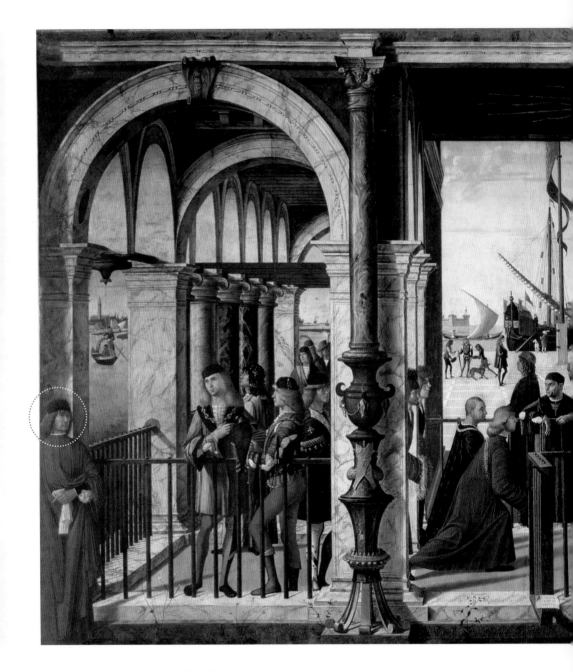

49 | 카르파초, 〈잉글랜드 대사들의 도착〉

1490-1495년경, 275×589cm, 베네치아, 아카데미아 갤러리

카르파초는 붉은 망토를 두르고 흰 손수건을 든 채 왼쪽 가장자리에 서 있다.

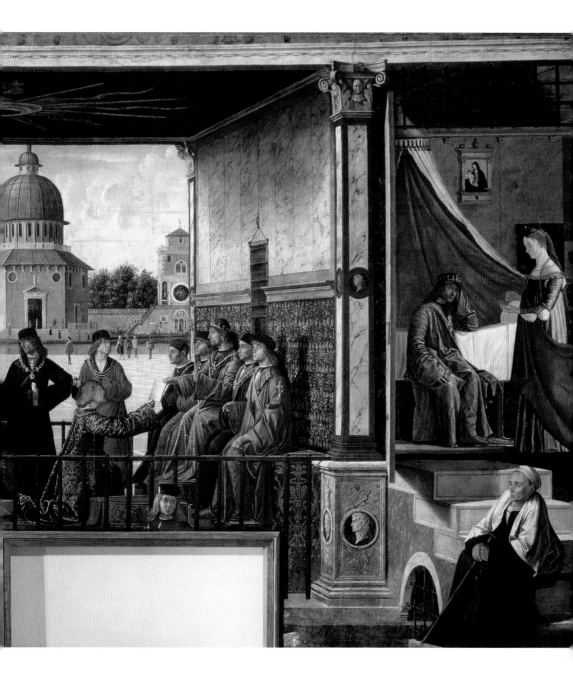

르파초로 소개된다. 창살 난간이 뚫려 있는 자리로 두 명의 대사가 왕 앞에 예를 표하는 모습이 보인다. 난간의 열린 문이 대리석에 그림자를 드리운 지점에는 서명을 위한 종이 한 장이 걸려 있다. OP. VICTORIS CARPATIO VENETI(비토레 카르파초의 작품).

그가 선택한 장소는 조반니 만수에티가 같은 해 〈캄포 산 리오 성십자가의 기적〉[50]에 구현한 장소와 동일하다. 1590년, 스쿠올라 그란데 디 산 조반니 에반젤리스타의 대수호자였던 자코모 데 메치는 『지극히 성스러운 십자가의 기적Miracoli della Croce Santissima』이라는 소책자를 펴낼 필요를 느낀다. 그 이유는 에반젤리스타에 걸린 만수에티 그림 속의 기적에 대해 모르는 사람들이 대대수였기 때문이다. 이후 베네치아 코레르 박물관 도서관에서 엄정한 연구 조사를 추진하여 이 기적이 1372-1380년경에 일어났으리라 추정할 수 있다.

캄포 산 리오 성십자가의 기적은 다른 기적들에 비해 시각적으로 덜 화려하다. 스쿠올라의 회원 한 사람이 사망하여 장례를 치르는데 성유물함으로 다가가던 장례 행렬이 갑자기 멈추었다. 성십자가가 "선술집과 추잡한 곳을 좋아하며" "문란하고 딱한 삶을 살았던" 자의 묘소까지 동행하기를 거부했기 때문이다. 메치는 장례 행렬을 되돌려 보낸 기적이 장례 당일에 일어났다고 주장한다. 성유물함은 교회 앞에 멈춰 서 있고 수도사들은 다리 역할을 하는 두툼한 널판 위에서 앞으로 나아가려고 헛되이 애쓰고 있다. 조반니 만수에티는 그림의 왼쪽 가장자리에서 이러한 광경을 지켜보고 있다. 그의 손에 들린 종이에는 젠틸레 벨리니에게 입은 은혜를 말하는 서명이 들어가 있다. 'OPUS/IOANNIS DE/MANSVETI/S VENETI/RECTESE/NTIENTIUM BELLI/NI DISC[I]P[V]LI'

준비 과정에서의 밑그림을 고려하지 않은 구도를 택했지만 스승에게 경의를 표하고 싶은 마음은 어쩔 수 없었나 보다. 그렇다면 검은 베레모로 손을 드는 동작이 스승에게 보내는 인사는 아닐까?

● Gabriele Matino, "Gentile Bellini, Giovanni Mansueti, 'Riconoscimento del miraco della reliquia della Croce al ponte di San Lio', chiarimen proposte", *Venezia Cinquece* n. 40, 2010

한스 멤링이 1479년에 제작한 삼면 제단화 〈성 카타리나의 신비한 결혼〉[51]의 덧문에는 기증자들의 초상이 나타난다. 왼쪽에는 안토니스 제거 형제와 자코브 드 케우닉 형제가, 오른쪽에는 아네스 드 카상부르 자매와 클라라 판 홀센 자매가 그려져 있다. 덧문이 열리면 주일 미사와 전례력에 따른 주요 의식 때에만 드러나는 성스러운 대화가 펼쳐진다. 대大 야고보와 사제 학자 성 안토니우스가 형제들을 인도하고, 자매들은 성녀 아네스와 성녀 클라라가 인도한다.

덧문의 한쪽 뒷면에는 형리가 검으로 벤 세례자 요한의 목을 쟁반에 받쳐 살로메에게 내미는 장면이 그려져 있다. 다른 쪽 뒷면에는 파트모스 섬의 성 요한이 묵시록을 쓰고 있다. 이들은 제단화 속에서 성모의 양쪽에 서 있는 성인들이기도 하다. 왼쪽에 서 있는 세례자 요한은 어린 양을 데리고 있는데, 그가 예수를 보고 했던 말 "보라, 하느님의 어린 양이다"에 대한 암시다. 오른쪽의 성 요한은 뱀 머리가 튀어나온 술잔을 들고 있다. 이것은 그가 마시게 되는 독배다. 외랑 안의 성모는 성인, 성녀, 천사에 둘러싸여 있지만 두 성인의 생애는 외랑 밖 풍경의 묘사로 암시된다. 멤링의 작품은 종종 '두 성 요한 제단화'로도 불리는데, 원래 이 작품이 브루게 성 요한 병원 교회에 걸렸던 작품이라는 점을 상기시킨다.

복음서 저자 성 요한의 오른쪽 앞에 앉아 책을 향해 눈을 내리깐 여성은 성녀 바르바라다. 그녀는 이 그림의 진짜 주제, 즉 알렉산드리아의 성녀 카타리나의 신비한 결혼에 관심이 없는 듯하다. 카타리나는 원래 뾰족한 못이 박힌 바퀴에 치여 죽어야 했으나 신께서 그 바퀴를 부숴버린 탓에 참수형을 당했다고 한다. 성녀 카타리나에 할애된 보라기네의 『황금 전설』 169장 첫 문장에서 그녀는 "코스타 왕의 딸로, 어려서부터 모든 학문과 교양을 쌓았다"고 설명된다. 열여덟 살 때 막센티우스 황제의 그리스도교 박해에 격분한 그녀는 감히 이렇게 말했다. "황제 폐하, 저는 존경하는 폐하께서 이교의 신들을 멀리하고 참되고 유일한 창조주를 알아보시기를 바라는 마음에 이렇게 인사드리러 왔습니다!" 이어 논쟁이 벌

조반니 만수에티,
〈캄포 산 리오 성십자가의 기적〉
1494년경, 318×458cm, 베네치아,
아카데미아 갤러리

만수에티는 왼쪽 가장자리에서 종이를
들고 서 있다.

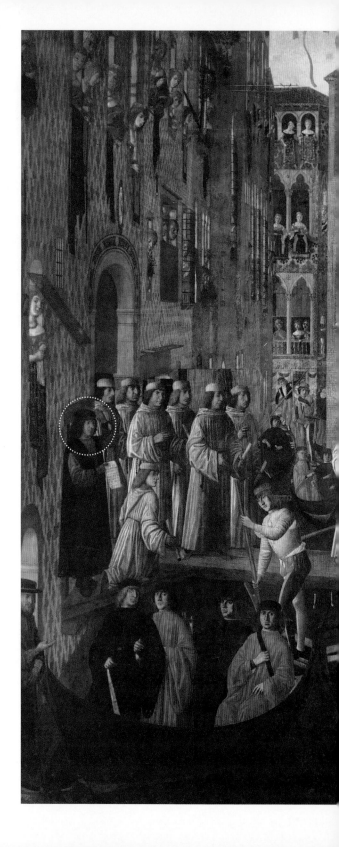

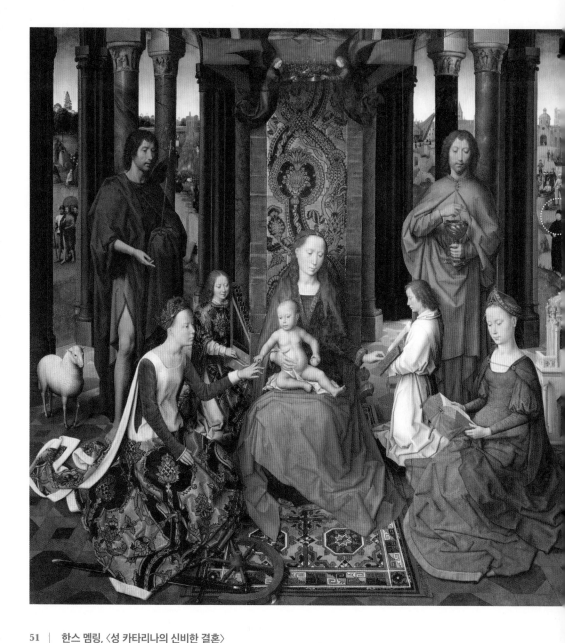

한스 멤링, 〈성 카타리나의 신비한 결혼〉

1479, 삼면 제단화 중 가운데, 패널에 유채, 173.6×173.3cm, 브루게, 멤링 미술관(구 성 요한 병원 교회)

멤링은 그림의 오른쪽 가장자리 성 바르바라 탑 위쪽에 검은 옷을 입은 인물이다.

어졌다. 카타리나의 학식에 놀란 막센티우스는 알렉산드리아에서 "박식하기로 이름난 자들 모두를" 불러들였다. 그러나 카타리나는 그들과 당당히 맞섰고, 변론가 중에서 "가장 해박한 자"조차 결국 황제에게 "저 여인 안에 신의 영이 들어가 말을 합니다"라고 고하였다. 크게 분노한 황제는 카타리나의 주장을 꺾지 못한 박사들을 전부 화형시켰다. 그녀의 미모에 놀라고 학식에 다시금 놀란 황제가 "고귀한 여인아, 너의 젊음을 불쌍히 여겨라. 내 너를 황후로 맞이할 것이다"라고 하자, 카타리나는 매몰차게 대꾸했다. "생각만으로도 죄가 되는 말은 하지 마십시오. 저는 이미 그리스도와 정혼한 몸입니다. 그분만이 저의 영광이요, 사랑이십니다. 고문으로든 애무로든 그분을 향한 제 마음을 돌릴 수는 없을 것입니다!" 카타리나는 위협에 굴하지 않고 이렇게 덧붙였다. "어떤 고문도 저에게 내리기를 주저하지 마십시오. 저를 위해 살과 피를 내어주신 예수님께 저 또한 살과 피를 내어드리고 싶은 마음이 간절하니까요. 오직 그분만이 저의 하느님, 저의 주인, 저의 남편, 저의 연인이십니다!" 그림 속에서 아기 예수는 성녀 카타리나의 약지에 반지를 끼워주고 있다.

그렇다면 브루게 성 요한 병원 교회에 놓일 제단화가 천사들이 시나이 산에 묻어주었다는 성녀 카타리나를 주제로 삼은 이유는 무엇일까? 『황금 전설』에서 그 답을 찾을 수 있다. "성녀 카타리나의 뼈에서 흘러나오는 기적의 유액은 연약해진 사지를 치유한다." 이 언급만으로도 브루게 병원이 성녀 카타리나를 수호성인으로 삼고 싶었을 만하다. 비록 카타리나 고문의 상징이 바퀴이기 때문에 칼갈이, 선반공, 바퀴를 만드는 목수, 방직공 등의 수호성인으로도 통하지만 말이다.

그림 속 인물들 중 다수는 순교나 묵시록의 위협을 간접적으로 상기시킬 뿐 직접적인 연관은 없다. 성 요한의 머리 옆으로는 건물들이 보인다. 회색 삼각형으로 보이는 것은 기중기이고, 그 아래 큰 통들도 보인다. 한 사람이 통의 내용물을 들여다보고 있다. 브루게 시장에서 판매하는 술을 검사하는 광경으로, 당시 술은 브루게의 중요한 수입원 중 하나였다.

성 요한의 왼쪽, 산타 바르바라 탑 바로 위에는 검은 옷을 입고 검은 모자를 쓴 남자가 기름 가마에 빠진 요한을 등지고 서 있다. 이 남자가 바로 멤링이다. 그는 그림 속 자신의 존재가 '눈에 잘 띄지 않기' 때문에 그림의 뒷면에 다시 서명을 할 필요를 느낀 듯하다. 'OPUS IOHANNIS MEMLING ANNO MCCCCLXXIX(1479년에 멤링이 제작하다).'

1499년에도 오르비에토 성당의 카펠라 노바(산 브리치오 예배당)는 미완성 상태였다. 거의 반세기 전에 프라 안젤리코와 베노초 고촐리가 시작한 작업은 궁륭 천장화조차 마치지 못했다. 그리하여 성당 건축위원회는 천장화를 완성하는 일차 계약을 '이탈리아에서 매우 유명한 화가'였던 루카 시뇨렐리와 맺었다. 그리고 몇 년 후 또 다른 계약서를 통해 "우리가 제안하거나 화가가 선택하되 우리의 동의를 받아 채택한 역사적 주제로 벽화들을 직접 그릴 것"을 명시한다. 그렇게 해서 선택된 주제가 '최후의 심판'이다. 이 주제로 일련의 그림을 그리자면 적그리스도를 회화적으로 표현해야 했다. 화가가 그려야 할 장면을 자세히 기술한 글은 보라기네의 『황금 전설』 중 첫 장 '주의 강림'에 있다. 최후의 심판 전에 나타날 세 가지 현상 "무서운 징조들, 적그리스도의 기만, 맹렬한 불"을 이야기하는 이 글은 전체를 읽어볼 만하다. 그 가운데 적그리스도는,

> (…) 네 가지 수법으로 사람들을 속이기에 힘쓴다. 첫째, 간교한 말이나 위조된 성경 해석을 통해서다. 그는 성경을 이용하여 자신이 율법에 약속된 메시아임을 증명하거나 확인하려 들 것이다. 그렇게 해서 그리스도의 율법을 파괴하고 자신의 법을 세울 것이다. 『시편』에서 "주여, 우리 위에 입법자를 세우소서"라고 하는데, 주석은 "악법을 세우는 적그리스도를 가리킨다"고 되어 있다. 『다니엘서』에도 "그들은 성전과 요새를 짓밟을 것이다"라고 기록되어 있는데, 주석은 "적그리스도가 하느님의 성전을 포위하고 자신이 신인 양 신의 율법을 폐지할 것

158

이다"라고 해석한다. 둘째, 기적을 행함으로써 사람들을 속일 것이다. 사도 바울로는 "악한 자가 나타나서 사탄의 힘을 빌려 온갖 종류의 거짓된 기적과 표징, 놀라운 일들을 행할 것이다"라고 경고했다. 『요한의 묵시록』에는 "또 그 짐승은 여러 가지 큰 기적을 행하며 사람들 앞에서 하늘로부터 땅에 불을 내리게 하였다"라고 기록되어 있다. 주석에 따르면 "성령께서 사도들에게 불의 모양으로 내린 것처럼 그들도 불의 모양으로 사악한 영을 내리게 할 것이다." 셋째, 적그리스도는 후하게 베풀어 사람들을 미혹할 것이다. 『다니엘서』를 보라. "그는 그들에게 많은 권력을 주어 백성을 다스리게 하고 세금을 거둬들일 땅도 나누어 줄 것이다." 주석에 따르면 "적그리스도는 자기에게 속아 넘어온 자들에게 여러 가지 혜택을 주고 자기 군대에게 땅을 나눠줄 것이다. 공포에 굴복하지 않는 자들에 대해서는 그들의 탐욕을 이용하여 굴복시킬 것이다." 넷째, 적그리스도는 고문을 가할 것이다. 역시 『다니엘서』에 기록된 바, "그는 상상할 수 있는 이상으로 모든 것을 파괴할 것이다." 그레고리우스는 적그리스도에 대해 말하면서 "그는 강한 자들을 죽임으로써 굴하지 않고 남아 있던 정신마저 육체와 함께 멸절시킬 것이다"라고 했다.

보라기네는 성 미카엘에 대해 이렇게 덧붙인다. "천사들의 군대에서 미카엘은 그리스도의 기수다. 그는 주님의 명령을 받들어 올리브 산에 자리 잡은 적그리스도를 힘껏 무찌를 것이다. (…) 그레고리우스는 싸움과 승리를 통하여 『요한의 묵시록』 12장의 '하늘에서 전쟁이 터지자 미카엘이 천사들을 거느리고 싸웠다'는 말씀을 이해하게 될 것이라고 했다."

루카 시뇨렐리는 〈적그리스도의 행적들〉[52]을 그릴 때 여기서 열거한 요소 중 어느 것 하나 소홀히 하지 않는다. 성전, 사탄의 귓속말을 전하는 적그리스도의 설교, 하늘에서의 싸움 등을 하나의 공간에 모아놓는 바람에 그림의 구성은 복잡할 수밖에 없었다.

루카 시뇨렐리,
〈적그리스도의 행적들〉

1499-1502년경, 프레스코화,
962×664cm, 오르비에토 성당 산
브리치오 예배당

검은 옷을 입은 시뇨렐리는 왼쪽
기둥 옆에 서서 관람자를 바라보고
있다.

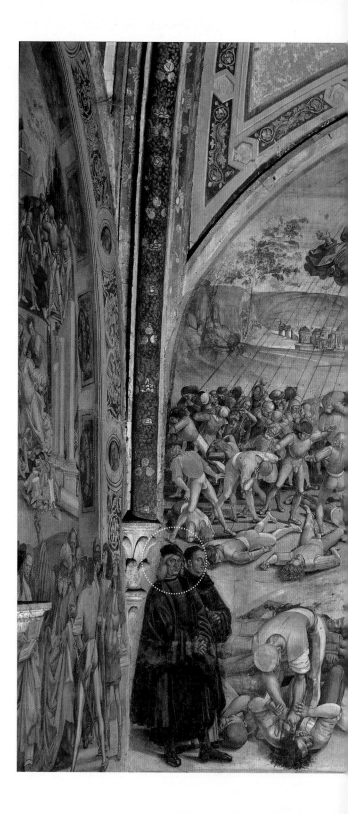

거의 6년간 이어진 작업은 1503년의 마지막 몇 달 동안에 마무리 단계에 이르렀고 벽화 왼쪽에 검은 옷을 입은 화가 자신을 그려 넣는 일만 남았을 것이다. 관람자를 향해 시선을 들고 있는 그의 옆에는 예배당 벽화 작업을 처음 시작한 프라 안젤리코가 그려져 있다. 루카 시뇨렐리는 이 예배당이 특별하다는 것을 알고 있었다. 바사리도 그 점은 의심치 않았다. 수십 년 후, 바사리는 『미술가 열전』에 이렇게 쓴다. "그는 이로써 모든 후대 화가들에게 영감을 주었다."

29. 라파엘로의 자화상

파리스 데 그라시스는 3년 동안 교황청 의전관으로 재직 중이었다. 그는 1507년 11월 26일 자 일지에, 교황께서 선대 교황 보르지아 알렉산데르 6세가 쓰던 거처에서 한참을 더 지내야 한다는 사실에 분개했다고 썼다.

"당시 율리우스 2세를 모시던 우르비노의 브라만테는 라파엘로와 동향 사람인 데다 먼 친척이었다." 바사리는 또한 "그는 라파엘로에게 바티칸에 장식을 해야 할 방이 여럿 있으니 와서 실력을 보여줄 수 있을 것이라고 편지를 썼다"고 덧붙인다. 브라만테와 라파엘로가 실제로 친척 관계였는지는 알 수 없으나 그건 전혀 중요하지 않다.

1508년에 스물다섯 살의 젊은 화가 라파엘로가 로마로 왔다. 바사리가 전하는 이야기는 이렇다.

교황 율리우스 2세에게 따뜻한 환대를 받은 라파엘로는 서명의 방 벽에 신학자들이 철학과 점성술을 신학과 조화시키기 위해 애쓰는 장면을 그렸다.[53] 우리는 여기서 세상의 모든 현자가 갖가지 모양으로 토론하는 모습을 볼 수 있다.

특히 돋보이게 그림의 중앙부에서 나란히 걷고 있는 두 사람은 "『티마이오스Timaios』를 들고 있는 플라톤과『니코마코스 윤리학Ethica Nicomachea』을 들고 있는 아리스토텔레스다. 두 사람 주변에는 여러 학파의 철학자들이 모여 있다."

그림 전면의 오른쪽에는 컴퍼스를 든 에우클레이데스가 제자들에게 둘러싸여 있다. 그의 뒤에는 두 사람이 서 있다. 천구를 든 자는 자라투스트라이고, 등을 돌린 채 지구의를 든 자는 프톨레마이오스다. 프톨레마이오스가 바라보는 가장자리의 두 사람 중 하나가 "라파엘로의 자화상인데 그가 거울을 보고 그린 것이다. 겸손한 젊은이의 얼굴을 하고 있는데 우아하고 상냥한 기운이 넘치며 머리에는 검은 베레모를 썼다"고 바사리는 확인해준다. 라파엘로는 이 그림에서 보기 드물게 벽화 밖 관람자들을 바라보고 있는 인물 중 하나다. 그리고 바로 옆, 흰 모자를 쓴 사람은 소도마다. 그런데 소도마가 왜 여기에 있을까? 바사리가 전하는 바로는 "라파엘로의 벽화 위에 위치한 소도마의 장식 그림은 원래 교황의 명으로 파괴될 예정이었으나 라파엘로가 격자무늬와 그로테스크 무늬를 사용하기 원했다. 거기에는 원형 돋을새김 네 개가 있었는데 라파엘로는 각각의 돋을새김 밑에 자기 벽화의 주제를 설명하는 인물을 그려 넣었다." 그리하여 네 개의 원형 돋을새김에는 신학, 정의, 철학, 시학의 여신들이 그려졌다.

라파엘로는 소도마를 자기 옆에 그리는 것으로 만족하지 않았다. 우선 플라톤을 레오나르도 다 빈치의 얼굴로 그렸다. 그리고 1511년 성모 승천 대축일 전야에 일부 공개된 시스티나 천장화의 영향인지, 계단에 앉아 명상하는 헤라클레이토스는 미켈란젤로의 얼굴로 그렸다. 이러한 동일시의 의미는 분명하다. 이제 회화는 철학이나 시학과 어깨를 나란히 하는 엄연한 '자유학예'의 하나라는 것이다. 에우클레이데스는 브라만테의 얼굴로 그려졌다. 라파엘로는 산 피에트로 교회 프로젝트를 연상시키는 원근법 모델을 브라만테에게 얻었다.

한편 라파엘로의 첫 번째 벽화 덕분에 "교황 율리우스 2세는 고금의

라파엘로, 〈아테네 학당〉

1508-1511, 프레스코화, 로마, 바티칸 미술관 서명의 방

검은 베레모를 쓴 라파엘로는 오른쪽 가장자리에서 관람자를
바라보고 있다.

화가들이 그린 작품을 모두 지워버리고 라파엘로가 그곳에 다시 그림을 그릴 영광을 주었다"고 바사리는 말한다.

일명 헬리오도로스의 방에는 교황 율리우스 2세가 정해준 대로『마카베오서』3장 23-26절의 이야기를 담은 〈성전에서 쫓겨나는 헬리오도로스〉[54]를 그려야 했다. 헬리오도로스는 아시아의 왕인 셀레우코스의 명을 받들어 성전 금고에 "셀 수 없이 많은 돈이 차 있는" 예루살렘으로 향했다. 헬리오도로스는 군중의 탄원에도 불구하고 "계획대로 일을 치르려고 하였다. 그런데 그가 호위병을 데리고 성전 금고에 가까이 다가갔을 때 모든 신령의 왕이시며 모든 권세를 한 손에 쥐신 분이 굉장히 놀라운 모습으로 나타나셨다. 성전을 침범하려고 하던 자들은 하느님의 힘에 압도되어 기운을 잃고 그 자리에 기절해버렸다. 휘황찬란한 차림의 무시무시한 기사가 말을 타고 그들 눈앞에 나타났던 것이다. 말은 맹렬하게 돌진하여 앞발을 쳐들고 헬리오도로스에게 그대로 달려들었다. 말을 타고 나타난 기사는 황금 갑옷을 입고 있었다." 성경의 이 구절이 벽화 오른쪽에 그려져 있다.

벽화 왼쪽의 인물들에 대해서는 바사리가 다음과 같이 설명한다. "진리를 선포하는 율리우스 2세와 그를 가마로 나르는 가마꾼들은 실제 모델을 보고 그린 것이다." 교황은 제단 앞에 무릎 꿇은 오니아스 사제를 바라보고 있다. 일곱 갈래의 촛대와 동맹을 상징하는 아치는 교황이 마주해야 할 시련을 암시한다. 피사 공의회에서 작당하여 교황을 폐위시키려는 추기경들의 음모라든가, 로마에 드리운 루이 12세 군대의 위협이라든가. 율리우스 2세는 이러한 위험에 대하여 마카베오라고 불리는 유다라는 사내가 했던 말로 응수한다. "전쟁의 승리는 군대의 크기가 아니라 하늘에서 내려오는 힘에 달려 있다."(『마카베오 상』 3장 19절) 헬리오도로스의 방에 들어오는 당대인들에게 이러한 암시는 명확했다.

의전용 가마를 끄는 가마꾼들 역시 중요하게 살펴봐야 한다. 검고 긴

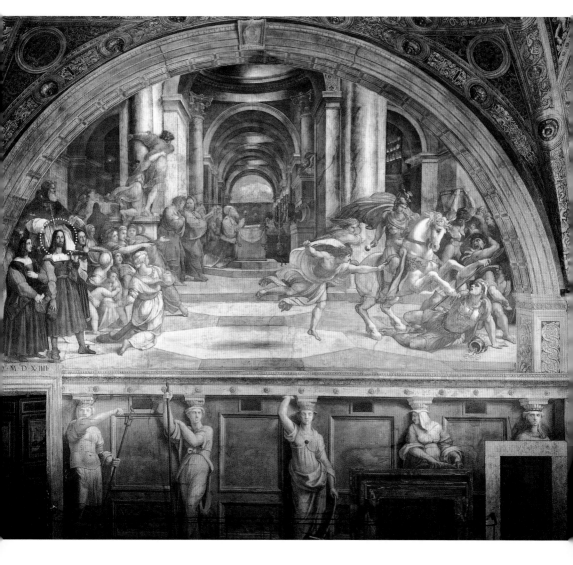

라파엘로, 〈성전에서 쫓겨나는 헬리오도로스〉

1512-1514, 프레스코화, 로마, 바티칸 미술관 헬리오도로스의 방(구 접견실)

라파엘로는 그림 왼쪽의 가마를 든 인물로 검고 긴 머리에 수염이 덥수룩한 모습이다.

머리에 수염이 덥수룩한 라파엘로 양옆으로 매끈한 얼굴의 마르칸토니오 라이몬디와 줄리오 로마노가 서 있다. 이들의 존재는 바사리의 말마따나 "화가나 시인이 근본적 의미에서 크게 벗어나지 않는 선에서 작품에 장식을 더하기 위해 추가할 수 있는 자격"에 완벽하게 부합한다. 줄리오 로마노는 라파엘로의 가장 소중한 협력자였고, 마르칸토니오 라이몬디는 당시 라파엘로의 데생을 판화로 제작한 자다. 그가 제작한 판화는 유럽 전역에서 각광을 받았다. 바사리는 명시한다.

그의 명성은 멀리 프랑스와 플랑드르까지 떨쳤을 뿐 아니라 독일의 저명한 화가이자 동판화가 알브레히트 뒤러의 작품에까지 영향을 미쳤다. 뒤러는 그에게 경의를 표하기 위해 자신의 자화상을 증정했다. 이 그림은 투명한 흰 삼베에 그린 수채화로, 흰색을 사용하지 않아도 그 자체가 빛의 역할을 한다. 라파엘로는 훌륭한 작품을 받은 보답으로 자기 그림 몇 점을 뒤러에게 보냈으며, 뒤러는 그 그림들을 소중히 여겼다. 뒤러의 초상화는 라파엘로의 유산 상속인 줄리오 로마노의 소유가 되었다.

어쩌면 뒤러가 라파엘로에게 자화상을 보내기로 결정한 것은, 그것이 화가로서의 자기 정체성을 부각할 가장 확실한 방법이었기 때문이 아닐까?

30. 기호이자 성유물로서의 십자가

바사리는 『미술가 열전』에서 아레초의 피에로 델라 프란체스카가 "나무 십자가 이야기를 다룬 그림을 그렸다. 아담의 아들들이 그를 매장할 때 시신 밑에 나무 열매를 뿌렸더니 그것이 거목으로 성장한다. 이후 헤라클리우스 황제가 이 거목으로 만든 십자가를 어깨에 메고 맨발로 예루살렘까지 간다는 이야기다." 바사리의 찬사는 거침이 없다. "그러나 그 착상과 기량과 재능의 극치는 밤의 정경과 단축법으로 그려낸 천사들일 것이다. 천사들이 머리를 숙이고 내려와 콘스탄티누스 대제에게 승리의 상징을 가져다주는 장면이다. 콘스탄티누스 대제는 갑옷을 입은 병사들이 호위하는 천막 속에 잠들어 있다. 하늘 위의 천사들은 천막 주위를 밝게 비추고 있다. 어두운 밤의 표현에서 피에로는 현실을 포착하여 그대로를 표현하는 일이 얼마나 중요한지 보여준다."

피에로는 1452년에 착수한 〈콘스탄티누스의 꿈〉[55]을 1460년에야 마칠 수 있었다. 그가 1420년생이니 서른 살 즈음 시작한 작업이다. 그 8년 중 어느 시기에 이 그림을 집중적으로 그렸을까?

내가 빌라 메디치의 응접실에서 만난 발튀스에게 아레초의 벽화 어느 곳에서도 피에로 자화상의 단서를 찾을 수 없었다고 말하자, 그는 도서관에서 그의 작품에 대한 책들과 바사리의 『미술가 열전』을 가져다주었다. 『미술가 열전』 판본에는 1568년 판을 위한 화가들의 초상 판화가 실려 있었다. 물론 여기에는 피에로 델라 프란체스카의 초상도 있었다. 나는 피에로 부분의 복사본과 곱슬머리에 모자를 눌러쓴 젊은 화가의 얼굴 초상 판화를 아레초의 예배당에 들고 갔다. 그러자 발튀스는 그림 바깥을 바라보고 있는 인물을 찾아보라고 했다. 이 그림에서 그런 인물은 단 한 명뿐이었다. 벽화를 바라보는 관람자들에게 시선을 던지는 유일한 인물은 챙 없는 흰색 모자를 쓴 젊은 하인으로, 그는 콘스탄티누스가 누

피에로 델라 프란체스카,
〈콘스탄티누스의 꿈〉

1460년경, 프레스코화,
아레초, 산 프란체스코 대성당
대예배당

피에로 델라 프란체스카는
침대에 팔을 괴고 챙 없는
흰색 모자를 쓴 하인의
모습으로 나타난다.

워 있는 침대에 팔을 괴고 있다. 눈을 감고 있는 걸 보면 콘스탄티누스는 잠들어 있는 것이 분명하다. 전쟁 전야, 그는 꿈속에서 천사가 내미는 십자가를 보았다. 꿈속에서 어떤 목소리가 나타나 이 표시가 승리를 안겨줄 것이라 알린다. 한편 손으로 머리를 받치고 있는 젊은 하인의 얼굴은 『미술가 열전』에 실린 피에로 델라 프란체스카가 맞는지 확실히 알아볼 수 없었다. 발튀스는 나에게 이 벽화를 언급한 대목을 다시 읽어보라고 했다. 그 대목의 마지막 부분은 이러하다.

어두운 밤의 표현에서 피에로는 현실을 포착하여 그대로를 표현하는 일이 얼마나 중요한지 보여준다. 그는 이렇게 하여 같은 시대를 살아가는 미술가들이 그의 본보기를 따르고 나아가 지금과 같은 훌륭한 수준에 이를 수 있도록 하였다.

발튀스가 나지막한 음성으로 말했다.

나는 피에로가 자신이 전례 없는 빛을 제시했다는 사실을 모르지 않았을 거라 생각합니다. 피에로는 장차 그리스도교 박해에 종지부를 찍을 바로 그 황제 옆에 자신을 그려 넣고 싶은 마음이 없지 않았을 겁니다. 황제의 침상을 지키는 이 종은 바사리가 그의 책에 판화로 초상을 실은 그 젊은이와 꼭 닮지는 않았습니다. 콘스탄티누스의 꿈은 황제의 어머니가 예루살렘에서 발견하게 될 성십자가 이야기의 첫머리입니다. 피에로는 이 꿈속에 자기를 그려 넣고 싶은 마음이 응당 들었겠지요. 우리를 바라보는 이 유일한 시선이 되고 싶었을 겁니다.

그리고는 다음과 같은 결론을 내렸다.

황제 옆에 있는 이 젊은이가 피에로가 그려 넣은 자기 자신의 초상이

나는 증거 없는 확신을 받아들이기로 했다. 유럽 그리스도교 역사의 시초가 된 사람 옆이야말로 그에게 알맞은 유일한 자리 아니겠는가?

마지막으로, 로베르토 롱기가 피에로 델라 프란체스카에 대해 쓴 책에서 뭐라고 했는지 보자.

보르고의 그리 오래지 않은 지역적 전통에 따라, 그의 형제는 〈자비로운 성모〉에서 성모의 외투 자락 아래 고개를 들고 있는 모습이나 〈그리스도의 부활〉에서 무덤 앞에 고개를 젖힌 채 잠든 파수꾼의 모습으로 그려진 것 같다. 이러한 전통은 고장의 유명 인사들을 드러내려는 자연스러운 교만으로 설명되지만 우리가 이 전통을 어느 정도로 신뢰해야 할지는 알 수 없다. 아레초의 벽화 속 인물들 가운데 화가의 얼굴을 찾으려는 여러 시도들이 그러했듯이 우리의 시도 또한 무익하기만 하다.

여기서 헤라클리우스의 치세가 어떠했고, 황제가 어떤 상황에서 예루살렘의 성십자가를 들게 됐는지 설명하는 것은 아무 의미가 없다. 19세기의 한 역사학자는 황제의 사관들은 중요하게 생각하는 바가 서로 달라서 한 사관이 기록한 것을 다른 사관이 누락시키거나, 서로 모순되는 기록을 남기거나, 완전히 딴 얘기를 한다면서 분통을 터뜨렸다. 어쨌든 사관 중 한 명은 이렇게 묘사했다. "커다란 힘을 지닌, 가슴을 활짝 펴고 있는, 아름다운 회색 눈, 흰 피부, 금빛 머리칼, 길고 숱이 많은 수염." 아뇰로 가디는 피렌체 산타 크로체 성당의 예배당에 〈헤라클리우스의 예루살렘 입성〉[56]을 그리면서 사관의 묘사를 참조할 수밖에 없었다.

한 연대기에 따르면 614년 5월 5일 페르시아인들이 예루살렘에 쳐들어와 민간인을 공격하여 사흘 동안 학살이 이어졌다. 성물들이 더럽혀졌고 콘스탄티누스의 어머니 헬레나가 발굴했다는 성묘교회의 성십자가가

도 빼앗겼다. 비잔틴 제국의 권위는 종교와 뗄 수 없는 것이었기에 이러한 능욕은 참기 힘들었다. "신께는 아무도 필요하지 않다. 짐이 오직 신을 필요로 할 뿐이다." 헤라클리우스는 성십자가라는 지고의 성유물을 페르시아인들에게서 되찾기 위한 기나긴 전쟁에 돌입한다. 629년, 헤라클리우스는 페르시아인들을 제압하여 성십자가를 되찾고 콘스탄티노플로 돌아와 이를 성대하게 기념했다. 이듬해인 630년에는 성십자가를 예루살렘으로 돌려보냈다. 연대기에는 "3월의 스물한 번째 날에 성십자가 보목寶木을 예전에 들고 왔던 대로 궤에 도로 집어넣었다"고 기록되어 있다.

　가다는 이 고증을 참고하지 않았기에 그림 속 황제의 손에는 궤가 들려 있지 않다. 화가는 황제에게 관을 씌우긴 했지만 도시의 성벽 앞에 서 있는 모습은 순례자처럼 발과 다리를 드러내는 검소한 흰옷 차림이다. 그가 들고 있는 성유물에 대한 경외심의 표시로, 거룩한 나무와 닿는 손 역시 흰 천으로 싸여 있다. 바사리는 『미술가 열전』 2권에서 이렇게 전한다.

　　아뇰로의 자화상은 산타 크로체 성당의 알베르티 예배당에 있는데 그 장면을 보면 헤라클리우스가 십자가를 들고 있으며 아뇰로는 문 옆에 서 있다. 당시 풍속에 따라 턱수염을 짧게 했으며 머리에는 붉은색 모자를 썼다.

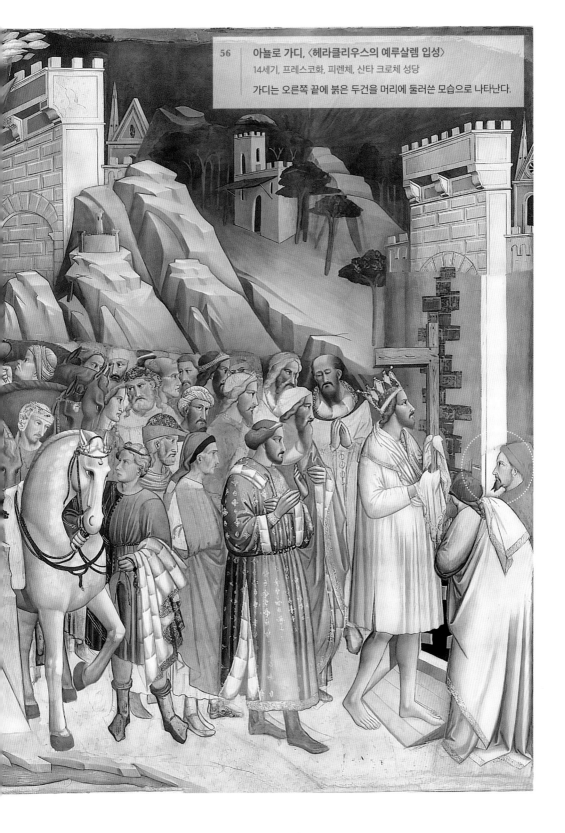

아뇰로 가디, 〈헤라클리우스의 예루살렘 입성〉
14세기, 프레스코화, 피렌체, 산타 크로체 성당
가디는 오른쪽 끝에 붉은 두건을 머리에 둘러쓴 모습으로 나타난다.

역사와 우화

31. 역사를 그린다는 것

역사를 그린다는 것은 인정받는 예술가 반열에 드는 가장 확실한 수단이다. 그러므로 역사의 한 장면에 화가 자신이 등장하는 것은 당연한 일이었다. 특히 젊은 화가는 잠재적 고객들에게 자신이 그들을 만족시킬 준비가 되어 있음을 알려야 했다. 하지만 미술 애호가가 그림이 어떤 일화를 담고 있는지 잘 알아보지 못하는 경우도 있을 수 있다. 그리고 그의 교양이 여러 참조 기준들 사이에서 혼란을 겪고 망설일 수도 있다. 렘브란트와 세바스티앵 부르동은 그림 주문자들에게 그러한 당황스러운 경험을 안겨주었다.

렘브란트는 1626년, 약관의 나이에 자신을 집어넣은 역사화 〈케리알리스와 게르만족 군단〉[57]을 그렸다. 그가 지켜보는 장면은 그리스 고대사인가, 로마 고대사인가? 구약성서의 장면인가, 신약성서의 장면인가?

여러 가설이 충돌한다. 티투스 황제의 자비, 집정관 케리알리스의 자비, 루키우스 유니우스 브루투스의 선고, 만리우스 토르콰투스의 아들들에 대한 판결…… 혹은 타키투스가 『연대기*Ab excessu diui Augusti*』에 기록한 용서의 일화일까? "로마 장군은 복수를 생각하지 않았다." 다른 가설도 생각해볼 수 있다. 무릎을 꿇은 젊은 용사가 믹마스에서 아얄론에 이르기까지 팔레스타인 사람을 물리친 후 자기 부친 사울 왕 앞에 끌려온 요나단은 아닐까? 왕홀을 든 자가 사울이라면 백성들이 요나단을 살려달라고 애원하는 장면일까? "살아 계신 야훼를 두고 맹세하건대, 이스라엘에 대승을 안겨준 요나단을 죽이시다니 안 될 말씀입니다." 무기와 의상, 저 멀리 보이는 건축물은 어떤 단서도 제공하지 않는다. 기둥 위의 동물은 암양인지, 로마를 상징하는 암늑대인지 확인할 수 없다. 또 다른 가설이 있다. 『역사*Historiae*』4권 17장에서 타키투스는 기원후 106년의 기록을 마감하면서 "용맹하기로는 으뜸가는" 바타비아인들이 로마에게 승리한 싸움

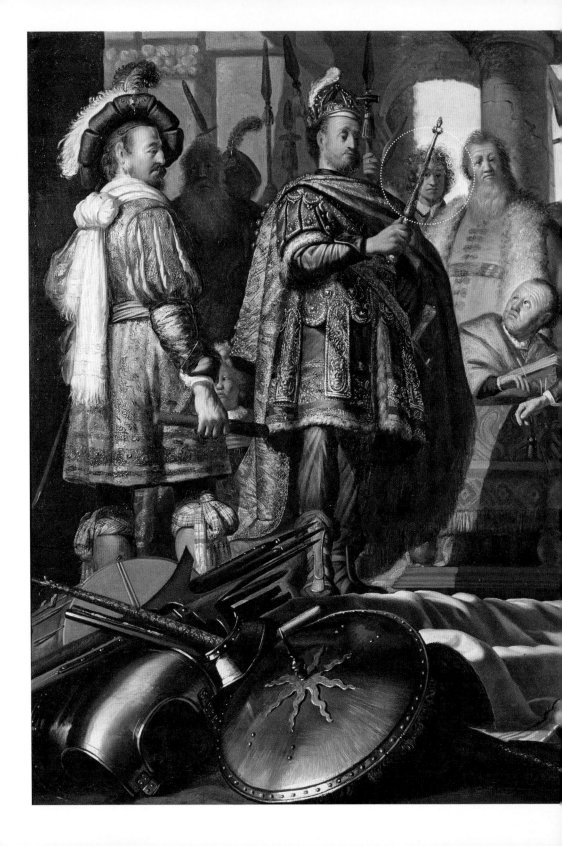

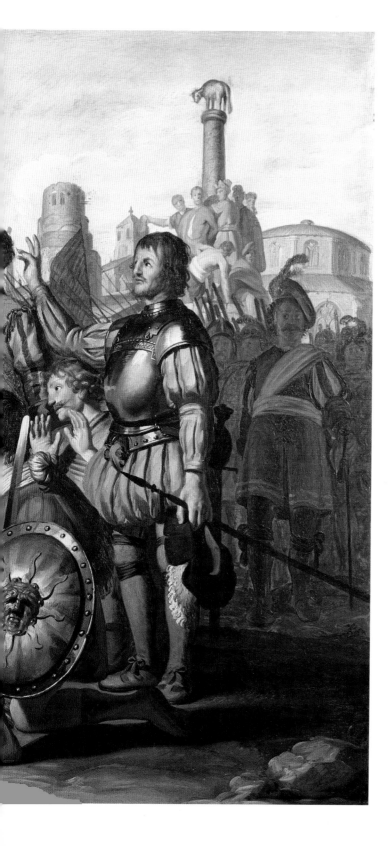

렘브란트, 〈케리알리스와
게르만족 군단(?)〉
1626, 목판에 유채,
89.5×121cm, 레이던, 라켄할
시립 박물관

렘브란트는 뒤쪽에 서 있고
왕홀에 얼굴이 가려진
모습이다.

에 대해서 장문을 할애한다. 시빌리스가 이끄는 바타비아인들은 전투에서 승리한 후 패자들에게 아량을 베풀어 "그들과 동맹을 맺기 위해 술책과 선물을 아끼지 않았고 포로 집단에 남을 것인지 물러날 것인지 선택권도 주었다." 그는 또한 이렇게 명시한다. "남은 자들은 군대에서 명예로운 직책을 얻었고, 다른 자들에게는 '노획물'의 일부를 나눠주었다." 여기서 말하는 '노획물'은 베스파시아누스 군대가 두고 간 전리품을 뜻한다. 하지만 다른 가설도 가능하다. 이 장면은 렘브란트가 잠시 스승으로 모셨던 피터르 라스트만의 1625년작 〈코리올라누스〉의 변형판으로 볼 수도 있다. 플루타르코스의 『영웅전』 중 '코리올라누스의 생애'가 이 그림의 주제가 되었을까? 강직하고 오만했던 코리올라누스는 로마에 반하여 들고 일어난 볼스키족의 수장이 되어 로마를 위험에 빠뜨렸으나 자신의 친어머니 베투리아가 로마의 아내들을 이끌고 사절단으로 오자 군대를 거둬들였다. 이러한 가설 중 무엇이 맞는지 확인하기란 불가능하다.

세바스티앵 부르동은 〈이집트 알렉산드리아의 알렉산드로스 대왕 무덤 앞의 아우구스투스〉[58] 화폭 오른쪽 끝에서 고개를 내미는 모습으로 등장한다. 이 경우에 들어맞을 만한 것은 수에토니우스의 텍스트다. 결정적 증거로, 무덤에 놓인 관은 위대한 이의 유해에 씌우고 싶었던 관이 아니겠는가? 그렇지만 이 장면이 클라우디우스 아에리아누스가 『다양한 역사Varia Historia』 12권 7장에서 전하는 '아킬레우스의 무덤 앞에 선 알렉산드로스 대왕'이 아니라고 어떻게 확언할 수 있는가?

원형 극장 앞, 머리를 들고 뒷발로 일어선 말은 알렉산드로스의 명마 부케팔로스일 것이다. 무덤 위의 관과 마찬가지로 이 말도 증거 구실을 할 수 있다. 이 말이 부케팔로스라면 월계관을 쓴 사람은 알렉산드로스 대왕이 아닐 수 없으니 말이다.

어쩌면 역사는 그림을 그리기 위한 구실에 불과할지도 모른다.

세바스티앵 부르동,
〈이집트 알렉산드리아의 알렉산드로스 대왕 무덤 앞의 아우구스투스〉

17세기, 상트페테르부르크, 에르미타주 박물관

부르동은 화폭의 오른쪽 끝에서 몸을 내민 채 관람자에게 시선을 던지고 있다.

32. 살바도르 달리와 폴 델보의 자화상

1959년 5월 17일 성령 강림 대축일에 교황 요한 23세는 에큐메니칼 위원회를 준비시켰다. 당시 공의회에 참석하는 주교와 고위 성직자는 그들의 서원, 조언, 암시를 교황청에 보내야만 했다. 살바도르 달리는 세속의 자문역이나 주교들이 조언을 구할 만한 전문가가 아니었지만, 그림으로써 위원회에 이바지했다.

〈에큐메니칼 위원회〉[59]에서는 로마 산 피에트로 성당 궁륭을 가운데 두고 구름 속에 혼란스러운 광경이 펼쳐진다. 하늘에는 성령의 비둘기가 날개를 펴고 날아다니고, 불분명한 환영들 속에서 성모로 짐작되는 두 여성이 보인다. 궁륭 아래에는 벌거벗은 남자가 손으로 얼굴을 가린 채 날아오른다. 미켈란젤로가 시스티나 천장화에 그린 '아만의 고행'의 변형일 공산이 크다. 달리는 흰색 토가를 두르고 화판 앞에 앉아 우리를 돌아보고 있다. 조금 전까지 구름 속에 앉아 있는 세 번째 성모를 보다가 이제 막 눈을 돌린 듯하다. 손에 십자가를 든 채 달리를 보는 성모의 모델은 그의 아내 갈라다. 갈라는 10년 전에 〈포트 리가트의 성모〉에도 모델을 선 적이 있다. 1932년부터 그녀는 서류상으로 살바도르 달리 부인이었으며, 교회에서의 결혼식은 1958년에야 치렀다.

제2차 바티칸 공의회가 준비 중인 1960년에 이런 그림을 발표한 것은 교부들이 성모 숭배에 좀 더 중요성을 부여하게끔 설득하려는 의도였을까? 그렇다면 헛수고였지만 말이다. 431년에 에페소스 공의회는 성모가 '신의 어머니Theotokos'라고 인정했다. 제2차 바티칸 공의회는 마리아를 '공동 구속자coredemptrice'로 인정하는 것은 삼갔으므로 주교들은 이 용어 자체를 쓰지 않았다. 교회는 예수 그리스도만을 유일한 구속자로 인정했다. 살바도르 달리가 이러한 그림으로 공의회에서 논의해야 할 사안들을 부각하려 했다는 가설은 논리적으로 보인다. 증거보다는 일관성의 외관

184

살바도르 달리, 〈에큐메니칼 위원회〉

1960, 캔버스에 유채, 299.7×254cm, 플로리다, 세인트피터즈버그, 살바도르 달리 박물관

달리는 흰색 토가를 두르고 화판 앞에 앉아 우리를 돌아보고 있다.

을 지닌 해석이지만…… 심히 불완전하다. 설령 역사적 정황이 알리바이가 될 수 있을지라도.

폴 델보의 〈불안한 도시〉[60]도 사정이 비슷하다. 1941년에 그려진 이 그림에서 돌이 흩어져 있는 벌판은 황폐화된 지구를 연상시킨다. 한 그루뿐인 나무 너머로는 호수가 보인다. 아니면 바다일까, 그것도 아니면 강인 걸까? 오른쪽에는 도시가 있다. 아크로폴리스의 정문, 기둥과 합각, 그 위로 공장 굴뚝이 솟아 있다. 광장 위에는 벌거벗은 두 여자가 늘어져 있다. 사람들의 몸짓이나 동작을 봐서는 정신없이 도망가는 중인 것 같다. 주름치마만 입고 배에 큰 리본을 묶은 여자들 뒤로 선 수염 난 남자들은 누구일까? 그림의 왼쪽, 돌에 앉아 있는 벌거벗은 남자는 무슨 생각을 하는 걸까? 달리다가 바닥에 놓인 해골을 보고 갑자기 멈춘 듯한 나체의 소년은 누구일까? 이 해골은 골고다 언덕 그리스도의 십자가 아래 놓여 있던 아담의 해골도 아니고 바니타스vanitas의 해골도 아니다. 검은 양복을 입고 중산모자를 쓴 사내의 놀라움도 다르지 않다. 그의 왼쪽 어깨 위로는 밀짚모자의 여인이 등을 돌린 곳에 해골 몸뚱이가 보인다. 그림을 보면서 떠오르는 의문들은 답을 얻을 수 없다.

그림 오른쪽에서 이 광경을 다 내려다보고 있을 검은 양복 차림의 사내는 모자를 손에 들고 인사를 하고 있다. 누구에게 인사하는 걸까? 왜 저렇게 인사를 할까? 다른 질문들이 떠오르지만 이번에도 답은 찾을 수 없다. 이 남자가 바로 화가 폴 델보다. 그는 1941년에 이 그림을 그렸는데, 해당 연도는 결정적이다. 1940년 5월 10일에 마지노선이 무너지고 독일 국방군 전차가 서쪽을 지나면서 벨기에는 5월 23일에 항복을 하고 나치 점령지가 되었으며 국왕 레오폴드 3세는 독일의 포로가 되었다. 그러니 1941년은 "내가 살아가고 있으며 앞으로도 살아야만 하는 상황을 우화적으로 나타내는 그림"을 그리고픈 욕구가 쉴 새 없이 치밀어 오르는 시기였을 것이다.

폴 델보, 〈불안한 도시〉

1941, 캔버스에 유채, 200×247cm, 콕세이더, 폴 델보 미술관

델보는 그림 오른쪽 상단에서 검은 양복을 입고 손에 모자를 든 인물이다.

달리의 〈에큐메니칼 위원회〉와 델보의 〈불안한 도시〉는 동일한 해석의 문제를 던져준다. 그들이 초현실주의자였다고 해도 본질은 바뀌지 않는다. 고촐리, 벨라스케스, 얀 스테인의 의도와 의지가 무엇이었는지 '말하고자' 한다면 우선 해석의 한계를 받아들여야 한다. 해석은 아주 근접할 수는 있어도 결코 닿을 수는 없는 점근선과 같다는 것을.

33. 안드레아 만테냐와 티치아노의 자화상

만토바 산 조르조 성 부부의 방에 걸린 그림들은 수많은 논쟁과 토론, 반목을 불러일으켰다. 산 조르조 성 부부의 방에 있는 그림들을 설명하지 못한다는 것은 참을 수 없는 일이었다. 양심적인 예술사가들에게는 이 방이 17세기에 불리던 명칭, 즉 '그림이 그려진 방camera depicta'으로 남아 있지 않다는 사실이 유감스러울 것이다. 혹자는 이 방이 '위대한 그림의 방camera magna picta'으로 불리기도 했다고 대꾸할 것이다. 예술보다 역사를 더 신경 쓰는 예술사는 온갖 잡다한 주석들을 좋아한다.

안드레아 만테냐 작품들의 연대 추정이 논란의 원인이었다. 만테냐는 문 위에 아기 천사들이 떠받치고 있는 패를 그려 넣었는데, 여기에는 '견줄 데 없는 신심의 만토바 후작 루도비코와 여인들 가운데 비할 이 없는 저명한 아내 바르바라에게, 그들의 영광을 기리는 뜻에서 만토바 사람 안드레아 만테냐가 1474년에 작업을 마무리하며'라는 헌사가 라틴어로 들어가 있다. 따라서 작업을 완성한 연도를 문제시할 수는 없다. 그렇다면 만테냐가 작업을 시작한 때는 언제일까? 창문 가까이 대리석처럼 보이는 표면에 낙서처럼 써놓은 '1465년 6월 6일(1465 d.6 iunii)'을 믿어야 할까? 전문가들은 주저한다. 만테냐가 그 방을 2, 3년 만에 그렸을지 아니면 9년, 10년씩이나 걸려 그렸을지 알 수 없기 때문이다.

작업에 사용된 기법도 논란의 대상이기는 마찬가지다. 복원가들이

확인한 사항을 바탕으로 만테냐가 '부온 프레스코(마르지 않은 회반죽벽에 그림을 그리는 기법)'를 쓰되 어떤 부분은 '세코(건조된 벽에 그림을 그리는 기법)'로 그렸는지 파악하려면 시간이 필요하다. 어쩌면 만테냐는 다른 화가들과 마찬가지로 건조용 기름, 아교, 달걀흰자, 그 밖의 수지를 개발해서 썼을 것이다. 그러나 이 중요한 작업장을 마무리하기까지 얼마만큼의 시간이 걸렸든, 어떤 기법을 사용했든, 완성작들이 어떤 그림인가는 달라지지 않는다.

궁륭 중앙에 그려진 원형 창의 한가운데는 텅 비어 있다. 만테냐는 전례 없는 구상을 했다. 공작 한 마리, 얼굴 다섯 개, 아기천사 열 명. 그중 얼굴과 엉덩이만 보이는 천사는 아홉이고, 나머지 하나는 손밖에 보이지 않는다. 율리우스 카이사르에서 옥타비아누스 아우구스투스, 티베리우스, 칼리굴라, 클라우디우스, 네로, 갈바를 거쳐 오토 황제까지, 여덟 황제의 흉상을 둘러싸고 그들은 무슨 말을 하는 걸까? 헤라클레스는 오르페우스, 아리온, 페리안드로스와 마찬가지로 여섯 번이나 등장한다.

이곳은 한때 방이었으니 침대가 네 벽 중 하나에 붙어 있었을 것이고, 왕족과 대사, 밀사와 자문관이 드나들었을 것이다. 루도비코 곤차가와 바르바라 데 브란덴부르크는 굴뚝 위 외랑에 앉아 있다. 하지만 부부를 둘러싼 인물들을 보자면 사정이 복잡해진다. 비교해볼 수 있는 초상화가 없는 데다 서열이나 직함을 확인할 수 없기 때문에 아주 작은 확신조차 가질 수 없다. 반면, 진득하고 치밀한 연구의 결과로 루도비코 후작의 의자 밑에 누워 있는 개의 이름이 루비노이고 후작에게 매우 사랑받았다는 사실이 알려졌다. 벽화의 세부 사항은 외교 관계에서와 같은 권력 행사를 암시한다. 곤차가 부부는 1432년에 지기스문트 황제에게 후작 작위를 사들였다. 그리고 1444년, 루도비코 곤차가는 만토바 공국의 통치자가 되었다. 하지만 이 미묘한 암시들, 궁륭에 그려진 황제들과 신화 속 이야기, 헤라클레스, 오르페우스, 아리온의 전설을 한데 엮은 '담론들'이 해독할 수 없게 되어버렸다는 것을 어떻게 인정하지 않을 수 있겠는가?

두 개의 벽기둥이 가로지르는 방의 서쪽 벽에는 오른쪽으로 문이 나 있다. 여기에는 1462년 1월 1일 보촐로에서 일어났을 법한 〈루도비코 곤차가 후작과 아들 프란체스코 추기경의 만남〉[61]의 장면이 그려져 있다. 왼쪽에는 말 한 마리와 개들, 그리고 시동侍童들이 있다. 또 오른손을 들고 있는 루도비코 후작이 옆모습으로 그려져 있다. 그의 앞에는 교황 비오 2세에게 추기경 서임을 받은 아들 프란체스코 곤차가가 손에 증서를 들고 있다. 그는 이 가문에서 처음으로 추기경이라는 영광스러운 직함을 받은 자다. 루도비코와 프란체스코 사이에 옆모습으로 그려진 남자는 루도비코의 아들 페데리코다. 그는 동생 프란체스코와 밀라노까지 동행했고 그들의 가문을 교회의 왕족 반열에 올려준 프란체스코 스포르차 공에게 감사를 표하기 원했다. 그들은 돌아오는 길에 비앙카 마리아 비스콘티를 만나기 위해 친히 밀라노로 행차한 아버지와 마주쳤다. 곤차가 가문의 첫 추기경 프란체스코는 어린 루도비코와 손을 잡고 있고, 루도비코의 왼손은 시지스몬도에게 잡혀 있다. 만남이 일어났을 당시 시지스몬도는 태어나지도 않았고 루도비코도 한 살이 채 되지 않았던 시기라는 반박도 있다. 그러나 여기 그려진 사람들을 둘러싼 터무니없는 가설들을 검증하는 것은 사실상 소용없는 짓이다.

61 안드레아 만테냐,
〈루도비코 곤차가
후작과 아들 프란체
추기경의 만남〉
1465-1474, 프레스코화
만토바, 산 조르조 성

한편 루도비코 후작 뒤에는 만테냐가 그려 넣은 벽기둥이 있다. 기둥의 무늬는 다른 기둥들의 무늬와 똑같다. 사소한 '세부' 하나만 빼고 모두 그로테스크한 엮음 장식일 뿐이다. 그 '세부'는 바로 안드레아 만테냐의 자화상이다. 심각한 눈초리와 부루퉁한 표정, 자기를 바라보는 사람들과 자기가 그릴 수 있었던 것을 전부 외면하는 듯한 시선까지. 어쩌면 그는 이 그림들에서 자기가 '말하고' 싶었던 것을 아무도 밝힐 수 없기를 바랐을까? 우리는 1475년 이 방에서 "세상에서 가장 아름다운 것"을 보았다고 했던 갈레아초 마리아 스포르차의 다분히 질투 어린 찬탄에 만족할 수밖에 없다.

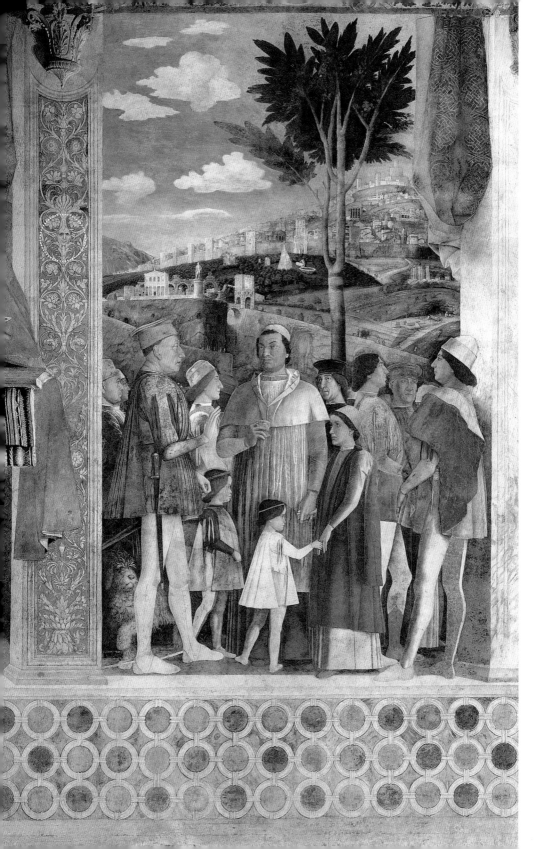

1558년 9월 21일 새벽 두 시경, 3년 전 퇴위한 카를 5세가 중얼거렸다. "때가 됐다." 마침내 그가 한숨을 쉬었다. "예수여⋯⋯" 조금 전 그는 포르투갈의 이사벨라 십자고상에 입을 맞추고 자기 가슴에 올려놓았다. 이사벨라는 1526년 3월 10일 세비야에서 그의 아내가 되었으며 1539년 5월 1일에 톨레도에서 세상을 떠났다. 이사벨라가 죽고 10년쯤 지난 후, 티치아노는 그녀의 초상화를 그려 황제의 총애를 받았고 그 후로 줄곧 황제를 모셨다.

전날 밤에도 황제는 침상에 누워 유스테 수도원 교회의 성가대석에 걸린 티치아노의 그림을 보고 있었는지도 모른다. 황제가 티치아노에게 〈영광〉[62]을 그리라고 명한 때는 1550-1551년, 그가 아우크스부르크에 체류하던 때였다. 성령의 빛 속에 임하는 성부와 성자, 곧 성 삼위일체를 둘러싸고 예언자, 복음서 저자, 성인, 순교자 들이 모여 있고 그 사이로 비둘기들이 날아오른다. 이러한 신국의 모습은 성 아우구스티누스의 『신국론 De Civitate Dei』 마지막 권의 한 대목과 일치한다. 모두가 성 삼위일체를 경배하며 손을 뻗고 있는데 성부, 성자와 마찬가지로 파란 옷을 입은 성모는 그들에게 합류하려는 듯하다. 거룩한 인간들의 무리 가운데 몇몇은 두 손을 모으고 기도한다. 그림 오른쪽에서 소박한 흰색 토가 차림으로 무릎을 꿇고 기도하는 남자가 바로 황제다. 성 삼위일체의 왼편에 있는 그의 자리는 아무렇게나 선택된 것이 아니다. 회개하는 모습을 보이며 최후의 심판일에 성부 오른편에 앉게 해달라고 애원하는 게 아닐까? 『마르코의 복음서』 16장 19절은 이렇게 끝난다. "주 예수께서 이 말씀을 마치신 후 하늘로 올려지사 성부 오른편에 앉으시니라."

황제 바로 뒤에 황후가 마찬가지로 흰옷 차림으로 두 손을 가슴에 올려놓고 있다. 그들의 자녀들도 함께 기도를 한다. 그림 오른쪽 가장자리에는 흰 수염에 백발이 성근 노인의 옆얼굴이 보인다. 그는 성 삼위일체를 쳐다보면서 관람자도 경배에 동참하라는 듯이 왼손을 내밀고 있다. 이 노인이 티치아노다. 그는 이 그림에 자기를 그려 넣었다.

62 | 티치아노, 〈영광〉
1551-1554, 캔버스에
346×240cm, 마드리
프라도 미술관

티치아노는 그림 오른
가장자리에 성 삼위일
바라보는 흰 수염 노
옆모습으로 그려졌다

황제의 방에서 교회 성가대석으로 나 있는 이중문 너머로 티치아노가 제단 위에 걸어둔 이 그림을 볼 수 있다. 황제의 시선은 화가의 손과 만나고, 그 손은 무릎을 꿇고 있는 자신의 모습을 되찾게끔 인도한다. 신성로마제국 황제의 무릎 옆에 놓인 관은 그가 1516년 3월 14일 스페인의 왕으로 즉위하면서 쓴 관이자 1520년 10월 23일 아헨의 대관식에서 썼던 관이다. 1555년 10월 25일에 브뤼셀에서 제위를 양도하면서 내려놓은 관이기도 하다.

카를 5세는 티치아노에게 이 그림을 주문하면서 자신이 이렇게 권좌에서 내려올 것을 예감했을까? 황제는 이 화가가 언제나 자신의 요청을 한 치 틀림없이 그림으로 옮기기 위해 최선을 다한다는 것을 알고 있었다. 그렇다면 황제는 이 작품이 어디에 걸릴지 알고 있었을까? 자신이 유스테 수도원에 들어가 퇴임을 상기시키는 이 그림 앞에서 매일 기도를 올리게 될 줄은 알았을까? 티치아노는 황제가 죽기 직전까지 자신의 그림을 바라보게 되리라 상상이나 했을까?

34. 체사레 리파의 세 가지 알레고리

체사레 리파는 『도상학Iconologia』에서 그가 구별한 사랑의 다양한 모습을 바탕으로 자기애를 정의했다.

지상에서 자기 자신을 아는 것만큼 어려운 일은 없다. 그 옛날 소크라테스가 그리스인들에게 자기 자신을 알라고 가르쳤고, 혹자에 따르면 델포이 신전 문에 새겨져 있던 "너 자신을 알라"라는 말을 아폴론이 친히 그의 입을 통하여 전했다고도 한다. 자기 자신을 알기가 어려운 이유는 자기애 때문이다. 다들 자신이 자기 친구보다 영리하고 능숙하다고 믿는다. 아리스토텔레스는 이 문제에 대해서 자기 자신을 사랑하는 사람들에는 두 종류가 있다고 했다. 한 부류는 오로지 자기의 정념만 좇기 때문에 악하다고 비난받을 만하다. 다른 부류는 반대로 이성의 인도만을 따르기 때문에 찬양받을 만하다.

여자들은 모두 호기심으로 화를 자초한 이브와 판도라의 후손이라고 믿던 시대에, "이러한 사랑은 여성을 상징으로 삼았다." 이브는 야훼가 금지한 과일이 무슨 맛인지 알고 싶어 했고, 판도라는 자기가 맡은 상자 안에 무엇이 들었는지 알고 싶어 하지 않았는가? 리파는 이러한 자기애를,

(…) 고대인들은 샘에 비친 자기 모습에 반한 나르키소스로 그렸다. 그로써 자기를 사랑하는 사람은 일상적으로 자기를 관조하기 좋아하고 자신의 일거수일투족에 박수갈채를 보낸다.

야망도 자기애와 마찬가지로 여성으로 상징되었다.

S. 토마스에 따르면 야망은 수단과 방법을 가리지 않고 자신을 대단하게 높이고 싶은 무절제한 욕심이다. 여기서 야망은 아주 젊고, 초록색으로 짐작되는 짧은 옷을 입은 맨발의 여성으로 그려졌다. 그녀는 등에 날개가 달렸고 머리에는 관과 모자를 썼으며, 그 외 지엄한 이들에게 으레 따르는 온갖 영광의 표시를 둘렀다. 야망의 뒤로는 휘몰아치는 바다와 사자가 보인다. 이런 것들은 야망이라는 악덕에 빠지기 쉬운 젊은이들이 일반적으로 자신을 아주 좋게 생각하고 자기가 지녔다고 생각하는 어떤 덕에 대단한 희망을 걸고 있음을 나타낸다. 날개는 야심가들이 항상 남들보다 높이 날고 싶어 한다는 것을 의미한다. 짧은 옷, 맨발, 성난 바다는 왕홀과 관을 소유하고 싶어 하는 헛된 바람을 접기까지 겪게 될 심한 고통을 의미한다.

참다운 가톨릭 신앙 또한 여성의 모습으로 그려진다.

그녀는 머리에 투구를 쓰고 흰옷을 입었다. 한 손에는 술잔을, 다른 손에는 심장과 불 켜진 촛대를 들었다. 투구가 의미하는 것은, 참다운 신앙을 가지려면 적들과 싸울 만한 무장을 갖춰야 한다는 것이다. 적들의 무기는 철학자들의 자연스러운 이성과 이단들의 궤변이다. 그녀가 응시하는 술잔은 우리 모두 거기에 희망을 두어야 함을 의미한다. 불 켜진 촛대는 심장과 연결되어 있는데, 성 아우구스티누스가 말했듯이 무지와 불신의 어둠을 영혼 안에 퍼지는 덕으로 물리쳐야 한다는 의미를 담고 있다.

그렇다면 거울 앞에 선 화가들은 리파가 설명한 세 가지 알레고리 중 무엇을 생각했을까? 그들이 리파의 책을 읽긴 했을까? 자기애와 야망, 신앙만 관계가 있는 것일까? 세 가지 중 무엇이 다른 것보다 특히 결정적이었을까?

바사리는 폰토르모의 생애를 이야기하면서 이렇게 썼다.

모든 예술가는 자기가 원하는 때, 자기 마음에 맞는 의뢰인을 위해 자유로이 일할 수 있다. 이들은 자기 자신을 제외하면 아무에게도 해를 끼치지 않는다. 고독에 관해서라면, 나는 늘 고독이 연구에 이롭다고 들어서 알고 있다.

예술가에게 필요한 자유와 고독은 우리를 당황스럽게 하는 독특한 정체성을 결정한다. 조반니 바티스타 아르메니니는 16세기에 『회화의 진정한 규칙De'veri precetti della pittura』에 이렇게 썼다.

비속한 정신, 어쩌면 교양 있는 사람들에게서도 유해한 관습이 생겨났다. 그들은 화가의 성질이 괴팍하거나 변덕스러워야만 훌륭한 작품을 그릴 수 있다고 생각한다. 최악은, 무지한 예술가들이 이 오류를 받아들이는 것이다. 그들은 음울하고 희한한 것을 갈구함으로써 빼어난 예술가가 될 것이라 기대한다.

이러한 '오류'는 오래도록 이어질 것이다. 그리고 "비속한 정신, 어쩌면 교양 있는 사람들"도 19세기에는 떠돌이 화가들과 "저주받은 예술가"들을 별 어려움 없이 인정할 것이다. 조반니 파올로 로마초는 1590년에 출간한 『회화의 시대적 이상Idea del tempio della pittura』에서 "우리는 대부분의 화가들이 기상천외한 데가 있다는 것을 안다"고 썼다. 이 말을 반박할 수는 없을 것이다. 그렇다면 격동하고 요동치는 역사가 예술가에게 영향을 미치지 않을쏘냐.

35. 프란시스코 고야의 자화상

1783년 9월 20일 마드리드로 돌아온 프란시스코 고야는 친구 마르틴 사파테르에게 서둘러 편지를 썼다.

> 이제 아레나스에서 왔어. 난 엉망진창이야. 전하는 내게 온갖 영광을 베풀어주셨지. 그분의 초상화는 물론, 그분의 아내, 아들, 딸의 초상화도 모두 맡겨주셔서 생각지도 못한 성공을 거두었어. 다른 화가들은 사실 그런 일에 내처 목을 매고 있었는데도 성공하지 못했거든. 나는 두 번이나 전하의 사냥에 동행했지. (…) 한 달간 곁에서 지냈는데 다들 천사 같았어. 내게 두로 금화 1000닢을 내리셨고 금실과 은실로 수놓은 실내복도 내 아내에게 주라며 선물하셨지. 돈으로 치면 레알 은화 1000닢은 될 거라고 의복 담당 시종들이 말해줬어. 그들은 내가 떠나겠다고 하니 무척 실망하고 섭섭해하면서 적어도 1년에 한 번은 아레나스에 온다는 조건으로 작별을 허락했어.

고야는 몇 달 전에 그린 〈플로리다블랑카 백작의 초상〉[63] 덕분에 스페인 인판테 돈 루이스 데 보르본의 부름을 받았을 것이다. 이 공식적인 초상화에서 호세 모니노 이 레돈도 데 플로리다블랑카는 성령 기사단 휘장을 가슴에 두르고 자신이 모셨던 카롤루스 3세의 초상화 앞에서 포즈를 취하고 있다.

화가는 백작 앞에 그림을 들고 서 있는 모습으로 나타난다. 스페인 인판테는 고야가 감히 이 초상화에 자신을 그려 넣었다는 사실에 무감각하지 않았을 것이다. 그러나 스페인 궁정의 예의에 어긋나지 않는 선에서 이러한 자유를 취했다는 사실을 불쾌히 여기지는 않았다.

1783, 캔버스에 유채, 262×166cm, 마드리드, 우르키호 은행

고야는 백작 앞에 그림을 들고 서 있는 모습으로 나타난다.

198

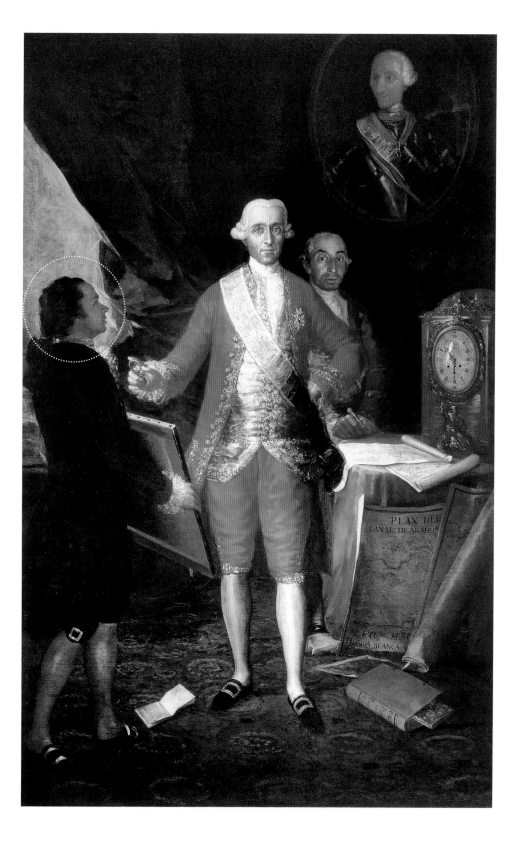

맏형 카롤루스 3세는 1734년부터 1759년까지 나폴리를 지배하다가 스페인 왕위에 올랐다. 왕은 자질구레한 만들기와 벽시계 수집에 이해할 수 없으리만치 열을 올리는 동생 인판테 루이스를 톨레도 대주교로 임명했다. 그런데 인판테 루이스가 나이 마흔에 마리아 테레사 데 발라브라가 이 로사스라는 여성과 사랑에 빠진 것이다. 노섬벌랜드의 고명한 귀족 가문 출신인 헨리 스윈번은 누군지 모를 이에게 쓴 편지에서 이들의 치명적 만남이 1776년 5월 6일 아란후에스에서 일어났다고 말한다. "한때 추기경이자 대주교였던 돈 루이스는 이제 내일이면 아리따운 아라곤 아가씨를 신부로 맞이합니다. 그는 작년에 그녀가 나비를 잡으려고 들판으로 뛰어가는 모습을 보자마자 반해버렸습니다." 나비 한 마리가 왕조를 흔들어놓은 셈이다. 카롤루스 3세는 결국 동생의 결혼을 받아들였다. 하지만 헨리 스윈번은 "돈 루이스의 아내에게 왕족의 직함과 자격은 주어지지 않았고 그들의 자녀에게 왕위 계승권도 없었다"고 짚고 넘어간다.

인판테 루이스의 가족은 마드리드와 궁정에서 100킬로미터 이상 떨어진 아레나스 데 산 페드로 궁에 살았다. 고야가 1783년에 이곳에 도착했을 때 인판테 루이스는 쉰여섯 살, 그의 아내는 스물세 살이었다. 부부 사이에 자녀는 셋이었는데, 루이스 마리아가 1777년생, 마리아 테레사가 1779년생, 마리아 루이사가 1780년생이다.

〈인판테 돈 루이스 데 보르본 가족〉[64]에서 어머니는 안락의자에 앉아 머리 시중을 받고 있고 막내 마리아 루이사는 유모 품에 안겨 있다. 왼쪽 의자에는 인판테 루이스가 앉아 있다. 그의 멍한 눈은 스윈번의 주장을 확증하는 것만 같다. "프랑스인들이 '권태ennui'라고 부르는 것이 왕족들의 큰 병이요, 도락은 그들의 삶에서 가장 주요한 치료 수단이었다. 부르봉가의 왕족들에게는 사냥이 그러한 도락이었다." 인판테 루이스의 뒤에는 장남이 서 있고, 거대한 화폭을 보는 아이는 당시 생후 2년 9개월이 된 마리아 테레사다. 그 뒤로 서 있는 여자들이나 그림 오른쪽에 서 있는 남자들의 이름까지는 알 수 없다.

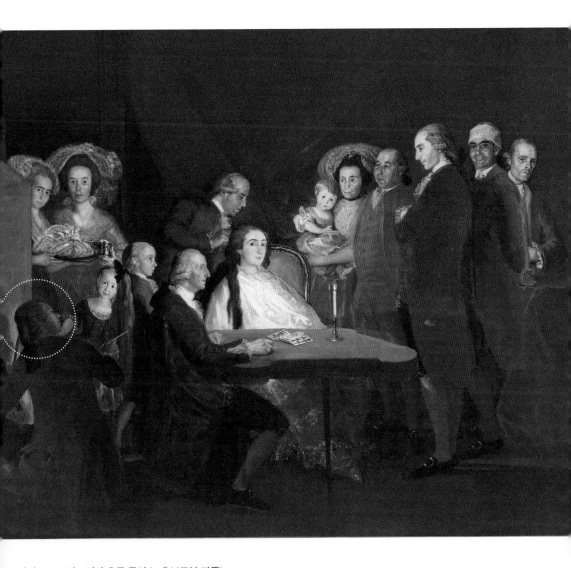

프란시스코 고야, 〈인판테 돈 루이스 데 보르본 가족〉
1783, 캔버스에 유채, 248×330cm, 코르테 도 마미아노, 마냐니로카 재단 미술관

프란시스코 고야,
⟨카를루스 4세 가족⟩
1800, 캔버스에 유채, 280×336cm,
마드리드, 프라도 미술관

고야는 왼쪽 뒷줄 어둠 속에 서 있다.

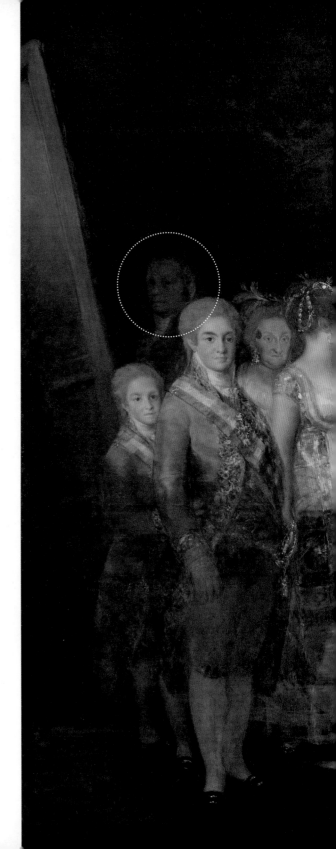

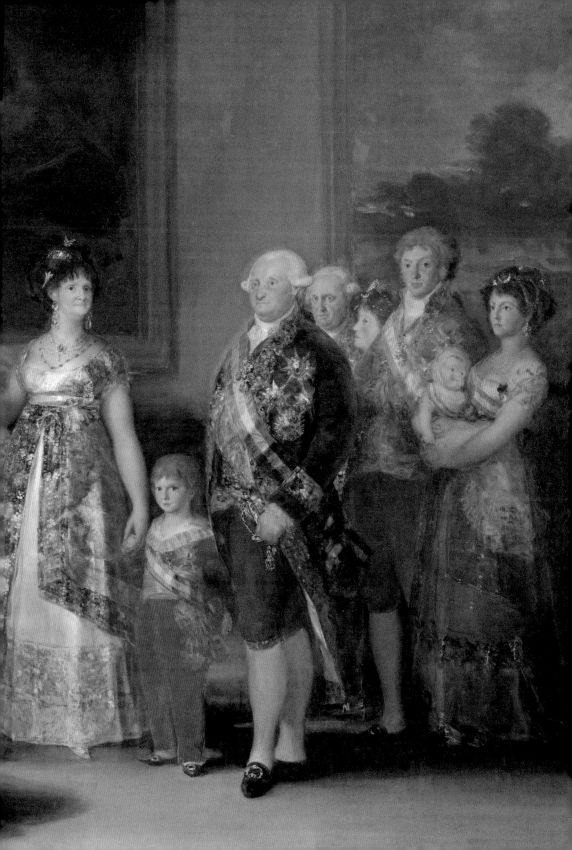

단, 녹색 테이블 뒤에 검은 옷을 입고 손을 조끼 속에 넣고 있는 남자는 루이지 보케리니로 보인다. 1769년에 「현악 사중주 작품 번호 8번」을 인판테 루이스에게 헌정한 덕분에 1770년 말 '실내악 작곡가이자 연주 명인'으로 고용된 그는, 아버지와 세 아들을 동원해 정기적으로 자신이 만든 오중주를 함께 연주하곤 했다. 희한하게도 인판테 루이스를 둘러싼 이 모임을 밝히는 촛불은 달랑 하나뿐이다. 탁자에는 타로카드 석 장이 펼쳐져 있다. 검의 하인, 동전의 에이스, 두 개의 검은 새 생명의 잉태를 상징적으로 예고한다. 카드를 한 장 더 뒤집어보면 이러한 희망이 좌절될지도 모르지만…… 그들은 탁자에 놓인 인판테 루이스의 손이 결정적 카드를 보여주기를 기다리고 있는 걸까? 이 때문에 고야는 고개를 돌리고 있는 걸까?

이 그림에서 화가가 차지한 위치는 빛만큼 자의적이다. 촛불 하나로는 이 장면을 밝히기에 어려움이 있고, 화가도 누구의 초상화를 그리든 간에 밑그림 작업을 하기에 곤란한 위치에 있다. 이러한 구도의 존재 이유는 단 하나, 고야가 플로리다블랑카 백작 앞에 자기를 그려 넣었던 것처럼 그가 "천사 같다"고 했던 인판테 루이스 가족들과 매우 가까운 존재임을 증명하기 위함이었다. 국왕의 재상이었던 백작과 국왕의 동생인 인판테 루이스가 화가 자신이 그림에 들어가는 것을 허락했다면, 곧 마흔이 되는 이 화가는 가장 위대한 자들의 신임을 받는다고 보아도 좋지 않을까?

하지만 또 다른 야심이 그를 사로잡았다. 스페인에 화가들의 왕조를 세우겠다는 야심, 그리고 그 안에서 〈시녀들〉의 벨라스케스 다음 자리를 차지하겠다는 야심 말이다. 궁정화가라는 직함이 이를 증명한다.

1800년에 고야는 자신을 〈카롤루스 4세 가족〉[65]과 함께 그려 넣었다. 이는 1783년에 플로리다블랑카 백작 앞이나 인판테 루이스 옆에 자신을 그려 넣은 것과 마찬가지로, 높은 분들과의 교우보다는 벨라스케스와의 교우라는 의미가 더 크다고 볼 수 있다.

36. 대관식에 참석한 화가들

『나폴레옹 박물관에 전시된 대관식 그림의 새로운 묘사*La Nouvelle Description du tableau exposé au musée Napoléon*』은 나폴레옹이 소르본 근처 클뤼니 교회에 마련된 자크 루이 다비드의 작업실에 방문했다는 사실을 고려한다. 화가는 여기서 그의 대관식 그림을 작업하고 있었다.[66] 황제는 다비드의 작업을 지켜보고서 "참으로 대단하구나! 모든 사물이 이렇게 두드러져 보이다니! 정말 아름답고도 진짜 같구나! 이건 그림이 아니다. 마치 그림 속을 걷는 것 같다." 다비드는 틀림없이 연구 중인 밑그림과 "대관식에 걸맞은 복장과 자세를 갖춘 1피트 크기의 인형들을 배치한" 나무로 만든 대성당 성가대석 미니어처를 이용한 구도로 황제를 놀라게 하고 싶었을 것이다.

그림을 가까이서 보는 사람들은 맞은편에 보이는 뮈라 원수, 앵발리드 총책 세뤼지에 원수, 헌병대 총경 몽시 원수와 마찬가지로 대관식에 참석한 특권층 중 한 사람이 된 듯한 기분을 느낄 수 있다. 군인들은 무릎을 꿇은 황후 뒤에 서 있다. 그러므로 그림 오른쪽에 위치한 재무 담당관 르 브룅과 왼쪽에 위치한 루이 보나파르트 총사령관(나폴레옹의 동생), 대선제후大選帝侯 조제프 보나파르트(나폴레옹의 형) 사이 자리가 적합할 터였다. 마침 익명으로 만들어진 판화가 금세 나돌아 그림 속 인물들을 모두 확인할 수 있었다.

그렇다면 장프랑수아 르 쉬외르가 1804년 12월 2일에 작곡한 「개선행진곡」이 울려 퍼지는 대성당의 좌석 배치는 실제 대관식 때와 동일할까? 루이 보나파르트와 르 브룅 사이의 공간만 봐도 그렇지 않다는 것을 알 수 있다. 그렇다면 황제의 "진짜 같구나!"라는 탄성은 정정해야 하지 않을까?

1807년, 루이 보나파르트는 화가에게 힐책을 삼가지 않았다.

자크 루이 다비드, 〈파리 노트르담 대성당에서 1804년 12월 2일 거행된 나폴레옹 1세 대관식〉
1806-1807, 캔버스에 유채, 6.10×9.31m, 파리, 루브르 박물관

다비드는 앞줄 왼쪽 끝에 검은 옷을 입고 서 있다. 손에는 크로키 화첩을 들고 있다.

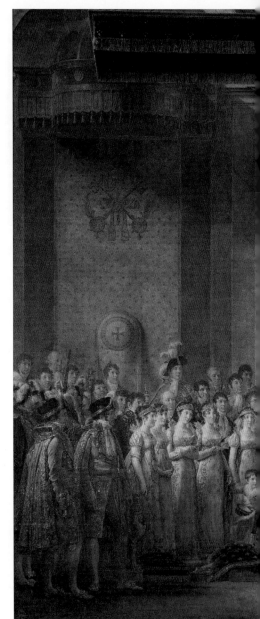

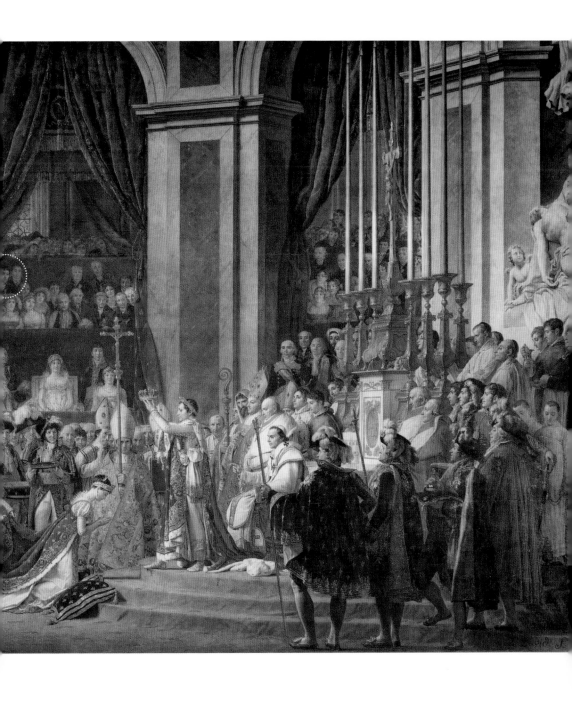

당신이 그림 속에 잡아준 내 자리에 대해 불만이 있다는 것을 잘 알 겁니다. 우리 형 조제프와 나만 대관식에 들어가 있지 않은 격입니다. 황제와 황후가 기도대에 나와 계실 때 우리가 공주들의 오른편에 있었으니 결과적으로 관람자들의 왼편에 서는 것은 맞지요. 하지만 그들이 제단 가까이에서 왕홀과 왕의 지팡이를 들고 있었을 때 대선제후는 황제의 관을 들고 있었고, 나는 장검을 손에 들고 있었단 말입니다.

칸막이 좌석 중앙, 장군들의 뒤에 앉아 있는 흰옷 입은 여성은 황제의 어머니 레티치아 보나파르트다. 황제는 모후가 참석한 것처럼 그려줄 것을 요구했는데, 사실 그녀는 아들과 과부 조제핀 드 보아르네의 결혼을 허락하지 않았기 때문에 대관식에 불참했다. 조제핀 드 보아르네의 전남편 보아르네 자작은 1794년 7월 23일 단두대에서 처형당했고, 조제핀 역시 혁명력 2년 화월花月 2일부터 열월熱月 19일까지 투옥되었지만 미모와 매력 덕분에 석방되었다는 소문이 있었다. 이후에 그녀가 맞서야 했던 역경 또한 미모와 매력으로 타개할 수 있었듯이 그녀와 1796년 3월 8일 결혼한 보나파르트 장군은 아내의 바람기를 모르지 않았다.

한편 황제의 어머니 레티치아처럼 대관식에 참석하지 않았지만 다비드가 그려 넣은 또 다른 인물이 있다. 교황 비오 7세 뒤에 서 있는 카프라라 추기경으로, 당시 그는 병중이었으므로 대관식에 참석하지 못했다. 그는 자기를 로마 교황청 의전에 맞게 가발을 쓴 모습으로 그려달라고 부탁했지만 다비드는 그 부탁을 묵살하고 그를 대머리로 묘사했다.

레티치아의 뒤쪽 특별석에는 여러 사람이 앉아 있는데, 황제는 모후의 머리에서 수직으로 위쪽에 조제프 마리 비앙의 얼굴이 그려져 있는 것을 알아보았다. 다비드는 이렇게 말한다. "네, 폐하, 제 스승님께 존경을 표하는 뜻에서 저의 모든 그림 중에서 가장 중요한 주제를 다룬 작품 속에 그려 넣고 싶었습니다." 비앙의 옆에는 다비드 부인과 두 딸 에밀리와 폴린이 앉아 있다. 그리고 그들의 뒤에 다비드 자신도 크로키 화첩을 손

에 든 모습으로 그려져 있다. 황제는 화가가 "가장 중요한 주제를 다룬 작품"임에 틀림없다고 말한 그림 속에 자기를 그려 넣은 것을 책망하지 않았다. 그렇지만 모후는 대관식에 참석하지 않았고 다비드의 자리도 거기는 아니었다. 다비드는 이렇게 고백한다.

> 1804년에 황제께서 노트르담에서 열리는 대관식을 그려달라고 하셨다. 폐하는 그림이 대관식을 충실하게 반영할 수 있도록 나와 내 가족을 위한 좌석을 따로 마련해주셨다.

그 자리를 얻기까지는 여러 어려움이 있었을 것이다. 하지만 그는 자세한 말을 삼간다. 원래 의전장 세귀르는 루이 14세의 통치 이후 제단 위에 세워져 있던 니콜라 쿠스투의 조각 작품 〈그리스도를 십자가에서 내림〉 뒤에 그를 앉혔다. 그 자리에서 뭐라도 관찰한다는 것은 거의 불가능했다. 하지만 황제의 뜻을 어찌 거역하겠는가? 세귀르는 어쩔 수 없이 다비드에게 성가대석 왼쪽 특별석에 자리를 하나 내주었다. 그곳은 모후가 그려져 있는 쪽 특별석의 맞은편이었다. 그러니까 다비드는 자기가 실제 앉았던 자리를 그림을 바라보는 자들의 자리로 잡은 셈이다.

황제는 작업실을 방문해서 몇 가지 수정을 요청했다. 무엇보다 교황 비오 7세가 무릎에 손을 올려놓은 모습으로 그려져서는 안 되었다. 교황의 손에서 관을 빼앗아 스스로 머리에 썼던 나폴레옹은 그림을 보고 이렇게 말했다고 한다. "내가 대관식 구경이나 하라고 교황을 그 멀리서부터 모셔온 줄 아느냐?" 그리하여 교황은 손을 들어 관을 쓰는 조제핀을 축복하는 모습으로 다시 그려졌다.

나폴레옹은 훗날 세인트헬레나 섬에서 대관식 그림에 대해 투덜댄다. "사람들이 보는 것은 사실 황후의 관이지 내 관이 아니야. 조제핀이 다비드하고 짜고 수작을 부린 거야. 그들은 그래야 그림이 더 아름답게 될 거라고 했어."

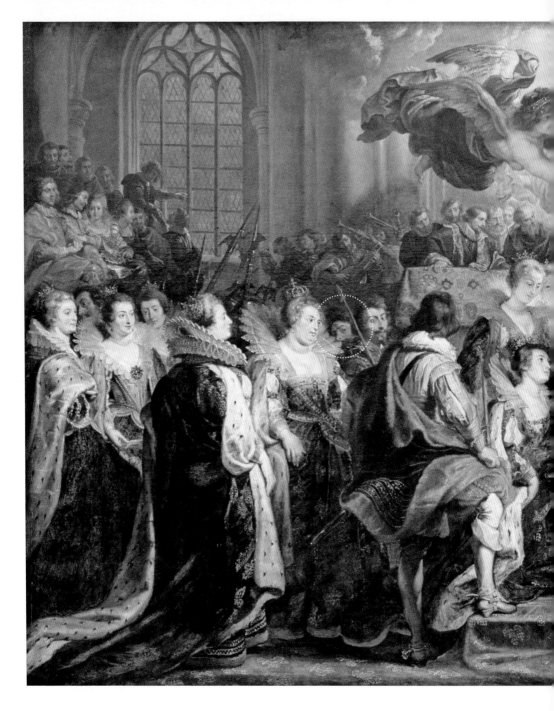

67 페테르 파울 루벤스, 〈1610년 5월 13일 생드니에서 거행된 마리 드 메디시스의 대관식〉

1623-1625년경, 캔버스에 유채, 394×727cm, 파리, 루브르 박물관

루벤스는 마리 드 메디시스를 따르는 행렬 속에서 관람자를 바라보고 있다. 왕홀에 가려져 얼굴의 왼쪽 윗부분만 보인다.

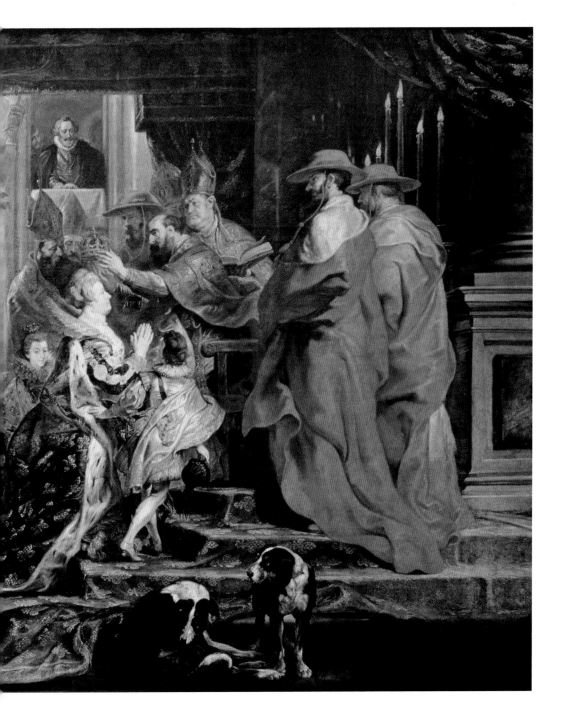

한편 대관식 참석자 중 아이는 루이 보나파르트의 아들인 루이 나폴레옹이 유일하다. 아이의 손을 잡고 있는 여자는 조제핀이 전남편과의 사이에서 낳은 딸 오르탕스 드 보아르네다. 48년 후 루이 나폴레옹은 아버지 보나파르트의 대관식이 열렸던 12월 2일에 쿠데타를 일으키고 나폴레옹 3세가 될 것이다.

다비드의 밑그림 중에서 루벤스가 뤽상부르 궁에 걸기 위해 그린 〈마리 드 메디시스의 대관식〉[67]을 상기시키는 것은 없지만 그가 몇 번이나 이 그림을 감상하러 간 것만은 분명하다. 어쩌면 단지 그의 심기를 상하게 하고 언짢게 하는 스타일과 거리를 두기 위해서 그랬을 수도 있다.

페테르 파울 루벤스는 1622년, 그러니까 생드니 수도원 교회에서 마리 드 메디시스의 대관식을 거행한 지 12년이 지나서야 그림을 주문받았으므로 대관식을 주제로 하는 다른 판화들을 참고해서 작업을 할 수밖에 없었다. 여러 자료들을 바탕으로 페롱 추기경, 수르디 추기경, 공디 추기경, 관을 들고 있는 주와외즈 추기경, 마르그리트 드 발루아, 앙리 4세의 아들인 세자르와 알렉상드르 드 방돔, 왕가의 피가 흐르는 기즈 공작부인과 몽팡시에 공작부인, 콩티 공주 등을 그린 것이다.

다비드는 루벤스가 제단 앞에 무릎 꿇은 마리 드 메디시스 뒤쪽 행렬에 주저 없이 자기 자리를 잡은 것을 확인했을 것이다. 하지만 나폴레옹이 그러한 파렴치한 행동을 묵인할 리 없었다. 성당 안에 천사들을 그려 넣는 것도 용납하지 않았던 황제 아닌가. 혁명력 9년 수확의 달 26일(1801년 7월 15일)에 제1통령 나폴레옹 보나파르트가 서명한 화친 조약은 "로마 교황청의 가톨릭이 프랑스에서 자유로이 활동할 것"이라고 규정한다. 그거면 됐다. 더군다나 황제의 대관식이 앙시앵 레짐의 대관식과 같은 모양이어서는 안 되었다.

37. 앵그르와 디에고 벨라스케스의 자화상

1866년 두 권짜리 개정판으로 나온 『프랑스 영웅선, 5세기부터 현재까지, 강철 판화로 제작된 전신 초상 수록*Plutarque français, vies des hommes et des femmes illustres de la France, depuis le cinquième siècle jusqu'à nos jours avec leurs portraits en pied gravés sur acier*』 서문에는 이렇게 명시되어 있다. "현재 이 책에 포함된 181점의 판화 중 46점은 완전히 새로 제작한 것이다." 그리고 이 초상들은 "앵그르, 폴 들라로슈, 외젠 들라크루아 등이 그린 것이다." 두 번째 권의 140쪽에 실린 잔 다르크 초상의 여백 왼쪽 가장자리에는 "J. 앵그르 데생"이라고 표기되어 있다. 오른쪽에는 추가 설명이 있다. "폴레 판화 제작."

빅토르 플로랑스 폴레는 동판화로 로마 대상을 받은 유명 인사였다. 그는 아카데미 드 프랑스의 해외 수학기관인 빌라 메디치에서 1839년부터 1843년까지 체류하며 그곳의 교장이었던 앵그르와 인연을 맺었다. 폴레는 앵그르가 자신에게 맡긴 잔 다르크의 전신 데생을 특별히 신경 써서 판화로 제작했을 법하다. 더욱이 그 일이 끝난 후에도 앵그르의 지시를 받은 그때를 잊지 못했다. "나의 소관으로 정해진 일이니만큼 스캔들이나 다른 이들과의 불화를 피하고 싶습니다. 그러니 내가 아카데미 드 프랑스의 평화와 질서를 위하여 선생에게 잠시 피렌체로 가 있으라고 지시하는 것에 놀라지 마십시오. 그곳에서 장관의 최종 결정을 기다리기 바랍니다. 나는 나대로 선생께 이러한 조치를 취할 수밖에 없었던 이유를 잘 말씀드리겠습니다." 서명, 앵그르.

1851년에 앵그르는 정부에 〈오스티의 성모〉와 자신이 작업 중인 잔 다르크 그림을 제안했다. 그 작업은 언제부터 진행된 것일까? 〈샤를 7세의 대관식에 참석한 잔 다르크〉[68]는 1855년 파리 만국박람회에서 열린 앵그르 회고전에 전시된 그림 중 하나였다. 보들레르는 만국박람회에 대한 글 중 하나에서 앵그르라는 "광대하고도 반박할 수 없는 명성을 지닌

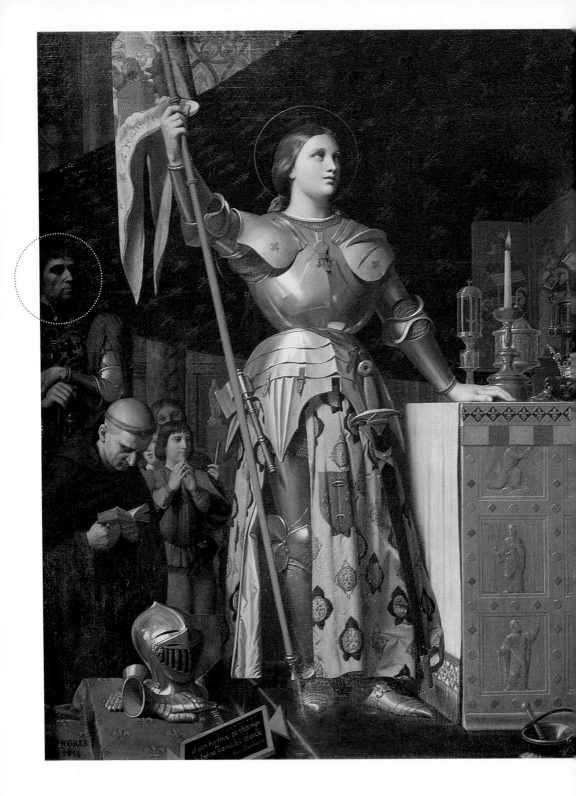

인물"의 작품을 다루었다. 보들레르는 앙그르가 "뛰어난 재주를 타고난 자, 언변이 유창한 미술 애호가일 수는 있지만 천재의 숙명이라고 할 수 있는 정력적 기질은 없다"고 했다. 보들레르는 이렇게 탄식한다. "지나치게 현학적인 수단들로 표현된 그 잔 다르크에 대해 내가 무슨 낯으로 왈가왈부하겠는가."

앙그르의 조수로 자주 기용되었던 발즈 형제의 개입이 너무 두드러졌기 때문일까. 모리스 드니는 『이론Théories』에서 앙그르의 제자들을 나열하면서 발즈 형제에 대해 단지 "모사 능력이 뛰어났다"고만 언급했다. 어쨌든 그들이 주도해서 앙그르를 잔 다르크 옆에 무릎 꿇은 수도사 뒤에 그려 넣었을 리는 없다.

화가는 자기를 잔 다르크와 1439년에 뒤누아 백작이 된 오를레앙의 장, 일명 오를레앙의 사생아의 전우로 그렸다. 기도서를 들여다보고 있는 아우구스티누스회 탁발 수도사는 잔 다르크를 담당한 사제 장 파스케렐이다. 명성 높은 화가 앙그르가 랭스 대성당에서 열린 샤를 7세의 대관식에 참석한 잔 다르크 옆에 자신을 그린 이유는 무엇일까?

앙그르는 잔 다르크를 1846년의 데생과 거의 같은 모습으로 그렸다. 그녀가 오른손에 든 깃대가 『프랑스 영웅전』에 수록된 판화에서는 조금 더 수직이고 여기서는 비스듬하다는 차이가 있을 뿐이다. 그리고 판화에서는 잔이 치마를 입고 있지 않다. 그 외에 크게 다른 점은 없다. 스승 다비드의 조언에 충실하게, 첫 크로키에서는 잔을 아무것도 걸치지 않은 모습으로 그렸다. 이후 처녀의 맨몸을 서둘러 갑옷으로 덮었다.

1801년, 앙그르가 스물한 살 나이로 로마 대상을 받았을 때 프랑스는 통령 정부 체제의 공화정이었다. 잔 다르크를 그리던 1851-1854년은 혁명으로 체제가 바뀐 후였지만 앙그르는 공화정과 군주정을 똑같이 충성스럽게 섬겼다. 상황에 따라 그는 보나파르트주의자도 되었다가 정통왕조지지자도 되었다가 오를레앙주의자도 되었다가 공화주의자도 되었다. 그렇다면 샤를 7세의 대관식에서 잔 다르크 옆에 자신을 그려 넣은

것은 랭스에서 신성하게 여겨진 왕들이 프랑스에 언제나 왕조를 보장해 주었던 시대에 대한 향수의 표현일까? 그 왕조가 메로빙거, 카롤링거, 발루아, 부르봉 중 어떤 것이라도 별 차이는 없었다.

또 한 가지의 의문으로는, 하늘을 쳐다보는 잔의 얼굴 뒤에 희한한 후광이 어려 있다. 그런데 『프랑스 영웅전』에 수록된 판화에는 후광이 없다. 잔 다르크가 성녀로 추대된 것은 1920년이니 당시에는 후광을 그리지 않는 게 정상이다. 그렇다면 이 후광은 누가 그렸을까?

역사화는 이미 끝난 일을 그리는 이상 비교적 최근의 사건을 주제로 삼는다고 해서 품격이나 평가가 떨어지지는 않는다. 더욱이 승전勝戰이라는 경사를 무시하는 것은 있을 수 없다.

1625년 6월 5일 브레다의 항복은 스페인 왕 펠리페 4세의 권능을 드높이기에 아주 적합한 주제였다. 독실한 가톨릭 신자였던 펠리페 4세는 네덜란드 공화국이 장 칼뱅의 종교 개혁을 따른다는 구실로 자신의 영향력에서 빠져나가는 것을 용인할 수 없었다. 결국 12년의 휴전 끝에 무자비한 전쟁이 재개되자 펠리페 4세는 사태를 종결짓기 위해 제노바 공국의 암브로조 스피놀라에게 군사를 지휘하게 했다. 1624년 8월 27일 브레다 공성전이 시작되었고, 이 도시는 아홉 달을 버틴 끝에 진이 빠지고 초죽음이 되어서야 항복했다.

바로 이 장면을 그릴 임무가 디에고 벨라스케스에게 주어졌다. 〈브레다의 항복〉[69]에서 유스티누스는 허리를 숙이고 도성의 열쇠를 승자에게 건넨다. 스피놀라는 비록 적이었지만 용감하게 싸운 이들을 존중하는 의미로 패자의 어깨에 손을 얹고 있다. 저 멀리서 피어오르는 연기는 화재나 학살, 노략질 같은 참사를 암시하면서도 승자의 기사도적인 몸짓을 해치지는 않는다.

이 그림은 펠리페 4세가 대사들을 접견하던 부엔 레티로 궁의 왕의 홀 내부를 장식하기 위한 것이었다. 다른 나라 대사들이 이런 그림을 보

디에고 벨라스케스, 〈브레다의 항복〉

1634년경, 캔버스에 유채, 367×307cm, 마드리드, 프라도 미술관

벨라스케스는 오른쪽 가장자리에 회색 옷과 모자 차림으로 관람자를 보고 있다.

고도 스페인 왕의 권능이나 왕의 군대를 이끄는 이들의 자비심을 인정하지 않고 배기랴.

1634년경에 그려진 〈브레다의 항복〉이 오래지 않아 '창'이라고 불리게 된 것은 우연이 아니다. 이 제목은 회화적 사실성, 즉 우리의 기억 속에 자리 잡은 유일한 사실성에 기반한 것이다. 그림의 왼편 가장자리, 열쇠를 건네는 유스티누스 뒤 구식 보병총을 멘 젊은 병사는 관람자를 바라보고 있다. 그리고 반대편, 말갈기와 깃발 사이에 챙이 넓고 흰 깃털이 꽂힌 회색 모자를 쓴 남자도 그림 밖 관람자를 보고 있다. 이 남자의 이름은 디에고 벨라스케스로, 그는 1625년 6월 5일 브레다에 있지 않았다.

화면의 양옆을 에워싼 두 개의 시선, 그림을 보는 우리를 응시하는 시선들은 1625년에 일어난 사건을 1634년경에 그린 그림을 관조하게끔 촉구한다. 이미 오래전에 망각으로 밀려난, 역사적 사건이라는 부인할 수 없는 사태를 그림이라는 고정된 사태로 바꿔버리는 기막힌 사기술이다.

역사가 제안하는 주제가 그림을 만드는 것이 아니라 그림이 역사를 만드는 것이다. 그로부터 우리는 다시 한번 역사는 역사의 재현일 뿐이라는 생각을 도출할 수 있다. 그리고 역사의 재현은 결국 승자들의 일이다.

38. 거울에 비친 자신을 그리다

이 은밀한 현존이 결국은 영속성에 대한 환상일 뿐이라면? 프랑스어 일인칭 대명사 'je'가 가리키는 자의식이 모든 시대에 동일하지는 않았다. 'je'가 화가들이 거울을 바라보는 시선을 바꾸었는데 그게 동일한 시선일까? 화가들이 거울 속에서 본 것은 동일한 얼굴이었을까? 그것은 늘 동일한 만남이었을까?

바사리는 자화상을 그리기 위해 필요한 과정을 언급하면서 "거울을 이용하여"라는 표현을 여러 차례 썼다. 자화상을 거울 없이 그리려면 사

진이 발명되어야 했다. 레오나르도 다 빈치는 수첩에 이렇게 썼다.

회화는 거울과 마찬가지로 단일한 표면이다. 그림은 만져지지 않는다. 둥글고 떨어져 있는 것처럼 보이더라도 손으로 만져서는 파악되지 않는다. 거울도 그렇다. 거울과 그림은 빛과 어둠에 잠겨 있는 사물들의 이미지를 보여준다. 둘 다 표면의 바깥까지 상당히 연장되어 있는 것처럼 보인다.

19세기에 이르러서 빈센트 반 고흐가 다 빈치의 믿음을 재고한다. 그는 동생 테오에게 1888년 6월 5일에 이렇게 썼다. "(…) 거울에 비친 현실의 상은 색이나 그 외 모든 것을 온전히 고정시키는 것이 어렵다. 만약 이것이 가능하다면 결코 그림이 아니며 사진이라고도 할 수 없다." 거울이 더 이상 회화의 기준이나 은유가 아니더라도 중요한 도구라는 점은 달라지지 않는다. 1435년에 알베르티는 이렇게 경고했다. "(…) 회화의 모든 오류가 거울 속에서 고발당한다는 점은 주목할 만하다." 그로부터 다섯 세기가 지나고 페르난도 보테로는 이렇게 고백한다.

거울이 꼭 필요한 화가가 내가 처음은 아니다. 르네상스 시대부터 화가의 작업실에서는 거울을 쓰기 시작했다. 내가 작업하는 중인 그림을 거울에 비추어 보면 '반전된' 그림을 볼 수 있다. 이 반전된 상은 가차없다. 만약 그림의 구도나 어떤 요소와 다른 요소의 조화에 문제가 있다면 거울에 비친 상에서 확 두드러져 보인다. 그 부분을 재작업하기만 하면 된다.

거울을 이용해 그린 자화상들은 꼼꼼함의 표시였을까? 아니면, 고대 저자들의 글을 읽고 자화상을 그리게 된 걸까? 플라톤은 이렇게 말한다.

빼어난 인간일수록 재능의 불멸성, 영예로운 명성을 얻기 위해 자기가 할 수 있는 모든 것을 한다. 그런 인간들은 불멸을 사랑하기 때문이다!

키케로 또한 이렇게 말하지 않았는가.

모든 엘리트에게는 밤낮으로 영혼을 영광이라는 침으로 찌르고 우리 이름에 대한 기억이 사라질 때 함께 사라지지 않으며 후세에도 온전히 지속되어야 한다고 경고하는 어떤 에너지가 있다.

39. 프란스 할스와 니콜라이 슈나이더의 자화상

네덜란드 공화국이 칼뱅주의와 공화정을 선택함으로써 이 나라의 화가들은 가톨릭교회와 제후들의 그림 주문을 받기 어려워졌다. 이제 그림을 주문할 수 있는 '귀족층'은 선주船主, 상인, 은행가 같은 돈 많은 부르주아들이었다. 그들은 곡물, 향신료, 노예, 화폐, 그 밖의 상품 투기로 부를 일구는 사회에서 스스로를 과시하기 위해 그림을 주문했다. 그들 모두는 무슨 일을 하든 직함보다는 돈이 권력을 낳는다는 것을 잘 알고 있었다.

프란스 할스는 집단 초상화를 의뢰받는 화가라면 응당 그렇듯 만인의 눈에 그들의 위엄과 중요성을 보여줄 수 있는 능력이 있었다. 그는 의뢰인의 이름이 사람들의 기억에 남게 되리라는 암묵적 약속과 특별한 '포상'의 방법으로 초상화를 그렸다. 따라서 계단의 마지막 단에 화가 자신을 그려 넣는 것에 이의를 제기하는 사람은 아무도 없었다. 할스는 〈세인트 조지 민병대 장교들의 행렬〉[70]에서 페테르 테 용의 옆, 푸른 천을 두른 자코브 드루이베스테인의 뒤에 자리를 잡았다.

할스가 이 그림을 그리고 4세기 가까이 지난 현재, 여기 모인 사람들 중 누가 아브라함 코르넬리츠 판 데르 샬켄이고 누가 디르크 딕스인지 누

가 람베르트 우테르츠인지 알고자 하는 이는 거의 없다. 다른 이름들은 나열할 필요도 없다. 우리가 기억하는 유일한 이름은 프란스 할스다. 그러므로 수 세기 후의 기억은 이 신사들의 위치 선정의 타당성을 아랑곳하지 않는다.

니콜라이 슈나이더는 1928년 출간된 『현대 건축』 3-4호를 손에 넣었을 것이다. 그리고 아마 이 선언문을 읽었을 것이다.

프롤레타리아 독재 시대의 예술가는 자신을 수동적으로 현실을 재현하는 고독한 예술가가 아니라 프롤레타리아 혁명 이데올로기의 전선에서 싸우는 투사라고 생각한다. 그는 작업을 통하여 대중의 정신세계를 구조화하고 새로운 생활 세계의 조직에 이바지한다. 그러한 방향성은 그를 전위적 프롤레타리아 혁명가의 이데올로기 수준에 다다르기 위해 끊임없이 자신을 갈고닦도록 이끈다.

1922년에 혁명러시아예술가협회AKHRR는 예술가의 야심을 이렇게 정의했다.

인류에 대한 우리 시민의 의무는 혁명이 약동하는 역사의 위대한 순간을 예술적으로 고증하여 생산하는 것이다. 우리는 현재를, 붉은 군대의 생을, 노동자와 농민과 혁명 주체와 노동 영웅의 일상적 삶을 표현할 것이다.

혁명러시아예술가협회는 1924년에 2주년을 맞이하여 모든 지부에 공식 성명을 전했다. "혁명이 낳은 새로운 형식들을 표현하려면 사유와 감정을 구조화할 수 있는 새로운 양식, 견고하고 단정하며 힘 있는 양식, 우리의 간략한 선언문이 영웅적 사실주의로 규정한 양식이 필요하다."

프란스 할스, 〈세인트 조지 민병대 장교들의 행렬〉

1639, 캔버스에 유채, 218×421cm, 하를럼, 프란스 할스 미술관

할스는 왼쪽 위에서 관람자를 바라보고 있다.

〈태만한 동지의 공개 재판〉[71]에 참석한 여성들은 모자나 삼각 숄을 두른 사람도 있고 맨머리도 있었지만 남성들은 모두 카스케트를 썼다. 종려나무 잎이 순교자의 상징이듯 이 모자는 프롤레타리아의 상징과도 같았다. 1848년, 제2공화정이 선언된 파리의 거리에는 노랫소리가 울려 퍼졌다. "카스케트 앞에서 모자를 벗어라 / 노동자 앞에서 무릎을 꿇어라." 엄중하고 심각한 시선들은 팔을 늘어뜨리고 고개를 숙인 남자에게로 향한다. 그의 태도만으로도 유죄 증거는 충분한 성싶다. 그는 동지들의 약진을 방해하고 활동을 게을리하는 등 혁명의 대의를 배반했다. 한 동지는 탁자 뒤에 일어서서 이 자의 참을 수 없는 소행과 태도의 새로운 증거들을 제시했다. 그림의 오른쪽 흰 수염을 기른 남자와 수염 없는 남자의 옆얼굴 위로, 공장과 붙어 있는 이곳에서 열리는 재판을 보는 이들을 증인으로 삼는 시선 하나가 눈에 띈다. 시선의 주인공은 니콜라이 슈나이더일 수밖에 없다.

1900년 헝가리에서 태어난 그는 스물여섯 살 때 러시아에 정착하고 공산당에 들어가기로 마음먹었다. 1929년에 러시아프롤레타리아예술가협회RAPkh와 러시아프롤레타리아예술가협회청년연합OMAkhRR의 회원이 되었다. 그는 1924년에 혁명의 아버지의 이름을 따서 레닌그라드가 된 도시에 거주하는 청년이었는데, 그것이 그의 정치적 참여와 당에 대한 헌신의 반박할 수 없는 증거였다. 이 자화상 역시 그가 "전위적 프롤레타리아 혁명가의 이데올로기 수준에 다다르기 위해 끊임없이 자신을 갈고 닦은" 증거다. 역설적인 것은 관람자에게 던지는 그의 시선이다. 화가들은 수 세기 전부터 이 시선에 의지하여 성인들과 순교자들에 대한 헌신과 신심으로 인도하는 역할을 했고, 이 세상의 위대한 이들을 찬양하고 우러러보게끔 이끌었으며, 타협 없는 프롤레타리아 독재를 부각시켰다. 시대를 초월한 시선 때문에 슈나이더는 "능력은 입증되었으나 예술가의 자질이 불분명하다"는 의심을 받았던 걸까? 혁명을 위하여 전통을 이용했다는 그의 주장은 받아들여질 수 없었던 걸까?

니콜라이 슈나이더, 〈태만한 동지의 공개 재판〉

1931, 캔버스에 유채, 149×200cm, 모스크바 국립 박물관-전시 센터

슈나이더는 화폭의 오른쪽에 카스케트를 쓴 인물이다.
그는 머리에 붉은 천을 두른 여자 앞에 앉아 관람자를 바라보고 있다.

40. 역사가 판을 바꾸는 방식

디에고 벨라스케스는 30년째 왕실 화가로 지냈다. 그와 펠리페 4세의 신뢰는 해를 거듭할수록 더욱 두터워졌다. 왕은 1652년에 벨라스케스가 식부장관aposentador을 맡기에 적합하다고 판단했다. 그 직책을 맡게 되면 그림에 쏟는 시간을 줄여 왕가 식구들의 처소, 에스코리알 궁에서 왕이 맞이하는 자들의 숙소 배치 등을 살펴야 했다. 하급 귀족에 지나지 않는 자에게 이런 직책을 부여하다니 궁정의 품위가 의심스럽지 않은가. 어떻게 붓을 든 사내가 왕을 위해 검을 들고 싸우는 자들과 같은 직책에 감히 오를 수 있는가? 스페인의 주요 인사와 귀족 들이 모인 가운데 평의회가 진행되었다. 그들은 벨라스케스가 판매를 위해 그림을 그리는 사람이 아니었다는 증언을 받아들일 수 없었다. 더 결정적으로는, 어엿한 귀족이 되기를 열망했던 이 '식부장관'은 친족 중에 귀족이 있었다는 사실을 증명하지 못했다.

결국 궁정의 엄격한 예의와 법도 때문에 벨라스케스는 귀족이 되지 못했다. 이제 교황 성하께서 펠리페 4세에게 특별히 관면(교회법의 제재를 예외적으로 면제해주는 행위)을 베풀어주시기를 바라는 수밖에 없었다. 벨라스케스는 1649년 1월에 두 번째 이탈리아 여행을 떠났고 왕의 귀국 명령에도 불구하고 1년이나 더 그곳에 머물렀다. 그는 로마에서 교황 인노첸시오 10세의 초상을 꼭 그리고 싶었다. 아마 그러한 바람을 교황청에 정중하게 전달하기도 했을 것이다. 하지만 인노첸시오 10세는 관면을 베풀지 않은 채 1655년 1월 7일 사망했다. 1659년 7월 9일, 관면을 베푼 로마 교황은 알렉산데르 7세였다. 펠리페 4세는 그해 11월 28일에 벨라스케스를 산티아고 기사단에 입회시켰다.

에스코리알 궁 작업실에서 그림을 그리는 화가의 검은 저고리 가슴께에 산티아고 기사단의 상징인 붉은 십자가가 새겨져 있다.[72] 그림 중앙

에는 인판타 마르가리타 테레사가 시녀들에게 둘러싸여 있다. 그림 오른쪽의 마리 바르볼라, 그리고 개를 장난스럽게 발로 건드리는 니콜라 페르투사토는 난쟁이다. 벨라스케스는 팔레트와 붓을 들고 모델들을 바라보기 위해 몸을 한쪽으로 기울이면서 자신의 존재감을 드러낸다. 배경에 걸린 액자들 중 왕과 마리아나 왕비의 초상이 있는데, 이것은 그림이 아니라 벽에 걸려 있던 거울로 입증되었다. 1966년 미셸 푸코는『말과 사물*Les Mots et les Choses*』에 이렇게 썼다.

화가는 고개를 살짝 기울여 바라본다. 그는 보이지 않는 점을 응시하지만 그림을 보는 우리는 그 점을 우리 자신의 신체, 얼굴, 눈으로 쉽게 정하게 된다.

그 이유는 우리가 왕과 왕비의 위치에 있기 때문이다. 이 광경은 일반인들에게 보이면 안 된다. 오직 왕만이 가슴에 붉은 십자가를 달고 작업 중인 화가를 너그러이 용인할 수 있을 것이다.

〈시녀들〉은 1657년, 그러니까 교황의 관면이 떨어지기 2년 전에 이미 완성되었다. 디에고 벨라스케스는 오직 왕만을 위해 이 그림을 그렸다. 왕이 그를 하급 귀족이라도 만들어주고 난 후에 산티아고 기사단의 붉은 십자가를 그려 넣었다고 해도 크게 달라질 것은 없다. 붓과 팔레트를 든 기사라니…… 스페인 귀족 사회가 부적절하게 보는 이 무례함을 용인하려면 왕의 위치에 서야 했다. 〈시녀들〉이 쿠데타를 도발하는 작품이라고 생각하는가? 그 어떤 그림보다 강렬한 인상으로, 화가는 다른 누구보다 후원자를 위해 화가 자신을 그리지 않았는가?

오토 그리벨은 1928년, 바이마르 공화국 시절에 〈인터내셔널가歌〉[73]를 그렸다. 그의 유일한 소망은 이 노랫말이 널리 이해받는 것이었다.

일어나라, 대지의 저주받은 자들아!

일어나라, 굶주림의 노예들아!

이성의 불길이 분화구에서 타오르니

이것은 마지막 외침이 되리라.

과거는 깨끗한 판으로 덮일지니

억압받은 민중이여, 일어나라! 일어나라!

세상은 바야흐로 밑바닥부터 뒤바뀌고

아무것도 아니던 우리가 모든 것이 되리라!

이것은 최후의 투쟁이니

모두 단결하라, 내일이면

인터내셔널은 인류의 미래가 되리라.

광부의 어깨에 오른손을 얹은 오토 그리벨도, 그를 둘러싼 농민과 노동자도 이 노래를 누가 만들었는지 몰랐다. 가사를 쓴 사람은 외젠 포티에, 1887년 곡을 붙인 사람은 피에르 드제이테였지만 그들의 관심사는 그런 것이 아니었다. 오토 그리벨을 포함한 이들이 노래한 것은 분노, 신념, 그리고 연대였다. 독일 공산당 KDP의 당원이었던 그가 어떤 지지를 바랐다면 그건 그림을 바라보는 동지들의 지지였다.

산티아고 기사단의 붉은 십자가를 단 벨라스케스의 자화상과 투쟁의 형제로 여겼던 프롤레타리아들과 함께 인터내셔널가를 부르는 오토 그리벨의 자화상은 역사가 판을 바꾸는 방식을 잘 보여준다. 그림 속 공간에 나오는 시선은 같아도 세월이 흐르고 시대가 바뀌면 그 시선이 말을 거는 상대는 달라진다. 그 시선은 상대가 누가 됐든 언제나 공모를 구하겠지만 말이다.

73 오토 그리벨, 〈인터내셔널가〉

1928-1930, 캔버스에 유채, 124×185cm, 베를린, 독일 역사 박물관

그리벨은 앞줄 오른쪽에 푸른 옷을 입은 인물로, 어느 광부의 어깨에 손을 얹고 있다.

41. 머리가 잘린 사람들

루카스 크라나흐가 몇 번이고 그렸던 유디트와 살로메가 휘어잡은 머리는 언제나 같은 얼굴이다. 〈헤로데 왕의 연회〉[74] 속 세례자 요한의 잘린 목은 홀로페르네스의 잘린 목과 이목구비가 똑같다. 그런데 헤로데가 참수시킨 이 마지막 예언자와 베툴리아를 침략한 홀로페르네스 사이에는 아무런 공통점이 없다. 살로메가 쟁반에 얹어 헤로데에게 들고 나아간 것이 세례자 요한의 머리고, 검을 든 유디트가 들고 있는 것도 그 머리다. 크라나흐가 그리고 또 그렸던 머리는 사실 자기 자신의 머리다. 그가 세례자 요한의 얼굴로 자화상을 그리던 이 시기에 루터파에 대한 압박은 극에 달했고 크라나흐는 루터의 친구이자 지지자였다. 화가의 자화상은 그러한 억압의 폭력성을 암시하는 걸까? 너무 무모한 가설이지만 말이다.

〈골리앗의 목을 든 다윗〉[75]에서 잘린 골리앗의 머리로 자신을 그린 카라바조의 자화상에도 그런 무모한 설명을 달 수 있을까? 카라바조가 다윗의 새총을 맞고 쓰러진 팔레스타인 장수로 자신을 그린 것은 본인이 궐석 재판에서 받은 사형 선고를 암시한다. 어떤 이들은 다윗의 오른손에 들린 검에서 'H-AS OS'라는 문자를 읽고 이것이 성 아우구스티누스의 좌우명 'Humilitas occidit superbiam(겸손이 교만을 죽인다)'를 암시한다고 주장한다. 그렇다면 여기서의 교만은 카라바조의 교만인가, 아니면 그가 결투에서 죽인 라누초 토마소니의 교만인가? 교만을 죽이는 겸손은 누구의 손에 있는가? 정확한 의미가 읽히지 않는 자화상이다.

루카스 크라나흐, 〈헤로데 왕의 연회〉

1533, 목판에 유채와 템페라, 80×113cm, 프랑크푸르트, 슈테델 미술관

크라나흐의 잘린 머리가 쟁반에 놓여 있다.

〈위험한 요리사들〉[76]에서 접시 위 잘린 머리는 제임스 엔소르의 것이다. 그림 속 사물들은 '선명'하고, 벽에 걸린 판에 새겨진 글은 분명하다. '위험한 요리사들.' 시인 에밀 베르하렌은 엔소르에 대해 쓴 글에서 이렇게 말한다.

> 오만하고 진실한 예술가들이라면 누구나 그렇듯 제임스 엔소르 역시 평론가들에 대한 증오가 속에서 끓어올랐다. 그는 자기가 이해받지 못한다는 것을, 자기에게 너무나 단순하고 명쾌한 그림이 타인에게는 그 절대적 진실성에 힘입어 그렇게 다가가지 않는다는 것을 인정할 수 없었다.

그는 접시에 담긴 생선 요리에 자기 머리를 얹고 'ART ENSOR(프랑스어로 읽으면 훈제 청어와 발음이 같다)'라는 라벨까지 붙여서 내놓으며 평론가들을 다시 한번 조롱한다. 이런 식의 말장난으로 사람들을 웃기고 자기편으로 만들면 안 될 이유가 있나? 미술 평론가들이 요구하는 완전무결성에 대한 19세기의 고발은 평론가 피에트로 아레티노를 성 바르톨로메오로 그렸던 미켈란젤로의 복수와 같은 것 아닐까?

**제임스 엔소르,
〈위험한 요리사들〉**

1896, 목판에 유채,
38×46cm,
안트베르펜, 개인 소장

엔소르의 머리가 생선 요리
접시 위에 놓여 있다.

만남과 환시

42. 헨드리크 골치우스의 자화상

어떻게 '위작들'이 화가의 탁월성을 증명할 수 있을까? 헨드리크 골치우스는 판화를 위한 데생 한 장으로 그 답을 제시한다. 골치우스는 유럽 전역에서 명성을 얻었음에도 자신을 무겁게 짓누르는 우울을 떨쳐내기 위해 1590년 가을에 하를럼을 떠나 베네치아, 볼로냐, 로마, 나폴리로 미술품을 보러 갔다. 그 여행 중에 '스프레차투라sprezzatura'에 대해 들었을까? 이 단어는 『궁정론Il libro del cortegiano』(1528)의 저자 발다사레 카스틸리오네가 창안한 것으로, '꾸밈을 감추고 아무렇지 않은 것처럼, 애쓰지 않고 생각 없이 행동하는 듯한 태도'를 말한다. 저자는 이렇게 마무리한다. "cioè di nasconder l'arte(다시 말해, 노력이 드러나서는 안 된다)."

골치우스는 하를럼에 돌아와서 '스프레차투라'를 자기 것으로 만들었음을 모두에게 증명했다. 어린 시절 화상을 입은 오른손이 마음대로 움직이지 않더라도 모든 스타일을 구사할 수 있음을 보여준 것이다. 1593-1594년에 제작한 여섯 점의 연작 판화〈동정녀의 생애〉가 그 증거다. 실로 놀라운 모작의 연속이랄까? 그는 라파엘로풍으로 수태고지를 표현하였으며, 다른 작품도 파르미자니노, 프란체스코 바사노, 페데리코 바로치, 뤼카스 판 레이던의 표현을 각각 빌려왔다. 그가〈할례〉의 모델로 삼은 화가는 알브레히트 뒤러였다. 이 판화를 살펴본 미술 애호가들은 뒤러의 작품이 발견된 게 아닌가 의심할 정도였다. 골치우스는 그러한 의심에 만족하는 한편 그림 속 그리스도가 할례를 받는 사원의 건축 구조를 짚어가며 해명했다. 사원의 모델은 하를럼에 있는 '성 바보 대성당'이며, 아기 예수를 들여다보는 랍비의 어깨 너머에 자기 자화상이 있다고도 알려주었다.

골치우스는 이교의 신들 틈에서도 같은 방식으로 자리를 잡았다. 그의 스프레차투라를 멋지게 보여주는 데생〈바쿠스와 케레스가 없다면 비

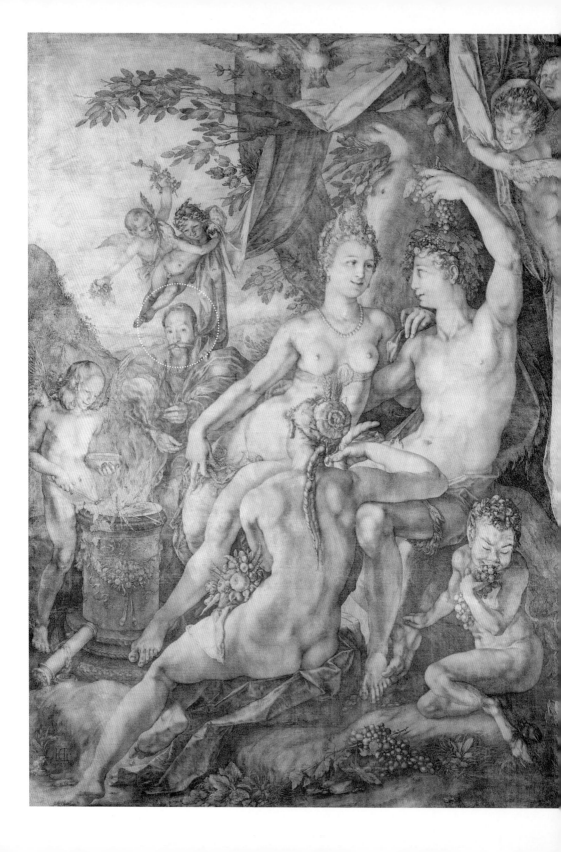

헨드리크 골치우스,
〈바쿠스와 케레스가
없다면 비너스는 차갑게
굳어버린다〉
1606년경, 펜
페인팅, 163×219cm,
상트페테르부르크,
에르미타주 박물관

골치우스는 턱수염과
콧수염을 기른 모습으로
비너스의 뒤쪽에 있다.

너스는 차갑게 굳어버린다〉[77] 속의 자화상이 그렇다. 제목에 해당하는 이 경구는 푸블리우스 테렌티우스 아페르가 남긴 말로, 점잖게 위선을 떨어 '차갑게 굳어버린다' 대신 '감기에 걸릴 것이다'라고 옮기기도 한다. 뒷모습만 보이는 케레스 맞은편에서 비너스가 자기 허리를 감싸 안은 바쿠스에게 달라붙어 있는 모습을 보면 어쨌든 맞는 말 같다.

여신이 오래전부터 알고 있었으면서 비로소 설득된 척하는 이 순간, 에로스는 화로를 들여다보며 화살을 집어 든다. 화로에서 피어오르는 연기 너머에 선 골치우스가 자기 그림을 들여다보는 미술 애호가와 눈을 마주친다. 그의 왼손에는 마술 도구들이 들려 있지만 마비된 오른손은 텅비어 있다. 골치우스는 특별하게 처리한 캔버스에 펜 드로잉과 담채 기법을 써서 빼어난 솜씨로 판화 같은 느낌을 냈다. 신성로마제국의 루돌프 황제가 그의 작품을 다수 구입하여 '호기심의 방Kunstkammer'에 소장했고, 황제도 소장하는 작품이라는 이유로 그의 판화는 더욱 인기를 끌었다. 불법 복제된 판화들은 로마, 파리, 베네치아, 런던, 암스테르담, 프랑크푸르트 등지에서 판매되었다.

43. 자화상의 무대가 바뀌다

나는 앞에서 그림 속 장면을 설명하기 위해 야코부스 데 보라기네의 『황금 전설』에서 〈성전에서 추방되는 요아힘〉과 〈성 스테파노의 투석 형벌〉을 인용했다. 이 책은 성 세바스티아노, 성 마태오, 성 하드리아누스의 순교 이야기와 여러 기적의 순간들을 전한다.

과연 이 책이 화가들에게 성서에서 허락지 않았던 자유를 안겨주었다고 추론할 수 있을까? '전설'이 있다면 가능하다. 전설은 우화와 콩트의 가능성을 열어주었고, 그림 속 화가의 존재를 정당화하는 초자연성의 가능성도 열어주었다. 화가는 시대착오적이고 비논리적이며 기상천외한

방법으로 그림 속에 들어오고 이 말도 안 되는 존재는 경이롭게 느껴진다. 기적은 이성으로 설명되지 않는다. 이것은 상상의 영역이며, '상상적인 것imaginaire'은 어원상 '이미지image'에 속한다. 그리고 이미지는 있음직하지 않아서 어안이 벙벙해지는 그런 것을 보여주기에 더욱 매혹적이다. 장 콕토는 말한다. "우화에 반대하는 자는 우화에 큰코다칠 것이다." 시대의 독특한 일치는 결코 우연이 아니라는 것을 명심하기를.

수 세기 동안 화가들은 후원자의 시선을 끌기 위해 자기가 지켜볼 수 없었던 사건 속에 자기를 위치시켰다. 그런데 유럽에서 그 수 세기는 신앙이 영생을 약속하던 시기에 해당한다. 다시 말해, 권능과 기적을 보여주는 텍스트에서 영감을 받은 그림에 자기를 그리는 것은 자신의 신앙과 소망을 돋보이게 드러내는 행위였다. 그것이 사람들의 기억에 남고 후대에 대접받는 수단이었으니 영생의 세속적 복제라고나 할까.

하지만 그리스도교 신앙이 지배력을 잃고 이성이 기도보다 중요해지기 시작할 때 주님과 성인들, 사제들 앞에 자신을 천거할 필요가 있을까? 이제 다른 계시가 필요했다.

1764년, 미셸 폴 기 드 샤바농은 이렇게 말했다. "갑자기 새로운 빛이 내 눈을 밝히니 시간이 천국의 문을 열었다." 18세기에 화가들이 종교적 장면 속에 등장하기를 포기하고 세속적인 일상의 장면으로 무대를 바꾼 것은 우연이 아니다. 사도, 성인, 순교자는 친구, 동료, 친척에게 서서히 자리를 내주었다. 그러나 프루스트가 지적한 바와 같이, 본질은 아무것도 변하지 않았다.

화가는 우리를 바라보고, 우리는 감히 그가 우리를 본다고 말할 수 없다. 사실 화가는 우리를 보는 것이 아니다. 그가 우리를 아무리 소중히 여길지라도 결국 우리는 그에게 별것 아닌 존재들이다. 그가 보는 것을 계속해서 다른 사람이 보고 그것이 우리 앞에 있다는 것, 그거면 된다.

44. 그랜드 투어의 전통

조르조 바사리의 『미술가 열전』을 읽고서 피렌체의 중요성을 깨닫지 못한다면 책을 허투루 읽은 것이다. 1568년에 출간된 제2판을 읽고서 코시모 데 메디치 1세 당시의 피렌체가 그 어떤 도시도 명함을 내밀 수 없는 예술의 성지였다는 사실을 반박하는 천둥벌거숭이가 있을까? 바사리는 페루지노의 생애를 전하면서 이렇게 말한다.

> 그의 스승은 늘 같은 말을 하였는데 모든 방면에서 우수한 예술가, 특히 화가가 되려면 반드시 피렌체에 있어야 한다고 했다. 피렌체에서는 세 가지 자극을 받을 수 있기 때문이었다. 첫째는 비판하는 정신으로, 그곳의 분위기는 사람의 마음을 자유롭게 하고 범용에 만족하지 않으며 작가보다는 미와 특성에 따라 평가한다. 둘째, 그곳에 살고자 하는 사람은 마땅히 부지런하고 민첩하여 항상 지혜와 판단력을 구사하여 돈을 벌 수 있어야 한다. 피렌체는 땅이 비옥하고 실속 있는 고장이 아니어서 다른 지방처럼 물가가 싸지 않다. 셋째로, 직업을 막론하고 영광과 명예에 대한 갈망이 극심한 영향을 미치기 때문이다. 그래서 유능한 사람은 남들과 같은 수준에 머물고 싶어 하지 않는다. 이 말인즉슨, 남이 가까이 하지 않는다고 해도 괴로워하지 않고 설령 남이 스승으로 인정해준다고 해도 단지 자기 자신으로 살 수 있어야 한다.

그렇지만 피렌체는 단지 비견할 데 없는 작업장이기만 했던 것이 아니다. 바사리는 지롤라모와 바르톨로메오 젠가의 생애를 이야기하면서 "피렌체에는 거장의 작품과 고대의 유물이 즐비하여 공부할 만한 고장"이라고 말한다. 미켈란젤로의 생애를 다룰 때도 이 도시는 "언제나 예술이 찬란한 꽃을 피웠기 때문에 피렌체에 체류한다든가 거처가 있다는 자

연스러운 언급조차도 다른 도시들에 대한 모욕이 될 수밖에 없었다.”

　바사리의 책은 유럽 전역의 언어로 빠르게 번역되었으며, 책을 읽은 이들의 평은 각기 달랐다. 어떤 이들은 사실보다 상상에 기댄 이야기라고 했고, 또 다른 이들은 이 책을 바탕으로 이론을 도출해내기도 했다. 그래도 피렌체가 비교 불가한 도시라는 점에는 모두의 의견이 일치했다. 그러므로 이 도시를 가보지 않는다는 것은 말이 되지 않았다. 그리스어와 라틴어 고전, 인문 지식을 실제 작품으로 만나며 교육을 완성하겠다는 야심이 있는 젊은이라면 응당 피렌체를 거쳐야 했다.

　1740년대에 헤르쿨라네움 유적이 발굴되고 20년 후에는 베수비오 산의 화산재에 파묻혀 있던 폼페이까지 모습을 드러내자 이탈리아에서 이른바 ‘그랜드 투어’를 완성할 이유가 하나 더 생겼다. 이 표현은 리처드 러셀스가 그의 책 『이탈리아 여행*The Voyage of Italy*』(1670)에서 처음으로 사용했다. 금전적 여력이 있는 신성로마제국이나 프랑스, 영국의 귀족 및 부르주아에게 그랜드 투어는 지식인들과 같은 세계에 속한다는 것을 입증하고, 16세기 중반까지 거슬러 올라가는 그랜드 투어의 전통에 자기도 참여한다는 의미였다.

　메디치가의 마지막 후손 안나 마리아 루이자는 가문의 수집품을 피렌체에 기증하였고, 그 작품들은 결코 피렌체를 떠나지 않았다. 요한 조파니는 그레이트브리튼과 아일랜드의 왕 조지 3세의 아내 샬롯의 요청에 따라 걸작들로 가득한 우피치 트리뷰나의 팔각형 방을 그렸다.[78] 화가는 〈메디치가의 비너스〉에서부터 〈아레초의 키마이라〉까지 라파엘로, 티치아노, 루벤스 등의 작품을 꼼꼼하게 모사하고 이름난 귀족과 영국 왕족의 초상까지 그리느라 작업 기간만 무려 6년이 걸렸다. 이런 작품에 자기를 그려 넣지 않을 수 있겠는가? 〈심벌즈를 치는 사티로스〉 조각상과 〈에로스와 프시케〉 조각상 사이에 모여 있는 무리 중 가발을 쓰고 〈성모자〉 그림 뒤에서 얼굴을 내미는 자가 바로 조파니다.

　피렌체가 아무리 중요하다고 하지만 18세기에 로마를 경시하는 것

은 어불성설이었다. 1786년에 괴테는 이렇게 썼다. "여기는 세계사가 집중되는 곳이자 내가 다시 태어났다고 생각하는 곳이다. 로마에 처음으로 발을 내디딘 그날, 진정 나는 부활한 것 같았다." 이탈리아 정치가 겸 고고학자 엔니오 키리노 비스콘티는 이 도시가 "미술의 어머니"라고 했다.

바티칸 주재 프랑스 대사가 주문한 작업들을 잘 해낸 덕분에 1758년에 조반니 파올로 파니니는 '고대 로마'와 '현대 로마'를 주제로 하는 작품 두 점을 다시 의뢰받는다. 〈고대 로마 풍경화가 있는 화랑〉[79]에는 회화와 조각 작품이 가득 차 있다. 오른쪽 하단의 〈라오콘〉 조각상 뒤에 마르쿠스 아우렐리우스 원주가 보인다. 왼쪽에는 〈파르네세 헤라클레스〉 조각상 위로 콘스탄티누스 개선문과 티투스 개선문 그림들이 있다. 그림 중앙의 사제는 이 작품들을 감상해보라는 듯 손을 내밀고 있다. 이 소장품이 한낱 환상이라든가 사실일 리 없다는 것은 중요하지 않다.

화가는 사제 뒤에 서서 그림 밖 관람자를 바라보고 있다. 그는 여기 걸려 있는 것과 같은 '전경' 그림들로 명성을 얻었다. 이 압도적인 카탈로그에 매료된 미술 애호가는 응당 화가에게 판테온, 카스토르와 폴리데우케스 신전에 남은 세 기둥, 베스타 신전 등을 하나 골라서 주문하고 싶어지지 않을까? 의뢰인, 혹은 잠재적 의뢰인 옆에 자기를 그림으로써 자신이 뛰어난 화가임을 주지시킬 수 있다면 분명 좋은 일이다.

1630년경에 빌렘 판 하이크트는 〈캄파스페를 그리는 아펠레스〉[80]를 완성했다. 앤트워프에서, 그것도 걸작들이 가득한 궁전의 방에서 아펠레스를 화가 본인의 이목구비로 그린다는 것은 자신이 대大 얀 브뤼헐의 〈디아나와 님프들〉, 티치아노의 〈에로스의 눈을 가리는 비너스〉, 쿠엔틴 메치스의 〈대부업자와 그의 아내〉, 귀도 레니의 〈클레오파트라의 죽음〉보다 잘 그릴 수도 있다는 암시와도 같았다. 걸작들은 흠잡을 데 없이 모사되어 있다. 화가가 화폭을 정확한 목록으로 삼았다면 현재 로마 보르게

요한 조파니,
〈우피치의 트리뷰나〉

1772-1778, 캔버스에 유채,
124×155cm, 윈저성 왕실
소장품

조파니는 화폭의 왼쪽,
〈성모자〉 그림 뒤에서
관람자를 바라보고 있다.

조반니 파올로 파니니,
〈고대 로마 풍경화가
있는 화랑〉

1758, 캔버스에 유채,
231×303cm, 파리, 루브르
박물관

파니니는 초록색 옷을
입고 그림 중앙의 사제
뒤에 서서 관람자를
바라보고 있다.

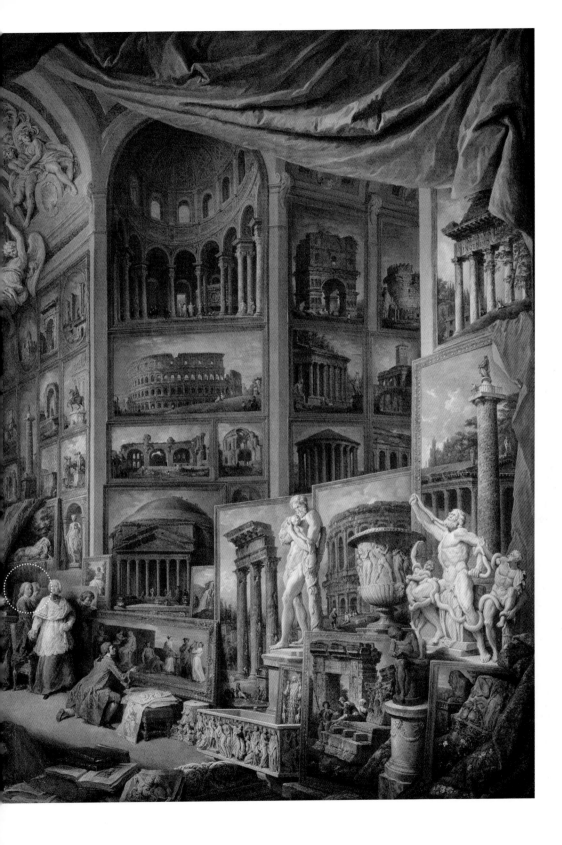

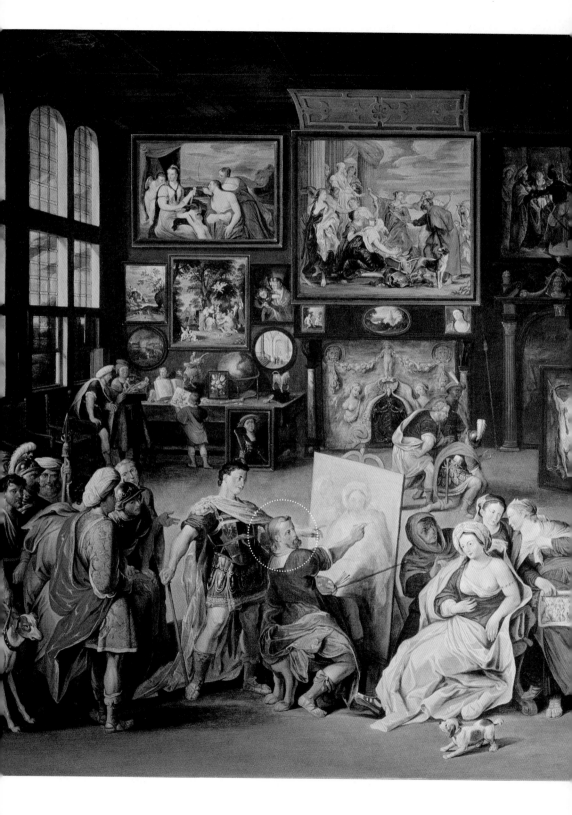

80 빌렘 판 하이크트,
〈캄파스페를 그리는
아펠레스〉
1630년경, 패널에 유채,
76×111cm, 개인 소장

세 갤러리, 파리 루브르 박물관, 포츠담 신궁전, 파리 사냥과 자연 박물관 등에 흩어져 있는 이 작품들이 그때는 전부 앤트워프의 대부호 코르넬리스 판 데르 헤이스트의 소장품이었다. 그러니 자신을 아펠레스로 그려 넣음으로써 구매자들에게 비교 불가능하고 가히 찬탄할 만한 작품을 손에 넣은 것이라고 말하고 싶지 않았을까?

그렇지만 그랜드 투어라는 의식에 참여하는 사람들 모두가 조파니의 그림에서 암시하는 것처럼 명문가 자제들이었다고 생각해서는 안 된다. 토머스 패치는 〈피렌체 화가의 작업실을 방문한 무리〉[81]에서 폴리치넬라 [이탈리아의 꼭두각시 인형-역자] 그림 앞에 자신을 그려 넣었다. 그는 거기서 꼭두각시들, 희화화할 수밖에 없는 우스꽝스러운 허영들만을 보았다. 패치가 이 그림을 그리기 10여 년 전, 샤를 드 브로스는 이탈리아 여행 중

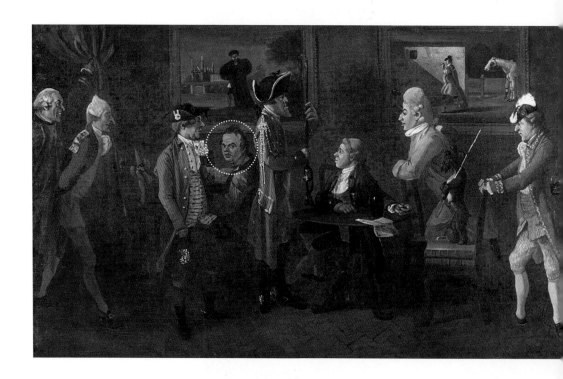

81 | 토머스 패치, 〈피렌체 화가의 작업실을 방문한 무리〉
1770년경, 캔버스에 유채, 55.9×95.2cm, 예일 대학교 루이스 월폴 도서관
패치는 그림 중앙의 붉은 옷을 입은 두 남자 사이에 앉아 있다.

에 이런 편지를 썼다. "전에도 말했지만 영국인들이 여기 바글바글합니다. 이탈리아에서 돈을 펑펑 쓰고들 있네요." 패치는 그게 부정적이라고 보지는 않았겠지만 말이다.

45. 가족을 그리다

1945년 5월 8일의 무조건 항복 이후, 독일에 남아 있던 '아들들'은 점령군의 부대원이 되었다. 영국, 프랑스, 소련, 미국이라는 네 강대국은 각자의 영역에서 저마다의 권력을 행사했다. 1948년에는 그해 6월 스탈린의 베를린 봉쇄에도 불구하고 미국 병사들에게 크리스마스 휴가가 주어졌던 모양이다. 뒷모습만 보이는 젊은 병사, 오른팔로는 선물상자를 잔뜩 안고 있고 허겁지겁 짐을 쌌는지 왼손에 든 가방 사이로 하얀 내의류가 삐죽 나와 있다.[82] 젊은 여자가 그를 꽉 끌어안고 있다. 할머니, 이모, 삼촌, 사촌, 조카, 육촌 할 것 없이 모두가 당연하게 그 광경을 보고 있는 것으로 미루어 짐작하건대, 이 여자는 오랫동안 그를 기다려 온 약혼녀쯤 될 것이다. 노먼 록웰은 베이지색 재킷, 파란 셔츠, 나비넥타이 차림으로 담배 파이프를 들고 그 앞에서 눈을 휘둥그레 뜨고 있다. 젊은 병사는 계급이나 나이와 상관없이 7년간의 세계대전에서 마침내 돌아온 모든 이를 상징한다. 미국은 진주만 공습 바로 다음날, 그러니까 1941년 12월 8일에야 참전 선언을 했다. 미국 중산층의 일상생활을 담은 잡지 『새터데이 이브닝 포스트Saturday Evening Post』에 30년 넘게 삽화를 그린 노먼 록웰이 어떻게 이 재회의 장면에서 한자리 차지하지 않을 수 있겠는가?

얀 스테인을 둘러싼 가족은 다른 이유로 한창 흥겹다.[83] 무엇 때문에 흥겨운지는 중요치 않다. 횃대에 올라앉은 앵무새만이 이 장면을 지켜보는 것 같다. 화폭 오른쪽 가장자리에서 모자를 쓴 소년은 백파이프를 연

노먼 록웰, 〈크리스마스의 재회〉
1948, 캔버스에 유채, 스톡브리지, 노먼 록웰 미술관
나비넥타이를 맨 록웰은 포옹하는 커플 뒤에 서서 담배 파이프를 입에 물고 있다.

얀 스테인, 〈예술가의 가족〉
1670, 캔버스에 유채, 133.7×162.5cm, 헤이그, 마우리츠호이스 미술관

오른쪽에서 소년에게 하얀색 파이프를 내밀고 있는 사람이 화가다.

주하고 그 아래 여자아이는 가족 모임을 지켜보고 있다. 그림 중앙에는 왕관 같은 모자를 눌러쓴 어머니가 아이를 품에 안고 있고, 각로脚爐에 발을 올린 여자는 술을 따라주는 젊은 남자에게 잔을 내밀고 있다. 포도주가 떨어지면서 그리는 수직의 붉은 선은 회화적으로 비견할 데 없이 교묘하고 화려하다. 한편, 나이 든 여자는 손가락으로 짚어 가며 글을 읽는다. 꼼꼼하게 읽느라 그런지, 읽기가 능숙지 않아서 그런지 알 수 없다. 그녀 뒤에 모자를 쓴 포동포동한 남자가 소년에게 한번 빨아보라고 기다란 파이프를 내민다. 이 남자가 바로 얀 스테인이다. 소년이 이제 곧 캑캑대고 기침을 터뜨릴 거라는 기대에 찬 얼굴이다. 엄격한 금욕주의를 표방하는 네덜란드 공화국에서 자기를 이런 모습으로 그림으로써 무엇을 증명하고 싶었던 걸까? 네덜란드 사회에 청교도적 절제만 있는 건 아니라고 말하고 싶었을까?

반면 몽펠리에의 바지유 가문 사유지 메리크 테라스에서 부르주아의 체면을 구기는 모습은 용납될 수 없었다. 가족 친지가 한자리에 모였다. 그들은 마치 포즈를 취하라는 사진사의 말을 듣고 일제히 카메라를 바라보듯 부동자세를 취하고 있다.[84] 사진술이 처음 등장한 것이 1839년이니 30년도 채 지나지 않은 1867년 당시, 사진을 찍으려면 한참을 카메라 앞에서 꼼짝하지 않아야 했다. 아내 카미유와 함께 벤치에 앉아 있는 가스통 바지유는 카메라를 외면하고 있다. 어쩌면 그가 아직 아들의 선택을 인정하지 않는다는 무언의 표시일까? 프레데리크는 의학 공부를 하러 파리에 올라가서는 학업을 중단하고 화가가 되기로 결심했다. 게다가 살롱전에 거부된 모네나 르누아르 같은 화가들에게 심취해 있었다. 이들은 야외에서 그림을 그리기를 원했고, 그게 무엇보다 중요했다. 아버지는 아들이 잠시 그러다 말겠거니 생각하는 수밖에 없었다. 프레데리크가 모네에게 사들인 〈정원의 여인들〉을 보고 아버지의 생각은 바뀌었을까? 그 그림을 10년 가까이 느긋하게 감상할 수 있었을 테니 말이다.

가스통 바지유는 아들의 그림이 1868년 살롱전에 입선했을 때 깜짝 놀랐을 것이다. 프레데리크는 그해 4월 중순경, 어머니께 서둘러 편지를 썼다.

제 친구들은 대부분 낙선했습니다. 모네는 두 점 중 한 점만 출품했고요. 제 그림들이 심사권에 올라간 이유는 저도 잘 모르겠습니다. 어쩌면 그들이 실수했을지도 모르죠. <X 가족의 초상>은 살롱전에 전시될 겁니다. 그 작품이 사람들에게 선보이고 혹평도 받기를 바랍니다.

하지만 그의 바람과는 달리 혹평은 없었고, 심지어 5월 24일 자 『레벤느망 일뤼스트레L'Événement illustré』에는 이런 식으로 언급되었다. 기사의 작성자는 갓 스물여덟 살이 된 청년 에밀 졸라였다.

<X 가족의 초상>은 진실에 대한 열렬한 사랑을 보여준다. 인물들은 테라스의 나무 그늘 아래 모여 있다. 화가는 각 인물들의 생김새를 세심하게 연구해서 저마다 고유한 얼굴로 그려주었다. 그는 클로드 모네처럼 자기 시대를 사랑하고 프록코트를 그리면서도 충분히 예술가가 될 수 있다고 생각한다. 그림 속 테라스 가장자리에 앉아 있는 두 여자는 특히 매력적이다.

프레데리크 바지유는 화폭의 왼쪽 가장자리에서 삼촌 뒤에 물러나 있다. 그리고 이 존재는 주목할 만한 예외에 해당한다. 바지유는 1870년 보불 전쟁이 터지자 군에서 복무하다가 그해 11월 28일에 죽었다. 그가 죽은 지 4년 후인 1874년, 르누아르와 모네는 카퓌신 대로에서 열린 앵데팡당전에 출품했는데, 당시 모네가 자기 작품 중 하나에 붙인 제목을 두고 어느 평론가가 조롱 삼아 '인상파들의 전시회'라는 제목의 기사를 썼다. 특기할 점은 인상파 중에서 무리 속에 자화상을 그린 사람이 아무

84

프레데리크 바지유,
〈가족 모임〉
1867, 캔버스에 유채,
152×227cm, 파리, 오르세
미술관

바지유는 왼쪽 가장자리에
모자를 쓰지 않은
모습으로 그려져 있다.

도 없다는 것이다. 르누아르는 〈뱃놀이 점심 식사〉에서 푸르네즈 식당에
자기를 그리지 않았으며, 〈물랭 드 라 갈레트의 무도회〉에서도 그 자신은
춤을 추지 않는다.

46. 페테르 파울 루벤스와 모리스 드니의 자화상

페테르 파울 루벤스는 안트베르펜에 있는 루몰두스 베르돈크의 라틴어
학교에서 라틴어와 그리스어를 배운 후 여러 작업실, 특히 아담 판 노르
트와 오토 판 펜 문하에서 화가 수업을 마쳤다. 스물한 살이 된 1598년에
루벤스는 성 루카 길드의 회원이 되었지만 플랑드르만을 무대로 삼는 이
력에는 만족할 수 없었다. 화가라면 모름지기 티치아노, 라파엘로, 미켈
란젤로에게 영광을 안겨 주었던 놀라운 작품들과 대결해야 하는 법……

　1600년, 이탈리아에 처음 체류했을 때 그는 빈첸초 곤차가를 위해서
일했다. 빈첸초는 만토바의 명성과 영광이 프란체스코 2세 곤차가의 아
내 이사벨라 데스테의 덕택이라는 것을 완벽하게 의식하고 있었다. 한 세
기 전에 이사벨라 데스테가 걸출한 작가와 화가를 대거 불러들였으니 그
또한 베네치아에서 만났을 이 젊은 화가를 곁에 두고 싶었으리라. 루벤스
는 일말의 망설임 없이 만토바 공의 예외적인 제안을 받아들였다. 자신을
프란스 푸르부스 같은 화가, 종교 개혁을 비판하는 소책자로 클레멘스 8
세의 후의를 누렸던 신학자 카스파르 쇼페, 네덜란드 정부 사람들의 개인
자문관 역할을 맡은 장 리샤르도, 펠리페 2세의 사료 편찬관 유스튀스 립
시위스, 그리고 자기 형과 함께 있는 모습으로 그리는 작업은 회화와 사
상의 결합이었다.[85] 더 나아가 자신의 가톨릭 신앙을 드러냄으로써 유럽
에 그의 회화가 반反종교개혁에 해당하는 형식들임을 보증하는 것이기도
했다.

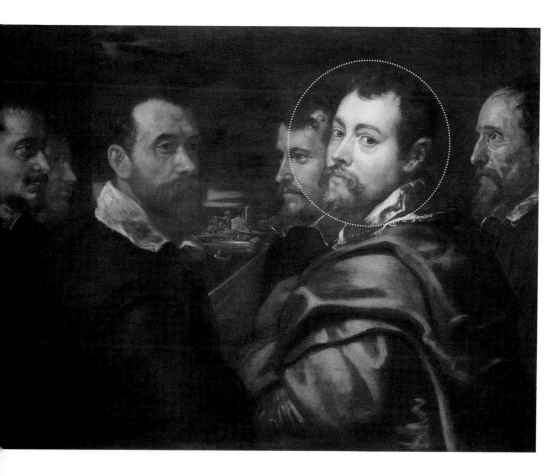

페테르 파울 루벤스, 〈만토바에서 친구들과 함께 있는 자화상〉
1605~1606, 캔버스에 유채, 77.5×101cm, 쾰른, 발라프 리하르츠 미술관

루벤스는 빛을 받으면서 관람자와 시선을 마주하고 있다.

그로부터 몇 년 후에 〈네 철학자〉[86]를 그린 것은 스승에게 경의를 표하기 위해서였을까? 그림 왼쪽, 그의 형은 앉아 있고 그는 선 채로 이 모임을 바라보는 관람자에게 시선을 던지고 있다. 천이 덮인 탁자에는 두툼한 책들과 글쓰기 도구가 놓여 있다. 오른쪽에 앉아 있는 옆모습의 남자는 요하네스 우버리우스고, 그 뒤쪽에 넓은 모피 깃 외투를 입은 유스튀스 립시위스는 손가락으로 책 속의 한 페이지를 가리키고 있다. 그의 개 몹술루스는 앞발을 들고 우버리우스의 주의를 끌어보려 하지만 별 효과가 없다. 세네카 흉상 앞, 꽃병 안에 있는 두 송이의 튤립 꽃잎은 이미 벌어져 있다. 이 꽃들은 1606년에 세상을 떠난 유스튀스 립시위스처럼 이미 시든 것이다. 화가는 죽음도 우애 어린 관계를 파괴할 수는 없다고 말하고 싶었을까? 루벤스는 만토바에서는 신심 깊은 궁인이었고 로마에서는 철학자를 표방했지만 결코 자신을 화가로 그리지는 않았다. 그의 처지에는 분명 어긋나는 행위였을 것이다. 그러한 위엄 덕분에 조파니는 〈우피치의 트리뷰나〉에서 루벤스의 〈네 철학자〉를 그토록 치밀하게 모사했던가.

모리스 드니도 앙브루아즈 볼라르의 화랑에 모인 사람들을 그리면서 자기 처지에 어긋나는 구도를 감행했다. 〈세잔에 대한 경의〉[87]에 등장하는 인물들은 왼쪽에서부터 차례로 손수건을 든 오딜롱 르동, 담배를 든 에두아르 뷔야르, 실크해트를 쓴 평론가 앙드레 메렐리오, 그리고 1895년 11월에 과감하게 세잔 개인전을 연 화상 앙브루아즈 볼라르다. 모리스 드니 자신은 그림 중앙에 나와 있는 폴 세뤼지에 뒤에 서 있다. 그의 뒤로는 폴 랑송, 케르 자비에 루셀, 피에르 보나르, 그리고 손안경을 든 마르트 드니 부인이 있다.

세잔은 신문을 보고서야 그림의 전시 사실을 알았다고 한다. 그는 1901년 6월 5일, 당시 서른 남짓의 모리스 드니에게 편지를 썼다.

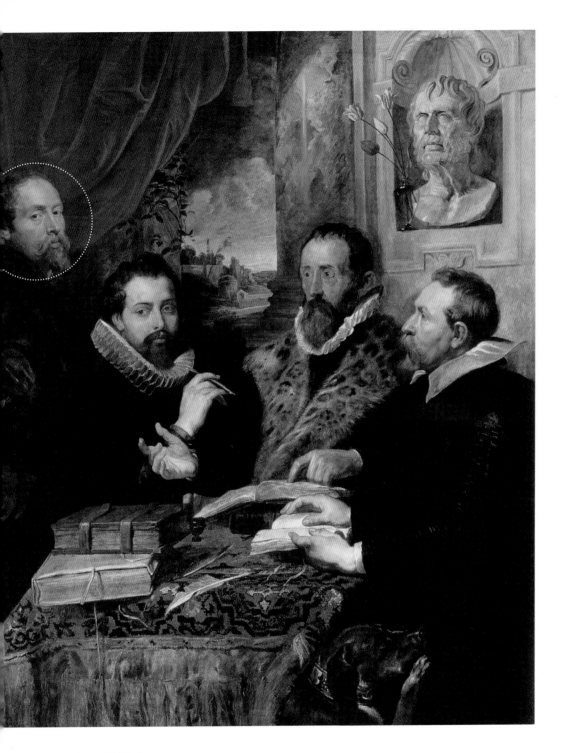

페테르 파울 루벤스, 〈네 철학자〉

1611-1612년경, 캔버스에 유채, 164×139cm, 피렌체, 피티 궁 팔라티나 미술관

루벤스는 왼쪽 가장자리에서 붉은 천을 배경으로 얼굴을 보이고 있다.

87 | **모리스 드니, 〈세잔에 대한 경의〉**
1900, 캔버스에 유채, 180×240cm, 파리, 오르세 미술관

드니는 세잔의 그림 오른쪽 가장자리에서 수직으로 위쪽에, 붉은 수염의 남자 뒤에 서 있다.

언론을 통해 당신이 국립 미술협회 살롱에 전시한 작품으로 내게 예술가로서의 공감을 표했다는 것을 알게 되었습니다. 그 점을 무척 감사하게 생각하고 있으며 그림 속에 모여 있는 다른 예술가들도 그렇게 알아주기 바랍니다.

모리스 드니의 답장은 세잔이 당시 젊은 화가들에게 얼마나 큰 영향을 주었는지 보여준다.

선생님께서 보내주신 편지에 마음 깊이 감동했습니다. 고독 속에 계신 선생님께 <세잔에 대한 경의>를 둘러싼 반향을 알려드리는 것보다 기분 좋은 일은 없답니다. 우리 시대의 회화에서 선생님이 차지하시는 위치, 선생님을 따라다니는 찬사, 저 같은 젊은 사람들이 열광하며 선생님의 제자를 자처한다는 사실에 대해 어느 정도 아시리라 생각합니다. 그 이유는 회화에 대한 우리의 이해가 선생님 덕분에 이루어졌기 때문입니다. 우리는 선생님께 아무리 감사해도 부족합니다.

정물화 〈과일 접시가 있는 정물〉을 둘러싼 화가들은 세잔에 대한 세뤼지에의 말에 기꺼이 공감하고 있다.

[세잔은] 순수 화가다. 그의 문체는 화가의 문체, 그의 시정은 화가의 시정이다. 표현 대상의 용도나 개념 자체도 색채를 띤 형태의 매력 앞에서 사라진다. 범속한 화가가 그린 사과를 보면 "저 사과 먹어야겠네"라고들 한다. 그러나 세잔의 사과 앞에서는 이런 말이 나온다. "너무 아름다워서 감히 껍질을 벗기지도 못하겠네. 나도 저렇게 그리고 싶다!"

루벤스는 17세기 초에 만토바의 친구들과 함께 있는 자화상을 그렸고, 드니는 20세기 초에 앙브루아즈 볼라르의 라피트 거리 화랑에서의

전시회를 그렸다. 루벤스는 인문주의자들과 함께였고 드니는 화가들과 함께였다. 전자의 교류와 후자의 교류는 같은 차원에 있지 않다. 회화 자체가 중대한 주제가 되기까지 무려 3세기가 걸렸다. 루벤스는 학식이 뛰어났기 때문에 자기 작품으로 거물들에게 강한 인상을 줄 수 있었다.

한편 젊은 화가들은 공모 의식과 연대에 힘입어 세잔의 작품을 둘러싸고 있는 그들을 조롱하는 평론에 맞서고 약 20년 전부터 폴 뒤랑 뤼엘, 조르주 프티, 앙브루아즈 볼라르가 판을 뒤엎은 미술 시장에서 한자리를 차지하겠다는 소망을 품을 수 있었다. 그들은 나비파가 되기도 하고 아르누보 화랑에도 관여했다. 어찌 예술이 새롭지 않을 수 있겠는가?

47. 막스 에른스트와 페르난도 보테로의 자화상

막스 에른스트의 〈친구들과의 약속〉[88]에서 누가 누구인지 아는 법은 간단하다. 그림의 오른쪽과 왼쪽 하단에 둘둘 말려 있는 종이를 읽고, 거기쓰여 있는 숫자와 얼굴 옆에 떠 있는 숫자를 대조하면 된다. 예를 들자면, 그림에서 가장 왼쪽에 앉아 있는 1번은 르네 크르벨이고, 가장 오른쪽에 있는 17번은 로베르 데스노스다. 그림의 제목은 명시하지 않지만 사실이건 초현실주의자들의 모임이기 때문에 앙드레 브르통, 루이 아라공, 뱅자맹 페레, 필리프 수포 같은 이름들이 목록에 올라와 있다. 17세기의 집단 초상화 중에도 이 같은 체계로 인물을 식별하는 경우가 더러 있었다. 프랑스 할스 같은 네덜란드 화가들이 특히 이런 방법을 쓰곤 했다. 에른스트 본인도 그림 속에 있다. 초록색 양복을 입고 도스토옙스키의 무릎에 앉아 그의 수염을 어루만지고 있다. 도스토옙스키는 초현실주의자가 아니며 막스 모리스와 폴 엘뤼아르 사이에 있는 라파엘로 역시 초현실주의자가 아니라는 점은 특기할 만하다.

에른스트는 이 그림을 생 브리스 자택에서 그렸다. 그는 아직 엘뤼

아르 부인이었던 갈라의 연인이었다(배제할 수만은 없는 가설이지만, 그래서 엘뤼아르가 주먹을 불끈 쥐고 막스 에른스트를 위협하는 게 아닐까). 브르통이 보기에 도스토옙스키 소설에서 거치적거리는 묘사들은 앵그르가 "화가들 중 가장 위대할 뿐 아니라 잘생기고 선량하며 그야말로 전부였다!"고 말한 라파엘로의 그림만큼이나 참을 수 없는 것이었다. 하지만 초현실주의자들은 도스토옙스키와 라파엘로에게 반감이 있었을 뿐 경멸을 드러내지는 않는다. 1919년에 조르조 데 키리코가 자신의 초기 형이상학적 그림과 거리를 두고 위대한 그림으로 다시 돌아가자며 「업으로의 회귀」라는 기고문을 발표했을 때 일부 초현실주의자들은 분통을 터뜨렸다. 그래서 그는 갈라의 뒤에, 기둥 위의 흉상 형태로 그려졌는지도 모른다.

이 모임의 개연성 없는 장소는 어떤 바위 위다. 크르벨은 보이지 않는 의자에 앉아 건반 없는 피아노를 치는 것 같다. 한스 아르프는 지붕에 손을 얹고 있고, 잉크처럼 검은 하늘을 배경으로 만년설 덮인 산봉우리가 보인다. 정물화처럼 그려진 수직으로 잘린 사과와 칼이 꽂혀 있는 치즈, 인물들이 착용한 양복, 셔츠, 넥타이 등이 초현실주의의 단서다. 〈친구들과의 약속〉이라는 이 그림은 누가 누구인지 식별하기는 쉽지만 해독은 쉽지 않다. 아마도 인물들의 생애를 모두 알아야만 할 것 같다. 1922년의 이 만남에 이르기까지 그들이 각기 어떻게 살아왔는지 안다고 해도 가설들밖에 나오지 않을 테고 결국 각자의 관심에 끌려가게 되겠지만 말이다. 그게 아니면 이 그림은 루이 아라공이 『파리의 농부Le Paysan de Paris』에서 했던 주장을 시각화한 것일지도 모른다. "모든 것은 상상에 속하고 상상에서 모든 것이 다시 일어난다."

페르난도 보테로가 앵그르와 피에로 델라 프란체스카와 식탁에 둘러앉았다.[89] 그는 도스토옙스키, 라파엘로와 함께 있는 막스 에른스트와 아무 공통점이 없다. 1990년에 보테로는 1950년대에 자신이 해왔던 연구에 대해 이렇게 털어놓았다.

막스 에른스트, 〈친구들과의 약속〉

1922, 캔버스에 유채, 130×195cm,
쾰른, 루트비히 박물관

백발의 에른스트는 4번으로
지칭된다. 앞줄 왼쪽에 초록색 양복
차림으로 앉아 있다.

페르난도 보테로, 〈앵그르와 피에로 델라 프란체스카와의 점심 식사〉

1968

보테로는 그림 오른쪽의 넥타이를 매고 앉아 있는 남자다.

나는 오래전부터 회화에서의 양감에 특별한 관심을 기울여 왔다. 양감은 온전히 나의 연구 대상이었다. 나는 힘 있는 형태를 만들어내고 싶었다. 그런 면에서 몇몇 이탈리아 화가들을 모델로 삼고 충실히 본받았다. 특히 피에로 델라 프란체스카가 내게 그런 화가다.

그리고 당시에는 "앵그르의 회화론에 대한 독해가 매혹적이었다"고 인정한다. 의심의 여지가 없다. 조롱, '결판내기'가 스승들에게 돌리는 경의와 영광을 몰아낸 것이다. 이처럼 시대가 달라지면 언어도 달라진다.

48. 장 앙투안 바토의 자화상

펠레그리노 안토니오 오를란디는 『화가, 조각가, 건축가 들에 대한 기록을 포함한 회화의 ABC』(1719)에서 장 앙투안 바토라는 화가에게 한 장을 할애했다.

이 뛰어난 화가의 작품들 속에는 자연스러움에서 끌어낸 유쾌한 진실이 있다. 그가 인물에 부여한 움직임은 선택된 것이고, 데생은 정확하다. 얼굴 표정은 매우 아름답고, 옷자락과 옷 주름의 배치도 단정하다. 다소 탁하고 뻑뻑한 필치의 채색도 훌륭하다.

에듬 프랑수아 게르생은 바토가 1721년 7월 18일에 세상을 떠날 때 임종을 지켰다. 『메르퀴르 드 프랑스Mercure de France』의 부고 기사는 다음과 같은 말로 끝을 맺는다.

그가 그리는 인물은 혈색이 돌고 옷감의 표현은 단순하지만 푹신한 느낌이 들며 주름이 아름답고 색깔은 진짜처럼 생생하다.

1726년에는 루이 프랑수아 뒤부아 드 생줄레가『팔레 루아얄의 그림들에 대한 묘사*Description des tableaux du Palais-Royal*』에서 바토의 실력을 강조했다.

그는 옷차림의 사실적 표현에 천착했기 때문에 그의 그림들은 흡사 당대의 복식사처럼 읽힐 수 있다.

제르생의 상점에 모여 있는 인물들의 드레스, 예복, 조끼, 그리고 머리에 쓴 가발이 그 증거다. 하지만 바토가 정말로 이 상점을 사실적으로 그렸을까?

1718년 4월 27일에서 28일로 넘어가는 밤, 대형 화재가 발생해 프티 퐁 일대 가옥이 모두 피해를 입었다. 섭정 필리프 도를레앙은 스스로 피해 규모를 파악하고자 했다. 제르생은 "예기치 못한 끔찍한 사고로 곤궁에 빠진" 사람 중 하나였다. 그는 "막대한 손실"에도 불구하고 노트르담 다리 쪽으로 상점을 이전했다. 35번지…… 그 장소의 명성은 영 만족스럽지 못했다. 드니 디드로는 1763년『살롱*Salon*』에서 가장 형편없는 작품들을 이 다리 쪽으로 몰아넣어야 한다고 주장했고, 1766년에 쓴 편지에서도 "노트르담 다리에서 거래되는 그림들은 수천 년 후에도 훌륭한 작품은 아닐 겁니다"라고 했다. 따라서 제르생은 형편없는 복제화나 모작을 판매하는 노트르담 다리의 여느 상점들과 자신의 상점이 다르다는 것을 알아줄 고객층을 최대한 빨리 확보해야 했다.

제르생 상점은 불규칙한 정방형 공간이었다. 한쪽 폭은 3.56미터, 다른 쪽은 3.41미터였으며 천장고는 3.40미터였다. 바토는 영국 의사 리처드 미드가 자신의 폐병을 낫게 해줄 거라는 헛된 희망을 품고 런던에 갔다가 돌아와서 이 공간을 처음 보았다. 1744년에 제르생은『고故 M. 캉탱 전시실의 다양한 흥밋거리에 대한 체계적 카탈로그*Catalogue raisonné des diverses curiosités du Cabinet de Feu M. Quentin*』에서 이렇게 말한다.

내 사업의 초창기였던 1721년, 그가 파리로 돌아왔다. 곧 내게 와서는 자신이 여기에서 손을 좀 풀어도 괜찮겠느냐고 물었다. 그의 표현은 정확히 그랬다. 다시 말해, 밖으로 노출되는 천장에 자기가 그림을 그리기를 바라느냐는 뜻이었다.

바토는 며칠 만에 두 폭이 연결된 그림을 그려냈다. 노트르담 다리의 어느 건물에도 그렇게 거대한 그림을 작업할 만한 공간이 없는 데다, 특히 이 그림은 제르생이 '천장'으로 지칭했던 상점 현관 지붕 밑에 걸릴 예정이었기 때문에 그렇게 작업했을 것이다. 드디어 작품이 걸렸다.『메르퀴르 드 프랑스』에 따르면 이 간판은 보름밖에 전시되지 않았지만, 제르생이 원했던 고객층을 확보하고 미술 애호가들이 찬탄할 만한 작품을 찾을 수 있다고 입증하기에는 충분했다.

바토의 〈제르생 상점의 현관 간판〉⁹⁰이 보여주는 것은 친구의 가게도, 섭정 시대의 미술 상점도 아닌 일종의 연극 무대. 오른쪽에서 제 몸의 이를 잡는 개도 자기 역할이 있다. 루벤스의 〈생드니에서 거행된 마리 드 메디시스의 대관식〉에서 똑같이 제 몸을 긁고 있던 개를 연상시키는 역할이다. 바토는 1708년에 뤽상부르 궁 회랑에서 그 그림을 보았다. 당시 궁의 미술관을 책임지고 있던 클로드 오드랑 3세가 그의 스승이었기 때문이다. 그러므로 간판을 구경하는 사람은 이 무대가 회화의 무대임을 알아차리는 것이 현명하다.

한편 상점 벽에 걸려 있는 그림 목록을 두고 논란이 일었다. 귀스타브 모로의 초상화, 안토니 반 다이크의 초상화, 그리고 야코포 바사노와 야콥 요르단스의 초상화가 한 점씩 있는 것은 분명하다. 또한 루벤스의 것인지 요르단스의 것인지 확실치 않은 〈실레노스〉가 있다. 제르생이 이 정도 작품들을 바토가 그린 것처럼 전시할 수 있었을 것 같지는 않다. 하지만 그런 건 중요하지 않다. 단지 손님이 상점에 들어서기 전부터 이곳은 훌륭한 작품들만 구비하고 있음을 알 수 있으면 된다. 궤에서 꺼내는

장 앙투안 바토, 〈제르생 상점의 현관 간판〉
1720, 캔버스에 유채, 166×306cm, 베를린, 샤를로텐부르크 궁

바토는 그림 중앙에 갈색 연미복을 입고 관람자를 마주하고 있다.

중인지 집어넣는 중인지 모를 루이 14세의 초상화는 상점의 상호명 '위대한 군주의 상점Au Grand Monarque'을 명확히 암시한다. 그림 속 인물들의 정확한 신원은 알 수 없다. 단, 계산대 뒤에 앉아 손님들에게 작은 그림을 보여주고 있는 모자 쓴 여자가 제르생의 아내 마리 루이즈 시루아임은 분명하다. 다른 인물들에 대해서는 바토가 그림을 보는 이가 저마다 동일시할 수 있는 여지, 인물의 입장에 설 수 있는 여지를 남겨둔 듯하다.

루이 14세의 초상을 내려다보는 여자 앞에 한 남자가 서 있다. 그는 손님들에게 안으로 들어오라는 듯 오른손을 내밀고 있다. 이 남자는 바토가 그렸던 자화상들과 '막연한 유사성'밖에 없음에도 무언가 '가족 같은 분위기'를 풍긴다.

바토가 죽기 몇 달 전, 혹은 몇 주 전에 로살바 카리에라가 그린 파스텔 초상화도 프랑수아 부셰의 판화 초상과 비교하면 '가족 같은 분위기'밖에 없다. 부셰의 에칭 판화는 바토의 친구 장 드 쥘리엔이 기획한 작품집 『앙투안 바토의 다채로운 인물화, 풍경화, 실물 데생 연구Figures de différents Caractères, de Paysages, et d'Études dessinées d'après nature par Antoine Watteau』에 싣기 위해 제작한 것이다. 쥘리엔이 1766년에 사망할 때까지 소장하고 있던 바토 자화상을 원본으로 삼았으며, 흑석, 흰 분필, 붉은 연필로 그린 이 자화상은 1767년 쥘리엔의 소장품 경매 카탈로그에서 7번에 올라 있었다. 비슷한 가발을 쓰고 고개를 살짝 기울인 모습은 바토가 자화상에서 선택한 포즈와 흡사하다. 쥘리엔이 앞에서 인용한 판화집 첫 권 앞머리에 실은 판화에서도 그의 고개는 살짝 기울어져 있다. 여기서 그는 첼로를 연주하는 쥘리엔 뒤에 서 있다. 하지만 이 첼리스트는 쥘리엔의 초상 중 어떤 것과도 닮지 않았다.

쥘리엔이 쥘리엔과 닮지 않게 그려졌듯이 바토의 자화상도 바토를 닮지 않을 수 있다고 인정하는 수밖에 없다. 그럼에도 바토는 제르생의 상점에서 손님들을 불러들이는 역할로 그려졌다.

49. 메멘토 모리

카럴 판 만더르는 1604년 하를럼에서 출간한 『화가 평전 *Het Schilder-boeck*』에서 가슴 아픈 현실을 이렇게 기록한다.

> 오, 그림이여! 지극히 고귀하고 지적인 모든 직업 가운데, 모든 장식의 근원이요, 정직하고 덕스러운 기술의 자양분으로서 자유학예에 속하는 그 어떤 학문에도 지지 않는 것. 고대 그리스와 로마의 도시 국가들에서 높은 평가를 받아 그림에 종사하는 자들은 어디서나 환영받고 인정받았으며 왕족과 관헌 들도 기꺼이 자기네 시민으로 받아들였다! 오, 우리가 사는 세기는 얼마나 배은망덕한가! 형편없고 못된 그림쟁이 무리는, 아마도 로마를 제외한 모든 곳에서, 회화라는 고귀한 예술에 종사하는 자들이 상스러운 수공업자들처럼 길드를 조직하고 활동하게 하는 법도와 규칙을 만들었다. 직물 가공, 모피 가공, 목공, 철물 제조와 마찬가지로 말이다. (⋯) 어느 시대에나 우수한 인재들이 우리의 예술에 몸담았던 하를럼에서조차 이제 주물 제조업자, 주석 제조업자, 고물상이 화가 길드에 들어와 있다!

16년 후에 그 도시에 정착한 피터르 클레즈도 마찬가지로 현실을 인식했을지 모른다. 당시 하를럼은 아마와 비단 생산 덕분에 번영을 누리고 있었다. 명예롭고 부유한 가문에서 응당 그러하듯 당시에는 성경 읽기가 생활의 일부였다.

허구한 날 되풀이되는 구절 중 『전도서』 1장 2절 "헛되고 헛되니 모든 것이 헛되도다"를 어떻게 마음에 두지 않을 수 있을까? 또 『마태오의 복음서』 6장 19-20절에서 그리스도가 하신 말씀을 어찌 잊을 수 있겠는가? "너희 자신을 위하여 보물을 땅에 쌓아 두지 마라. 땅에서는 좀과 녹

이 망가뜨리고 도둑들이 뚫고 들어와 훔칠 것이다. 그러므로 하늘에 보물을 쌓아라. 거기에서는 좀도 녹도 망가뜨리지 못하고, 도둑들이 뚫고 들어오지도 못하며 훔치지도 못한다." 같은 복음서 19장 24절도 마찬가지로 묵상할 수 있다. "내가 다시 한번 말하건대, 부자가 하느님 나라에 들어가는 것보다 낙타가 바늘구멍으로 빠져나가는 것이 더 쉽다." 같은 말씀이 『마르코의 복음서』(10장 25절)과 『루카의 복음서』(18장 25절)에도 실려 있다.

그렇다면 피터르 클레즈의 그림을 바라보는 것보다 더 나은 말씀의 묵상이 있을까? 〈크리스털 공이 있는 바니타스화〉[91]에서 펼쳐진 책 밑의 해골은 죄인에게 그가 가진 보화 중 어느 것도 무덤까지 가져갈 수 없음을 상기시킨다. 〈유리 공이 있는 정물화〉[92] 속 바이올린 뒤에 놓인 해골도 마찬가지다. 죄인은 껍데기가 부서진 저 호두조차 가져가지 못하리라. 그림의 왼쪽에는 거울처럼 반들반들한 공이 놓여 있다. 방에 빛이 들어오는 창문이 공에 비쳐 보이고, 상 중간에 화가의 작업대도 보인다. 검은 모자를 쓰고 일하는 화가는 물병에 조각된 장식, 너덜너덜한 종이, 잔에 비치는 광채를 꼼꼼하게 표현하느라 여념이 없다.

클레즈가 이 자화상들에 별 신경을 쓰지 않는 것은 분명하다. 그에게 자기 자신을 그리고 싶은 욕구가 있었고, 사람들이 그를 알아볼 수도 있었으련만…… 화가는 트롱프뢰유가 요구하는 꼼꼼한 재현과 다를 바 없이 잘 그려진 정물의 바니타스를 묵상했던 걸까?

〈바니타스 정물화〉[93] 속 책과 지구본, 렘브란트와 얀 리벤스의 그림과 판화가 널려 있는 탁자 위에 수직으로 매달린 공은 클레즈의 정물화에 놓여 있는 공과 같은 이유로 그려졌다. 이 공은 시몬 루티추이스가 공에 비친 상으로나마 등장하게 하는 동시에 그 형태 자체로 질서를 환기한다. 공은 원으로 나타나기 때문에 다음의 경고에 해당한다.

피터르 클레즈, 〈크리스털 공이 있는 바니타스화〉
1634년경, 캔버스에 유채, 개인 소장

피터르 클레즈, 〈유리 공이 있는 정물화〉

17세기, 목판에 유채, 뉘른베르크, 게르만 국립 박물관

왼쪽에 놓여 있는 공에 화가 자신의 모습이 비친다.

인간아, 네 안의 귀한 두 원을 관조하라.
하늘에서 온 영혼은 천국으로 돌아가야 하고
재로 만들어진 육체는 재로 돌아가야 한다.

종교개혁과 반종교개혁 이후의 유럽에서 라자르 드 셀브의 삼행시와 같은 장르는 흔히 접할 수 있었다. 바야흐로 불안과 회개의 시대이자 트롱프뢰유가 명상을 촉구하는 시대였다. 펼쳐진 책 앞의 해골이 모든 의심을 몰아낸다. 이 정물화는 일종의 메멘토 모리(죽음을 기억하라)인 것이다. 유럽 전역에서는 예수회 수사 장 조제프 쉬랭의 시구가 낭송되었다.

이 세상의 유혹을 찬미하는 나그네,
너 자신에게 감탄하고 네 존재에 만족하누나.
멈춰라, 그리고 이 시를 읽어라,
지상의 것들이 얼마나 헛된지 알려줄 터이니.

50. 모방과 환시의 혼동

"이미지를 바라보는 것을 즐기는 이유는 이미지를 관조하면서 배우는 바가 있고 각 사물이 무엇인지를 이해할 수 있기 때문이다." 수 세기 동안 회화의 존재 이유가 모방, 즉 아리스토텔레스가 『시학』에서 정의한 '미메시스'라는 것을 의심한 사람은 아무도 없었다.

알렉산드로스의 명마 부케팔로스는 아펠레스가 그린 말이 진짜인 줄 알고 히잉 히잉 울었다고 한다. 또 제욱시스가 포도를 그리니 새들이 쪼아 먹으러 날아왔다가 부딪히고, 조토가 그려 넣은 파리를 쫓으려고 그의 스승은 손을 휘둘렀다. 이 모든 것은 트롱프뢰유였으며, 모방과 환시의 혼동이라는 주제는 걸핏하면 되풀이된다.

정물화가들이 보여준 집착에 가까운 꼼꼼함과 치밀함이 아리스토텔레스적인지 아닌지는 중요하지 않다. 자화상이 거울에 비친 상으로 그려질 때 그러한 정확성은 무엇이 되는가? 사실주의, 우리가 함부로 쓰는 이 말처럼 기만적인 개념도 달리 없다. 사실성이란 상상의 결여일 뿐이다. 그렇다면 정물화와 함께 그린 자화상, 그리고 바니타스화는 인공적인 것에 대한 찬가일까? 아니면 갑자기 불러 세우는 말 같은 건가? 디드로가 "못된 놈, 너의 동의하는 눈빛을 받기 위해 내가 얼마나 애를 쓰는지!"라는 말을 던졌던 것처럼?

51. 트롱프뢰유

분더카머(진귀한 물건으로 가득한 방), 유리가 끼워져 있는 이 진열장의 문을 열고자 한다면 부디 조심하기를![94] 오래전, 인문주의자라는 이름을 원했던 인간은 그의 연구와 박학을 입증하는 온갖 사물을 수집해야만 했다. 실험 기구들, 조각상, 메달, 그림, 거울 따위가 곤충 표본, 판화, 산호초, 카메오 옆에 놓였다. 여기에 '메멘토 모리'를 상기시키는 해골이 빠질 수는 없었다. 이러한 트롱프뢰유는 눈에 보이는 것을 경계해야 함을 일깨운다. 소크라테스가 글라우콘에게 경고한 이래로, 그러한 경계는 늘 필요했다. 플라톤의『국가』(X, 596d-598b)를 보자.

> 누가 우리에게 모든 기술을 구사할 줄 알고 혼자서도 만인의 지식을 뛰어난 수준으로 갖춘 사람을 찾았는데 그 사람이 화가라고 치세. 그러면 우리는 그가 어떤 마법사이자 모방자를 세상에서 가장 뛰어난 사람으로 착각한 거라고 대꾸해야 할 걸세. 그 자신이 학문, 무지, 모방을 구분할 줄 모르는 까닭이지.

이 경고는 17세기에 유럽 도처에서 눈속임 그림이 넘쳐나고 선풍을 일으키는 것을 막지는 못했다. 트롱프뢰유를 소장하고 그 사실을 알린다는 것은 자신이 쉽게 속는 사람이 아니며 어떤 환상도 품지 않는다는 것을 암시한다. 파스칼은『팡세*Pensées*』에서 이렇게 말한다.

> 우리의 이성은 언제나 눈에 보이는 것의 가변성에 실망한다. 어떤 것도 유한한 것을 두 가지 무한 사이에 고정해놓을 수 없다. 무한들은 유한한 것을 가두고 달아난다.

도메니코 렘프, 〈메디치가의 소장품이 있는 호기심 진열장〉

1690, 캔버스에 유채, 피렌체, 오피피치오 델레 피에트레 두레

렘프는 진열장 중앙 선반에 놓인 초상화 속에서 포즈를 취하고 있다.

도메니코 렘프는 두 가지 무한 사이에서 일시적이고 덧없는 위치만을 차지하는 것을 의식한 듯하다. 하지만 그게 자기를 알리고 싶어 하지 않을 이유가 되진 않는다. 그가 그린 사물들 가운데 중앙 선반에 놓인 초상화는 그의 자화상뿐이다. 하지만 이 인물이 도메니코 렘프임을 확증하는 서명은 없다. 이 진열장을 그린 화가는 원래 독일 출신으로 1650년, 그러니까 나이 서른에 베네치아로 건너온 것으로 추정된다.

그로부터 한 세기 후, 1785년에 〈트롱프뢰유〉[95]를 그린 도미니크 동크르는 훨씬 신중했다. 사람들이 마흔두 살 때의 자기가 어떻게 생겼는지 알 수 있게끔 안경과 여러 가지 도구를 판에 고정해놓는 띠에 초상화 판화를 한 장 끼워둔 것이다. 판화 아래에는 라틴어로 'Ego sum pictor(나는 화가다)'라고 쓰여 있다. 게임용 카드 앞에 끼워놓은 종이에도 'D. Doncre pinxit 1785'라는 서명과 제작연도가 나타나 있다.

95 | **도미니크 동크르, 〈트롱프뢰유〉**
1785, 캔버스에 유채, 53×29cm, 아라스 미술관

52. 좌우가 반전되다

수중에 넣은 돈은 늘 경계해야 한다. 〈대부업자와 그의 아내〉[96]에 등장하는 남자는 신중한 편으로, 이 모든 화폐의 품질을 검증하지 않고는 넘어갈 수 없다. 피렌체의 플로린 금화에서 에퀴 금화와 데니에르를 거쳐 베네치아의 두카트 은화까지도 그렇다. 그나마 '흰 돈', 은으로 만들어진 화폐는 판별이 가능하지만 '검은 돈', 즉 구리 합금 주화는 산화되어 거무튀튀하게 변색되기 일쑤였다. 하지만 '검은 돈'은 서민들 사이에서만 돌고 돌았기 때문에 은행가의 손에 들어가는 일은 거의 없었다. 상인, 무기 제조인, 귀족 같은 그의 주요 고객들은 평민, 말단 병사, 하인, 천민, 농민, 장인에게 지불할 일이 있을 때만 주화를 썼다.

한편 탁자 위의 금화 중에 일부는 프랑스 것이고(왕관 위에 백합 세 송이가 떠 있는 문장으로 알 수 있다) 일부는 신성로마제국의 것이다. 심지어 그는 영국 페니와 시칠리아 트리폴라로까지 취급해야 할 것이다. 은행가의 아내가 독서를 멈추고 남편이 든 저울로 고개를 돌린 이유는 그가 지금 막 달아본 화폐가 좀 수상쩍다고 했기 때문이다. 누가 사기를 쳤나? 1516년에 그려진 이 그림은 꼼꼼한 주의력 말고 다른 주제를 다루는 듯 보이기도 한다.

부부의 등 뒤 선반에 놓인 사물들에 대해서는 완전히 다른 차원의 이야기를 해볼 수 있다. 우선 아내의 모자 뒤로 불 꺼진 초가 살짝 보인다. 그림 속 시간은 낮으로, 왼쪽 창에서 들어오는 빛이 부부를 밝혀준다. 그러니 촛불을 켤 필요는 없다. 하지만 바니타스화에서 불 꺼진 초는 연극이 막 끝났음을 의미한다. 이 초도 그런 의미일까? 선반 맨 위에 걸려 있는 붉은 실에 꿴 여섯 개의 유리구슬은 성모의 상징일까? 그 옆의 검은색 케이스는 최후의 심판에서 영혼들의 무게를 달아볼 저울의 케이스인가? 전도자의 "헛되고 헛되니 모든 것이 헛되다"라는 탄식이 떠오르지만, 그

96 쿠엔틴 메치스, 〈대부업자와 그의 아내〉
목판에 유채, 1514, 71×68cm, 파리, 루브르 박물관
탁자에 놓인 거울 속에 화가의 모습이 비친다.

림 속 남자가 은행가인지 대부업자인지
는 확실치 않다. 또한 이 그림이 탐욕을
비난하게끔 이끄는지도 확실치는 않다.

그러나 한 가지만은 확실하다. 이 그
림의 배경은 플랑드르다. 초록색 천이 덮
인 탁자에 놓인 거울에는 창문 너머 종탑
이 비친다. 안트베르펜의 종탑인가? 아니
면 브루게의 종탑? 그건 모를 일이다. 쿠
엔틴 메치스의 이 그림에서 성聖의 목소
리와 속俗의 목소리 중 무엇이 더 크게 말
하고 있는지 판단하기 곤란한 것과 마찬가지다. 선반 상단에 책 위에 올
려둔 양피지가 보인다. 여기에 그의 서명이 있지만, 이걸로는 충분하지
않았다. 따라서 볼록 거울에 비친 상 속에 자신을 그려 넣은 듯하다.

플랑드르파에게는 거울이 흔하고 진부한 장치였을까? 페트뤼스 크
리스튀스도 1449년작 〈금세공인 성 엘리기우스〉에서 탁자 위 거울에 자
화상을 그려 넣었는데, 거울 속 두 사람 중 어느 쪽이 화가인지는 모른다.

얀 반 에이크의 〈아르놀피니 부부〉[97] 속 거울에 대해서도 같은 의문
이 제기된다. 그런데 거울 위 서명은 더없이 확실하다. 'Johannes de Eyck
fuit hic'라는 서명과 '1434'라는 연도가 서명인이 거기 있음을 증명한다.
하지만 그리스도의 수난을 환기하는 열 개의 원형 장식에 둘러싸인 거울
속에는 두 명이 있고 그중 누가 화가인지는 알 수 없다. 두 사람은 조반니
아르놀피니와 조반나 체나미의 결혼식 증인이었고 화가가 두 증인 중 하
나였을 것으로 추론할 수 있다. 자기 존재를 알리는 동시에 특정할 수 없
게 하다니 참 독특한 방법이다. 어쩌면 이 방법은 내적 분열의 표시일까?
반 에이크는 자신이 보기 드문 그림의 작가임을 분명히 하는 동시에 자기
신앙에 맞는 겸손을 견지해야 했을 것이다.

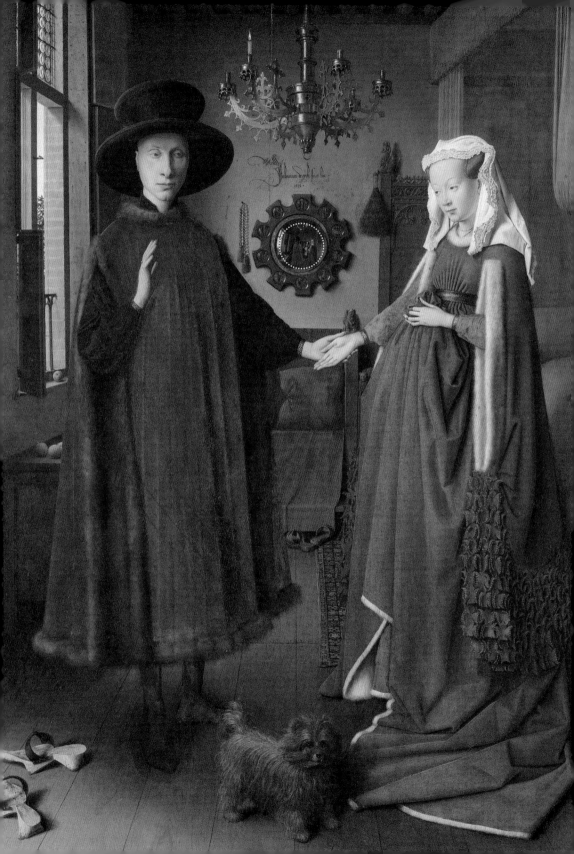

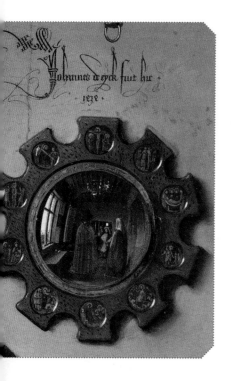

　　2년 후에는 반 데르 파엘레의 주문 덕분에 그러한 겸손을 부각할 수 있었으려나? 1434년, 브루게 성 도나티우스 대성당 참사위원이었던 예순네 살의 요리스 반 데르 파엘레는 죽음이 다가오자 압박감을 느꼈다. 그는 자신의 구원을 위하여 반 에이크에게 본인의 유골이 안치되고 장례 미사가 거행될 예배당의 제단 장식화를 주문했다. 반 에이크는 〈성모자와 참사위원 반 데르 파엘레〉[98]를 1436년에 완성했고, 참사위원은 그로부터 7년 후인 1443년 8월 25일에 세상을 떠났다. 그는 7년 동안 반 에이크가 완성한 그림을 꼼꼼하게 살펴보았을까?

　　그림 속 장면은 참사위원 반 데르 파엘레의 바람과 요청을 충실히 반영한 것이다. 그는 대성당의 수호성인 성 도나티우스 맞은편이자 성모자의 옆에서 무릎을 꿇고 기도하고 있다. 그의 뒤에는 성 게오르기우스가 성모를 향하여 손을 내밀고 있는데 그 손의 그림자가 참사위원의 하얀 제의를 스치는 듯하다. 용맹한 기사 성인은 가슴 상부와 어깨를 가로지르는 가죽띠로 볼록한 방패를 등에 지고 있다. 참사위원은 반들반들한 방패에 비친 반 에이크를 알아보았을까? 붉은 모자 외에는 거의 식별이 안 되는 모습이지만…… 화가는 참사위원과 마찬가지로 성 게오르기우스가 그의 영혼이 구원받도록 힘을 써주기 바랐을까? 그 방패에 감히 자신을 그려 넣은 만용은 용서받았을까?

　　하인리히 폰 베를도 그와 같은 희망으로 삼면 제단화[99]를 주문했다. 오늘날 이 제단화는 바깥쪽 두 폭밖에 남아 있지 않고, 여기에는 다음과 같은 문구가 적혀 있다. ANNO MILLENO C QUATER X TER ET OCTO. HIC FECIT EFFIGIEM... DEPINGI MINISTER

얀 반 에이크,
〈성모자와 참사위원 반 데르 파엘레〉
1436, 목판에 유채, 122×157cm, 브루게,
그루닝헤 미술관

로베르 캉팽, 〈베를 삼면 제단화〉

1438, 패널에 유채, 세 폭 중 두 폭, 각
101×47cm, 마드리드, 프라도 미술관

HINRICUS WERLIS MAGISTER COLONIENSIS(1438년에 내가 쾰른의 박사 하인리히 폰 베를 선생의 초상화를 그렸다). 프란체스코회의 갈색 수사복 차림으로 무릎을 꿇고 있는 의뢰인의 이름만 드러날 뿐 화가의 이름은 따로 언급되지 않는다. 작가 이름이 없는 탓에 삼면 제단화는 오랫동안 '플레말의 대가' 것으로 여겨지다가, 작품에 대한 치밀한 검토와 분석을 통해 15세기의 플랑드르 화가 로베르 캉팽의 것으로 추정되었다.

세례자 요한 뒤 널판에 걸린 볼록 거울은 아무런 단서도 주지 않는다. 방 반대편에 있는 두 사람이 비치긴 하지만, 그들이 누구인지는 알 수 없기에 화가의 존재는 다른 반영에서 찾아야 할 것이다. 제단화의 오른쪽 화폭에는 성녀 바르바라가 책을 읽고 있다. 창밖으로 보이는 바르바라 탑이 그녀가 누구인지 알려준다. 성녀의 머리 위쪽으로는 궤가 있고, 그 위에 같은 재질의 반들반들한 금속제 수반과 주전자가 놓여 있다. 그런데 주전자 목 아래 마름모꼴 무늬 한쪽에 거무스름한 반점 같은 것이 보인다. 자세히 보면 검은 모자를 쓴 사람의 실루엣이다. 이 사람이 로베르 캉팽으로 밝혀진 플레말의 대가일까? 자신이 이런 제단화를 그렸다는 것조차 드러내지 않을 만큼 조심스러운 바로 그 사람의 실루엣이 맞을까?

이러한 의심과 불확실성은 우리를 당황스럽게 한다. 바사리는 그의 책에서 어떤 자화상들은 "거울을 이용하여" 그린 것이라고 몇 번이나 강조한다. 그렇지만 그 거울이 그림에 등장한 적은 없었다. 반면 플랑드르파 화가들은 거울을 그렸다. 그런데 거울에 비친 상이 되레 당혹스러운 불확실성을 낳다니, 참으로 역설적이다. 초상화가 요구하는 닮음이 무의미하기 때문일까? 닮음은 본질, 즉 영혼을 무시하기 때문에 무의미하다.

외경 『요한행전』은 에페소스의 장군 리코메데스가 죽었던 자기를 소생시킨 사도의 모습을 초상화로 그리게 했다고 전한다. 리코메데스가 그 초상화를 방에 걸어놓고 신줏단지 모시듯 한다는 것을 알게 된 요한은 그에게 가서 말했다. "리코메데스여, 이 초상화가 너에게 무엇이냐? 너의 신들 가운데 하나가 여기 그려져 있느냐? 내가 보니 너는 여전히 이교도

처럼 살고 있구나." 당황한 리코메데스는 변명을 하려 했다. 그러나 요한은 초상화에 그려진 자기 얼굴을 보지도 않고 이렇게 대꾸했다. "이게 내 모습이더냐? 너는 이 초상화가 나를 닮았다는 것을 납득시킬 수 있겠느냐?" 그러자 리코메데스가 거울을 가져와 요한에게 내밀었다. 사도는 거울을 보고 초상화를 바라본 다음 이렇게 말했다. "우리 주 예수 그리스도의 이름으로 말하노니 이 그림은 나를 닮았다. 아니, 그보다는 내 육신의 모습을 닮았구나. 내 겉모습을 모사한 화가는 초상화로 나를 표현하고자 했지만 그리할 수 없었다. 그가 물감과 목판, 기술과 수완으로 그려낸 것은 나의 어느 한 면, 얼굴, 늙거나 젊은 모습, 요컨대 가시적인 것뿐이다. 그러나 리코메데스여, 너는 더 나은 화가가 될 수 있다. 주님이 나를 통해 너에게 주신 물감이 있지 않은가. 주님은 오직 그분 자신을 위해 우리 모두를 그리셨고, 우리 영혼의 모든 모습, 생김새, 면모, 기질, 형상을 아신다. 나는 네가 이것들을 물감 삼아 그림을 그리기 원하니 곧 하느님에 대한 믿음, 지식, 경외심, 우정, 친교, 정, 선의, 형제애, 순결, 순수, 두려움과 슬픔이 없는 마음, 존엄성이다. 네 영혼의 초상은 이 모든 것이 합력하여 이루어지는 것이다."

거울 속 화가들은 요한의 이 말을 염두에 두었을까? 그들은 화가가 언제나 허상을 만드는 사람이라는 것을 알고 있었다. "거울을 이용하여" 자화상을 그리는 데 만족하면 세네카가 말한 대로 될까 봐 두려웠던 걸까?

인간은 자기 자신을 알기 위해 거울을 발명했다. 그로써 인간은 여러 가지 이점을 누렸다. 일단, 자기라는 사람을 알 수 있었다. 나아가, 경우에 따라서는 현명한 조언도 얻을 수 있었다. 잘생긴 사람은 미모가 상하지 않도록 신경을 쓰게 되었고, 못생긴 사람은 정신적 장점으로 신체적 결함을 상쇄하려는 노력을 하게 되었다. 젊은이는 배움에 힘쓰고 용감하게 행동해야 할 때임을 알았고, 늙은이는 백발에 수치가 될 짓을 단념하고 때때로 죽음에 대한 생각을 해야 함을 알았다. 이 때문

에 자연은 우리 자신을 바라볼 기회를 주었던 것이다.

거울은 그리스도인의 영혼과 무관한 이교도적 선물이다. 성 아우구스티누스는 경고한다.

거울에 비친 너의 이미지가 너 자신이고자 하지 않느냐? 그 이미지는 네가 아니라는 바로 그 이유 때문에 거짓도 아니지 않느냐?

거울을 필수적으로 사용했던 화가들은 과연 누구를 그렸던 걸까?

53. 식별하기 어려운 자화상들

플리니우스는 『박물지』 제35권에서 "여자들도 그림을 그렸다"고 했다. 그는 여러 이름을 열거하는데 그중 첫 번째는 타마리스다. "미콘의 딸 타마리스가 그린 에페소스의 아르테미스는 회화의 가장 유구한 금자탑 중 하나다." 그 외에도 "화가 크라티누스의 딸이자 제자인 이레네", "네아르코스의 딸이자 제자인 아리스타레테", 올림피아스 등의 이름이 나온다. 또한 "바로의 시대에, 키지코스의 랄라는 결혼하지 않고 줄곧 로마에서 일했다"고 하면서 "그녀는 거울을 보고 자기 초상화도 그렸다"고 명시한다. 어째서 여자들이 그림을 그리는 일이 그렇게 드물었을까? 플리니우스는 "초상화를 점토로 빚는 법을 처음 발명한" 시키온의 도공 부타데스의 이야기를 들려준다. 그러나 세월이 흐르면서 사람들은 부타데스보다 그의 딸 이야기에 더 관심을 두었다. 딸에 비하면 도공 아버지는 덜 매력적으로 다가왔기 때문이리라. 앙드레 펠리비앙은 『고대와 현대 최고의 화가들의 생애와 작품에 대한 대화*Entretiens sur les vies et sur les ouvrages des plus excellents peintres anciens et modernes*』(1666-1668)에서 이렇게 전한다.

(…) 이 이야기를 한층 더 아름답게 꾸미기 위해 발명의 어머니인 에로스가 도공의 딸에게 그림의 비법을 가르쳐주었다고 쓴 자들이 있다. 도공의 딸이 자신이 사랑하는 이의 이목구비를 남기기 위해 벽에 비치는 연인의 얼굴 그림자를 그대로 따라 그린 것이다.

1668년에 샤를 페로는 「회화」라는 시를 썼다. 이 시는 연인을 잃을까 봐 애태우는 여인의 모습을 묘사한다.

맞은편 벽에 놓인 등불이
청년의 잘생긴 얼굴선을 남겼네.
환한 빛이 뿜어내는 황홀한 광선이
그 선명하고도 절묘한 윤곽으로
사방에서 그림자를 진하게 밀어붙이고
또렷한 옆모습을 그리네.
그녀는 그 그림자를 보고 놀랐고,
마음속에서 우러나는 사랑을 느끼며
우연히 손에 잡힌 붓으로
등불이 그려준 그림자를 따라 그렸네.
소중한 얼굴의 불확실한 형상은
신속히 벽에 고정되었네.
기발한 사랑이 그림을 만들어주고
그 순간 그녀의 손을 이끌어 주었네.
그리고 그 사건의 경이로운 결과가
이토록 신성한 예술의 상서로운 시작인 것을.

그림의 발명이 사랑에 빠진 젊은 여인 덕분이라든가, 플리니우스가 여성 화가를 다수 언급한 것으로는 유럽 그리스도교 사회가 그림을 그리

100 | 클라라 페테르스, 〈베네치아 잔이 있는 정물〉
1607, 개인 소장

클라라 페테르스, 〈사탕, 로즈메리,
포도주, 장신구, 불 켜진 초가 있는 정물〉
1607, 목판에 유채, 23.7×36.7cm, 개인 소장

는 일이 여성에게 온당한 활동이라고 이해하기에 충분치 않았다. 당시 유럽에서는 아버지에게 그림을 배운 예외적인 경우 외에는 인정하지 않았기 때문이다. 틴토레토의 딸로서 틴토레타라는 별칭으로 불렸던 마리아 로부스티, 얀 샌더스의 딸 카타리나 반 헤메센, 오라치오의 딸 아르테미시아 젠틸레스키, 니콜라의 딸 루이즈 모이용……

안트베르펜 출신의 클라라 페테르스는 1607년에서 1621년 사이에 30여 점의 그림을 그렸다. 이 작품들은 그녀가 그린 것이 확실하다. 그 밖에도 그녀의 것으로 추정되는 그림이 60여 점 있지만 이는 확실하지 않다. 그녀는 자기 정물화를 보는 사람들에게 자신이 그림의 작가라는 표시를 남겼다. 그 표시는 자화상이다. 하지만 역설적이게도 반들반들한 청동 그릇 표면이나 단지의 금속 덮개[100], 술잔, 구리 촛대에 비친 모습이 전부다. 거의 알아차릴 수조차 없는 자화상…… 그중 어떤 것으로도 클라라 페테르스의 모습을 식별할 수 없다.

102 | 자프라의 대가,
⟨대천사 미카엘⟩
1495-1500년경, 패널
혼합 재료, 242×153
마드리드, 프라도 미

이쯤 되면 알아볼 수도 없는 자화상이 무슨 의미가 있는지 의문이 들 것이다. 오직 작품만 보고서 가장 위대한 화가들의 작품과도 경쟁할 만하다는 것을 인정해달라는 의미인가? 1607년에 그린 ⟨사탕, 로즈메리, 포도주, 장신구, 불 켜진 초가 있는 정물⟩[101]을 보자. 그녀가 자신을 두 번 그려 넣은 구리 촛대 옆에 흰 식탁보를 배경으로 파리 한 마리가 앉아 있다. 정확하고도 섬세한 묘사는 바사리가 전하는 이 일화를 생각나게 한다.

조토가 젊을 때 스승 치마부에가 인물의 코에 파리 한 마리를 그려 넣었는데, 그 파리가 얼마나 실감 나게 그려졌는지 스승이 작품을 완성하려다가 진짜 파리인 줄 알고 손을 휘저어 쫓으려 했다고 한다.

그러나 구리 촛대에 그려진 클라라 페테르스의 자화상으로는 도저히 그녀를 식별할 수가 없다. 자화상이 어떻게 익명일 수 있을까? 상상할 수 없는 모순, 부조리한 역설 아닌가?

다음 그림의 주인공은 〈대천사 미카엘〉이다.[102] 복된 자들 앞에서 천사들의 군대를 이끌고 지옥의 피조물과 싸우는 미카엘은 검을 들어 자기 발치의 용을 내리치려 한다. 날개 달린 용은 미카엘의 방패를 향해 고개를 쳐들고 있다. 방패 중앙에 달린 볼록 거울에는 팔레트를 들고 작업 중인 화가의 모습이 비친다. 화가의 뒤에는 위협적인 용머리가 비치고 하늘에서 키메라인지 그리폰인지 모를 괴물을 상대하는 천사들도 비친다. 우리는 이 그림의 화가를 '자프라의 대가'라고 부를 수밖에 없다. 자프라는 에스트레마두라의 도시 이름으로, 1495-1500년경에 그려진 이 그림이 자프라 병원에 걸려 있었기 때문에 익명의 원작자를 이렇게 부르는 것이다. 반 에이크가 성 게오르기우스의 방패에 자기를 그렸던 것처럼 이 화가도 자기를 방패에 그리면서 판테온의 미네르바 신상 방패에 자기를 새겨 넣었다는 키케로의 말을 떠올렸을까? 성 게오르기우스나 성 미카엘에게 그리스도교적 구원을 의탁하는 입장치고는 너무 이교도적인 발상인지도 모른다.

54. 다비트 바일리의 자화상

〈바니타스〉[103]의 탁자 가장자리에 놓인 종이에는 『전도서』의 "헛되고 헛되니 모든 것이 헛되도다"가 라틴어 대문자로 적혀 있다. 딱히 이 글을 읽지 않더라도 해골, 이제 막 꺼진 듯 연기가 피어오르는 초, 오른쪽 가장자리의 모래시계, 허공에 흩날리는 비눗방울, 시들어가는 꽃을 보면 그림의 의미를 알 수 있다. 금화와 은화, 진주 목걸이, 천사의 흉상과 성 세바스티

아누스 조각상은 이 집의 주인이 가난뱅이가 아니라는 것을 알려주는 역할을 한다. 그는 자신의 오감을 만족시킬 만한 것을 넉넉히 소유하고 있다. 꽃은 비록 시들어가지만 기다란 흰색 파이프에 채워서 피우는 담배와는 또 다른 향을 풍길 것이다. 기다란 잔에 담긴 백포도주는 그의 입맛을 돋울 것이고 흩어진 사물들의 다양한 질감이 그의 손끝에 느껴질 것이다. 또 그가 들고 있는 초상화 뒤로 살짝 보이는 피리는 청각을 자극할 것이다. 시각을 위해서는 프란스 할스가 그린 연주자 초상의 복제 판화 〈류트를 연주하는 광대〉가 벽에 걸려 있고 왜 선택됐는지는 모르지만 수염난 노인의 초상 데생도 보인다. 1651년에 완성된 이 그림은 바니타스화이자 오감의 알레고리일 뿐 아니라 자화상이기도 하다. 다비트 바일리는 1584년에 태어났으니 이 자화상을 그릴 때 예순일곱 살이었다. 따라서 이 나이대의 자화상은 젊은이가 들고 있는 탁자 위의 초상화다.

그런데 이 초상화 뒤, 그러니까 할스의 복제화 밑에 걸려 있는 물건은 팔레트다. 게다가 젊은이가 들고 있는 기다란 막대기도 화가용 손받침이 분명하다. 여기서 이 젊은이 또한 화가임을 짐작할 수 있다. 그가 다비트 바일리 자신이라고 하면 이러한 소도구들의 존재는 더욱 정당화된다. 아마도 40여 년 전의 모습이겠지만…… 네덜란드 공화국에서 태어난 사람으로서 그 나라 화가들의 오랜 전통에 충실하기 위해 그는 젊은 여인의 초상화 앞에 놓인 볼록 거울 형태의 덮개에 자기 모습도 그려 넣었다.

결론적으로 이 그림은 젊은 날의 화가가 40년 후 자기 모습이 담긴 초상화를 들고 있는 것이다. 자기를 그린다는 것은 자기 자신을 작품으로 만든다는 것이다. 이렇게 다비트 바일리는 다비트 바일리의 초상이 되었다. 시간과 대결하기 위한 초상이자 시간을 지배하는 초상.

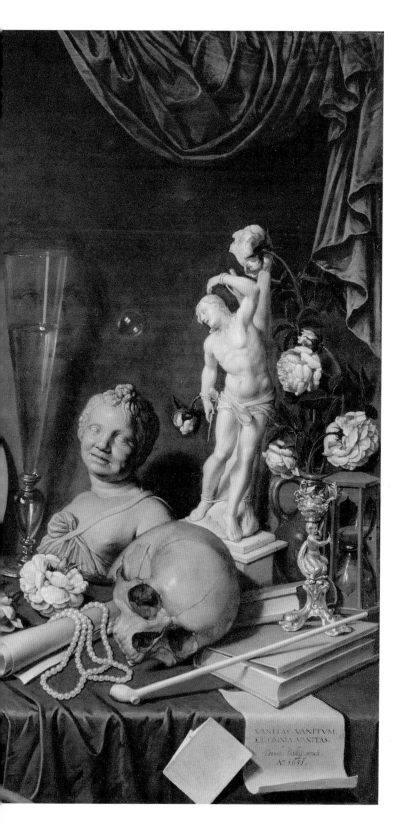

다비트 바일리,
〈바니타스〉

1651, 목판에 유채,
90×122cm, 레이던,
라켄할 시립 박물관

바일리는 젊은이가
들고 있는 초상 속에
있다.

55. 디에고 리베라의 자화상

볼셰비키가 러시아 정권을 잡고 몇 달이 지나자 파리에 체류 중이던 디에고 리베라는 1년 전 자기 초상화를 그려준 아메데오 모딜리아니와 함께 러시아행을 꿈꾸었다. 그에게 러시아는 혁명이 꿈을 현실로 만든 나라이자 계급 투쟁이 프롤레타리아의 승리로 귀결된 나라였다. 서둘러 혁명을 위한 그림을 그려야 했다. 1930년대 초, 미국 디트로이트 미술학교 벽화에 공장 노동자들과 함께 있는 자화상을 그리던 시기에 그는 『모던 쿼털리Modern Quaterly』의 지면에서 이렇게 주장했다. "이는 근본적 사실로 정립할 수 있습니다. 예술가의 중요성은 그가 집결시킬 수 있는 군중의 규모로 가늠됩니다. 예술가는 군중의 열망과 생명을 표현할 수 있어야 합니다." 반론의 여지가 없는 주장이다. 그는 거듭 말한다. "모든 예술가는 선전가였습니다. 나는 선전가이기 원하고, 선전가 아닌 그 무엇도 되고 싶지 않습니다." 그는 또한 이렇게 명시한다. "벽화는 프롤레타리아에게 가장 중요한 형식입니다." 디에고는 1922년 가을 이후 줄곧 벽화 작업을 했다. 다비드 알파로 시케이로스, 카를로스 메리다, 아나 데 라 쿠에바, 호세 클레멘테 오로스코 같은 다른 화가들과 함께 화가, 조각가, 기술 노동자 연합 집회에 참석해 화판을 버리고 벽화에 전념하고 싶다고 말하기도 했다. "그게 민중의 예술이기 때문입니다." 멕시코 교육부 장관 호세 바스콘셀로스는 디에고의 의지가 멕시코의 문화유산으로 남을 수 있도록 지원을 아끼지 않았다.

　1947년에 디에고 리베라는 이제 막 준공된 프라도 호텔에 새로운 벽화를 그리기 시작했다. 길이 15미터, 높이 5미터의 벽…… 멕시코 역사의 주역들을 모두 그릴 수 있을 만큼 공간은 넉넉했다. 그들은 이 〈알라메다 공원에서 어느 일요일 오후의 꿈〉[104] 속에 빠짐없이 자리했다. 벽화 왼쪽 끝에는 1519년에 멕시코를 정복한 에르난 코르테스가 있고 맞은편 끝

310

에는 마두로 대통령을 암살한 마누엘 몬드라곤 장군이 그려져 있다. 여기 모인 인물들은 배경의 열기구에 눈길을 주지 않는다. 열기구의 곤돌라에 탄 사람은 1853년 6월 26일, 처음으로 멕시코 상공에서 열기구 비행에 성공한 호아킨 데 라 칸톨라 이 리코다.

아즈텍인인지 마야인인지 모를 인물은 화형을 당하는데, 그의 등에는 채찍질의 흔적이 역력하다. 말을 탄 멕시코 혁명의 농민군 지도자 사파타는 방향을 틀려고 하고, 소매치기가 판을 치는 가운데 상인들은 과일이나 신문, 토르티야를 판다. 라 칼라베라 카트리나(치장한 해골 여인)는 지팡이를 쥔 호세 과달루페 포사다에게 왼손을 얹고 있다. 그가 바로 40년 전 해골을 캐릭터로 창조한 풍자화가이기 때문이다. 긴 드레스 차림의 해골 여인은 타조 깃털로 장식된 모자를 쓰고 가슴에 모피 목도리를 늘어뜨리고 있다. 라 칼라베라는 이후 멕시코 전통 축일 '죽은 자들의 날'의 주역이 되었다. 그녀는 챙 있는 모자를 쓰고 우산을 든 소년에게 오른손을 내밀고 있다. 이 소년이 디에고 리베라다.

1929년에서 1930년까지 멕시코 왕궁 벽화를 작업하던 그는 벽화 오른쪽에 카를 마르크스의 초상을 그려 넣었다. 그리고 1932년 11월, 존 데이비슨 록펠러의 요청에 의한 디트로이트 벽화 프로젝트가 승인되었다는 소식을 들었다. 하지만 이듬해 벽화가 완성되었을 때 록펠러는 디에고가 블라디미르 레닌의 초상을 그렸다는 사실을 알게 됐다. 그는 서둘러 이런 편지를 보냈다.

이렇게까지 하고 싶지는 않지만 현재 벽화에 그려져 있는 레닌의 얼굴을 특정인이 아닌 다른 얼굴로 수정해주십사 요청드립니다.

화가는 작품 일부를 훼손하느니 차라리 철거하는 편이 낫다는 답을 보냈다. 그렇게 해서 레닌의 얼굴은 그 자리를 지켰고, 작품은 오랫동안 비공개 상태로 남았다.

104

디에고 리베라,
〈알라메다 공원에서
어느 일요일 오후의
1947-1948, 프레스코
480×1500cm, 멕시코
디에고 리베라 벽화 미

디에고는 그림 중앙에
치장한 해골 여인 옆여
서 있다. 챙 있는 모자
쓰고 검은 우산을 손어
든 소년의 모습으로
그려졌다.

희한하게도 멕시코 왕궁 벽화 〈멕시코의 역사〉 속 카를 마르크스는
레온 트로츠키와 함께 예술 궁전에도 있고 디트로이트에서 그린 레닌의
초상도 그곳에서 볼 수 있지만 이 혁명가들은 프라도 호텔 벽화에 등장하
지 않는다. 디에고 리베라와 공산당의 관계가 워낙 다사다난했기 때문일
까? 공산당에서 제명된 이후로 디에고도 공산당과 거리를 두었다. 그러
다가 다시 당으로 복귀하고 1955년 8월에는 모스크바로 건너간다. 스탈
린 동지는 이미 2년 전에 사망했지만, 리베라는 1936년에 앙드레 브르통,
레온 트로츠키와 함께 서명한 선언문(「독립 혁명 예술을 위하여」)을 부인할
수 없었다.

소련 전체주의 체제의 영향과 소련이 다른 나라들에서 통제하는 이른
바 '문화' 기관들 때문에 어떤 종류의 정신적 가치도 부상하기 어려운

황혼이 세계적인 기조가 되고 말았다. 피와 진흙의 황혼 속에서 지식인과 예술가를 가장하는 이들이 예속을 원동력 삼고, 자기 원칙의 부정을 사악한 놀이 삼고, 가벼운 거짓 증언은 일상적 습관으로 여기며, 범죄에 대한 옹호를 기쁨으로 삼는다.

프라도 호텔 벽화는 미래를 약속하지 않는다. 격동의 멕시코 역사에서 몇 번째일지도 모를 혁명을 마르크스나 레닌, 트로츠키의 초상으로 암시할 필요는 없었다. 그 역사는 디에고 리베라의 삶만큼이나 격렬했다. 열광, 정념, 혈기가 지배하기는 마찬가지였다. 프리다 칼로와의 관계도 다르지 않았다. 그녀의 얼굴은 라 칼라베라 카트리나의 해골 얼굴 옆에 있고 그녀의 손은 소년의 모습을 한 디에고 리베라의 어깨를 짚고 있다.

디에고와 프리다는 1928년에 만났다. 스물한 살 연상의 디에고가 보

기에 프리다의 그림들은 "날카로운 관찰력이 더해졌지만 어쨌든 감각적인, 생명력 넘치는 관능"의 명백한 증거였다. 1929년에 결혼한 이들 관계는 늘 폭풍 같았다. 반복되는 외도, 1938년 이혼, 1940년 재결합까지⋯⋯ 그럼에도 둘 다 까다롭고 자유로운 데다 고집이 셌기 때문에 서로를 필요로 했다. 프리다는 디에고의 삶에서 누구보다 중요한 사람이었고 이 그림에서도 알라메다 공원에 모인 30여 명의 인물 중 가장 중요한 자리에 있다. 막시밀리안 황제와 카를로타 황후보다도, 베니토 후아레스 대통령보다도, 포르피리오 디아스 대통령보다도, 루이스 데 벨라스코 총독보다도, 프란시스코 무지카 장군보다도, 루이스 마르티네스 로드리게스 대주교보다도, 노란 드레스에 길고 검은 머리를 늘어뜨린 유명한 매춘부 라 루페보다도⋯⋯

프리다 칼로는 1925년 9월 17일 교통사고의 오랜 후유증으로 결국 1953년에 병석에 드러누웠다. 그 사고는 이후 여러 번의 수술과 두 번의 유산, 오른쪽 다리 절단까지 감내하게 했다. 프리다는 1954년 2월 자살을 단념하고 일기에 이렇게 썼다. "오직 디에고만이 나의 결심을 가로막는다. 그 사람이 나를 그리워할 거라는 생각 때문이다. 그이가 그렇게 말했고 나는 그 말을 믿는다."

1947년 〈알라메다 공원에서 어느 일요일 오후의 꿈〉에서 프리다를 자기 어깨에 손을 얹은 모습으로 그릴 때부터 그는 그녀를 그리워할 거라고 말하고 또 말했으리라.

56. 루이지 세라피니의 서

출판업자 프랑코 마리아 리치는 1981년에 '인간의 표시' 총서 제27, 28권으로 『세라피니의 서*Codex Seraphinianus*』를 출간했다. 이 백과사전은 20세기에 출간된 가장 중요한 책 중 하나로 꼽힌다. 그 이유는 비교대상이 없는 책이기 때문이다. 출판사 측도 "독자는 책을 훑으면서 노랫말 없는 지식의 음악이 들리는 듯한 기분이 들 것이다"라고 했다. '노랫말이 없는' 이유는 여기 들어 있는 글이 흡사 전설에 대한 결정적인 정보를 제공하고 논평하는 듯 보이지만 사실은 해독 불가능하기 때문이다. 루이지 세라피니가 구상하고 고안한 이 글이 모든 페이지에 들어가 있다. 이 글을 결코 해석하려 해서는 안 된다. 읽을 수 없는 글을 읽어보는 경험으로 초대한다는 의미밖에 없으니까.

이탈로 칼비노는 책의 서문에서 독자들에게 이와 같이 경고한다.

어떤 단어는 페이지에 붙잡아두기 위해 구부러진 문자의 고리 부분에 실을 걸어 꿰매야 한다. 글자들을 돋보기로 들여다보면 미세한 잉크의 그물을 통과하는 의미의 힘찬 흐름이 보일 것이다. 그 흐름은 고속도로 같고, 빽빽하게 열을 지어 지나가는 군중 같고, 펄떡거리는 물고기들이 가득한 강물 같다.

1981년에 이 책이 출간된 이후로, 나는 글을 쓴다는 것이 "의미의 힘찬 흐름"이 페이지를 관통하게 하는 것 아닌가 생각해왔다. 어쩌면 글쓰기는 "노랫말 없는 지식의 음악"을 들려주는 것 아닐까? 나는 단어들에, 길게 엮은 '주어-동사-보어'에 의지할 수밖에 없으므로 이러한 생각은 역설적이다. 하지만 그렇다고 해서 그 단어들이 음악으로서 존재하게 한다는 야심이 사라지는 것은 아니다.

〈세라피니의 서〉[105] 속 화가의 자화상은 이 책에 실린 다른 자화상들보다 해독하기가 더 어렵지도 않고 더 쉽지도 않다. 카드로 성을 짓는 현장에서 구멍 뚫린 '세 번째 동전' 카드에 창유리가 들어갈 자리를 정해주고 있는 듯하다. 이탈리아어로 '스코파(빗자루)'라고 하는 게임 카드 뒤에 '컵의 왕' 카드가 서 있고 그 바로 옆에는 마치 테라스처럼 '막대' 카드가 누워 있다. 일꾼들은 '검'의 카드를 세우는 중이다. 이 성의 구성은 게임의 규칙을 무시한다. 패를 참 특이하게도 돌린다.

숨겨진 자화상들도 특이한 카드 패 돌리기 같은 걸까? 어쩌면 그럴지도…… 그래서 그 자화상들은 수수께끼로, 또 미스터리로 남아 있다. 폴 엘뤼아르는 회화에 대한 에세이 모음집 『보게 한다는 것』에서 이렇게 썼다. "나는 지성이라는 유일한 가상의 능력으로 세상을 복종시키고 싶지 않다." 이러한 바람을 나의 규칙으로 삼은 지는 오래됐다. 그렇기 때문에 수 세기를 관통하는 "의미의 힘찬 흐름"인 자화상들에 대한 나의 탐색과 연구는 '과학적'이고자 하는 야심이 없어도 정당화될 수 있다.

프랑코 마리아 리치는 독자를 안심시키기 위해 『세라피니의 서』를 "읽을" 수 있고 "자연과학(식물학, 동물학, 기형학, 화학, 물리학, 역학)을 다루는 1권과 인간에 대한 과학(해부학, 민족학, 인류학, 신화학, 언어학, 요리, 게임, 패션, 건축)을 다루는 2권에서 백과사전의 구조를 지체 없이" 확인할 수 있으리라 보증했다. 더 나아가 이 책이 플리니우스의 『박물지』, 루크레티우스의 『사물의 본성에 관하여De rerum natura』, 뱅상 드 보베의 『커다란 거울Speculum』, 디드로와 달랑베르의 『백과전서Encyclopédie』와 같은 계통의 책이라고 약속한다.

105 │ 루이지 세라피니, 〈세라피니의 서〉
1980, 22×31.7cm, 개소장

코덱스 원판은 파브리아노지에 까린 색연필과 중국 먹을 이용해 그린 것이다. 세라피니는 왼쪽 아래 진분홍색 옷을 입은 모습으로 그려졌다.

참고문헌에 관하여

거의 40여 년을 자화상 연구에 바치면서 여기저기서 정보를 수집했다. 책을 읽다가 언젠가 써먹을 수 있겠지 싶은 것을 모아두었더니 메모는 쌓여갔다. 이때 한 문장을 위해 페이지 전체를 스크랩하면서 출처를 분명히 적어두는 수고는 생략했다. 자료 출처를 꼼꼼하게 적어둔 수첩이 있었다면 본문 아래 각주를 달 수 있었을 테고, 책잡힐 일도 없을 것이며, 사실 그게 모름지기 학술적이라는 글의 속성이기도 하다. 그랬다면 나도 'op. cit(전게서)' 같은 약어를 줄줄이 늘어놓을 수 있었을 것이다.

모든 것을 공들여 꼼꼼하게 적어두는 것은 아주 귀찮은 일이다(이 형용사 말고는 어울리는 말이 없다). 이러한 태만이 내가 op. cit. 따위를 포기한 데 대한 유일한 변명이다. 그러나 '정보를 수집하기 위해' 논문에서 에세이로, 평전에서 작품 해제, 카탈로그 등으로 동분서주했던 것만은 사실이다. 『이탈리아 예술사 *Storia dell'arte italiana*』(몬다도리, 1988)에서 프랑크 췰너의 「모든 화가는 자기를 그린다」, 레오나르도 다 빈치와 오토미메시스」까지 정말 두루 읽었다. 후자는 1989년 로마에서 열린 비블리오테카 헤르치아나(막스플랑크 미술사 연구소) 국제 심포지움에서 '자화상을 그린 예술가들 *Der Künstler über sich in seinem Werk*' 학회 발표문이었다. 그 외에도 프랑코 마리아 리치가 발행하는 세계에서 가장 아름다운 잡지 『FMR』을 읽다가 발견한 자료는 또 얼마나 많았던가? 이러한 자료 속 문장들은 내 책의 목발이나 버팀대, 보증금 같은 역할을 했다. 그렇기 때문에 여기서도 카럴 판 만더르의 이 말로 내가 하고 싶은 말을 대신하고자 한다.

나는 예술을 추종하는 이들의 명예를 드높이고 예술에 힘쓰는 청년들에게 가르침과 기쁨을 주기 위해 펜을 들었다. 지금껏 적잖은 시간을 들이고 나 자신을 지치고 힘들게 하였으나 이제는 예술에 대한 사랑으로 펜을 내려놓는다.

도판 크레딧

색인

파스칼 보나푸 Pascal Bonafoux

1949년 프랑스에서 태어났다. 소설가이자 전시 기획자, 미술사학자로 빌라
메디시스(아카데미 드 프랑스의 해외 수학기관) 연구원이었고, 파리 8대학 명예교수로
이곳에서 오랫동안 미술사를 가르쳤다. 미술 에세이, 특히 자화상을 주제로 하는
책을 다수 발표했는데 직접 기획한 뤽상부르 궁 전시회《나! 20세기의 자화상》을
기점으로『내가 보는 나』를 발표해 큰 호응을 얻었다. 그 외에도『몸단장하는 여자와
훔쳐보는 남자』,『드가의 화첩』,『렘브란트의 초상들』등 다수의 저서가 있다.

이세진

서강대학교와 동대학원에서 철학과 프랑스 문학을 공부했다.『볼라르가 만난 파리의
예술가들』,『반 고흐 효과』,『앵그르의 예술한담』,『피카소의 맛있는 식탁』,『앙드레
씨의 마음미술관』등 미술과 관련된 다양한 책을 우리말로 옮겼다.